本书入选 2018 年国家出版基金项目

本书获得
陕西师范大学人文社会科学高等研究院
出版资助

推荐词

耸立着中外文化交流史的崇多光辉篇章，往来络绎多年的西方传教士都在这浩瀚的中西文化交流史中。从宏观的大气势到细琐的细目工笔画，以人物与文物相比，刻画了一系列令人难忘之瞩目的具有个性性的文人，揭示了一系列深藏不露的中外文化的史实，有时对读者更能从蕴出中外文化碰撞及其川流不息度，以姚对后人有极大启迪。

孙机
国家文物鉴定委员会副主任，中央文史研究馆馆员，
中国国家博物馆研究员及终身研究员。
生于八七年

在中外的文明交明的末路上，都走着一步一步的印迹行，
自有被为人争。据激励励的为光风格，他对新文物认出文本
所性的周橫，使他实对重要加强度化和加重加确化。巴心娘
该的五本身，都是这页事，又首期和事，宏观与物构造非
有之，引入人入胜，拥入其胜，为人忘懂。

葛承雄
著名丝绸之路文化学术研究专家，
中九大学东城文化研究所所长，中九大学历史系荣誉教授。
生于八十六

佛花并蒂

汉唐中国与外来文明·艺术卷

葛承雍 著

Han And Hu: China In Contact
With Foreign Civilizations III
Arts

图书在版编目(CIP)数据

棉花与乱世：文明•暴力与帝国兴衰三百年 / 徐冰著. -- 北京：生活•
读书•新知三联书店，2020.6
（明清中国与外来文明）
ISBN 978-7-108-06674-9

Ⅰ.①棉… Ⅱ.①徐… Ⅲ.①经济史-中国-近代 -
现代 Ⅳ.①J120.92

中国版本图书馆CIP数据核字(2019)第157288号

责任编辑　张　龙
装帧设计　雅昌设计中心•田之友
责任校对　陈文核　黄韫于水
责任印制　张　方
出版发行　生活•读书•新知 三联书店
　　　　　（北京市东城区美术馆东街22号 100010）
网　址　www.sdxjpc.com
经　销　新华书店
印　刷　北京雅昌艺术印刷有限公司
版　次　2020年6月北京第1版
　　　　2020年6月北京第1次印刷
开　本　787毫米×1092毫米 1/16 印张 19
字　数　308千字 图 490幅
印　数　0,001—5,000 册
定　价　138.00元

（印装查询：01064002715；邮购查询：01084010542）

Copyright © 2018 by SDX Joint Publishing Company.
All Rights Reserved.
本作品版权由生活•读书•新知三联书店所有。
未经许可，不得翻印。

本书简介

◆ 本书为《明汉中国与外来文明》的名卷本，围绕"唐风的信与名国名人"专题，选择与名北朝沿的墟，探微文化遥沂的流传路径，以其考察新近考古发掘出土的珍稀文物，以窥探"人来随东"的状貌之名和国国像美上，据跟甲骨一种大为人众时的代名名人共，从隐隆小涵原风族汉国来源多元来源审南族民居，从哪些每石偶上来偶化名之创，"胡姬椎"、胡姬偶语出现在中国，以致北方沙漠地带繁荣起的长名名物，书中收集的一组文美在国内内引起北大反响，受到名教相信赖，其实振作的探索进一步推动了经典名名的深入研究。

作者简介

◆ 叶奕良，原北师范大学北大社会科学高等研究院学术委员会主任，传授教授。

◆ 中国文化遥亦研究院教授，西北大学大学双兴大学客座教师，北京师范大学，其西师隆大学"双一流"，建设特聘教授，中央美术学院、国人民大学、南开大学，敦煌研究院等校兼职教授。

◆ 1993 年起为国务院特殊津贴专家，1998 年入选国家"百千万人才工程"，现任中央亦遙文化研究会副会长。

◆ 研究领域：汉唐文明，丝绸之路，宗教文物，名未来名，名化遥亦研究。

2018年5月在采棉期间居民在沙漠用沙土掩埋出大便中

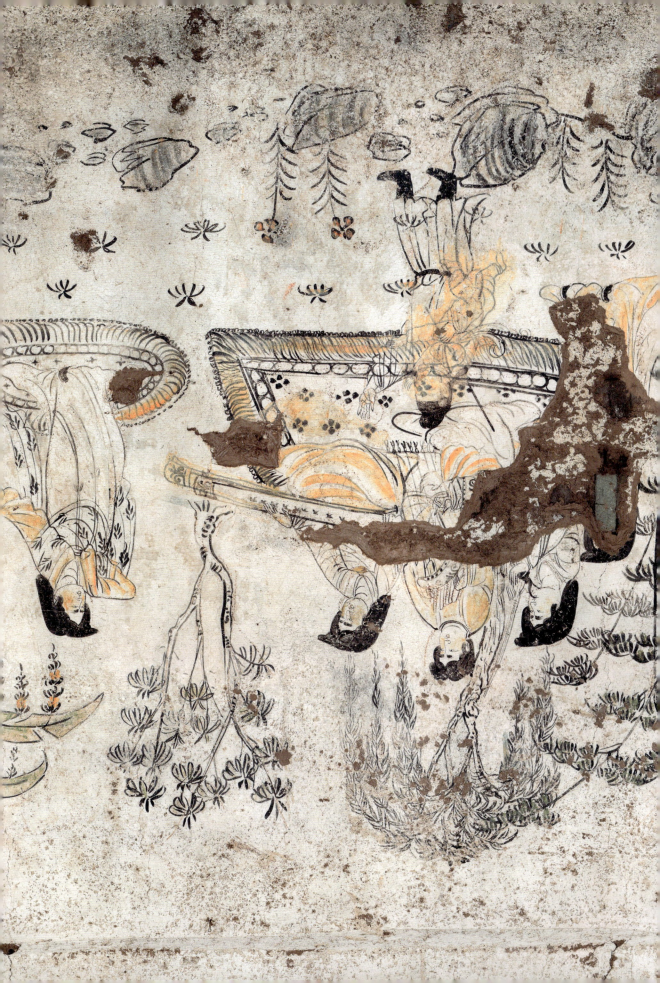

胡汉研究一百年（总序）

一

胡汉历史问题是欧亚大陆上民族史、边疆史、文化史、语言史的前沿问题，体现了中国历代王朝与域外周边国家以及西亚、地中海沿岸之间的往来互动。从广阔无垠的草原到茫茫无际的戈壁，从峻岭奇峭的大山到河川交叉的平原，胡汉碰撞演绎的历史与胡汉融合的文化遗痕清晰可见。一个世纪以来，中古胡汉演进图册不断被考古新发现所补充，唤起人们从历史记忆中醒来。

人类的记忆常是文化的记忆，人类的历史也依靠文化的链环衔接与延续。千年前的中古时代已经离我们的记忆十分遥远，但是这个消失于历史深处的隋唐文化又距离我们很近很近，脍炙人口的唐诗常常被人们吟咏朗诵，斑斓多彩的唐服常常飘忽在人们眼前，风剥雨蚀的唐窟佛像不时展现在人们面前，花纹精美的金银器不断出现在各类奢侈品的海报上……今人借助隋唐大国的文化遗产仍然可以"究天人之际，通古今之变"，出国展览的大唐文物成为中华文化最具代表性的文化符号，其中的胡俑、壁画、金银器、纺织品等更是精美的艺术品。

书写胡汉历史就是书写我们民族的心灵史，是提高我们民族思想境界的人生之学。胡人形象的陶俑、壁画等载体不是一幅幅威武雄壮的"群星谱"，但却是能够进入那个时代历史谱系的一组组雕像，彰显着那个时代的民族形象和艺术魅力。观摩着不同的胡人造型正反面形象，犹如端详观赏"肖像"，让我们发现了中古时代社会多元文化的民族正面。

北朝隋唐对我们来说并不是一个幻象，因为我们可以通过雕塑、绘画、器物等种种载体看到当时人的形象，通过缩微的文物看到当时的卓越创造。所以我每次面

对那些雕塑的胡俑、蕃俑、汉俑……观察那些壁画中深目高鼻、栩栩如生的人物，不是干巴巴、冷冰冰的感觉，而是湿漉漉、黏糊糊的情感，文物就是当时历史遗留下的精华版，对我们的思维理解有着直观的作用，并成为今人解读中国古代最辉煌时期的向导。

20多年来，我走访了海内外许多收藏有中国古代"胡""蕃"等外来文物的考古单位和博物馆，记述和拍摄了数以千计的石刻、陶俑、器物、壁画，闪现在我眼前和萦绕脑际的就是中古时期的胡人记忆。历史的经纬中总是沉潜着被文献忽略的人群，最精彩的史页里也匿藏着浓浓的外来民族元素，来自西域或更西方的胡人就常常被主观避开。所幸考古文物印证了史书记录的胡人活动，呼应了诗赋中对胡人的描述，厘清了一些旧史轶闻中存在的疑团，生动地折射出胡汉相杂的历史面貌。尽管学界有些人嘲笑我是"纸上考古"，但这其中的辛苦一点不比田野考古轻松，只有在破解疑难问题和写作论著的过程中才能体会到。

有时为了一个历史细节的推敲往往要耗费几年时间，等待新证据的出现。比如狩猎中的驯鹰，我既听过哈萨克人也听过鄂伦春人的介绍，这不是史学意义上的考证，而是为了寻求新的认知和新的叙述角度。又如马术马球，我曾到京郊马球俱乐部向调马教练、驯马兽医和赛马骑手当面讨教，理解打马球的主要细节。我在新疆进行学术考察时，维吾尔族学者就对我说，胡旋舞、胡腾舞都应是手的动作最重要，扭腰、转脖、抖肩、伸腿以及扭动臀部，都是以手势为主。现在仿唐乐舞却将腿踢得很高，女的露大腿，那绝对是笑话。这就促使我思考，理解古代胡人一定不能想当然，就像舞蹈，如果按照现代舞蹈理解，古代胡人的舞蹈就会与我们有着较大的隔阂。而在乌兹别克斯坦和塔吉克斯坦的考察，又使我明白了乌兹别克族属于突厥民族，舞姿以双手为主；塔吉克族属于伊朗民族，舞姿以双腿为主。因此要贴近古代，需要认真考察思索。

我所从事的历史文物研究，不单是介绍历史知识或揭秘什么历史真相，更不是胡编乱说糊弄历史，我所看重的是发掘当时历史社会条件下所形成的社会风气、宗教信仰、文化品格和精神力量及其对当代人的影响，这样才能理解今天不同语言民族分布的历史渊源，才能够看清当下中国族群身份认同的问题实质，才能在国家民族文化大事之类的议题上掌控话语权。因为华夏民族遭受过太多的伤痛，留下过沉重的历史包袱，我沉潜在史料的海洋里和考古文物堆中，通过文物、文字和古人灵魂对话，就是让今人知道历史上曾有一群人的生命散发出奇异的光彩。这样的文字

比起虚构的文学更能有助于人们认知中华民族的文化，了解中华民族并没有落后挨打的宿命，从这个意义上说，我愿意继续写下去。

二

中古时代艺术的魅力在于给人以遐想，这种遐想不是瞎想，而是一种文化语境中的力量之感，是一种活着的文明史。艺术来源于真实，也高于真实，当那些千姿百态、造型各异的胡人蕃人形象文物摆在我们面前时，我常想这是不是一种活态的文化生物，它不是玄虚文字描写的，而是从点滴微观的真实细节做起的可信典型，从而使久远的人物又有了活生生的呼吸，以及有血有肉的生命。

我们通过一个个造型各异的胡服蕃俑，不仅调动了丰富的想象力，而且要通过它们再现重要文献记载的史实，像断片的串接活现出有历史依据的外族形象，力求还原或接近历史。有人说我是挖掘陶俑里的胡人艺术形象，实际上我更多地是读书识人，通过文献记载与出土文物互证互映，不仅想说清楚胡人陶俑的沉浮转变，更重要的是用胡俑的记忆串起当年的历史。

有人问：哪个胡俑会说话？用土烧制的胡俑确实不会说话，但是胡俑的造型是无言却有肢体语言，此处无言胜有言，不仅给人身临其境的感觉，也给人聆听其声的感觉。陶俑就好像是凝固的语言、缩微的雕塑、诉说的故事，是以"人"为本的构思创作。细心挖掘它，采集创意，权威解读，它就能成为文化的承载者、历史的记忆者。伴随着考古发掘和文物发现，汉晋至隋唐的陶俑如雨后春笋般出现，其中不乏优秀之作，有些被误判为赝品的艺术造型也从墓葬中挖出，着实令人吃惊。这些陶俑作品被人们记住，成为那个时代精神的象征，看到的人就能感受到它的风骨、硬骨，也能感受它的柔骨、媚骨。

生活，是陶俑创造者艺术敏感的源泉，正是异族种种生活状态成为创作者接通才华的渠道，许多胡俑造型摆脱了外在奇异怪诞的生理性描绘，更重视内在的心理刻画，以表现人物的本来面貌。当然，我们也能看到很多粗制滥造、雷同相似的陶俑，但总会有一些造型独特的胡俑使我们眼前一亮，感叹当时工匠精彩绝伦的艺术创造。

泱泱大国的唐朝最重要的启示在于它扫除了萎靡不振心态带来的性格上的软化，我们崇敬那个时代，崇敬的不是某个具体的人，而是那个时代民族的心灵。而

找寻外来文明、研究胡汉互动、发现人性的共识与不同族裔的差异、关心自己血脉的来历，则是我们每一个人共同的追求。

唐代留给我们的不是到处能够"申遗"的遗址，更多的是无形却融入于血液中的制度和文化。三省制使得参与政府管理的官员互相制约不能为所欲为。科举制最大限度地打破门阀固化，释放富有才华的青年人的活力，使他们有了上升通道；他们远赴边塞为博取功名不惜献出热血和生命，获得一种尊严和荣誉感，发挥自己的所长展现才华。如果说国都长安社会环境容易产生"光芒万丈"的诗人，或是浓缩很多"高才""天才"的文人，那么唐代也是一个盛产传奇的时代，洛阳、太原、成都、广州、扬州等城市通过与外来文化的交流谱写了各自城市的传奇。

"拂林花乱彩，响谷鸟分声。"（李世民《咏风》）"宛马随秦草，胡人问汉花。"（郑锡《入塞曲》）"胡人正牧马，汉将日征兵。"（崔颢《辽西作》）"背经来汉地，袒膊过冬天。"（周贺《赠胡僧》）"幽州胡马客，绿眼虎皮冠。"（《幽州胡马客歌》）唐代这类描写胡汉族群与艺术的诗歌俯拾皆是，而钱起《校猎曲》"数骑胡人猎兽归"、鲍防《杂感》"胡人岁献葡萄酒"以及"胡歌夷声""胡啼蕃语""胡琴羌笛""胡云汉月"等诗句或词汇中出现的"胡"这个字眼，过去被认为对周边种族有贬低歧视，现在却越来越成为国际上公认的中性词，演变成为我们熟悉的对等文化交流的代名词。

在几千年的中国历史长河里，胡汉融合鼎盛时期不过几百年，但是留下的反思值得我们几代人体察省悟，一个多元融合的民族不能总是被困在民粹主义的单边囚笼里。隋唐王朝作为多民族汇聚的移民国家，深深镌刻下了大国自信和文化优越的纹理。

三

北朝隋唐时期形成了一个由多元文化构成的多民族群体，这个群体又被统一意识形态和共同生活方式凝聚在一起，例如《旧唐书·滕王元婴传》载，神龙初年，唐高祖第二十二子滕王元婴的儿子李茂宗"状貌类胡而丰硕"，很有可能他是胡汉结合的后代。又例如，寿安公主是唐玄宗和胡人女子曹野那姬生下的混血姑娘，被记录进《新唐书·公主传》，这类例子唐代应该是有很多的。但我们并不是宣扬

"和谐"、不谈"冲突",族群之间的矛盾不会消融无踪。

　　胡人的脸庞并不能完全代表外来的文化,在中国古代墓葬习俗中,以胡人形象作为奴仆来炫耀墓主人的地位,是自汉代以来一脉相承的艺术表现形式。汉代画像石中就有胡人跪拜形象,东汉墓葬中的胡俑更有特殊性,不由得让我想起敦煌悬泉置出土汉简中记载的二十余国外来使者、贵人和商人,也使我想起移民从来都是弱势群体,会不断受到本地官方和各色人等的威胁,除非以成员所来自地域、种族等为特征的聚落已成为有影响的移民据点。魏晋以后,遍布中国北方的外来移民聚落和北方民族中活跃的胡人,促成了以胡汉"天子""可汗"合衔为代表超越民族界限的国家管理系统,隋唐两代能发展到具有"世界性"元素的盛世,不是依靠胡汉血缘的混合,而是仰仗多元文化的融合,不是取决于血统,而是决定于心系何方。

　　曾有资深学者当面向我指出:现在一些研究者在书中大量使用史料以佐证胡人文化,乍一看,显得相当博学有深意,但却并不具有与其博学相当的思辨深度,这种研究成果所表现的仅仅是胡人历史线索的再现,缺失理论上的洞见,虽时有创新,却难以走出历史文献学的庸见,使得研究成果缺少一种脉络思考的深度,只是历史研究中的一次转身而已。

　　这番话对我震动巨大,使我认识到:高估胡蕃冲击或低估胡人活力,都不可取。胡人不是当时社会的主流,不是汉地原住民的形象,"胡汉"两字并不曾被作为任何某一个朝代的专属名称,胡人进入中原仍是以中华正朔为标志,但我们用文物再现和用文字释读,就是通过截取一个非主流横剖面,力争探索胡汉繁杂、华戎混生的交融社会,给予人们一个不同的视角认识真实的中古历史。特别要注意的是,任何一个社会都存在着移入易、融入难的外来移民问题,要透过史料的记载真正理解当时的真实情况恐怕只是一种隔靴搔痒的描写。如果我们将自己置入历史语境中,唯有以一个唐代的文化遗民、古典的学者文人身份,才能坦然地进入中华共同体的历史场景中。

　　在中古时期出现的"胡人"不是指某一个族群,而是一个分布地域广泛、民族成分复杂的群体,包括中亚、西亚甚至更远地区的人群。"胡人"意识是当时一种非常重要的多民族意识,在其背后隐藏着域内域外互动交流的潮流。海内外研究中古社会、政治、经济、宗教、科技、文化的学者都指出过,隋唐经过对周边区域的多方经营,不仅有遥控册封蕃部的羁縻体制,还有胡汉共管"都护府"的军政体

制,或者采用"和亲"这种妥协方式安抚归顺的其他族群,胡汉并存的统治方式保障了一个时期内的社会安定与政权稳定。

目前学界兴起用"全球史"的视野看待历史进程中的事与人,打破民族国家疆界的藩篱,开放包容的学术研究当然是我们的主张。我赞成对过去历史进行宏大的叙事,但同时也执着于对个体命运的体察,对历史细节的追问,对幽微人心的洞悉。我要感恩汉唐古人给我们留下如此壮阔的历史、文学、艺术等文化遗产,使得我们对"汉唐雄风"的写作不是跪着写,而是站着写,有种俯瞰强势民族的英雄主义崇拜;念汉赋读唐诗也不是坐着吟,而是站着诵,有股被金戈铁马冲击的历史大气。

每当我在博物馆或考古库房里看着那些男装女像的陶俑,眉宇间颇有英气的女子使人恍惚有种历史穿越感,深究起来,"巾帼不让须眉"也只有那个时代具备,真实的历史诉求和艺术的神韵呼唤,常使我的研究情绪起伏跌宕,但绝不能削弱历史厚重感,减弱人文思想性,化弱珍贵艺术品质,只有借助胡汉融合的圣火才能唤醒我们的激情,因为圣火点燃的激情,属于中古中国,也属于全世界。

在撰写论文与汇集这部著作时,我并不是要充分展现一个文物学者、历史学者的丰沛资源,更不是炫耀自己涉猎的广博和庞杂让人叹为观止。单是搜集如此丰富多样的史料就是一件费时耗力的事情,更何况还要按照一定的逻辑和原则组织成不失严肃的历史著作。写作过程中,许多学者专家的提点,让我不由得对他们肃然起敬,在此谨表谢忱。

史学创新不是刷新,它是人的灵魂深处呼出的新气息,是一种清新峻拔的精神脉络。对历史的烛照,为的是探寻现实,族群间和民族间互助互利才是王道,告诉人们和平安定的盛世社会是有迹可循的。我常常担心以偏概全,论证不当,留下太多的遗珠之憾。期望读者看完我们研究中古胡汉交会的成果就像呼吸到文明十字路口里的风,感受到一种阔大不羁的胡风蕃俗混合的气息。

我自2000年选调入京后,没有申报过任何国家科研项目,没有央求任何机构或个人资助,完全依靠自己平时读书的积累及自行收集的资料,写下了近百篇论文,从而辑录成即将出版的五卷本《胡汉中国与外来文明》,孙机先生、蔡鸿生先生、林悟殊先生等学术前辈都教导我说,不要依靠政府项目资助急匆匆完成任务交

差，创作生产精神产品绝不能制造垃圾。在没有任何研究经费的情况下，我希望通过此书可以验证纯粹学术一定有适当的土壤，从而得以生存和结果。本书的出版经生活·读书·新知三联书店申报获得国家出版基金的支持，陕西师范大学人文社会科学高等研究院又给予出版经费的补助，再一次证明有价值的学术研究成果是会在文化大潮中坚守不败的，学术的力量是穿越时空的。为这个信念而做出的坚守，其意义甚至比学术本身更大。

葛承雍

2018年7月于北京方庄南成寿寺家中

目录

* 前言 —— 021
* "醉拂菻":希腊酒神在中国
　　　　——西安隋墓出土驼囊外来神话造型艺术研究 —— 025
* 唐昭陵六骏与突厥葬俗研究 —— 041
* 唐昭陵、乾陵蕃人石像与"突厥化"问题 —— 067
* 唐贞顺皇后(武惠妃)石椁浮雕线刻画中的西方艺术 —— 085
* 再论唐武惠妃石椁线刻画中的希腊化艺术 —— 109
* 皇后的天堂:唐宫廷女性画像与外来艺术手法 —— 135
* 新疆喀什出土"胡人饮酒场景"雕刻片石用途新考 —— 159
* 梵字胡书对唐代草书的影响 —— 171
* 唐华清宫沐浴汤池建筑考述 —— 187
* 唐华清宫浴场遗址与欧亚文化传播之路 —— 205
* "胡墼"传入与西域建筑 —— 219
* 唐代"日出"山水画的焦点记忆
　　　　——韩休墓出土山水壁画与日本传世琵琶山水画互证 —— 231
* 燃灯祈福胡伎乐
　　　　——西安碑林藏盛唐佛教《燃灯石台赞》的艺术新知 —— 247
* 唐代龙的演变特点与外来文化 —— 269
* 东西方龙形象与对外交流 —— 285
* 本卷论文出处 —— 292
* 本卷征引书目举要 —— 293
* 英文摘要 —— 295
* 后记 —— 301

前言

一位有思想的前辈学者曾经启迪我说："一个人进行科研仅靠严密的逻辑思维是不行的，要有创新思维，而创新思维往往开始于形象思维。雕塑、绘画、音乐这些艺术形式有助于你理解诗情画意和人生哲理，从大跨度的联想中获得启发，然后再用严密逻辑加以验证。没有创新，没有艺术熏陶，没有最前沿的新见解，只会徒劳无益地走火入魔，不如不做研究。"

中国历史上流传下来的史书都是文字的历史，但是每个时代发生时，其实都是有图像的，只是在历史传承中，绝大部分的图像被屏蔽筛选掉了。我们通过地下墓葬出土的壁画，能发现在历史的皱褶和细节当中，一些更加真实的特殊画面，这些画面丰富了历史的纹路和肌理。

20世纪前半叶，因为敦煌文书和其他考古发现，"以物证史"的时代到来了。随后，陈寅恪"以诗证史"和西方学者"以图证史"独辟蹊径地展开，引发了中国学者的思考，尽管有不少持旧保守的不同议论，但它毕竟发前人所未发，开辟了一个新视野。近年来，随着考古新发现不断涌出，"以图证史""形象史学"成为一种新潮流。虽然有的研究剑走偏锋、走火入魔，有的研究争议激烈、僵持不下，但造成的震荡影响已经远远超出了史学本身的研究范围。

我从大学教学岗位选调进入文物系统工作后，前辈学者的话愈发让我受益，除了每天看大量的历史文物和造型艺术图片，还经常深入各地文物库房直接观察那些静卧的文物，还可以把需要研究的文物抚摸掂重，那种感觉是一种艺术的享受。特别是汉晋至隋唐的雕塑陶俑、墓葬壁画和出土器物，常常让我流连忘返，它们有着希腊罗马雕塑的神韵，有着古典艺术的精妙水平。尽管我们不知道这些无名艺术工匠来自何方，但是他们巧夺天工的作品确是杰作。

作为一个学术研究的传承者，能经常看到许多国内外古代文物，这是打开国际视野的契机。我每次到海外都期望抓住拜访博物馆的机遇，尽可能多接触文物。这不仅有利于填补自己视野的空白，也有利于追随艺术天使而飞翔，沿着线索穿越往事，寻找千年前的艺术原型，从而了解中国与外界的交往。一位贤者几次对我说过"free perception"，特别提醒我要广泛了解艺术创造，从而提升自己的学术眼光。

虽说文物不能涵盖文化，但它却是文化中最直观的组成部分，可以通过文物对一个国家、一个朝代、一个时代艺术世界进行认识与理解，唤起我们认知古人的渴望。以研究出土文物中艺术图像来对话世界，多年前就是我从事研究的出发点。

唐代是中国历史上开明开放的王朝典范，胡人、蕃人以及黑人等其他人种形象在艺术作品中的出现，反映了这个国家的生机与活力。这个时代出现了艺术的多样化，出现了与西方文化对接的许多迹象，并留下打动人心的历史记忆。开放、自由是永恒的原则，在竞争的领域，胜利永远属于思想开放的强者。

历史是对已经逝去的人和事的记录，文物是各个国家和民族文化创造的遗留。人都有反思往事的需求，有寻根问祖的愿望，有汲取前人经验教训的天赋，也有鉴赏文物瑰宝的传承。历史研究和文物考证可以帮助人们回溯千年远景，认识自己，虽然它不像应用科学那样快速直接地取得实用效益，但它为未来的发展创新指点着方向，有着巨大的文明反哺功能，所以世界各国都建有博物馆、艺术馆、美术馆等文化设施。

有人问我，为什么选择隋唐作为中古艺术研究的突破点？我回答，在中国漫长的历史长河里，隋唐时代接纳新知最丰富，吸收外来文明最积极，能敞开胸怀承受天竺、波斯、拂菻等外来艺术思潮的撞击，给千年后的我们留下了不少值得研究的艺术珍品。例如对"胡旋舞"的探讨至今方兴未艾，这是唐代的"圆舞曲"还是"曳步舞"，仅凭壁画上的舞蹈图像或是陶俑中的舞蹈俑，恐怕一时难以解开，但是动静相宜的柔软身段，舞至沉醉的曼妙姿势，外来艺术的真实与虚幻在舞蹈中纠缠相接、扑朔迷离。

外来文明带来多姿多彩的艺术取向和精神活力，不仅丰富了中华民族的艺术形式，而且使中国古代艺术史研究得以进一步变革发展。

当前研究的难点在于，考古艺术和文物解读离不开文献的佐证，只有两者结合甚至是三重印证，才能将视觉艺术变迁纳入社会史框架之中，在历史框架内解答艺

术史的创造表现。在西方的出版物中，艺术史就是一种文化政治的考量，它们往往不自觉地将中国古代艺术作为西方希腊罗马艺术观念影响下的一个分支。问题是，我们自己还停留在本土艺术的简单介绍上，还停留在大众阅读层面上，没有进入社会史的研究中。

另一个难点是艺术品载体的不同。平面图像包括画像石、画像砖、壁画、帛画以及器物上的刻画等，立体图像包括陶俑、雕塑、器物浮雕、金银器圆雕等。直接在石料上雕刻和经过压模、捏塑最后烧制的陶泥是不一样的，按照多维深度扫描的分析看，有的陶俑釉面质感如脂似玉，有的金银器外表光润柔和，表象的平面与多元的立体往往会表现出不同的韵味。因而，图像研究与看图说话有着很大的区别。

在尊重史实的基础上，用文物激活历史，丰富历史，选择和强化个体生命的参与，艺术无疑是最好的突破口。考古艺术的研究激活了冷寂的历史遗物，复活了外来文化的细节，让历史充满了神奇、神秘的想象。但是想象离不开文献史书的印证，离不开对古代社会的基本认知。我们必须避免误入歧途，提升自身审视历史的能力，推动文物研究的进步，加速艺术创新的步伐。

"DRUNKEN FULIN": THE GREEK WINE GOD IN CHINA — ON THE MODELING ART OF THE EXOTIC MYTH MOTIF ON THE CAMEL BAG FIGURE UNEARTHED FROM A TOMB OF THE SUI DYNASTY IN XI'AN

1

『醉拂菻』：希腊酒神在中国
——西安隋墓出土驼囊外来神话造型艺术研究

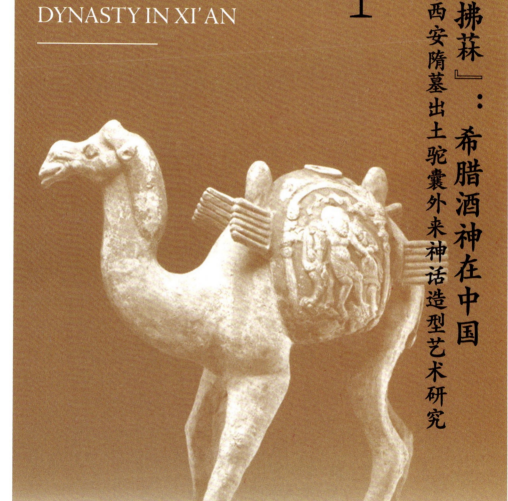

"醉拂菻"：希腊酒神在中国
——西安隋墓出土驼囊外来神话造型艺术研究

汉文史料将继承希腊罗马文化的拜占庭帝国称为"拂菻"，长期以来由于"拂菻"造型艺术的文物传入数量稀少、年代久远而彰显不明，学术界对此涉足很少，甚至断然否认其传入中国。2015年至2017年，笔者连续数次到西安市文物保护考古研究院和陕西省考古研究院考察新出土文物，承蒙张全民和田有前两位先生的详细介绍，将新出的隋墓骆驼俑从库房中展示出来，驼囊上有失传已久的"醉拂菻"艺术图像，希腊酒神狄俄尼索斯形象栩栩如生。虽然出土"拂菻"的图像姗姗来迟，但它提供了希腊罗马-拜占庭艺术传入中国的确凿证据。

一　西安隋墓出土"醉拂菻"驼囊俑的特征

近年西安考古发掘的三件"醉拂菻"驼囊，都出土于隋墓之中[1]，时间为开皇、大业年间，墓葬中还有其他众多的陪葬陶俑，融汇了北齐与北周两种地域艺术风格，但是其中出土的隋代骆驼俑悬挂驼囊上出现有"醉拂菻"艺术造型图案，着实令人惊讶欣喜又心驰神往。据现场考古发掘者介绍，长安茅坡骆驼陶俑出土时已经破损，但身上背负的驼囊造型依然完好；长安郭杜骆驼俑虽然残破，但拼接后仍能清晰看出基本模样。

陶制驼囊分左右两面，长圆弧形，按工匠最初的设计应是分两边搭在驼背上的，犹如真实的驼队驼囊，有几个鲜明的特征：

[1] 田有前《茅坡考古散记》一文记录了2011年12月底陕西省考古研究院在长安万科城二期隋墓发掘出土的骆驼俑，驼囊有罗马酒神图案，见《中国文物报》2015年6月19日。西安市文物保护考古研究院2006年发掘出土骆驼俑，见王喜刚等《西安长安隋张綝夫妇合葬墓发掘简报》，《文物》2018年第1期。

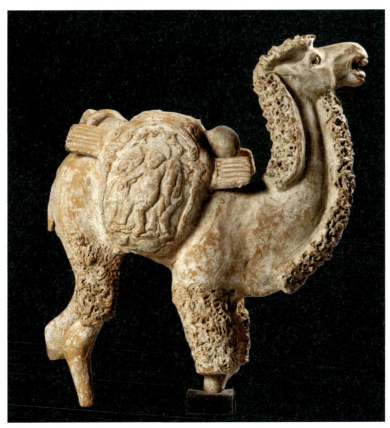
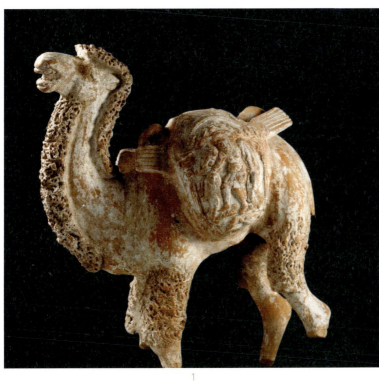

图1 载物骆驼俑，
西安茅坡村隋墓出土

图2 驼橐（线图），
西安隋张綝墓出土

◀ 图 3 载物骆驼俑 A 面，美国大都会博物馆藏

▼ 图 4 载物骆驼俑 B 面，美国大都会博物馆藏

▶ 图 5 载物骆驼俑驼囊上的酒神图像

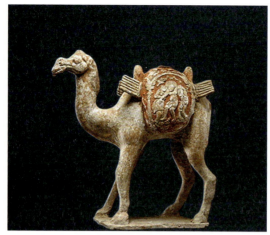
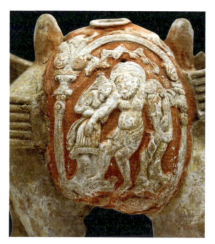
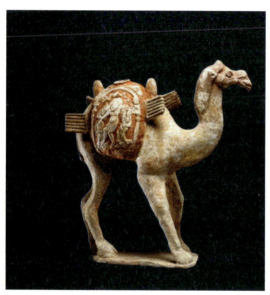

一是酒神。在驼囊艺术造型中，酒神狄俄尼索斯（Dionysus）位于画面正中央，他深目高鼻，脸庞浓须布满，赤裸全身，唯腰间扎动物皮做遮盖布，露出肥硕的肚子；地面有酒器"来通"以及顶部有常春藤上成串的茎叶，这种组合是典型的酒神形象。作为希腊的财富之神，狄俄尼索斯总是在丰收之时给人们带来欢乐。[1]印度北方的贵霜王国曾经有大量的财富之神形象，其特征就是希腊酒神狄俄尼索斯。有时酒神参加庆祝的形象是手拿一只酒杯坐着或斜躺在卧椅上。

二是随从。酒神狄俄尼索斯的随从也是他的信徒，包括萨梯尔（Satyr），以象征罗马男性地位的托加袍（toga）包裹全身。另一个是女子迈那得斯（Maenads），她身穿束腰的无袖短袍斯托拉（stola），是罗马妇女不加披风的装束。这两个随从中，男子有时是长有动物耳朵、犄角、尾巴和山羊（或马）蹄子的带胡须生物，半人半兽类似潘神（Pan）形象。女子则是一个不停活动在仪式上陷入狂热兴奋的

[1]［德］奥托·泽曼著，周惠译《希腊罗马神话》"狄奥尼索斯"，上海人民出版社，2005 年，第 139 页。

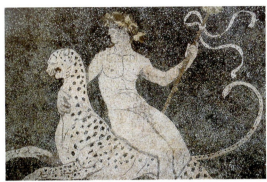

图6 马赛克画上的酒神，庞培遗址出土

图7 马赛克画上的酒神，罗马博物馆藏

图8 法国艺术家雕刻的酒神

图9 犍陀罗造像底座上的酒神图像，东京国立博物馆藏

人[1]。现出土的驼囊上生动刻画了一男一女两个随从搀扶醉醺醺的狄俄尼索斯的形象，酒神已经步态跌撞，头垂手落，符合希腊-罗马酒神传统的艺术形象。

三是安法拉罐、"来通"角杯，这两件器物都是希腊的生活用品，其造型与地中海沿岸发现的陶器、酒器一致。安法拉罐用来装酒或芳香油，显然不是来自东方的容器。来通角杯远不局限于饮用，而是在酒宴上具有重要的仪式和象征作用，尤其是在希腊社交场合里，酒器的使用已经融入到风俗和仪礼程式之中，描绘神话场景时酒器等陶制容器图像起着重要的辅助作用，所以在酒神图像里必然出现[2]。

四是拱形门廊柱子。根据维特鲁威《建筑十书》介绍，古罗马传承古希腊建筑艺术，有三种柱式风格。源于公元前7世纪的多利亚式，源于公元前6世纪后期的爱奥尼克柱式，源于公元前5世纪后期的科林斯式。[3]

[1] 弗朗西斯卡·里佐《希腊神话：一种对文明的表述》，见《文明之海——从古埃及到拜占庭的地中海文明》，文物出版社，2016年，第40页。

[2] 来通（rhyton）作为向酒神致敬的圣物，是祭拜酒神仪式中不可缺少的饮酒器，多为牛、马、鹿甚至犬科动物的头部造型，液体从动物口中流出。来通曾广泛流行于美索不达米亚到阿姆河流域的广大区域中，在西亚出现的来通不晚于公元前1000年。西安何家村出土的唐镶金兽首玛瑙杯，是兼具东西文化而有来通酒器特征的罕见文物。见孙机《玛瑙兽首杯》，载《中国圣火》，辽宁教育出版社，1996年，第178页。

[3] [古罗马] 维特鲁威著，高履泰译《建筑十书》，知识产权出版社，2001年，第87—99页。

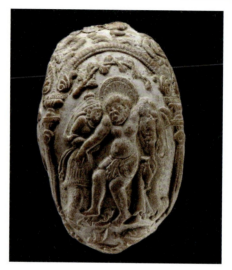

▲ 图10 公元前1世纪葡萄节日酒神场景，意大利那不勒斯国家考古博物馆藏

◀ 图11 酒神驼囊残件，欧洲私人收藏品

爱奥尼克柱通常竖在一个基座上，将柱身和建筑的柱列脚座或平台分开。柱头由一对标志性的涡形装饰置于模塑柱帽上从内绽放出。其作为一种窈窕均衡的具有女性姿态的柱子，广泛出现在古希腊的建筑中，如雅典卫城的胜利女神神庙和伊瑞克提翁神庙。这种爱奥尼克柱式的风格对其他领域的设计具有启发性。有种说法认为，"大宛"国名就是印度人受希腊影响而来，源于希腊城邦"爱奥尼亚"（Ionian）。

科林斯式柱的比例比爱奥尼克柱更为纤细，柱头是忍冬草形象（或说用毛茛叶作装饰，形似盛满花草的花篮）。它的装饰性更强，雅典的宙斯神庙采用的是科林斯式柱。罗马帝国初期，科林斯式成为最流行的风格。

骆驼俑陶囊场景上的拱廊柱子未用希腊三角门楣，而是在罗马式拱券门加上华丽雕刻，呈科林斯式倒置的铃状，用四叶花形装饰。它是复合型柱式，将多个鼓形石块垒叠在一起，改变了以前单块巨石的简单状态。柱顶楣梁上拱形券构将连续檐壁延伸出去，构成了穹形拱顶华丽的装饰。酒神站立不稳的身体后面衬托出建筑视觉的关联，带莨苕叶饰和卷草纹的科林斯式柱成为大自然造物最完美的表现，将建筑比例和内在的秩序与人体相匹配，是古典主义理想的展现。

五是常春藤装饰。在最崇拜酒神的希腊阿卡奈（Acharnai）地区喜欢用常春藤装饰庆典场所，营造茂密叶茎下的柔和样式。但是其他地区更多的是用葡萄表示

◀ 图12 陶俑驼囊，西安隋张䌽墓出土

▶ 图13 驼囊侧上方武士图像，西安隋张䌽墓出土

▼ 图14 载物骆驼俑上的驼囊，西安茅坡村隋墓出土

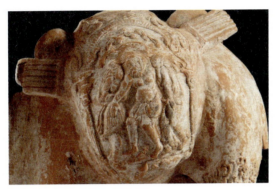

丰收的果实。醉翁之意不在饮酒而在葡萄节赏乐的欢愉，愉悦地融入歌舞狂欢之中，将酒醉后的气氛推到了极致，仿佛画面中也弥漫着酒香。

驼囊呈现的场景由点到面看，整幅画面神韵独出，技法娴熟，酒神狄俄尼索斯一副舒缓放松、玉山自倒的模样，不是微醺而是酩酊大醉，已经无法直立身子。但他并非形单影只，而是在两旁人的簇拥下，扶肩搭背，似乎刚从狂欢中退出来，侧旁的男子随从还手提鸭嘴胡瓶。特殊的是，酒神头部背后有圆形头光。头顶背后有光环，这是酒神与太阳神的混合特征，中亚这类形象极为常见，某些特征一直传到了中国。太阳神苏利耶（Surya）驾着四匹马拉的车，常位于太阳光环的中央，其借助了许多伊朗神的特征，而祆神密特拉本身则从阿波罗神那里继承了某些特点。在多民族混居地区经常出现不同宗教的互相影响。

纵观驼囊左右两侧的布局，刻痕有起有伏，节奏有张有弛，人物神态刻画栩栩如生，彰显了浮雕的生命力。最后要关注的是，驼囊侧面顶部有头颅高昂的武士，头戴盔帽，身穿外套形的铠甲，紧腰束带，衣襟外展长达膝盖。武士单手支撑在前伸大腿上，另一手似持长矛或长剑，一副远望沉思"新样"。这种人物造型是否希腊罗马神话中男战神阿瑞斯（Ares），或是英雄赫拉克勒斯（Herclues），其场景是否反映的是少年武士成丁礼仪式，都需要进一步解读。

◀ 图15 骆驼俑顶部，美国大都会博物馆藏
▶ 图16 骆驼俑顶部，西安茅坡村隋墓出土

二 酒神狄俄尼索斯艺术造型的流传

狄俄尼索斯是酒神和狂欢之神，他是宙斯与底比斯凡人塞墨勒（Semele）生下的儿子，即希腊神话中唯一一个母亲为凡人的神。他是在漫游过程中发明了种植葡萄和酿造葡萄酒的神，他经常乘着由狮子、老虎或豹子拉的双轮车，在大批半人半羊神和一群酒神狂女（Maenads）伴随下周游世界，推广酒神崇拜。

关于他的起源一直不清楚，或许是原始人类对自然的最早崇拜，还有人对他是否希腊本土的神有争议。有人认为他的起源与印度有关，也有人认为他的起源与古埃及的奥西里斯神有关。[1]

狄俄尼索斯最初并不是奥林匹斯的主要神，因为重生的神话，在希腊后期历史中酒神开始被人们重视起来。酒神在罗马又称巴克斯（Bacchus），是植物神、葡萄种植业和酿酒的保护神。传说，狄俄尼索斯懂得所有自然的秘密以及酒的历史，乘坐着由野兽驾驶的四轮马车到处游荡。他走到哪儿，乐声、歌声、狂饮就跟到哪里。酒神祭祀是最神秘的祭祀，人们打破一切禁忌，狂饮烂醉，放纵欲望。但是酒神生性乐观、积极向上，象征促进万物生长与自然界的新生。[2]

古希腊人在葡萄收获季节祭祷狄俄尼索斯的仪式后来成为悲喜剧的起源[3]，仪式最初只有妇女参加，男子禁止观看。最高潮时往往是无节制的纵欲欢呼，她们将代表酒神的山羊、蛇等动物撕碎作为圣餐，罗马帝国时期延续这一酒神颂歌活动，庞

[1] Rosemarie Taylor Perry, *The God Who Comes: Dionysian Mysteries Revisited*, Algora Press, 2003, p. 89.
[2] Kerényi Karl, *Dionysos: Archetypal Image of Indestructible Life*, Princeton: Bollingen, 1976.
[3] [德]尼采著，周国平译《悲剧的诞生》"绪论"，生活·读书·新知三联书店，1986年。

贝城遗址中发现有反映酒神狄俄尼索斯的马赛克壁画。罗马帝国后期，皇帝和基督教会都下令禁止旧宗教仪式，祭祀酒神狄俄尼索斯首当其冲，成为被查禁的重点对象，因为酗酒已成为帝国衰败的原因之一，但是葡萄收获时的狄俄尼索斯酒神狂欢活动已经浸淫民间，深入人心，各地祭祀酒神的仪式秘密流行，屡禁不止。

现存最早最全面的狄俄尼索斯酒神资料出自希腊著名悲剧作家欧里庇得斯（约前480—约前406）的《酒神的伴侣》（又译为《女酒神的信徒》或《酒神颂》）。古代流传下来描绘与塑造狄俄索尼斯的艺术作品很多，其形象塑造各式各样，垂肩卷发、头部饰带、头戴花环、手持神杖或手拿酒具。如果说艺术品是文化的表现形式，那么图像在交流中的作用远远超过了文字，起源于地中海地区的酒神超越疆界进入欧亚大陆多元文化的汇集之地，喻示着歌乐狂饮、发泄情绪的酒神精神，成为各地民众挣脱束缚、获得新生的快意喜好。

狄俄尼索斯的形象在西方古典艺术中很受欢迎，在古希腊罗马的壁画、雕塑和各类器物中比比皆是，主要有三种类型：最早是留着长胡须的男子形象，后来又变成漂亮文弱的青年形象和童婴形象。他的主要标志是酒器、常春藤花环、葡萄藤、酒神杖（Thyrsos，两头装饰有常春藤叶子，象征男性生殖器），陪伴他的不仅有狮子、老虎、豹子等猛兽，还有象征多产的金牛、公羊等。狮子或豹子经常成为他的坐骑或为他拉车，此类题材艺术品的数量和种类都非常丰富。[1]

拜占庭帝国境内也流行酒神狄俄尼索斯崇拜，出现在艺术品中的狄俄尼索斯常常都是东倒西歪醉醺醺的形象，几乎与他形影不离的是酒罐或是酒杯，这是"醉拂菻"的最基本特征。有的图案上狄俄尼索斯手持神杖与狮子或豹子在一起，被人们混同为外邦进贡狮子的拂菻图，并没有一点醉醺醺的样子，这可能是人们不清楚两者的区别，虽然都是酒神狄俄尼索斯的形象，但醉与不醉，两者是有明显区别的。

美国大都会艺术博物馆收藏的彩绘陶驼俑，品相完整，色泽鲜艳，也以驼囊上酒神狄俄尼索斯形象享誉海外。但其英文说明介绍说："这种大夏人的陶塑骆驼模型可能是中国制作的古墓随葬陶俑的一个罕见例子。驼囊上中心人物的身份是不确定的，他可能代表的是印度的俱毗罗——夜叉之王，描绘他在饮酒的场景，旁边的女人在侍奉他。然而，在对俱毗罗的描述中，满脸大胡子和没有头盔的形象是不

[1] Jameson Michael, "The Asexuality of Dionysus : Masks of Dionysus", eds. by Thomas H. Carpenter and Christopher A. Faraone. Ithaca: Cornell UP, 1993.

寻常的。另一种对场景的解释是,这三个人物的灵感来自于《基督落架图》,这是早期基督教肖像学中一个重要主题,可能是沿着丝绸之路传播的。"[1]这个说明显然是值得商榷的,尽管其"希腊化"辐射延伸到大夏和印度,但实际上这个驼囊酒神图像很有可能来自粟特人或景教教会的传播,不必旁枝繁叶绕到南亚。据记载,568年出使拜占庭君士坦丁堡的突厥外交使节摩尼亚诃(Maniakh)就是擅长语言的粟特人[2]。至于基督从受刑的十字架解脱下来更是望图生义。

隋墓出土的驼囊"醉拂菻"图像,不仅证明美国大都会艺术博物馆收藏品也源自中国隋代,而且也证明希腊酒神狄俄索尼斯的艺术造型流传是有脉络的,从罗马帝国衰落到拜占庭其创造的神话题材一直是不朽传奇。令人惊喜的是,大都会收藏的骆驼俑与长安隋张綝墓、茅坡墓出土骆驼俑,在造型上完全一样,驼囊直接搭在驼背上,并有毡帐支撑排架。驼背顶上侧翼都有武士形象,均位于方形毡毯铺开的四隅,帐篷顶部雕刻出圆窟窗。只不过长安出土的红陶胎质无彩绘,略显粗糙。至于欧洲收藏者展示的驼囊酒神图像,虽无完整骆驼俑,但图像清晰与大都会收藏品基本相似。[3]

三 狄俄尼索斯酒神文化在中国留下的遗痕

公元前4世纪亚历山大大帝进攻东方,到达中亚和北印度,势力影响非常深远。他不仅在征服途中建立了许多希腊移民文化的城市,而且把希腊文化带入了中亚和巴克特里亚地区。在印度、阿富汗、巴基斯坦都发现有希腊城市文化遗址和遗物。

据说,亚历山大本人很喜爱和崇拜酒神狄俄尼索斯,在到达狄俄尼索斯崇拜起源的圣城印度奈萨后举行了盛大的狂欢活动。亚历山大死后,其部将建立的塞琉古王国仍是一个希腊化国家,中国称之为条支。它占据着伊朗东部高原地区,公元前3世纪建立了巴克特里亚王国,公元前2世纪它被来自北方的游牧民族——大夏征服,结束

[1] 张全民研究员翻译自大都会博物馆网站并提供与笔者商讨,特此说明。
[2] 〔法〕沙畹编著,冯承钧译《西突厥史料》,中华书局,2004年,第209—211页。
[3] 美国大都会艺术博物馆原亚洲部主管苏苪(Suzanne G.Valenstein)女士介绍,购回的酒神骆驼俑于2000年入藏大都会博物馆,类似的骆驼俑在欧洲还收藏有两件,目前所知全世界一共有五件。限于欧洲收藏界的行规,不便公布。

图17 235年罗马石棺上精雕的酒神和他的追随者,法国卢浮宫藏

了希腊化国家的统治,但是希腊化的文化仍被大夏继承,此后中亚和印度北部地区的统治,虽经几次易手,可是希腊文化的影响却一直存在,并留下了许多古典遗产的艺术品。

希腊文化中重要的酒神崇拜在这一地区继续流行,在犍陀罗地区的文化遗址中就出土过狄俄尼索斯酒神塑像,酒神节的音乐和歌舞都融入本地区的文化之中。据生活在1世纪的希腊历史学家阿里安记载,当亚历山大抵达巴克特里亚和粟特时,当地已生活着能够用希腊语和他交谈的居民,而且那里存在着崇拜狄俄尼索斯的习俗[1]。

阿富汗蒂拉丘地即"黄金之丘"墓地在1978年被考古学家发掘后,1世纪初期大量的黄金制品面世,其中希腊-大夏背景的华丽金腰带非常引人注目,腰带徽章圆形上面的希腊酒神狄俄尼索斯,手举酒杯骑着花斑豹[2]。酒神狄俄尼索斯受到人们普遍的喜爱与崇拜,因为他象征着欢乐和重生,似乎只要是受希腊文化影响的"希腊化"(Hellenism)地方都有他的影子。

美国学者曾探讨酒神狄俄索尼斯传统和部分东方希腊化世界戏剧的关系,在佛教文化和犍陀罗文化的影响下,1至3世纪时期的贵霜王朝在阿富汗东部和巴基斯坦北部都有狄俄尼索斯崇拜的现象,尤其是酒神祭拜仪式被引入了犍陀罗佛教世

[1] [希腊]艾兰娜·阿芙拉密多《丝绸之路上的希腊与中国》,《丝路艺术》,漓江出版社,2017年。
[2] 2016年笔者赴日本东京国立博物馆观察"阿富汗黄金秘宝展"中陈列的金腰带酒神艺术造型,可见 *Hidden Treasures from the National Museum*, Kabul, Tillya Tepe Tomb IV, Tokyo National Museum, 2016, p.97.

界。[1] 希腊神话故事还在贵霜一些城市流传。和田约特干遗址出土过1世纪希腊罗马风格的红陶神话人物面像与来通。

巴黎吉美亚洲艺术博物馆展出的6世纪末期的中国石棺床，提供了来自中亚移民宗教多样性的例证，黎北岚认为石板主题来自两股不同影响的潮流，一股来自希腊世界，一股来自印度地区。因为第6块石板上表现一个醉酒的人卧倒在石床上，拿着兽头来通酒杯，以及狂舞的场面，她指出这里出现了酒神狄俄尼索斯的主题。[2] 但实际上这是粟特贵族模仿西方"倚榻饮酒"的惯有模式，没有葡萄串装饰相呼应，不是希腊酒神的艺术表现。

客观地说，由于史料缺乏，有关中国与"拂菻"（拜占庭）的交流并没有深入的研究，所以传来的艺术品经常被人们误判。酒神狄俄尼索斯从三国时期进入中国后就被人们始终错误认识，将胡人骑狮与"醉拂菻"混为一谈。沈从文先生在《狮子艺术图录》中命名的"醉拂菻弄狮子"，将西晋以后出现的"胡人骑狮"水注或灯台以及"胡人与狮子"共处形象，统称为"醉拂菻"[3]，恐怕有误。由于当时出土实物少，"醉拂菻"究为何物，难以确定。

中国出土的酒神狄俄尼索斯银盘最明确的就是甘肃靖远县的鎏金银盘，出土地点正位于陆上丝绸之路的重要支点。1988年银盘出土后，由于坐在狮（豹）背上持杖青年男神像模糊不清，研究者众说纷纭。初世宾先生研究认为是4—5世纪拜占庭前期制造的，盘心神像是希腊神话中的阿波罗（Apollo）或酒神巴卡斯。[4] 日本学者石渡美江认为应是酒神狄俄尼索斯，她根据大夏铭文释读认为这是2—3世纪罗马时期北非或西亚制造，传到巴克特里亚，4—5世纪又从大夏进入中国甘肃。[5] 林梅村进一步确认其神像就是酒神狄俄尼索斯[6]。

笔者认为，持神杖倚靠在花豹或狮子身上的年轻男神，虽是狄俄尼索斯酒神形

[1] Pia Brancaccio, Xinru Liu,"Dionysus and Drama in the Buddhist Art of Gandhara", *Joural of Global Hiatory* (2009) 4, pp. 219-244.
[2] Lit de Pierre, *Sommeil Barbare*, Guimet Musée National des Arts Asiatiques, 2004, p.42.
[3] 沈从文《狮子艺术图录》图8，《狮子在中国艺术上的应用及其发展》，见《沈从文全集》第28卷，北岳文艺出版社，2002年，第229—238页。
[4] 初世宾《甘肃靖远新出东罗马鎏金银盘略考》，《文物》1990年第5期。
[5] [日]石渡美江《甘肃省靖远鎏金银盘の图像と年代》，《古代オリユト博物馆纪要》13号，1992年。这件银盘上还发现有粟特文，有待进一步解读。
[6] 林梅村《中国境内出土带铭文的波斯和中亚银器》，《文物》1997年第7期。

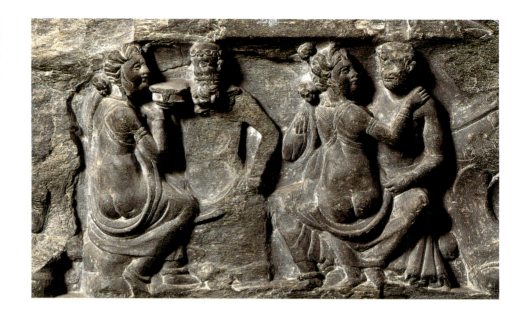

图18 犍陀罗造像底座上的酒神宴饮图像，约3世纪，巴基斯坦出土

象，但还不是"醉拂菻"，即不是葡萄节欢庆饮酒后醉醺醺的形象。有人认为这是"醉拂菻弄狮子"的形象，恐看不出醉的状态。银盘上的酒神形象虽然还是古希腊的艺术风格，但随着生产地的变化而有不同的神态。

拂菻风曾一度在隋唐长安盛行，画家们记载的"拂菻图"到了宋代已是照猫画虎，宋代邓椿《画继》卷八载，成都双流张家藏有一幅宋人曹道川临摹三国时吴国曹弗兴《醉拂菻图》。可惜早已佚失。

《铁围山丛谈》卷六、《愧郯录》卷一二"文武服带之制"记载宋太宗时，"中兴之十三祀，有来自海外，忽出紫云楼带，止以四銙视吾，敌骑再入，适纷纭，所追还弗及者，其金紫磨也，光艳溢目，异常金，又其文作醉拂林状，拂林人皆笑起，长不及寸，眉目宛若生动，虽吴道子画所弗及"。宋代"醉拂菻"金腰带有可能是拜占庭帝国晚期从海路传来的舶来品。

元代画家任仁发临摹宋代李公麟《五王醉归图》，很有可能模仿了"醉拂菻图"，画中描绘了开元初唐宫春宴归来的五王中，临淄王李隆基伏马酒醉的形象，两边有宫奴做侍奉搀扶状，"大醉不醒危欲堕，双拥官奴却鞍座"[1]，其创作思维与醉拂菻形式相同。

隋唐时期中国与拂菻（拜占庭）的关系一直是学术界关注的问题，可惜因资料

[1] 程敏政《任月山五王醉归图》，见《明文衡》四部丛刊本，吉林人民出版社，1998年。

稀见又似是而非，出土文物中被确定为受希腊罗马影响下的拜占庭物品也不多，除了数件玻璃器、金银器、石刻画有拜占庭的"拂菻风"外，其他能坐实确定的不多。几座隋墓"醉拂菻"驼囊神话艺术图像的连续出土，带给我们一系列思考：为什么汉人墓葬明器中有希腊酒神的驼囊俑？为什么酒神画面上有穹顶拱形门柱？为什么酒神头顶上灵光环是蒲扇式？为什么扶他的男随从手持鸭嘴壶、女信徒身披飘带？中国工匠制作的酒神模本究竟来自于中亚粟特还是拜占庭帝国？酒神流传究竟属于庙堂艺术还是世俗艺术？如此等等，图像的幽微细节，传播的路径演变，足以让我们可以较长时间进行比较研究。

　　隋代虽然是三十多年的短暂王朝，但它扭转了北朝以来遭受突厥威胁的局面，降伏四夷，拓疆扩土，采取远交近攻、离强合弱的策略，迅速崛起成为亚洲一个大国。隋文帝、炀帝二主被突厥人尊称为"圣人可汗"，他们继承了北朝胡汉体制，与此同时，鲜卑关陇贵族在胡风汉韵的交会下，继续吸纳着外来的文化因素。丝绸之路的贸易也承载着文化的流传，而物质文化传播的同时也往往有宗教观念、神话故事等紧密相随，贸易交往和精神思想共同构成一个时期文化交流的整体图景。安伽墓、史君墓、康业墓、虞弘墓、安备墓、李诞墓等一系列北朝隋代墓葬出土的文物就是最好的证明。宁夏固原北周李贤墓出土的银壶上雕刻有希腊神话"帕里斯审判与海伦回归"，更成为希腊罗马-拜占庭艺术在中国传播的证据。[1]

　　从陕西省考古研究院和西安市文物保护考古研究院发掘出土的"醉拂菻"骆驼俑，以及美国大都会艺术博物馆收藏的同类完整的陶俑来看，隋代陶俑造型艺术中流行着外来酒神的"形"，艺术工匠有着同类的母范模式或模本，不仅再次证明常用神话艺术表达的"希腊化"文化传入中土被接受的独特风采与审美轨迹，而且证明隋唐长安是中西交流"异域情调"的丝路传播地，为我们解疑释惑提供了极好的物证。

　　千年来沉寂的"醉拂菻"只留下令人想象的名称，不见其原本的真实图像。现在经考古发现，"醉拂菻"形象跨越千年庆幸再现，不能不说是人类文化的奇迹。这一发现有益于丝绸之路的深入研究，是中西文化交流史上神话经典的文明标志。

[1] 孙机《建国以来西方古器物在我国的发现与研究》，载《仰观集》，文物出版社，2012年，第439页。

A STUDY ON THE SIX STEEDS IN TANG ZHAO MAUSOLEUM AND TURKI FUNERARY CUSTOM

2 唐昭陵六骏与突厥葬俗研究

唐昭陵六骏与突厥葬俗研究

唐太宗李世民为了夸耀武功，宣扬英勇，将初唐征战时自己骑乘的六匹战马，即拳毛䯄、什伐赤、白蹄乌、特勤骠、飒露紫、青骓，雕刻于青石之上，陈列于昭陵北阙，成为中外闻名的杰出浮雕艺术作品，这已是众所周知的事实。但中国学术界一直未曾系统地研究过昭陵六骏的产地来源、名号含义、陪葬习俗，甚至依据汉语名称望文生义，以讹传讹，造成词不达意又莫衷一是的误解，故本文拟作探讨，以补缺憾。

一 六骏产地来源

隋唐帝国更替之际，战乱纷扰，割据林立，特别是中国北方是战争发源地、政权夺取地和统一奠基地，更显示其具有的重要地理环境特征和民族冲突融合特征。无论是已经倾覆的隋王朝还是新建的唐王朝，都面临着北部突厥汗国的威胁，中原王朝实力强盛时与其抗衡对峙，中原王朝力量软弱时则与其联盟和亲，从而在北方历史舞台上轮换上演着一出出民族互动的活剧。

早在李渊集团太原起兵时，即竭尽全力搜集良马以装备军骑，裴寂、刘文静指出："今士众已集，所乏者马，蕃人未是急须，胡马待之如渴。"[1]迫使李渊称臣于突厥，始毕可汗才派柱国康鞘利、级失热寒特勤等人送马千匹来太原交市，李渊选择好马赊购了五百匹，为其进军长安奠定了物质基础。当时割据各地的武装集团都在千方百计获取马匹，陇右的薛举父子，利用当地"多畜牧"的地理条件，"掠官

[1] 温大雅《大唐创业起居注》卷一，上海古籍出版社，1983年，第10页。

图1 唐太宗昭陵远眺

牧马"[1]。晋北的刘武周于大业十三年（617）将俘获的汾阳宫隋宫人献给始毕可汗，突厥"以马报之"[2]。河南的李密、翟让则在运河上夺取送往江都的"华骝、龙厩细马"[3]。河北的窦建德"重赂突厥，市马而求援"[4]。洛阳的王世充于武德三年（620）将宗女嫁给突厥处罗可汗，得聘马千匹。[5] 此后，在平定北方群雄的一系列战役中，唐军特别注重骑兵攻击战术和马匹的及时补充。但作为统一海内后的唐帝国，其首要对手仍是依赖大批战马流动作战的突厥人，正如李渊所说："突厥所长，惟恃骑射；见利即前，知难便走，风驰电卷，不恒其陈。"[6] 唐军的战马也主要从突厥人手里得到。

[1]《资治通鉴》卷一八三，义宁元年二月条，中华书局，1956年，第5725页。
[2]《旧唐书》卷五五《刘武周传》，中华书局，1975年，第2253页。
[3]《大唐创业起居注》卷二，第24页。
[4]《大唐创业起居注》卷三，第53页。
[5]《资治通鉴》卷一八八，武德三年五月条，第5884页。
[6]《大唐创业起居注》卷一，第2页。

初唐获取马匹主要有四条渠道：

一是外域贡马。武德元年八月，李渊派遣太常卿郑元璹"赍女妓遗突厥始毕可汗，以结和亲。始毕甚重之，赠名马数百匹，遣骨咄禄特勤随（李）琛贡方物"[1]。武德三年，"时突厥屡为侵寇，高祖使（李）瑰赍布帛数万段，与结和亲"。颉利可汗见厚利大悦，"遣使随瑰献名马"[2]。武德五年四月，西突厥叶护可汗遣使献狮子皮；八月，遣使献名马。[3]武德六年，高祖遣雁门人元普赐金券，"执元普送突厥，颉利德之，遗以锦裘、羊马"[4]。武德十年，康国"屈术支遣使献名马"[5]。《唐会要》卷七二"诸蕃马印"条记："康国马，康居国也，是大宛马种。形容极大。武德中，康国献四千匹，今时官马，犹是其种。"[6]贞观元年，西突厥统叶护派遣真珠统俟斤与高平王李道立入唐，献万钉宝钿金带及马五千匹。[7]安国王诃陵伽又献名马。贞观二年十一月，"颉利可汗遣使贡马牛数万许"[8]。贞观四年，龟兹遣使献马；贞观六年，焉耆遣使贡名马。贞观九年，疏勒"遣使献名马，自是朝贡不绝"[9]。

二是俘获战马。据《大唐创业起居注》卷一记载，大业十二年，李世民初从李渊会合马邑郡守王仁恭，大破突厥于马邑，"获其特勤所乘骏马，斩首数百千级"。武德四年九月，"灵州总管杨师道击突厥，大破之，斩首三百余级，获马一千余匹"[10]。武德五年，"突厥颉利可汗率众来寇，（李）神符出兵与战于汾水东，败之，斩首五百级，虏其马二千匹。又战于（代州唐林县）沙河之北。获其乙利达官并可汗所乘马及甲，献之，由是召拜太府卿"[11]。武德八年九月，突厥入寇幽州，王君廓"俘斩二千余人，获马五千匹"[12]。贞观四年，李靖击败突厥，"遂灭其国，

[1]《旧唐书》卷六〇《李琛传》，第2347页。
[2]《旧唐书》卷六〇《李瑰传》，第2350页。
[3]《册府元龟》卷九七〇《外臣部·朝贡三》，中华书局，1960年，第11396页。
[4]《新唐书》卷九二《苑君璋传》，中华书局，1975年，第3805页。
[5]《旧唐书》卷一九八《西戎传·康国》，第5310页。然武德无十年，或应为武德九年。
[6] 蔡鸿生先生认为，康国所献名马当可作为种马，但多达"四千匹"，则未见其他文献著录，恐怕是"四十匹"之讹。见《唐代九姓胡贡品分析》，《文史》第31辑，中华书局，1988年，第100页。
[7]《旧唐书》卷一九四下《西突厥传》，第5182页。
[8]《册府元龟》卷九七〇《外臣部·朝贡三》，第11397页。
[9]《旧唐书》卷一九八《西戎传·疏勒》，第5305页。
[10]《册府元龟》卷九八五《外臣部·征讨四》，第11564页。
[11]《旧唐书》卷六〇《李神符传》，第2344页。
[12]《旧唐书》卷六〇《王君廓传》，第2352页。

杀义城公主，获其子叠罗施，系虏男女十万口，驼马数十万计"[1]。"颉利乘千里马，将走投吐谷浑，西道行军总管张宝相擒之以献。"[2]贞观十九年，唐太宗派阿史那忠平定焉耆之乱，阿史那忠"衔命风驰，慰抚西域"，"扬威电击，诸戎瓦解"，"前庭宝马，驱入阳关"[3]，也把搜寻骏马作为一项使命。

三是互市买马。武德二年，"时大乱之后，中州少马，遇突厥和亲，令文恪至并州与齐王元吉诱至北蕃，市牛马，以资国用"[4]。武德八年正月，"吐谷浑、突厥各请互市，诏皆许之。先是，中国丧乱，民乏耕牛，至是资于戎狄，杂畜被野"[5]。李渊还专门派官员在北楼关与突厥颉利可汗进行过"印马"互市。《斛斯政则墓志铭》记其原为隋朝立信尉，投靠李世民后，"蒙拜护军府校尉，仍知进马供奉"，负责"市骏"购买"名天之马"，一直到显庆二年，"奉敕别检校腾骥厩，兼知陇右左十四监等牧马事"[6]，是一个"甄明五驭"的将军。

四是隋宫厩马。隋文帝和隋炀帝时期，曾多次接受外域贡献的名马，充实皇宫马厩，如开皇四年，突厥主摄图及弟叶护内附称臣朝贡，隋文帝敕之曰："我欲存立突厥，彼送公马，但取五三匹"，"摄图见（虞）庆则，赠马千匹"[7]。开皇十二年，"突厥部落大人相率遣使贡马万匹"[8]。《隋书·长孙平传》记载，突厥可汗于开皇十四年赠长孙平马二百匹。大业三年五月，突厥启民可汗在榆林向隋炀帝献马三千匹及兵器、新帐等。大业四年二月，隋炀帝遣司朝谒者崔毅（君肃）使突厥处罗，致汗血马。[9]隋朝闲厩的御马被唐朝接收，也成为名马的来源。《朝野佥载》卷五记唐太宗曾令天下察访隋末失落的大宛国所献千里马"狮子骢"，同州刺史宇文士及在朝邑卖面家找到，"帝得之甚喜，齿口并平，饲以钟乳，仍生五驹，皆千里足也"。

从以上几条渠道表明，唐太宗昭陵六骏大概皆来自突厥或突厥汗国控制下的

[1]《册府元龟》卷一〇〇〇《外臣部·亡灭》，第11739页。
[2]《旧唐书》卷六七《李靖传》，第2479—2480页。
[3]《阿史那忠墓志铭》，载《昭陵碑石》，三秦出版社，1993年，第187页。
[4]《旧唐书》卷五七《赵文恪传》，第2296页。
[5]《唐会要》卷九四"吐谷浑"条，第1699页。
[6]《斛斯政则墓志铭》，载《昭陵碑石》，第176—177页。
[7]《隋书》卷四〇《虞庆则传》，中华书局，1973年，第1174页。
[8]《隋书》卷八四《突厥传》，第1871页。
[9]《隋书》卷三《炀帝纪》上，第71页。

西域诸国，北魏以后，"胡马"通过不同途径进入中原地区，成为各朝统治集团中军事将领追求的坐骑。

从昭陵六骏的马种上观察，也可清楚其来源产地。"什伐赤"的体质结构是明显的突厥草原马，头大个矮，耐力极强，在阿尔泰青帐突厥（KökTürk）岩画中和回纥壁画中皆有这种类型的矮马形象，并有"三花"剪法的鬃毛，与"什伐赤"如出一源，突厥时代这种马体形与现代哈萨克马近似，即中国所谓的"伊犁马"，是良种之一。[1]"青骓"马形上有着明显的阿拉伯马的"双脊"特征，即马的脊椎两侧之上有两条肉脊，使人骑在马背上非常舒服，"双脊"是古希腊时人非常欣赏的[2]，所以"青骓"很有可能是阿拉伯马系与中亚突厥马系的杂交种马。"特勤骠"形体健壮，长腿小腹，是典型的锡尔河流域的大宛马，这种马就是汉代著名的"汗血马"，也是隋唐时期中原人寻觅的神奇骏马之一。"飒露紫"外观神立，高大魁伟，头小臀肥，腿骨劲挺，属于古代里海地区的"亚利安"马种。"拳毛䯄"头部硕大，高鼻梁，母羊式的脖颈，身材不高，蹄大快程，属于蒙古骏马种系。7世纪中叶倭马亚王朝（白衣大食）时，阿拉伯人发现突厥人在吐火罗山区的养马人中占主导地位，并由拔野古部族人将名为Birdaun的纯种马献给大马士革王廷，这种良骑与"拳毛䯄"似乎接近。"Birdaun"一词源于中世纪拉丁语，与阿拉伯语含义一样都是"拖马"（牵引的马），有体形不大、身躯粗壮、毛发茂密的特征。"白蹄乌"的特点也是头大鼻高，四肢不长，筋骨强健，毛皮光亮，与蒙古草原马颇似，奔跑速度快捷。8世纪中叶阿拔斯哈里发帝国时期，康国使节曾将突厥"山马"（tägi）作为礼物进献给哈里发，在帝国内部各地进贡的良马数量中列于首位。突厥tägi马据说是由野马杂交的矮种快马，在帕兹里克地毯、米兰壁画和吐鲁番阿斯塔那出土的雕塑中，都有此类骏马造型。[3]总之，昭陵六骏中至少有四骏属于突厥马系中的优良品种，这也说明其来源地与东西突厥均有关系。

孙机先生指出，西伯利亚米努辛斯克附近及勒拿河上游希什基诺附近的突厥岩画、楚雷什曼河畔库德乐格的突厥墓地出土石刻及骨鞍桥上所刻之马（均为5—7

[1] 谢成侠《中国养马史》，科学出版社，1959年，第275—276页。
[2] J. K. Anderson（安迪森），*Ancient Greek Horsemanship*（《古代希腊马术》），University of California Press, 1961.
[3] Emel Esin, "The Horse In Turkic Art"（《突厥艺术中的马》），*Central Asiatic Journal*, Vol.X, Nos.3-4, 1965.

世纪），与唐马之三花的剪法相同[1]，可见，唐马马饰曾受到突厥马饰的影响。有些唐马长鬃披拂袾，但细马多剪成三花；南北朝至隋代的马俑虽有包鬃的，却未见剪成三花者，然而一到初唐，在昭陵六骏中已出现三花，在之后的唐代的绘画和雕塑中，三花马更屡见不鲜。孙机还认为，唐马马镳与突厥马镳有共同点，唐马使用的后桥倾斜鞍亦来源于突厥，突厥马具比较轻便，而且一般不披具装，因而突厥式马具在唐军中被广泛使用。王援朝等也认为，手牵"飒露紫"的邱行恭身上佩带的弯月形弓韬来自于西域、中亚[2]，大概是突厥人的装备。

突厥人长于养马，也善于与西域各国换马，从其他民族掠夺或勒索良马更是常事，所以，《唐会要》卷七二载："突厥马技艺绝伦，筋骨合度，其能致远，田猎之用无比。"唐初为夺取天下和北御边患，自然要学习、引进突厥的良马，以增强自身的军事实力，突厥是唐王朝当时最好与最近的马源地，唐太宗重视马的作用，深受突厥的影响。他写的《咏马诗》云："骏骨饮长泾，奔流洒络缨。"他写的《六马图赞》[3]，更是对昭陵六骏与自己的赫赫战功夸奖不已。兹录如下：

> 拳毛䯄，黄马黑喙，平刘黑闼时所乘。前中六箭，背二箭。赞曰：月精按辔，天驷横行，弧矢载戢，氛埃廓清。
>
> 什伐赤，纯赤色，平世充建德时乘，前中四箭，背中一箭。赞曰：瀍涧未静，斧钺伸威，朱汗骋足，青旌凯归。
>
> 白蹄乌，纯黑色，四蹄俱白，平薛仁果时所乘。赞曰：倚天长剑，追风骏足，耸辔平陇，回鞍定蜀。
>
> 特勤骠，黄白色，喙微黑色，平宋金刚时所乘。赞曰：应策腾空，承声半汉，入险摧敌，乘危济难。
>
> 飒露紫，紫燕骝，平东都时所乘。前中一箭。赞曰：紫燕超跃，骨腾神骏，气誉山川，威凌八阵。

[1] 孙机《唐代的马具与马饰》，载《中国古舆服论丛》，文物出版社，1993年，第93—95页。

[2] 王援朝、钟少异《谈昭陵六骏石雕中邱行恭佩器》，《文物天地》1996年第6期；又见《弯月形弓韬的源流——西域兵器影响中原的一个事例》，《文物天地》1997年第6期。

[3] 唐太宗《六马图赞》，《全唐文》卷一〇，中华书局，1983年，第124—125页。昭陵《六马图赞》约刻于贞观十年（636），据《金石录》为欧阳询隶书。游师雄《题六骏碑》云刻于石座，张力臣《六马赞辨》云刻于马头上一隅，其石座尚在原地，没有发现字迹，细察六骏原石，也未见马头上一角似曾镌字。故原刻于何处存疑。

青骓，苍白杂色，平窦建德时所乘。前中五箭。赞曰：足轻电影，神发天机，策兹飞练，定我戎衣。

《六马图赞》言简意赅，提供了六骏的名称、毛色、经历和赞语，但对良马来源产地、名号含义等均无提及，特别是与突厥的关系语焉不详。中国古代突厥语言学家马合木·喀什噶里在11世纪70年代编定的《突厥语大词典》是一部提供突厥语范围地域及新疆、中亚各类知识的百科全书，其中有关马的词汇收录特别详细，除了公马、母马、骟马、近两岁的马等常用词汇外，还有与形体有关的、与功能有关的、与毛色有关的马的名词，共计数十种，并收录了一些游牧时期畜牧文化所特有的词汇、民歌和谚语，充分体现了突厥民族养马、用马、爱马的特点。从语言角度说，突厥有关马的常用词汇无疑对隋唐之际中原文化产生影响，但是否对唐太宗的《六马图赞》中骏马名称有过参照影响，需要进一步探讨。

二　六骏名号考释

一般来说，良马特别是名马，都有自己的名号。《穆天子传》卷一述载周穆王"天子之骏，赤骥、盗骊、白义、逾轮、山子、渠黄、华骝、绿耳"。《拾遗记》卷三载云："（周穆）王驭八龙之骏：一名绝地，足不践土；二名翻羽，行越飞禽；三名奔霄，夜行万里；四名越影，逐日而行；五名逾辉，毛色炳耀；六名超光，一形十影；七名腾雾，乘云而奔；八名挟翼，身有肉翅"。《史记》卷二四《乐书》记载："（汉武帝）后伐大宛得千里马，马名蒲梢。"《汉书》卷九六下《西域传·赞》也将来自西域的四种骏马列出："自是之后，明珠、文甲、通犀、翠羽之珍盈于后宫，蒲梢、龙文、鱼目、汗血之马充于黄门。"

有的学者认为，"奔霄""蒲梢"都是非汉语语源，来自于古突厥语"boz at"。不仅读音相近（两名第一字的声母都是唇音"b"），而且证明早在周秦两汉时中原汉人就与四周的非汉语民族进行频繁的文明交流。[1]这一见解是非常正确的。

特别是古突厥文《阙特勤碑》与《毗伽可汗碑》（1889年发现）、《翁金碑》（1891年发现）、《暾欲谷碑》（1897年发现）、《阙利啜碑》（1912年发现）等五块后

[1] 芮传明《古突厥碑铭研究》，上海古籍出版社，1998年，第151—153页。

图 2　拳毛䯄（复制品）

突厥汗国时期诸领袖纪功碑被中外学者陆续解读，更证明 6—7 世纪时期突厥与隋唐帝国的密切关系，其历史、文化、风俗等问题的原始资料被中外学者经常摘引利用，也对我们研究隋唐史颇有价值。鉴于这一事实，我们有理由认为唐昭陵六骏名号不是中原本土之名，六骏汉文含义应从外来语言角度认真探讨。

下面即对昭陵六骏的名号来作考释。

1. 拳毛䯄。"拳毛䯄"原名"洛仁䯄"，是唐代州刺史许洛仁进献给李世民的坐骑，故曾以许洛仁的人名作马名。许洛仁后来又进良马给唐太宗，即"公又于万年宫进马一匹，圣情喜悦，乃亲乘御。顾谓群臣曰：此人家中恒出好马"[1]。代州位于山西北部，靠近突厥，也是双方贸易互市集散地之一，因此这匹骏马也可能来自突厥人或粟特人。许洛仁死后陪葬昭陵，其墓碑铭文记载"公于武牢□下进䯄马一匹，□□追风……无以□其神速，每临阵指麾，必乘此马，圣旨自为其目，号曰洛仁䯄。及天下太平，思其骏服，又感洛仁诚节，命刻石图像置于昭陵北门"[2]。本作"䯄"（音瓜），义为"黑嘴的黄马"。后人根据"拳毛"两字特点，认为应与马身上有旋毛有关，因为马若有旋毛被认为是贱丑的，但此马矫健善走，贵不嫌丑，故用"拳毛"作马名，取其贵而不掩旋毛之丑的意思，以表彰唐太宗不计毛色，不嫌其丑，善认骏马的眼光。但上述说法颇令人怀疑，望文生义诠释"拳毛"两字似乎能通，实际上恐不可靠，因为作为帝陵前表彰功绩的纪念性石刻，一般不会随意按马匹毛纹命名。依笔者浅见，"拳毛"音源于突厥文"Khowar Kho"；汉文在《北史》中称为"权于麾国"，法显《佛国记》中称为"于麾国"，唐代又译作"拘

[1]《许洛仁碑》，载《昭陵碑石》，第 151 页。
[2]《许洛仁碑》，载《昭陵碑石》，第 151 页。

卫国""俱位国""拘纬国""乞托拉尔"。只要对"拳毛"与"权于麾"语音对译稍加分析，便能发现不仅谐音，而且读音基本吻合，在隋唐古音中极为类似。所以，"拳毛"标准译名应源于"权于麾"。

从地理位置上看，《新唐书》卷二二一下记载："俱位或曰商弥"，在"勃律河北"[1]。"商弥"是梵文"奢麾"的转音，即现今巴基斯坦最北部奇特拉尔（Chitral）与马斯图吉（Mastuj）之间以及新疆塔什库尔干以西地区，与新疆疏勒相邻，当时属于西突厥控制的地域。《册府元龟》卷九六四称此地"在安西之西，与大食邻境"[2]；开元八年四月，其君主被唐玄宗册封为王，即俱位国王。6世纪中叶建立庞大汗国的阿史那族突厥人，曾长期在中亚腹地及以西地区居住，他们不会不了解"Khowar"即"权于麾国"的情况，将那里出产的骏马称为"拳毛"丝毫不足为奇。但也不能遽然断定"拳毛䯄"就是从"权于麾国"来的，笔者更倾向于这是一匹与"权于麾国"种马通过人工杂交方式培养出来的良马。

2. 什伐赤。"什伐"对音转译为"设发"，"设"（šad）有"杀""察""沙"等异译，其职务在《通典》卷一九七《边防十三·突厥上》注释曰："别部领兵者谓之设"。《旧唐书·突厥传》记载："始毕卒，其子什钵苾以年幼不堪嗣位，立为泥步设。"（颉利）初为莫贺咄设（Baghatur šad），牙直五原之北"。"默啜立其弟咄悉匐为左厢察（šad），骨咄禄（Qutluq）子默矩为右厢察，各主兵马二万余人。又立其子匐俱（Bogü）为小可汗（Qan），位在两察之上"。"登利从叔父二人分掌兵马，在东者号为左杀，在西者号为右杀，其精锐皆分在两杀下"。由此可知，领兵别部的将领称"设"，可以建立牙帐，专制一方，地位在可汗、叶护之下，率领精锐兵马有两万人左右。任"设"的人都是可汗的直系亲属，即所谓"常以可汗子弟及宗族为之"[3]。据统计，突厥第一汗国时期（552—630），号称"设"者十六人，出身阿史那氏的有十二人。[4] 韩儒林认为，波斯文"沙"（šad）字，华言君长帝王。此字应与突厥官号设（šah）字同源，故此官号不是突厥所固有的。[5] 日本

[1]《新唐书》卷二二一《西域传下·波斯》，第6260页。沙畹认为勃律河即今之Gilgit河，斯坦因认为小勃律包括今之Gilgit区域。故沙畹考订俱位或商弥应是Mastoudj流域，其都城则在Yasin。见［法］沙畹著，冯承钧译《西突厥史料》，商务印书馆，1934年，第97页注4和第224页注51。
[2]《册府元龟》卷九六四《外臣部·封册二》，中华书局，1960年，第11343页。
[3]《通典》卷一九九《边防十五·突厥下》，中华书局，1988年，第5453页。
[4]［日］护雅夫《古代突厥民族研究》第一编，山川社，1967年，第334—335页。
[5] 韩儒林《突厥官号研究》，载《突厥与回纥历史论文选集》上册，第252页。

图3 什伐赤

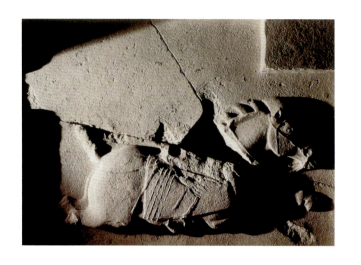

学者白鸟库吉在其《失韦考》一文中指出,突厥官名以"发"字为语尾者很多,"设"也作"设发","吐屯"也作"吐屯发","俟利"也作"俟利发"等,因此"发"字乃 put 的对音,突厥"设发"就是突厥文《阙特勤碑》南面第一行的Šadaput。[1]关于"设发"的对译与含义,中外学者有很多不同意见,但大家都公认"设发"或"设""失"是突厥的高级官号。[2]笔者认为,"什伐"就是"设发"(或失发)的异译,由此可证,昭陵六骏之一的"什伐赤"是用突厥官号命名的一匹坐骑。

有人认为,"什伐"或译作"叱拨"(Cherpadh),都是波斯语"阿湿婆"的缩译,意即汉语的"马",即用波斯语作马名,应当是一匹波斯马[3]。这种说法来自于日本原田淑人,他认为"什伐"相当于伊朗语的"aspa"[4],但美国学者谢弗指出这种说法是根本站不住脚的,"叱拨"又作"什伐",两相比较,"什伐"(źiəp biwat)第一个音节的齿音同化了第二个音节开头的唇音。费赖伊(R.N.Frye)指出,"叱拨"这个字在粟特语中的意思是"四足动物",尤其是用来指马的。[5]所以,"叱拨"是粟特人对马的称呼。蔡鸿生先生也认为这个说法是比较可信的,并论证"叱拨"或"什伐"均为大宛的汗血马。[6]但"叱拨"是否与"什伐"同出一源,与波斯语似乎无关,更不能误断"什伐赤"是一匹波斯马。

[1] 韩儒林《突厥官号研究》,载《突厥与回纥历史论文选集》上册,第252页。
[2] 岑仲勉认为唐代"设""失"之发音并无异也。见《突厥集史》上册,中华书局,1958年,第478页。
[3] 乙木《昭陵六骏史话》,见《唐太宗与昭陵》,《人文杂志》丛刊第六辑,1985年,第119页。
[4] 见[日]原田淑人《东亚古文化研究》,东京座右宝刊会,1944年,第387页。笔者认为,代表波斯帝国西南部方言的古波斯语称"马"为asa,代表东部方言的阿维斯塔语称"马"为aspa,萨珊王朝时代已盛行钵罗婆语,故原田淑人推测恐不可靠。
[5] [美]谢弗著,吴玉贵译《唐代的外来文明》,中国社会科学出版社,1995年,第140、166页。
[6] 蔡鸿生《唐代汗血马"叱拨"考》,见《唐代九姓胡与突厥文化》,中华书局,1998年,第225—228页。

3. 白蹄乌。按《六马图赞》汉文意思解释,"白蹄乌"应是一匹有四只白蹄的纯黑色骏马,千百年来人们也一直持此说法。笔者的看法是"白蹄"两个字来源于突厥语"bota",意为幼马或幼骆驼,是"少汗"之意。[1] 如果还原对音不误,则"白蹄乌"应是一匹冠以"少汗"荣誉性专名的坐骑,而且这匹黑马应是不足四五岁的马驹。[2] 在立有战功的黑马名称前带有赞美的称衔或加诸各种高贵的官号,其象征意义不仅符合突厥人歌颂领袖坐骑的习俗,也符合唐人颂扬圣皇明君的传统做法。所以,突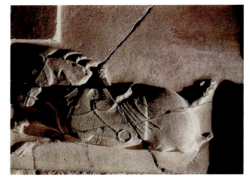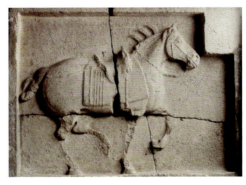

图 4　白蹄乌

图 5　特勤骠

厥语"少汗"(bota)应该是汉语"白蹄"真正的原意。在疏勒岩画和阿尔泰山岩画中,都有一种背部宽大、脊骨弯曲的健壮战马,据判断为突厥时期的大型战马,土耳其语称为 büktel,是否与"白蹄"有关,暂且存疑。

4. 特勤骠。"特勤"是突厥文"tegin"(也有转写为"tigin")的汉文译名,汉文又常译作狄银、的斤、惕隐等。在唐宋史料中常常讹作"特勒",或是"特勤""特勒"混用。关于"特勤""特勒"之争,岑仲勉先生根据唐音清浊之异和粤语同音异译的方法,对其进行过详细考证。[3]《旧唐书·突厥传》云:"其子弟谓之特勤"。司马光《资治通鉴考异》也说:"突厥子弟谓之'特勤',诸书或作'特勒'。"最关键的是当时所见的《阙特勤碑》碑文中都作"特勤"而非"特勒",碑刻不会有误,故"特勤"成为定论。一般来说,突厥多以王室子弟为特勤,是当时

[1] 岑仲勉认为,突厥文 bota 义为幼骆驼,buta 义为幼苗,(突厥文很少用 p 音发声之字),是否即"少汗"之意,未敢决定。见《麴氏高昌王外国语衔号之分析》,《西突厥史料补阙及考证》,中华书局,1958 年,第 237 页。

[2] 突厥文"Ögsiz"意为"马驹"。

[3] 岑仲勉《突厥集史》下册,中华书局,1958 年,第 654 页。

图6 飒露紫（复制品）

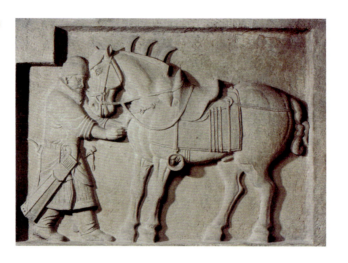

突厥汗国的高级官号之一。《隋书·李崇传》："突厥意欲降之，遣使谓崇曰：'若来降者，封为特勤。'"《隋书·突厥传》中记载有"鞅素特勤""褥但特勤""库合真特勤""莫贺咄特勤""特勤阿史那伊顺"等，说明"特勤"并非全部由突厥王室子弟担任，而只是突厥的高官官号之一。例如《旧唐书·张长逊传》载："及天下乱，遂附于突厥，号长逊为割利特勤"，即汉人也可被封为特勤。综观各种史籍，隋唐时期获得"特勤"的突厥人很多，是一个常见的官衔。特勤地位次于叶护和设，只统部落，不领兵马。唐太宗以突厥"特勤"官号来命名自己的坐骑，不仅仅是赞扬名品骏马，更重要的是以突厥赞美英雄、勇士的风俗来纪念和炫耀自己的辉煌战绩。芮传明认为，就突厥官号而言，"特勤"固然正确，但就六骏马名而言，恐怕仍当以"特勒"为是。[1]其理由是古代马名与部落名合而为一的情况屡见不鲜，"特勒"即"铁勒"。这样的推论是否成立，暂且存疑。

5. 飒露紫。人们一般依据唐太宗给"飒露紫"所题的赞语"紫燕超跃，骨腾神骏"来描绘这匹战马是纯紫色的，像"紫燕"一般轻健飞奔。但对"飒露"的语义，却一直很少解释。笔者认为，"飒露"不是一般的形容骏马的修饰词，也不是描写良马毛色的常规遣词，而是来源于突厥语。"飒露"读音还原为"sarhad"，即汉文的"娑勒城""娑勒色诃城"或"（奔攘）舍罗"；如还原为"saragä"，即"沙落迦"，是疏勒之异译；如还原为"išbara"，汉译为"沙钵略""始波罗"。唐代音译域外的非汉语词汇时，常将其首音略去不译，当该词汇之首音为"i""y"时，更是如此。"išbara"（沙钵略）多次出现在突厥碑铭中，常被突厥人用作为领袖的荣誉性称号。《通典》卷一九七记载突厥十等官号中"其勇健者谓之始波

[1] 芮传明《中国与中亚文化交流志》，上海人民出版社，1998年，第86页。

罗"。《隋书》卷八四谓突厥汗国雄主之一"号伊利俱卢设莫何始波罗可汗，一号沙钵略"。《隋书》卷三九《窦荣定传》称"突厥沙钵略寇边……"由此可知"始波罗"或"沙钵略"乃是"勇健者"之义，并曾作为突厥可汗的荣誉称号和官名。至于"išbara"（沙钵略）语源出自伊兰语还是梵文，芮传明已作了诠释[1]，不再赘述。我们只是在"飒露"的三种还原对应译名中，认为前两种是地名，顶多说明骏马的产地；而最后一种则是给唐太宗坐骑冠以荣誉性的称号，既符合对"勇健者""飒露赤"的赞颂，又符合唐太宗李世民用突厥高级官名来彰显自己的丰功伟绩。所以，"飒露"的语音与"沙钵略"可以比定转译，二者之间的细微差别只在于"钵"字不发音而已。[2]一个旁证是开元二十年七月所立的《阙特勤碑》记载阙特勤与唐朝灵武军大总管沙吒忠义将军第二次交战时所用的坐骑名为"išbara yamtar bozat"，即"沙钵略奄达灰马"，从而又印证了"沙钵略"为"飒露"的同名异译。"飒露紫"的含义就是"勇健者的紫色骏马"。

《册府元龟》卷四二《帝王部·仁慈门》记载："初，帝有骏马名驳露紫霜，每临阵多乘之腾跃摧锋，所向皆捷。尝讨王世充于隋盖马坊，酣战移景，此马为流矢所中，腾上古堤，右库直丘行恭拔箭而后马死。至是追念不已，刻石立其像焉"。这段话说明"飒露紫"也称作"驳露紫霜"，显然是外来语的译名，"飒""驳"两字的中古音可以互用，所以芮传明推测古代里海地区有种与xalas差不多的骏马，阿兰语称为saurag，意为"黑背（马）"，因此saurag是"飒露紫"的语源。笔者认为这种推论也有一定的道理，但唐初接受外来语更多的恐怕还是突厥语。

6.青骓。"青"此名中的青并不是古汉语中的蓝色或苍色，尽管青天又叫苍天，青、苍有时候混用，但青骓的"青"不是泛指一种颜色，而是来源于突厥文čin或sin[3]，为"秦"字之音写。"大秦"为"西方"之音写，已成定论。据岑仲勉先生考证，东汉班勇继承其父班超之职，任西域长史，居柳中，当时此一带地方多属伊兰族占有，因而班勇依照伊兰语称西方为大秦。[4]隋唐时期，中亚人仍称中亚以

[1] 芮传明《古突厥碑铭研究》，上海古籍出版社，1998年，第166页。
[2] 古代汉人对于这类清辅音的齿音或腭音，往往略而不译，如《大唐西域记》卷一将波斯译为"波剌斯"，但一般转译时都将"剌"字省略不译。
[3] 突厥语cin（亲）、cing（清）等发音与cin（秦、青）皆接近，可互参转化。
[4] 岑仲勉《黎轩、大秦与拂菻檬之语义及范围》，见《西突厥史料补阙及考证》，中华书局，1958年，第226页。

图 7 青骓

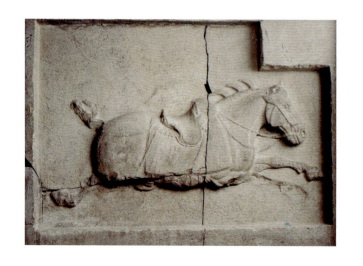

西的西方为"大秦",中国人又笼统地称"海西国"以西为大秦国,泛指中亚粟特人居住地以西为大秦。所以大秦类化转音省略为"秦","秦""青"同音,故"青骓"有可能是指来自西方(大秦)的骏马。

如果将"青"还原为突厥文"kök",也有青色或苍色的意思,但对译发音似乎较远。突厥语"khara"意为黑色的,读音与中古汉语"稽落"读音十分吻合,不与"青"发音接近。"青骓"这种苍白杂色骏马,当时被称为"驳马",《通典》卷二〇〇说突厥之北有"驳马国……马色并驳,故以名云"。此条之末注云:"突厥谓驳马为曷剌,亦名曷剌国。"《元和郡县图志》卷四说:"北人呼驳为贺兰。"《新唐书》卷二一七下载:"驳马者,或曰弊剌,曰遏罗支。"不管是贺兰、曷剌,还是弊剌、遏罗支,均为"驳马"的异释,国内外学者对此分歧较大[1],有 ala、alaq、qula、hulan 几种复原异译,都无法解释"青"的发音,故不能音译。

当时对大秦了解较多的是粟特胡。尽管早在北周建德五年(576)东罗马使臣瓦伦丁(Valantin)出使过突厥,贞观元年(627),东罗马和西突厥联合攻入波斯,但熟悉大秦的人还是足迹远涉、见多识广的粟特胡。而突厥汗国中位居高官的史蜀胡悉、康鞘利、曹般陀、康苏密、安乌唤等人都在隋唐之际与李渊、李世民打过交道,颉利可汗更是"委任诸胡,疏远族类",所以也有可能是粟特胡向唐廷贩运或进献"青骓"——大秦马。

我们对昭陵六骏的马名与称号做了音译还原和考证,因为突厥语的发音具有谐音的特点,而唐人又有借用突厥语的惯例,试图纠正以前用马的毛色来论述诠释的

[1] 韩儒林《突厥官号研究》,见林干编《突厥与回纥历史论文选集》上册,中华书局,1987年,第238—240页。

偏差。这类骏马专称是汉人在与突厥以及域外长期交往过程中熟悉和使用的，例如《唐会要》卷七二"诸蕃马印"条中记载了区别牧群的马印图形，若将这类官号、地名、马印移于他处，则可能与骏马无关，这正说明唐朝初年深受突厥等游牧民族文化的巨大影响，这种现象在唐太宗贞观后期则有变化，外域贡献的良马完全按汉人传统给予重新命名。例如《唐会要》卷七二记载：

> 贞观二十一年八月十七日，骨利干遣使朝贡，献良马百匹，其中十匹尤骏。太宗奇之，各为制名，号曰十骥：其一曰腾云白，二曰皎雪骢，三曰凝露白，四曰玄光骢，五曰决波騟，六曰飞霞骠，七曰发电赤，八曰流金䮧，九曰翔麟紫，十曰奔虹赤。

这"十骥"是东突厥、薛延陀先后败亡后由铁勒诸部之一的骨利干进献的良马[1]，史书明确记载由唐太宗"为之制名"，而不像昭陵六骏只是由唐太宗写《六马图赞》，并不清楚其命名专号的来源。所以，骨利干"十骥"的称号含义非常清楚，都是汉语中"腾云""发电"等赞美骏马的形容词。[2]

不过，骨利干贡献的百匹良马中选出"十骥"，也显示了唐太宗判识骏马的非凡眼光，他叙其事曰："骨利干献马十匹，特异常伦。观其骨大业粗，鬣高意阔，眼如悬镜，头若侧砖，腿像鹿而差圆，颈比凤而增细。后桥之下，促骨起而成峰；侧鞯之间，长筋密而如瓣。耳根铁勒，杉材难方；尾本高丽，掘砖非拟。腹平膁小，自劲驱驰之方；鼻大喘疏，不乏往来之气。殊毛共枥，状花蕊之交林；异色同群，似云霞之闲彩。仰轮乌而竞逐，顺绪气而争追，喷沫则千里飞红，流汗则三条振血，尘不及起，影不暇生。顾见弯弓，逾劲羽而先及；遥瞻伏兽，占人目而前知，骨法异而应图，工艺奇而绝象，方驰大宛，因其驽骞者欤。"[3]这段评判骏马的论述很像一篇"相马经"，不识千里马者不能发出此等议论，这也反衬出唐太宗对突厥马、西域马等种系非常熟悉，说明其深受游牧民族习俗的影响。

[1] 骨利干，铁勒部落之一，鄂尔浑突厥文碑作三姓（Quriqan），地在回纥北，居今俄属贝加尔湖附近，产名马、良驼，先后臣属于东突厥、薛延陀。

[2] 芮传明认为"决波騟"很可能是突厥语的音译名，即"黄色骏马"的意思，姑且存疑。见《中国与中亚文化交流志》，上海人民出版社，1998年，第86页。

[3] 《唐会要》卷七二，"军杂录"条，第1302页。

三　六骏陪葬风俗

在中国古代史上，马对游牧民族而言——尤其是在军事实力方面，可说是无价之宝。历史学者们几乎都承认，古代北方和西域的游牧民之所以能够征服许多定居者，建立庞大的汗国，主要原因之一就是拥有机动灵活的骑兵，拥有数量可观的马匹。因此，在7、8世纪的突厥汗国时期，作为游牧民族的突厥人与马的关系自然非常紧密。实际上，从匈奴到鲜卑，再到突厥及其衰落后的回纥、吐蕃、吐谷浑等民族都与马紧密相连。所以，北方各民族对马的喜爱与崇拜是一致的。

唐太宗李世民南征北战，深识良马之重要，特别是当唐军与突厥双方均用骑兵相对抗时，了解战马的速度和耐力在战争中起到生死攸关的作用，这也是李世民对良种马关注与喜爱的首要原因。李世民与李渊于太原起兵时，就认为要学习突厥"风驰电卷"的骑射长处才能制胜，曾选择能骑射者二千余人，"饮食居止，一同突厥"[1]，给予"突厥化"的特殊训练，他们从始毕可汗那里得到一批突厥马后，西突厥的特勤大奈（阿史那大奈）又率众来从[2]，阚达度设、曷萨那可汗等先后归唐麾下。东突厥执失善光"领数千骑援接至京，以功拜金紫光禄大夫、上柱国，仍隆特制，以执失永为突厥大姓"[3]，更使唐军深受突厥的影响。仅武德元年（618）到贞观四年（630），突厥派遣高官使唐者就有33人次。李世民手下蕃将成群，其中最多的是突厥将领。贞观四年后，东突厥降唐入朝的酋长"皆拜将军中郎将，布列朝廷，五品已上百余人，殆与朝士相半"[4]，迁入长安的突厥人近万家。当时凉州总督李大亮对此感叹："近日突厥倾国入朝……酋帅悉授大官，禄厚位尊，理多糜费。"[5]据估计，有120万突厥人和铁勒人投降了中国，被唐朝安置于河套南北。[6]归降的突厥上层人物如突利可汗、结社率、郁射设、荫奈特勤、阿史那苏尼失小可汗、颉利可汗、阿史那思摩特勤、酋长执失思力、阿史那忠、阿史那社尔、阿史那道真、阿史那弥射可汗、阿史那元庆、阿史那献、阿史那步真、阿

[1]《大唐创业起居注》卷一，第2页。
[2]《新唐书》卷一一〇《史大奈传》，第4111页。
[3]《执失善光墓志铭》，《昭陵碑石》，第215页。
[4]《资治通鉴》卷一九三，贞观四年五月条，第6078页。
[5]《旧唐书》卷六二《李大亮传》，第2389页。
[6] 吴景山《突厥社会性质研究》，中央民族大学出版社，1994年，第165页。

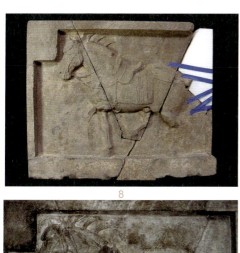
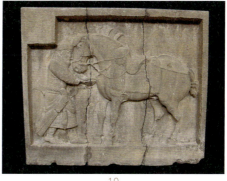

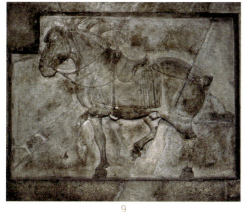

图 8　拳毛䯄（修复前）

图 9　拳毛䯄（修复后）

图 10　飒露紫（修复前）

图 11　飒露紫（修复后）

图 12　侧面花纹图

史那解瑟罗等。这么多突厥贵族进入唐廷后还被授予左屯卫大将军、右武卫大将军、顺义王、归义王、怀德郡王、怀化郡王以及刺史、都督等，而且封赏普遍高于汉将，这对于唐王朝的"突厥化"影响不可谓不大，也不可谓不深。与此同时，大批突厥降众"全其部落""不离其土俗"。[1]突厥马背上的风俗文化自然成为当时长安的流行风尚。

令人注意的是，唐太宗李世民本人对突厥习俗耳濡目染，大概也会讲突厥语。武德九年渭水之役，突厥可汗兵临长安，李世民"单马而进，隔津与语"[2]，如果不懂一点突厥语，双方怎么对话？李世民会讲一些突厥语，给自己喜爱的坐骑用突厥语命名自然是合情合理的。间接的证明是李世民之子李承乾爱讲突厥语和崇尚突厥风俗。《新唐书》卷八〇《李承乾传》记载承乾"学胡人椎髻"，"招亡奴盗取

[1]《旧唐书》卷一九四上《突厥传》上，第5162页。

[2] 薛宗正认为，唐太宗通晓突厥语言，熟悉突厥风俗，故同颉利可汗单独隔津对语。见《突厥史》，中国社会科学出版社，1992年，第251页。

图13 各族王子举哀剺面图，敦煌158窟中唐涅槃经变画

人牛马，亲视烹煮，召所幸厮养共食之。又好突厥言及所服，选貌类胡者，被以羊裘，辫发，五人建一落，张毡舍，造五狼头纛，分戟为阵，系幡旗，设穹庐自居，使诸部敛羊以烹，抽佩刀割肉相啗。承乾身作可汗死，使众号哭剺面，奔马环临之。忽复起曰：'使我有天下，将数万骑到金城，然后解发，委身思摩，当一设，顾不快邪！'"由此可知，身为太子的李承乾不仅会突厥语，熟悉突厥官职，要"当一设"，而且崇尚突厥葬俗，可汗死后要"奔马环临之"。这指明昭陵立六骏（其中三匹为奔马）确实来源于突厥风俗。

《新唐书·突厥下》记载："（开元）十九年，阙特勒死，使金吾将军张去逸、都官郎中吕向奉玺诏吊祭，帝为刻辞于碑，仍立庙像，四垣图战阵状，诏高手工六人往，绘写精肖，其国以为未尝有，默棘连视之，必悲梗。"尽管这是8世纪开元年间的事，但仍可印证后突厥毗伽可汗为其胞弟致哀所表现的葬俗，特别是突厥高级官员"特勤"的葬俗，要"立庙像，四垣图战阵状"，以对其生平歌功颂德，这与唐太宗昭陵石刻有异曲同工之处。但史书称"其国以为未尝有"，恐非事实，起码是东突厥葬俗影响到唐王朝，唐又向后突厥传去的"返销品"，文化的交流经常是双向的。

值得指出的是，在发现的古突厥碑文中，每叙述战争胜利时，必涉及可汗在战役中所乘之马及其技巧，对坐骑冠以荣誉性名号，而且把马的战死作为一件大事记录下来，正是骑射民族的特色与风俗。

据《周书》和《隋书》的《突厥传》记载，突厥人的丧葬仪式，是死者停尸于帐，子孙及亲属男女都各杀羊马，陈列于帐前而祭之。祭悼者要绕帐走马七匝（即七圈），其中一人至帐门前"以刀劙面且哭，血泪俱流，如此者七度乃止"。随后"择日，取亡者所乘马及经服用之物，并尸俱焚之，收其余灰，待时而葬"。[1]以火焚尸与突厥人信仰火能驱邪观念有关，但必须连生平坐骑一起焚化，意味着突厥人无论生前还是死后都依然是一位勇敢的骑士。"葬之日，亲属设祭，及走马劙面，如初死之仪。葬讫，于墓所立石建标。其石多少，依平生所杀人数。又以祭之羊马头，尽悬挂于标上。"[2]"尝杀一人，则立一石，有至千百者。"[3]立杀人石有追念其平生战功之意，反映了突厥以战为荣、骁勇尚武的风俗。1889年，俄国地理探险队在蒙古和硕柴达木地区科克辛-鄂尔浑河畔发现的《毗伽可汗碑》南面第12行记录开元二十二年（734）后突厥第三任可汗死后，以贵重的檀香木为薪火焚，"许多人剪掉头发，划破了耳朵、面颊，他们带来了专乘的良马以及黑貂、蓝鼠，不可胜数，并全都留下了"[4]。因为突厥服装中使用的最高级毛皮原料为黑貂皮、灰鼠皮，所以他们带来了黑貂、蓝鼠。南面第15行还记载了其用石块和木材竖立的"杀人石"。突厥文称为balbal。由此可见，马为游牧民族生活与征战提供条件，以马陪葬是其民族特点，故突厥葬俗凸显马的重要性，可汗或贵族葬仪更重视良马的象征意义。

突厥葬俗对新建唐王朝的影响很大，除前面所举废太子李承乾之例外，李世民本人也非常了解，他曾与侍臣讲突厥"其俗死则焚之，今起坟墓，背其父祖之命"[5]。他为秦王时就与突利可汗结拜为香火兄弟，武德七年又与颉利可汗从叔

[1]《北史》卷九九《突厥传》，中华书局，1974年，第3288页。
[2]《周书》卷五〇《突厥传》，中华书局，1971年，第910页。
[3]《隋书》卷八四《突厥传》，第1864页。
[4] 此碑译文见韩儒林所译《苾伽可汗碑文》，《突厥与回纥历史论文选集》上册，第496页。芮传明新译文见《古突厥碑铭研究》，第267页。
[5]《册府元龟》卷一二五《帝王部·料敌》，第1501页。

图14 唐韩幹《胡人放牧图》

阿史那思摩倾心交接，"结为兄弟"[1]，还与西突厥莫贺设"结盟为兄弟"[2]，并曾与颉利可汗"刑白马"结盟于渭水便桥上。贞观四年，西突厥统叶护可汗死，唐太宗"甚悼之，遣赍玉帛至其死所祭而焚之"[3]。贞观八年颉利可汗卒于长安，唐太宗诏令其族人葬之，"从其俗礼（依突厥习俗），焚尸（于）灞水之东"[4]。阿史那思摩死于贞观二十一年，"仍任依蕃法烧讫，然后葬"[5]。贞观二十三年（649），唐太宗死时，"四夷之人入仕于朝及来朝贡者数百人，闻丧皆恸哭，剪发、劈面、割耳，流血洒地"[6]。蕃将斛斯政则"援刀截耳，流血被身"[7]。这种以刀割面划耳造成鲜血迸流的致哀习俗，与突厥葬俗别无二致。阿史那社尔、契苾何力等甚至请求自杀殉葬，以突厥方式表示悲伤的哀悼。近年考古发掘也证明，突厥杀身殉葬风俗在长安周围地

[1]《贞观政要集校》卷六《论仁恻》校注四引"戈注"，中华书局，2009年，第330页。
[2]《旧唐书》卷一九四下《突厥传》下，第5183页。
[3]《旧唐书》卷一九四下《突厥传》下，第5182页。
[4]《通典》卷一九七《边防十三·突厥上》，第5412页。
[5]《李思摩墓志铭》，载《昭陵碑石》，第113页。
[6]《资治通鉴》卷一九九，贞观二十三年四月条，第6268页。
[7]《斛斯政则墓志铭》，载《昭陵碑石》，第117页。

区存在。[1]因此，唐人在昭陵竖立六骏石像，不仅是模仿突厥游牧民族爱马的习俗，更重要的是借骏马的英姿来讴歌唐太宗的战功，既为大唐天子，而又"下行可汗事"，这恰恰是突厥丧葬风俗的特征。

马是突厥人须臾不可或离的伴侣，正如五次出使突厥的唐朝使臣郑元璹所说："突厥兴亡，唯以羊马为准。"[2]高适诗云"胡儿十岁能骑马"，无分男女老幼，人出穹庐就须骑马。作为游牧民族军事实力强大的标志，马是最主要的装备工具之一，即使在突厥葬俗中，祭马、走马、葬马都是不能缺少的。日本学者江上波夫考察阿尔泰地区突厥或突厥贵族墓之后，发现三种墓葬：第一种墓葬是围有石篱的大石冢，封土中常见一匹以上的马与死者共葬。第二种墓葬石冢不大，下有方形墓圹，武装或非武装的尸体仍与马共葬。第三种墓葬或在陪冢之中，或在大石冢石篱之下，即殉死者还是与马共葬。[3]这充分说明，突厥丧葬习俗中人与马不可分离的关系。为祈愿死者在阴界同样有马骑，是用装备齐整、准备出征的马做陪葬。因此，俄国学者认为墓内放马是万物有灵论的简单反映。[4]我们无须再作过多的赘述，只是想说明唐太宗昭陵六骏确实与突厥葬俗有密切联系，正如向达先生在论述贞观初年教坊艺人学"突厥法"时所说："当时突厥势盛，长安突厥流民又甚多，以至无形之间，习俗亦受其影响也。"[5]

唐初陵墓制度受突厥影响不仅仅局限于对马的崇尚，又如突厥人对高山的崇拜与对祖先的崇拜紧密相连，他们认为祖先亡灵理想的住宅是高地或最好是高山，因为在高山上容易接受天神（即日神）的照耀。所以突厥有拜高山、祭祖窟的习俗，

[1] 1983—1984年在陕西凤翔县城南郊发掘清理了332座隋唐墓葬，其中唐墓305座，发现121个殉葬人，最多的一座墓中殉葬12人。在这批墓葬中，有18个墓主尸骨上留有铠甲残片，据推测为长期骑马征战的武将。墓内出土10件陶马，体魄雄大、膘肥体健，颈首、鞍具与突厥马相似。有人推测殉葬者可能多为战俘、少数民族奴隶，并认为唐王朝一些地区还保留奴隶制旧习俗。笔者认为这是不对的，根据墓葬者体形骨架、陪葬物品等看，此墓地应是入居关中的突厥人的公共墓地，突厥人仍保留着殉葬习俗，并不属于什么奴隶制的人牲。见尚志儒、赵丛苍《陕西凤翔县南郊唐墓群发掘简报》，《考古与文物》1989年第5期。又见《我国首次发现隋唐殉人墓葬》，《人民日报》1986年5月13日第3版。
[2]《旧唐书》卷六二《郑元璹传》，第2380页。
[3][日]江上波夫著，张承志译《骑马民族国家》，光明日报出版社，1988年，第63页。
[4][苏联]A.伯恩什达姆著，杨讷译《6至8世纪鄂尔浑叶尼塞突厥社会经济制度》，新疆人民出版社，1997年，第104页。
[5]向达《唐代长安与西域文明》，生活·读书·新知三联书店，1957年，第44页。蔡鸿生先生认为是否突厥之"法"，是值得怀疑的，兄弟共妻制流行的区域是嚈哒故地。见《突厥法初探》，《历史研究》1965年第5期。

图15 唐白陶舞马，张士贵墓出土

图16 彩绘陶马，富平美原镇唐墓出土

阿史那氏突厥祭祀兜鍪山（博格达山）先窟，漠北突厥多祭祀于於都斤山（今鄂尔浑河上游杭爱山之北山）的阿史德窟，拜山即拜祖，山神在突厥神灵体系中占有重要位置。而突厥这种风俗影响到唐，使唐太宗"依山为陵"，"旁凿石窟"，修建昭陵。中国陵墓制度中"依山为陵"创始于唐太宗，这无疑是受突厥信仰风俗的浸染。《旧唐书·李靖传》记载贞观十四年，"靖妻卒，有诏坟茔制度依汉卫、霍故事，筑阙象突厥内铁山、吐谷浑内积石山形，以旌殊绩"[1]。《新唐书·李勣传》云，总章二年，李勣死，"陪葬昭陵，起冢象阴、铁、乌德鞬山，以旌功烈"[2]。阿史那社尔死后，"陪葬昭陵，治冢象葱山"[3]。阿史那思摩（李思摩）起冢象白道山。[4] 曾任夏州群牧使的安元寿死后陪葬昭陵，"祁山构象，夏屋成形"，墓丘之状象征祁连山。[5] 这些山都是突厥人心目中的神圣之山，可见，唐初受突厥信仰与丧葬风俗的影响。

再值得指出的是，昭陵六骏为什么要选择"六"这个数字来旌表战功？唐太宗李世民身经百战，骑过的战马无数，每次战役都要换几匹战马，最后却单单挑选这

[1] 《旧唐书》卷六七《李靖传》，第2481页。李靖墓远看作三丘，其中者为圆锥形，两旁平面作长方形，东断西连，与李勣墓三丘平面作倒"品"字形不同。

[2] 《新唐书》卷九三《李勣传》，第3820页。《李勣墓志铭》（《昭陵碑石》，第173页）云："其坟象乌德鞬山及铁山，以旌平延陀、勾丽之功也"，失记阴山。但《李勣碑》记有阴山，与今存"山冢"相符合。

[3] 《新唐书》卷一一○《阿史那社尔传》，第4116页。

[4] 《李思摩墓志铭》，载《昭陵碑石》，第113页。

[5] 《安元寿墓志铭》，载《昭陵碑石》，第202页。

六匹骏马，每边三幅浮雕排列？笔者认为，这大概也与突厥宗教习俗有关。突厥人信仰萨满教、祆教、景教和佛教，其中起源于波斯和中亚的祆教（拜火教）于518年前后（南北朝时期）传入中国，唐贞观五年（631）曾建寺于长安，名"波斯寺"。突厥人何时开始信仰祆教，不得而知，但据唐僧慧立撰写《大唐大慈恩寺三藏法师传》卷二载，玄奘于贞观初在西域已见"突厥事火不施床，以木含火，故敬而不居，但地敷重茵而已"。段成式《酉阳杂俎》卷四亦载："突厥事祆神，无祠庙。"既然突厥信仰祆教，而祆教又于贞观初传入长安，其祭司穆护有可能参加唐太宗的葬礼。而祆教古经《阿维斯塔》及其他文献中反复出现神秘数字"三"及其倍数，含有"无限多"的寓意，如六天神、六季、六节、六桥、六百男女等，属于琐罗亚斯德教神话的原型数字[1]，这与昭陵六骏非常吻合。特别是用马来歌颂"得灵光神助创业立国的帝王"是祆教神光的基本内容，赞颂战马具有武士的功能，如果昭陵六骏是祆教祭司共同参与的杰作，将唐太宗歌颂为"永生的圣者"，也是符合祆教进入中国后鼓吹君权神授"灵光说"思想以保护自己切身利益的。这样的追踪寻迹恰当与否，有待于继续探索，但选择"六"这个数字确实值得深思。

总之，唐太宗昭陵六骏作为陵墓石刻浮雕，借骏马以讴歌帝王英雄的思想主题，与突厥葬礼习俗、信仰习俗、宗教习俗均有密切关系，颇值得我们深入研究。

[1] 元文琪《二元神论——古波斯宗教神话研究》，中国社会科学出版社，1997年，第291—296页。

THE STONE STATUES OF WESTERNERS OF ZHAO AND QIAN MAUSOLEUMS AND THE PROBLEM OF TURKIC FEATURES

3

唐昭陵、乾陵蕃人石像与『突厥化』问题

唐昭陵、乾陵蕃人石像与"突厥化"问题

在唐前期皇帝陵墓制度中，唐太宗昭陵和唐高宗乾陵的陪葬蕃人石刻雕像，深受草原民族突厥丧葬风俗的影响，虽然突厥为战败国，但其颂扬圣主英雄的物质文化在唐代丧葬制度中被选择接受，故称之为"突厥化"。早在四十多年前，中山大学岑仲勉教授就独具慧眼地指出："昭陵制度，无疑是多少突厥化，然与近代之醉心欧化者不同。彼其时，太宗一面君临汉土，一面又为漠南、漠北各部落之天可汗，参用北荒习俗以和洽兄弟民族，自是适当之做作，不得徒以一般之突厥化目之。"[1]他明说："唐昭陵北阙石琢擒伏归降诸蕃君长侍立十四人，盖亦师突厥之制而略变其意者"[2]，但当时可资说明"突厥化"对唐昭陵、乾陵石人雕像产生重大影响的例证很少，所以有人认为"岑氏此说论据欠缺，附会颇多"[3]。随着中外考古调查资料的逐渐积累，笔者认为岑仲勉的看法仍是有生命力的，对此专题有必要重新研究。

一

唐初"胡化"风俗，虽有不少来自西域、中亚，实际上在相当程度上多受突厥影响。突厥汗国作为唐前期在军事上的主要强敌，不仅占领唐朝边州土地，抢掠人口财产，而且干预初唐中央政治、和亲联姻结盟、威胁周边民族。当时突厥兵力将

[1] 岑仲勉《隋唐史》上册，第九节"昭、乾二陵及其特点"，中华书局，1982年，第144页。
[2] 岑仲勉《突厥集史》下册，中华书局，1958年，第396页。
[3] 陈国灿《唐乾陵石人像及其衔名的研究》，载《文物集刊》(2)，文物出版社，1980年，第189页。

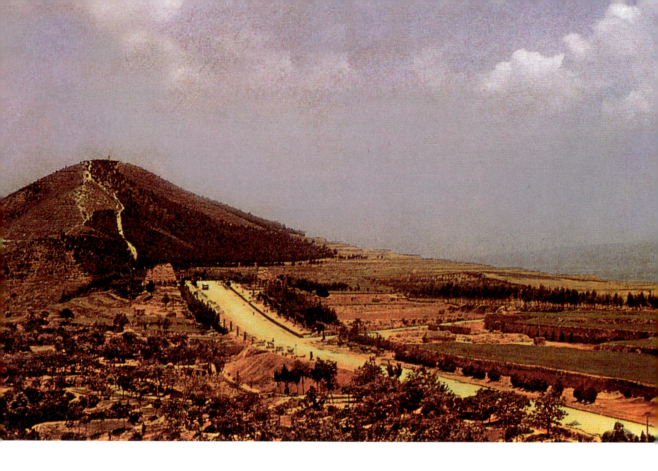

图1 陕西乾县唐乾陵全景

近百万,势力空前强大,契丹、室韦、吐谷浑、高昌等部族或小国纷纷向突厥臣服朝贡,李渊、李世民在太原起兵反隋时也与突厥联盟,借助突厥骑兵实力以壮大军威。唐朝建立后,突厥继续大规模入侵,几次进攻到京城长安附近,迫使李世民与颉利可汗在渭水便桥上按突厥风俗杀白马发誓结盟,并多次向突厥进献金银财宝,盛宴礼待突厥使臣。突厥的社会生活风俗亦通过边州胡汉接触、融汇,传入内地。

贞观三年(629),唐朝军队分六道全面出击东突厥,突厥在内乱兵败的情况下土崩瓦解,颉利可汗被俘押至长安,东突厥汗国灭亡,大漠以南全部成了唐朝疆域。贞观四年(630),周边各国和各部首领齐集长安,共尊唐太宗为"华夷父母"的天可汗。李世民采用中书令温彦博建议,将十几万突厥降部安置在从幽州到灵州的长城沿线,并分置都督府进行羁縻控制。在外族内附的安置过程中,突厥人"入居长安者且万家"[1],投降唐朝的突厥酋长被安排在长安禁卫军中担任将军、中郎将等职的约五百人,既充当人质"宿卫",又可利用突厥人精骑善射的军事特长,五

[1] 刘悚《隋唐嘉话》,中华书局,1979年,第5页。《新唐书·突厥传》记载是"入长安自籍者数千户"。

品以上的高官有一百多人，在名义上还常常高于汉官。因此，不仅长安城里也居住着几千家突厥人，而且唐朝廷也遍布突厥官员。

唐代历史上，突厥有过几次大规模内迁。贞观三年"户部奏言，中国人自塞外来归及突厥前后内附，开四夷为州县者，男女一百二十余万口"[1]。贞观四年，突厥男女十五万人自阴山以北南归。贞观六年（632），突厥契苾何力率其部六千余家内附，被安置在甘、凉二州。贞观十年（636），原退居西突厥、自称都布可汗的东突厥阿史那社尔率众万余人内附，被授予左骁卫大将军。贞观十三年（639），西突厥阿史那弥射率处月、处密二部落入朝，被授予右监门卫大将军。其后，阿史那步真也携家属入居长安。贞观十八年（644），突厥部落俟利苾率众入居河套内胜州、夏州，俟利苾本人入居长安。贞观二十三年（649），金山（今阿尔泰山）车鼻可汗阿史那斛勃被擒献于昭陵，其部众尽降。唐高宗、武则天时期，突厥人经过各种途径内迁中原的还很多。如天授元年（690），阿史那斛瑟罗收西突厥部众六七万人，入居内地。[2] 一直到唐玄宗开元三年（715）时，仍有"突厥十姓降者前后万余帐"[3]。

突厥人内迁中原后，享有较大的自治权利，保持了原有的经济形态和社会结构、风俗习惯和文化生活，部落酋长可世袭为羁縻府州的都督、刺史，"全其部落，顺其土俗，以实空虚之地，使为中国捍蔽"[4]。定居长安的几万突厥人，没有立即被同化，而是长期保留着本民族的生活习俗，并在汉人中得以传播，形成一时风尚。例如突厥的服饰帷帽、胡笳歌舞、语言词汇等，皆在长安流行过一段时间。唐太宗的废太子李承乾引突厥达官支（又译可达支，qadas，"伴侣"之意）入宫内，"又使户奴数十百人习音声，学胡人椎髻，翦彩为舞衣，寻橦跳剑，鼓鞞声通昼夜不绝。造大铜炉、六熟鼎，招亡奴盗取人牛马，亲视烹燖，召所幸厮养共食之。又好突厥言及所服，选貌类胡者，被以羊裘，辫发，五人建一落，张毡舍，造五狼头纛，分戟为阵，系幡旗，设穹庐自居，使诸部敛羊以烹，抽佩刀割肉相啖"[5]。身为太子的李承乾对突厥生活风俗心慕手追、异常着迷，甚至梦想"将数万骑到金城，

[1]《旧唐书》卷二《太宗纪》上，中华书局，1975年，第37页。
[2]《资治通鉴》卷二〇四，天授元年十月条，中华书局，1956年，第6469页。
[3]《资治通鉴》卷二一一，开元三年正月条，第6709页。
[4]《资治通鉴》卷一九三，贞观四年三月条，第6076页。
[5]《新唐书》卷八〇《李承乾传》，中华书局，1975年，第3564—3565页。

然后解发，委身思摩，当一设，顾不快邪！"这正表明当时突厥风俗日濡月染，连诗书礼教培养出来的皇太子也备受熏陶。崔令钦《教坊记》中记载唐代教坊妇女"学突厥法"，性格相近的姐妹们仿效男子约为香火兄弟，十四五人一群或八九人一伙，"有儿郎聘之者，辄被以妇人称呼：即所聘者兄，见呼为新妇，弟，见呼为嫂也"。"儿郎既娉一女，其香火兄弟多相爱，云学突厥法。又云：'我兄弟相怜爱，欲得尝其妇也。主者知，亦不妒；他香火即不通'"。这种几个女子共同拥有一个男子的风俗，正是当时男女关系"突厥化"的例证。故向达先生认为："当时突厥势盛，长安突厥流民又甚多，以至无形之间，习俗也受其影响也。"[1]

初唐到盛唐的"突厥化"，并不是个别的点缀，至少在长安以及突厥内附的羁縻地区产生了很大的影响，流行的《突厥三台》《破阵乐》《胡僧破》《突厥盐》《阿鹊盐》[2]等乐舞，有取材于突厥乐舞的成分。都市和军州中普遍建有带突厥习俗的天蓝色毛毡帐篷；汉民中穿戴突厥色彩的帷帽胡服，并受突厥男子"好樗蒲"游戏影响喜爱赌博；妇女受突厥"女子好蹴鞠"的风俗影响，兴起女子特点的"驴鞠""步打球"等。突厥语言也被大量运用汉人之中，如"特勤""胭脂"均是突厥语。突厥人当时"戎狄左衽"，在朝廷上"虔奉欢宴，皆承德音，口歌手舞，乐以终日"[3]，是非常普遍的事情。

突厥风俗对皇室的影响也是巨大的，咸亨元年（670）三月，"时敕令有突厥酋长子弟事东宫"[4]。尤其是唐朝与突厥和亲联姻更具特色。贞观四年（630），定襄县主嫁给突厥始毕可汗的孙子阿史那忠，阿史那忠被封为突厥左贤王，宿卫长安达四十八年之久，永徽初被封为薛国公、右卫大将军，死于长安后获得陪葬昭陵的殊荣。突利可汗娶隋淮南公主，贞观四年被封为右卫大将军、北平郡王。唐高祖李渊第十四女衡阳公主于贞观十年（636）嫁给突厥处罗可汗次子阿史那社尔，后来阿史那社尔任鸿胪卿，并任昆丘道行军大总管，征服龟兹立有大功，永徽六年（655）死后陪葬昭陵，按葱山形状建坟墓。唐高祖第八女九江公主于贞观二十二年（648）嫁给突厥执失思力，执失思力被封为左领军将军、驸马都尉、安国公。武则天的侄孙（武承嗣次子）武延秀入突厥"纳其女"，被默啜可汗拘禁七八年，

[1] 向达《唐代长安与西域文明》，生活·读书·新知三联书店，1957年，第44页。
[2] 计有功辑撰《唐诗纪事》卷四一，或云关中人谓"好"为"盐"。上海古籍出版社，2013年，第630页。
[3] 《旧唐书》卷八〇《褚遂良传》，第2732页。
[4] 《旧唐书》卷一九〇《徐齐聃传》，第4998页。

学会了突厥语言和歌舞，后以此得到安乐公主青睐，得尚公主。

突厥葬俗对唐人有很大影响。贞观四年，突厥颉利可汗兵败被俘，唐太宗赦其死罪，悉还其家属，馆于太仆。由于旧有习惯，他对长安生活很不适应，虽有房室而不处，于庭院中另设穹庐毡帐以居住，执着于突厥民俗而不改。颉利可汗死于长安后，太宗"诏其国人葬之，从其俗礼，焚尸于灞水之东"，"其旧臣胡禄达官吐谷浑邪自刎以殉"[1]。贞观十九年（645），李思摩死后，"仍任依蕃法烧讫，然后葬"[2]。这些都是按突厥葬俗处理的典型事例。甚至如废太子李承乾那样"身作可汗死，使众号哭剺面，奔马环临之"[3]。突厥葬俗也影响到初唐陵墓出现"胡汉交融"的风格，贞观二十三年（649）五月，唐太宗崩，"四夷之人入仕于朝及来朝贡者数百人，闻丧皆恸哭，剪发、剺面、割耳，流血洒地"[4]。宝应元年（762），太上皇李隆基崩，"蕃官剺面割耳者四百余人"[5]。划面割耳，血泪俱流，正是漠北突厥等游牧民族的悼亡仪式。《旧唐书·突厥传》谓阙特勤死，"诏金吾将军张去逸、都官郎中吕向赍玺书入蕃吊祭，并为立碑，上自为碑文，仍立祠庙，刻石为像，四壁画其战阵之状"。尽管这是开元时期唐与突厥双方交流的事，但仍可证明葬俗的相互影响，即突厥立碑是受唐文化的影响，而唐陵前立蕃人石像是受突厥文化的影响。所以昭陵、乾陵石人雕像的"突厥化"是十分清楚的，只不过是糅合了汉制丧葬主导倾向。总之，突厥婚葬习俗在当时非常普遍，传入中原内地发生影响是顺理成章之事，我们不能无视史实。

二

亚欧草原游牧民族遗留于今最多的文物古迹是石人雕像。这种具有代表性的草原石人，以石材雕刻人像，一般立于墓葬地面建筑物前，面向东方，或独身傲立，或成群布列，形成一种气势宏伟的固定模式。

据中外考古资料研究，在蒙古草原、南西伯利亚草原、新疆、中亚以及南俄草

[1]《旧唐书》卷一九四《突厥传》上，第5160页。
[2] 张沛编著《昭陵碑石》，三秦出版社，1993年，第113页。
[3]《新唐书》卷八〇《李承乾传》，第3565页。
[4]《资治通鉴》卷一九九，贞观二十三年四月条，第6268页。
[5]《资治通鉴》卷二二二，宝应元年建巳月（四月）甲寅条，第7123页。

图2 新疆博尔塔拉蒙古族自治州米里其克木乎尔唐代石人

原都分布着石人雕像，与古突厥版图大体相合。公元前1200—前700年的青铜时代为第一期，表现为近似人形的打凿石板；公元前700年—6世纪中叶的早期铁器时代和汉魏南北朝为第二期，加工比较简略；6世纪中叶—9世纪的隋唐是第三期，石雕具有较强的写实性；9—11世纪的五代宋辽是第四期。在这么广阔的区域与悠久的时间内都有石人雕像，显然有其宗教、艺术和文化交流的渊源。

从宗教渊源上来说，亚洲北方草原民族大都信仰萨满教，匈奴人、高车人、突厥人、黠戛斯人、斯基泰人等都信奉萨满教。萨满教把世界分成了天地人神等层次，有特殊才能的男女能够通天地，因此氏族内部会挑选代理人，作为萨满的化身。萨满教表现在物质文化传统上，常常以雕刻动物的鹿石作为通天柱，特别是鹿石在萨满教外衣下演变为拟人形武士形象，对后来武士型石人构成了影响，出现了具有肖像化的石人造像。因而有学者认为亚欧草原墓地石人的出现是宗教产物，是草原居民宇宙观的发展，是萨满巫师通天的一种形式。石人不仅可以保护灵魂，也可以保护活人的生活、生产等各个方面，当人们遇到挫折时，表明石人没有尽职保护，成为被诅咒的对象。

从艺术渊源上说，石人雕像有着自身发展的阶段，它源于岩画、鹿石的平面凿刻，也源于铜石器具的浮雕。古代游牧人在早期岩画或鹿石的动物图腾、古代车辆的平面凿刻技术十分精湛，对石器、铜器立体雕刻上的比例、布局和艺术构思也十分熟练，在中亚、新疆地区以及南俄草原地区墓地随葬石人考古发现了大量例证。"玉石之路"和"黄金之路"对中原商周青铜文化也有过积极影响，这在阿尔泰、南西伯利亚等地鹿石动物纹与殷商、周原青铜器动物纹、人面纹比较中均有极丰富的表现，尤其在连接东西文化特点的匈奴游牧文化中有明显的艺术特征。这也可能是石人、石兽雕像文化的一个重要发展阶段，在陕西周原发现的蚌雕中亚"塞种"人像和汉武帝茂陵石刻都说明了石人雕像艺术的影响。

从文化交流渊源上说，早期活跃在伊犁、天山中部的塞人，其文化中心地区受

到西亚和地中海沿岸文化的一些影响，额尔齐斯河上游的石人雕像及邻境石人左右手均在腹部、胸部执物的造型，与两河流域文化中苏美尔、巴比伦祭司形象石人的双手交于腹部细节一致，而石人手执的器腹罐、长柄剑等器具均极为相似，这绝非偶然。起码证明早期塞人吸收过西亚、地中海文化，塞人以后向西南方迁徙，更与地中海、黑海、高加索文化加强了联系。公元前7世纪亚述时期在王宫、寺庙充当守护神的人面牛、人面狮艺术，经过千年发展，于6世纪出现在中国北方墓葬中，流风所及，与唐代吐鲁番阿斯塔那古墓以及长安附近唐墓中的人面镇墓兽十分相近，这都说明中亚早期石人艺术或多或少接受过西方早期艺术的影响。

图3 现存唐乾陵蕃王像之一

自然，对欧亚草原早期石人的渊源、族属、意义、用途等，中外考古界还有许多争议[1]，但至少证明石人雕像起源早，分布广，影响大，早在隋唐之前就发展了很长时期。

现在学术界一般公认，6—9世纪广布亚欧草原的突厥石人雕像最具典型意义。[2] 6世纪时的阿史那族突厥人，早期曾在中亚西部地区居住过，或多或少受过印欧族文明的影响。[3] 突厥汗国建立后，随着突厥政权的扩大，柔然、嚈哒等民族的霸主地位被取代，突厥人进入漠北，以蒙古作为政治活动中心，并逐渐流动于内蒙古、新疆、中亚和南西伯利亚地区，"东西万余里，控弦四十万"[4]，被史学家称为"震动了整个干燥亚洲大地的突厥"[5]。突厥人在活动或游牧的区域，广为竖立石人雕像，这种人像用细致加工的近似人体的柱状或板状巨石，极其抽象地镌刻出几乎清一色的标准样式，仿佛在茫茫无际草原上竖立的路标，为北方游牧部落指示着游动的里程。

[1] 王炳华《天山东部的石雕人像》，见《丝绸之路考古研究》，新疆人民出版社，1993年，第322页。
[2] 李征《阿勒泰地区石人墓调查简报》，《文物》1962年第7、8期。
[3] 刘义棠先生对此有不同看法，见氏著《中国边疆民族史》，台北中华书局，1979年，第216页。
[4]《旧唐书》卷一九四《突厥传》上，第5172页。
[5] [日]松田寿男《古代天山の歴史地理学の研究》，早稻田大学出版部，1974年，第17页。又见中译本，陈俊谋译，中央民族学院出版社，1987年。

前人通常将突厥石人称作"杀人石",即突厥语"balbal"之意译"歼敌石",按《周书·突厥传》记载,突厥人在葬礼完毕后,"于墓所立石建标,其石多少,依平生所杀人数"[1]。《北史·突厥传》也记载,突厥人"葬日,亲属设祭及走马,剺面如初死之仪。表为茔立屋中,图画死者形仪及其生时所战阵状,尝杀一人则立一石,有至千百者,又以祭之羊马头尽悬之于标上"[2],由此可知"balbal"乃是墓主在世时所杀敌人的标志。现代考古发掘到的突厥古墓前,尚能见到这类石标,有时上面刻着被歼敌人的名字。但是,突厥墓前的石像并非全是墓主敌人的标志,有一些乃是死者本人及其近臣或侍卫的雕像.他们不是殉葬者,而只是以自己的石像来表示对死者的忠诚和臣服。俄国学者认为,石人balbal通常都是被征服民族的汗的形象,他们臣服的形象与万物有灵论有密切关系,不仅表现为力图用被征服者的灵魂来增加死者的光荣,而且企图让被死者征服的汗在阴间为他继续效劳。[3]蔡鸿生先生赞同突厥石人像是死者本人形象的主张,以其佩饰作为突厥兵装备的佐证,并指出中国文献分明把突厥人为死者"立像"与"立石"看作两回事。[4]考古资料也证明,杀人石与石人像不同,在阿尔泰呼拉干河左岸的墓地曾发现杀人石486件(有一墓多达51件)[5]。

1889年,俄国学者在蒙古和硕柴达木地区科克辛-鄂尔浑河流域调查遗迹时,发现了突厥碑刻和石人分布,其中《阙特勤碑》《毗伽可汗碑》中也有立杀人石和立像的记录,例如"为我父可汗设立歼敌石,以匐职可汗石列其首","我杀死他们的英雄,我打算将他们立作歼敌石"[6]。但学者们对杀人石的真实面貌至今仍不能确定,究竟是立石还是立像?是为死者立像还是杀人立石?目前分歧较大。一般认为,立石成群为杀人石,单独立像则为纪功性英雄。1957年,蒙古考古学者发掘了突厥大臣暾欲谷的陵墓,除房基建筑细部外,还发现了石人与鲁尼文字。1958—1959年,蒙捷考察队在和硕柴达木发掘了阙特勤的一组建筑,也发现了高土台基

[1]《周书》卷五〇《突厥传》,中华书局,1971年,第910页。

[2]《北史》卷九九《突厥传》,中华书局,1974年,第3288页。

[3] [俄] IA.伯恩什达姆《6至8世纪鄂尔浑叶尼塞突厥社会经济制度》,新疆人民出版社,1997年,第101页。

[4] 蔡鸿生《唐代九姓胡与突厥文化》,中华书局,1998年,第128页。

[5] 这些杀人石分尖顶和平顶两类。古米列夫认为它反映的民俗特征是:前者代表草原居民的尖顶风帽,后者代表阿尔泰土著的平顶软帽。见《阿尔泰系的突厥人》,《苏联考古学》1959年第1期,第112—113页。此类俄文研究见蔡鸿生著作所注。

[6] 芮传明《古突厥碑铭研究》"译注",上海古籍出版社,1998年,第222、267页。

4　　　　　　　　5　　　　　　　6　　　　　　　　7　　　　　　　　8

上的祠庙建筑遗址以及阙特勤的雕像。一直到20世纪80年代，蒙古境内各个省区的突厥石人资料仍在不断增长[1]，除分布于草原、湖泊、河流外，许多石人都保留了与墓葬的配置关系。据学者们分析，突厥汗国时期（552—599）和后突厥汗国时期（679—745）的石人整体以圆雕为主，也有少数采用浮雕、阴刻或半圆雕形式，一般头部较圆，下额或圆或尖，鼻子较直，小口，男性有胡髭，束腰，右臂屈，手执杯或双手托抱器物，也有手握刀剑或斜佩剑者。由于突厥石人分布范围广，所以类型差异不同，例如石人帽饰有圆筒式帽、尖帽、小圆顶帽、浅方形帽等，还有盔、冠等，腰带、手执器物等也为草原居民的风格，年代可推至7—9世纪。

地处亚欧草原北界的南西伯利亚地区，包括米努辛斯克盆地、阿尔泰边疆区和图瓦，都发现了许多突厥石人。中亚各国也是突厥石人集中的地方，目前已知哈萨克斯坦发现石人四百余尊，吉尔吉斯斯坦发现石人超过百尊，乌兹别克斯坦和塔吉克斯坦发现十余尊，土库曼斯坦也发现有少量石人，年代属于突厥汗国、西突厥汗国时期，与突厥统治中亚的史实相一致，大约是6—8世纪。中亚石人头像肖像化，手中无器物，有些右臂屈于腹部，左臂屈，两手作抚状，服饰显示为翻领、单翻领或双翻领，脑后还雕刻有发辫。

新疆地区的石人现已发现186尊[2]，其中阿勒泰地区有78尊，塔城地区22尊，博尔塔拉地区27尊，哈密和吐鲁番地区20尊，阿克苏地区7尊，伊犁地区29尊，分布极广，类型繁多，并且还不断有发现。有的石人衣服雕刻为圆领或翻领，有的石人发饰为辫发或披发，有的戴风帽、圆顶帽、尖顶帽或冠、盔，有的身披敞式风

图4　新疆伊犁地区小洪那海石人，典型唐代突厥石人

图5　阿勒泰地区吉木乃县森塔斯湖南北朝石人

图6　新疆塔城地区乌苏县巴音沟奥瓦特石人

图7　新疆哈密伊吾县科托果勒石人

图8　俄罗斯图瓦共和国8—9世纪草原石人，与新疆草原石人造型类似

[1] 王博、祁小山《丝绸之路草原石人研究》，新疆人民出版社，1995年，第297页。
[2]《丝绸之路草原石人研究》第七章《新疆石人的分布及特征》，第106页。

图9 公元前7世纪—前2世纪，新疆阿勒泰地区喀让格托海石人

衣或交领长服，有的腰带佩饰兵器或其他垂饰，有的执持杯、碗、钵、罐等器皿或镰刀。石人面部特征也多种多样，宽脸蒙古人种和狭脸欧罗巴人种皆有，反映了东、西方人种的接触和交汇。

草原石人是附属于墓葬的文物，它与墓葬一起构成了葬俗文化，不管是石人石堆墓、茔院石棺石人墓，还是方土石堆石人墓、石棺组石人墓等，或是家族墓地和个人墓地，都有着值得重视的基本规律，即石人一般立于石棺东面，面向东。

特别需要指出的是，亚欧草原石人延续时代很长，上限大约为青铜时代及早期铁器时代，下限至11世纪，直到中亚伊斯兰化后才逐渐消失，其中6—9世纪的石人最多。从民族族属上说，因为草原游牧民族交替兴衰，活动地域极广，戎、狄、林胡、楼烦、匈奴、东胡、鲜卑、乌桓、柔然、突厥、回鹘等都曾先后居住于大漠南北和西域中亚，所以石人族属复杂，但以突厥石人最多。由此可见，突厥石人最具有典型意义，不仅数量多、分布广、时间长，而且圆雕艺术具有肖像化效果或带有程式化的凸状圆形眼睛。

总之，草原游牧民族墓地立石人的习俗要早于中原地区，但这一文化传统通过突厥等民族的内迁，对唐前期陵墓埋葬布局有着影响，具体表现在昭陵、乾陵的石人雕像上有着"突厥化"的习俗。

三

研究亚欧草原石人的学者认为6—9世纪的突厥石人大都雕刻的是死者本人，是一种纪功性的荣誉。那些没有雕琢的"石人"（又称"立石""石标"），才代表被杀死的敌人，所以有的表现为一些个体肖像，有的自聚成群，南西伯利亚图瓦地区围栏中，石人少者3具，多者157具，往东排列绵延达350米。雕工精细的写实性石人，既有祖先崇拜的意义，又有灵魂不死的观念，甚至还有巫术附身的含义。而唐代昭陵、乾陵石人雕像都刻有姓名，属于赞颂太宗、高宗的纪功性蕃酋雕像，以

此夸耀唐皇盛威，因此两者含义有某种联系。[1] 但草原石人对中原文化有何影响，史无明文记载，故长期以来将两者联系起来研究难度很大。

笔者认为，一种风俗文化的异族化，常常表现为衣食住行、宗教艺术、婚丧制度等日常生活细节的改变，而且每一方面的变化都只是个别或局部的，不可能完全照搬硬套，特别是要符合中原汉文化传统主流意识情况下，异族外来习俗才可能被吸收。唐初昭陵、乾陵的石人雕像也是如此，即在汉族皇家丧葬制度中吸纳突厥墓地立石人和战马的丧葬习俗[2]，但这种石人不是传统文臣武将的"翁仲"而是外族蕃人，不是陪葬的石"俑"而是纪功的石人，不是单个而是群体，不是位于墓东而是墓两侧，不是祭奠吊唁客使而是象征侍立宫阙的"蕃臣"，其中大多是周边地方长官，兼任唐朝的大将军或将军，除礼节上赠封的"波斯都督"外，实质上都是部落首领，并刻有姓名，以示各族首领对唐帝国的臣属关系。唐初陵墓只有昭陵、乾陵树立大批外族石人雕像，而此时正是唐对突厥斗争、征服的高潮时期，太宗、高宗陵前有突厥首领石像也就是很自然的事了。

昭陵寝殿前两侧列置"十四国君长石像"，据像座题名考证[3]，有突厥颉利可汗、左卫大将军阿史那咄苾，突厥突利可汗、右卫大将军阿史那什钵苾，突厥乙弥泥孰候利苾可汗、右武卫大将军阿史那思摩（即李思摩），突厥答布可汗、右卫大将军阿史那社尔，薛延陀真珠毗加可汗（即夷男），吐蕃赞甫（即松赞干布），新罗乐浪郡王金真德，吐谷浑河源郡王、乌地也拔勒豆可汗慕容诺曷钵，龟兹王呵黎布失毕，于阗王伏阇信，焉耆王龙突骑支，高昌王、右武卫将军麹智勇，林邑王范头利，婆罗门帝那伏帝国王阿那顺。这些"蕃像"石刻，每个"高八、九尺，逾常形，座高三尺许。或兜鍪戎服，或冠裳绂冕，极为伟观"，它们"拱立于享殿之前，皆深眼大鼻，弓刀杂佩"。[4] 从昭陵祭坛现场勘察看，今存七个题名像座，几躯残体和几件残头像块，其中确有"深目高鼻"者，有满头卷发者，有辫发缠头

[1] 《丝绸之路草原石人研究》，第249页。该书作者认为亚洲草原墓地石人的含义与中原各王朝帝王陵墓前所立石人的含义差别很大，并说草原居民墓地石人的习俗要早于中原，但对中原文化有什么影响则不清楚。

[2] 详见拙文《唐昭陵六骏与突厥葬俗研究》，《中华文史论丛》第60期，上海古籍出版社，1999年。

[3] 孙迟《昭陵十四国君长石像考》，《文博》1984年第2期。

[4] 林侗《唐昭陵石迹考略》，见粤雅堂丛书。

者，有头发中间分缝向后梳拢者，有戴兜鍪者，但未见有"弓刀杂配"者[1]。突厥属辫发民族，有辫发应该是突厥人。关于石人雕像身份，有的认为是"蕃臣曾侍轩禁者"[2]，有的认为属于"诸蕃君长贞观中擒服归和者"[3]。但就石人背刻名爵来看，任唐朝将军、大将军职者八人，其余为本国王号或可汗号，其中有四人从未入过长安，二人为陪葬者，不能统称为被征服者、归化者，其目的是"欲阐扬先帝徽烈，乃令匠人琢石，写诸蕃君长贞观中擒伏归化者形状，而刻其官名"[4]。

乾陵六十一"蕃像"，实为六十四座石人群雕，其数量远远超过昭陵。乾陵蕃像服饰大多短袖阔裾，束腰佩刀，着蹀躞带，双足并立，穿六和靴，两手前拱。有的长发披肩，有的满头卷发，位置居陵园朱雀门外神道石刻之首。据石像背刻的衔名考订[5]，有西突厥"故大可汗骠骑大将军行左卫大将军昆陵都护阿史那弥射"，"十姓可汗阿史那元庆"，"左威卫将军兼鹰娑都督鼠尼施处半毒勤德"，"故右威卫将军兼洁山都督突骑施傍靳"，"故左武卫将军兼双河都督摄舍提暾护斯"，"故左威卫大将军兼匐延都督处木昆屈律啜阿史那盎路"，"吐火罗叶护咄伽十姓大首领盐泊都督阿史那忠节"，"十姓可汗阿史那斛瑟罗"，"故左武卫大将军突厥十姓衙官大首领吐屯社利"等，还有东突厥"默啜使移力贪开达干"，"默啜使葛暹嗔达干"等。现知道的乾陵三十六条"蕃臣"衔名中，出自东、西突厥的占十一名，很有典型代表性，因为他们绝大部分是突厥部落首领或唐西北地区都督以上官员，不仅管辖着天山南北新疆地区，而且北至巴尔喀什湖与额尔齐斯河流域，西达碎叶河以西的千泉（今吉尔吉斯斯坦明希拉克）、俱兰（今吉尔吉斯斯坦卢戈沃伊附近之古城废墟）、塔什干、撒马尔罕等，这些地域正是草原石人分布比较集中的地方，突厥部落首领通过与唐朝实施的互派使臣、册封授爵、质子宿卫、和亲联姻等方式，将突厥丧葬习俗特别是墓前立石人雕像传入中原，只不过不是全盘被唐朝所接受，而是有选择地吸收某些部分。

另外，乾陵"蕃臣"中回纥诸部首领，如"故左威卫大将军兼金微都督仆固乞

[1] 孙迟《略论唐帝陵的制度规模与文物——兼谈昭陵"因山为陵"对唐帝陵制的影响》，见《唐太宗与昭陵》，《人文杂志》丛刊第6辑，1985年，第98页。
[2] 封演《封氏闻见记》卷六"羊虎"条。
[3] 游师雄《昭陵图碑》。
[4] 《唐会要》卷二〇"陵议"条，中华书局，1955年，第395页。
[5] 陈国灿《唐乾陵石人像及其衔名的研究》，《文物集刊》（2），文物出版社，1980年，第190页。

突""故左卫大将军兼燕然大都督葛塞匐"等,他们活动于蒙古境内的肯特山与乌兰巴托之间,坚昆部的领地则北至叶尼塞河的上游,这些地区也是草原石人分布之地。

隋唐之际到武则天时期,周边这些民族首领和"蕃臣"与唐王朝来往密切,有些甚至是封建臣属关系,在乾陵三十六名"蕃臣"石人衔名内,有十六名兼属唐中央朝廷的十二卫大将军、将军。《唐六典》载,十二卫"大将军、将军之职,掌统领宫廷警卫之法令,以督其属之队仗,而总诸曹之职务"。"蕃臣"石群像明显表现出侍卫宫阙的仪仗性质,反映了唐王朝皇帝"天可汗"的地位,特别是突厥首领兼任唐朝官职,更反映了双方的关系,其文化上的丧葬殡仪影响也是不难理解的。

至于有人认为乾陵"蕃臣"石人雕像是高宗葬礼时来奔丧助葬者形象,"乾陵之葬,诸蕃之来助者何其众也"[1],也有人认为"是乾陵营造之际来助工役的人"[2],或"可能是为葬高宗祭奠而来"[3],还有人认为是谒陵吊唁的客使,这些看法都不确切。陈国灿曾指出,石像衔名中有些冠有"故"字,表明这些"蕃臣"在高宗、武后死时,他们已经亡故。[4]例如阿史那弥射于662年死去,在他死后二十一年,唐高宗才于永淳二年(683)去世,所以阿史那弥射既不可能参加高宗的祭奠,更不可能来为武后奔丧助役。乾陵六十一蕃像,竖立目的与昭陵一样,仍是为宣扬唐王朝皇帝"天可汗"的神威。

笔者认为,昭陵、乾陵石人雕像受突厥影响或称之为"突厥化",有以下几点:

第一,从石人含义上说,俄国学者认为突厥墓地石人雕像是带有王朝政权标志的崇拜物,或是王,或是部落首领,至少也是一个英雄。而昭陵十四国君长石像和

图10 唐昭陵十四蕃王像基座之一

图11 陕西礼泉唐昭陵北司马门遗址出土"十四国蕃君长"石像残躯

图12 "十四国蕃君长"石像残躯及石构件,唐昭陵出土

[1] 赵楷《乾陵记》,见《长安志图》卷中。
[2] [日]足立喜六《长安史迹研究》,东洋文库论丛第二十之一,1933年,第259页。
[3] 陕西文管会《唐乾陵勘查记》,《文物》1960年第4期。
[4] 陈国灿《唐乾陵石人像及其衔名的研究》,《文物集刊》(2),文物出版社,1980年,第193页。

图13 现存唐乾陵六十一蕃王像

乾陵六十一蕃像表现的也是这种意义。

第二，从石人用色上说，突厥人有重蓝色的习俗，蓝即东方之色，自称是蓝突厥。突厥人不喜欢黑色，认为黑色是午夜之色，为贱色，与回纥人重黑色恰恰相反。突厥石人雕像的石色多选用灰白色或灰褐色，这样颜色石料偏向于蓝色，虽然用石颜色受当地环境条件的限制，但唐昭陵、乾陵石人却与突厥石人颜色非常接近。

第三，从石人形象上说，突厥石人头大身小，不合比例，刻工不属于写实性的，昭陵、乾陵的君长、蕃王石像虽是写实性的，但神道上的文武石人恰恰又是头大身小，比例不均，与突厥石人极为形似，神态也有相通之处。

第四，从石人动作上说，突厥石人往往是立于墓石之首的石俑，通常塑造的是战败部落的领袖，双手交叉于腹部，以示屈从听命（有的石人手执一杯以示进贡），这种姿态意味着他在阴间仍是一个俯首听命的蕃臣，必须卑躬屈膝地伴随着已故的统治者。而昭陵、乾陵的石人动作与此完全相同。

第五，从石人服饰上说，突厥石人衣领多呈圆形，也有呈翻领，束有腰带，有的腰带上挂系剑鞘。而昭陵、乾陵蕃人石像也多穿偏襟、圆领长袍或翻领，束有腰带，只是没有披挂兵器，以示臣服。1982年，唐昭陵祭坛遗址出土的薛延陀真珠伽可汗像座和一名蕃人君长上半身石像（现存陕西礼泉昭陵博物馆），据笔者观察，蕃酋身穿对襟翻领长袍，双手合抱腰际，头饰辫发，似戴风帽，鼻子直方，八字髭，合字形嘴，与蒙古发现的众多突厥石人造型确实相似。

第六，从石人刻字上说，大多数突厥石人上名字已不存在，但南西伯利亚、蒙古草原和新疆天山北麓昭苏地区不断发现突厥石人身上有铭文。如小洪海石人衣襟上有刻字，吉木乃石人胸前也有刻字，昭苏种马场石人背后也有文字，而且是粟特

字母或回鹘字母[1]。新疆伊犁特克斯河北岸西突厥汗陵前甚至有带长篇粟特碑铭的石人像。昭陵、乾陵石人雕像亦刻有文字，昭陵石像题名在基座上，乾陵则刻于人背上。

亚欧草原居民以石为原料，雕刻石人或鹿石，都是对山的崇拜，具有世界山的概念。他们往往把山看得很神秘、崇高、伟大，与祖窟、神山相联系。突厥"可汗恒处于都斤山，牙帐东开，盖敬日之所出也。每岁率诸贵人，祭其先窟。又以五月中旬，集他人水，拜祭天神"[2]。这种"先窟"即石洞或山洞，寓意石山为他们创造了生存的地理条件。而唐代也恰恰是从唐太宗开始"以山为陵""凿石为墓"，昭陵、乾陵都是以石灰岩的石山为陵墓，也可能是受了"突厥化"的影响，模仿突厥人对山的崇拜和对先窟的祭祀。陪葬墓中如李勣墓象阴山、铁山、乌德健山（于都斤山）；李靖墓"有诏许坟茔制度依汉卫、霍故事，筑阙象突厥内铁山、吐谷浑内积石二山，以旌殊绩"[3]；阿史那社尔墓"起冢象葱山，以旌平龟兹之功"[4]；李思摩墓"为冢象白道山"。"山冢"造型不仅具有纪念丰功伟绩的意义，而且具有对圣山和岩石的崇拜。现在昭陵、乾陵发现的陪葬墓穹顶上经常彩绘有星辰日月，以象征冥界之上宇宙世界，而突厥人的宇宙观也认为世界分为上、下、人三部分，吉木萨尔鹿石的顶部雕刻了星辰，其上部表现的是天。如果将墓地、石人与草原民族的宇宙观联系起来，石人下面是墓葬，墓葬代表着黑暗；石人上部是天空，也就是光明世界；石人代表着民族本身，是萨满巫师通天地的"地柱"形式之一，只不过是在传入中原后发生了某些变化。

突厥汗国断断续续地存在了近一百五十年，不管是东突厥还是西突厥，以及后来再次复起的后突厥，都与唐王朝有着直接和密切的关系，其丧葬习俗与石人雕像不可能不影响唐陵的石雕。唐人广泛吸纳外族异国文化，以树立八方景仰的"天可汗"业绩，这是唐昭陵、乾陵蕃人石雕的特点与重要内容，也是"突厥化"的直接表现，其造型来源和时代意义理应受到今人的充分认识和高度重视。

[1] 薛宗正《突厥史》，中国社会科学出版社，1992年，第775页。
[2] 《周书》卷五〇《突厥传》，中华书局，1971年，第910页。又见岑仲勉《外蒙于都斤山考》，《突厥集史》下册，中华书局，1958年，第1076页。
[3] 吴兢撰，谢保成集校《贞观政要集校》卷二《任贤第三·李靖》，中华书局，2009年，第70—71页。
[4] 《册府元龟》卷一三八《帝王部·旌表二》，中华书局，1960年，第1674页。

WESTERN ARTISTIC FEATURES OF THE RELIEF PAINTINGS ON THE STONE COFFIN OF QUEEN ZHENSHUN (HONORED CONSORT WU) OF TANG DYNASTY

4

唐贞顺皇后（武惠妃）石椁浮雕线刻画中的西方艺术

唐贞顺皇后（武惠妃）石椁浮雕线刻画中的西方艺术

唐玄宗宠妃武惠妃，是武则天的侄孙女，生子李瑁封寿王，即杨贵妃的"婆母"。开元廿五年（737）武惠妃39岁去世，追封为贞顺皇后，葬于长安大兆乡庞留村西侧敬陵。2005年5月陵墓被盗掘，2008—2009年抢救性考古发现"贞顺"哀册残块，确认为史书记载的唐代敬陵。2010年6月唐代武惠妃石椁在被盗境外5年后，历经艰险终于从美国追索回国。承蒙陕西历史博物馆公布后举办特展[1]，使得人们大开眼界。石椁精美绝伦，确属国宝，与目前所知国内出土20多具唐代黑白线刻装饰石椁相比，充满了多元文化包容的域外性，具有诸多"异国风情"的特征，最突出的核心是石椁正面"勇士与神兽"主题浮雕图画，其源于希腊化神话"英雄牵拽神兽抗斗魔鬼"的寓意，为我们考察盛唐外来文化中的西方艺术提供了鲜活的标本。

一

武惠妃石椁高约2.45米，宽约2.58米，长约3.99米，面阔三间，进深两间，庑殿式顶造型，红门金钉，绿窗蓝檐。艺术工匠采用减底浮雕、线刻、彩绘等技

[1] 2010年6月20日陕西历史博物馆新馆落成十九年纪念活动"博物馆之夜"，承蒙诸位馆长盛情邀请参加，韩建武主任、师小群处长、杨文宗先生等带领笔者考察拍摄了武惠妃石椁浮雕线刻画，特此感谢。

图1　宫官与婢女（线刻画）

图2 棺椁右下内侧勇士牵神兽图

图3 棺椁左下内侧勇士牵神兽图

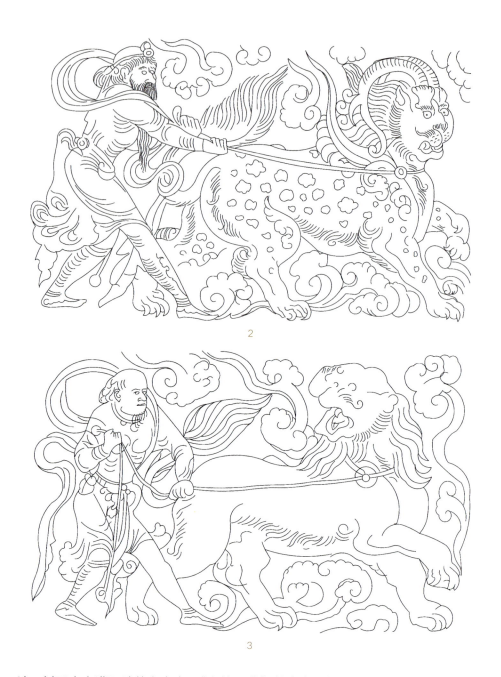

法,刻画出丰满肥腴的女宫官、"女扮男装"的宫女、繁花茂树、蝴蝶飞禽、虎羊麋鹿等图画。结合墓葬中出土的壁画,特别是绘制的人物仪仗、山水条屏、庭园建筑、顶竿孩童等图,证明陵墓内部构成一个宫殿式院落。陵墓设计了出多柱式回

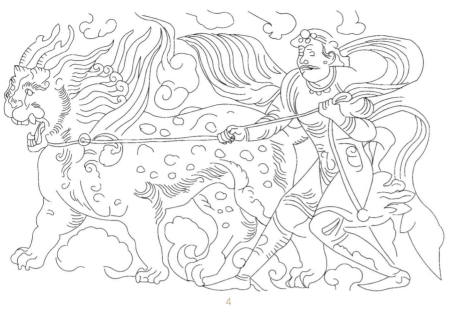

图 4　石椁正面左下内侧勇士牵神兽图

图 5　棺椁正面右下外侧勇士拉神兽图

廊，石椁正居中央地位[1]。

为了更好地理解武惠妃石椁浮雕和线刻画表达的整体含义，我们先分析石椁正

[1] 2010年6月18日中国各大媒体纷纷刊登了被盗的唐贞顺皇后（武惠妃）石椁由境外追回的长篇报道，并公布了数幅粉底女官线刻画，但石椁浮雕线刻画未全部展示。璟炎《唐玄宗宠妃的石椁》（《中华遗产》2010年第7期）一文，判定武惠妃石椁不及唐太宗昭陵韦贵妃石椁透雕制作得精细美观，不知其根据何在。

图 6 狄俄尼索斯像

图 7 青铜贵人头像，前 2300 年，伊拉克巴格达博物馆藏

面正门左右下侧分别镌刻的四块长方形浮雕图案，分别两相对称，有的文物鉴定者误认是"胡人驯狮图"，实际上都突出地表现了"勇士与神兽"的主题精髓。

第一，左下外侧图，一个西方人形象的勇士，留有胡须，额头上戴日月冠饰带，腰间系有圆结带，全身穿紧身衣服，脚蹬尖头软鞋。勇士全神贯注双手紧拽神兽，绷紧身体，从容洒脱。艺术工匠对勇士以棱角分明的线条刻画脸部五官，让人联想到希腊神话英雄的许多造型。如赫拉克勒斯（Herakles），这个人物身材魁梧，蓄长须，他是希腊神话中宙斯与人间女子所生的儿子，力大无比，有着"勇斗内美亚巨狮"传说，是最伟大的英雄之一。在巴克特里亚希腊化（前 4 世纪末—前 1 世纪）时期，赫拉克勒斯力士姿态作为英雄形象，在钱币等范本上仍广泛使用。

第二，右下内侧图，神兽左向，神色机警，气势轩昂，一个西方人形象勇士侧立右边，他头戴发带式连环冠圈，装饰简明，虽不华丽繁复，但无疑是希腊化西亚造型的延伸，即希腊诸神戴有标志性的束发饰带。西域屡见这类头冠，例如柏孜克里克第 20 窟佛本行经变、第 33 窟举哀王子图中都绘有人物头戴细带结圆花冠[11]。这个勇士上唇留有八字胡须，脖颈戴三环项圈，腰带扣环装饰华丽，一腿前伸，另一腿弯曲，两手平行牵绳索，似乎随着神兽前行。

第三，右下外侧图，一个西方人形象的勇士侧立左边，头没有戴冠圈，卷发后

[1]《中国新疆壁画艺术》第 6 卷《柏孜克里克石窟》，新疆美术摄影出版社，2009 年，第 120、178 页。

梳下披，下巴有七八根稀疏胡须，但脖颈戴有三环项圈。他牵拉神兽，一手拽绳，一手拉绳缠指下末端，身姿弯曲，造型逼真。这与希腊诸神之首——宙斯（Zeus）形象特征相似，额头隆起、卷发下垂、胡须卷曲、胸部宽阔。[1] 艺术工匠刻画的勇士身着长袍，袍下摆露出多漩涡纹式布帛裹缠的小腿，力求透出薄衣飘带缠身的效果。多条弧形飘带挂满整个躯体，衣褶紧贴于皮肤，显示出身体的曲线以及肌肤的质感，这与犍陀罗与印度佛像衣褶处理风格一样，薄如透纱，清晰可见。

第四，左下内侧图，勇士全脸髯须，长须下垂至胸前，目光直盯前方，姿态英挺矫健，脚穿有波浪花纹的软尖鞋，与传播甚广的古典希腊狄俄尼索斯（Dionysus）肖像艺术非常相似。古希腊艺术描绘狄俄尼索斯形象都带着国王般的威严，胡须不可缺少。希腊勇士前额的头发一般用环形饰带装束，而石椁上这位勇士用双道冠圈和双圆环平行装饰，冠圈紧束头顶的弯曲发绺，造型准确，没有一丝失真之处。尤其是刻画的勇士面孔特点鲜明，眉弓突出，眼睛深陷，鼻梁高隆，嘴唇前努，皱纹从嘴角下延伸出去，两手紧绷神兽缰绳，有种紧张神态。狄俄尼索斯图像中一般都有狮子、老虎、豹子等动物陪伴在他身旁。

通过这四幅浅浮雕线刻画，我们可以观察到每幅画面都安排得相当饱满，图案韵律匀称，节奏有序舒展，造化赋形没有程式化雷同。虽然凿痕不深，可是人物的质感、动物的肌肉、鬃毛的凹凸全都表现了出来，使得人物和神兽轮廓鲜明清

◀ 图8 银币，1世纪，阿富汗出土

图9 王侯头像，1世纪，乌兹别克斯坦国立博物馆藏

▼ 图10 王子头像，2—3世纪，巴基斯坦出土

[1] [德]奥托·泽曼著，周惠译《希腊罗马神话》第二章《神祇》，上海人民出版社，2005年，第21页。

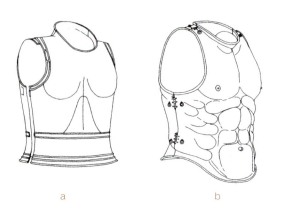

图11 a.公元前8世纪青铜胸甲；b.公元前4世纪仿肌胸甲

晰，风格简洁疏朗，符合希腊艺术中对诸神人性化的设想[1]，是颇具匠心的杰作。

外貌上，这些外来的勇士高鼻深目，有的眼睛圆大而凝视，有的眼睛目光前视，有的浓须卷发、长髯下垂，有的却无髯少胡须。这些勇士被看成是拥有神通的英雄，他们与神灵相通，牵着疾走的神兽，构图上与希腊神话以及后来的罗马神话风格非常接近。例如赫耳墨斯（Hermes）就是路行者的保护神，他不仅能给人带来好运，还是众神的使者，负责引导死去的人前往冥间，所以在希腊神话中赫耳墨斯常常是引领死者去往冥界的先行官，在许多希腊化地区受到崇拜，被雕刻在方碑上。我们虽不能确定这四幅"勇士与神兽"浮雕中哪一幅是赫耳墨斯形象，但是肯定有一定渊源。

服饰上，四个勇士中有三人额头上都戴圆环装饰的长条式饰带（又称神圣束发带），类似于象征统治权力的冠圈，这是希腊赞美英雄的典型传统画法，脖颈上则戴着镶有珠链的璎珞项圈，宽条弯曲的长"花带"随身飘逸绕动，窄袖长袍，腰间系带链皮带，小腿布帛缠紧裹腿，脚穿长尖软皮鞋，仿佛是经过长途跋涉而来。他们的衣服不仅与迈锡尼时代希腊男子通常穿着垂至腿部的束腰短衣相似，而且衣服上的褶纹与希腊古典时期神像的飘逸褶纹相似，正是源于希腊神话传说中的英雄或勇士的装束。

画家和雕刻家很注意表现勇士强健的胸肌，但勇士身上似穿有人体护甲，很可能就是古希腊流行的皮制仿肌胸甲，保护人体腰部以上部位，《荷马史诗·伊利亚特》曾多次提到过胸甲[2]，公元前6世纪亚麻胸甲成为重装步兵的普通盔甲，这种

[1] 据《荷马史诗》展现的希腊诸神，其身体外表与人完全一样，只是神比人更庄严高大、体能力量比人更强大、精神比人更高尚神圣。而神的儿子都是英雄或勇士，具有超常的天资和神的力量。

[2] 荷马多次描述过胸甲、胫甲和青铜铠甲，见《荷马史诗·伊利亚特》（罗念生、王焕生译，人民文学出版社，1997年），第79页（胫甲），第252页（铠甲），第414页（青铜铠甲），第493、617页（胸甲）。

胸甲在公元前3世纪锁子甲问世前一直在使用[1]，希腊化时代的雕塑与绘画都有显示。

值得特别注意的是，这些英雄或勇士都有着修长动感的人体造型，这是典型的希腊—伊朗—粟特风格，最著名的片治肯特（Pendshikent）是粟特艺术创作中心，1932年，穆格山（Mugh）废墟文书发现后，片治肯特考古发现了5—8世纪富商大贾住屋中的壁画大多为神话传说，主题就是勇士与魔鬼的抗争。勇士们都是宽肩、细腰、长腿，人物身体比例相当匀称协调。在人物的英挺峻拔之余，工匠常常将勇士们的背部弧线和大腿小腿都作了加长效果，让观赏者感到整个人体比例被拉长，更显得人物造型修长窈窕[2]。据《荷马史诗》描写，长腿意味着力量和快捷，是天神宙斯把这种勇力灌输给英雄，所以有诗歌赞美双腿力如灼铁、强健敏捷。

与片治肯特撒马尔罕壁画相关，武惠妃石椁外西方人修长造型显然来自希腊化的中亚艺术创作，既与印度丰腴肥臀女像造型完全不同，也与石椁内汉族丰满肥腴女像造型截然不同，中外形象对比非常明确。希腊古典时代，宗教神明难以胜数，诸神与人同形同性，他们衍生出许多力量超凡、永生不死的神话故事，但版本即使不同，也都注意神形象的刻画。

唐人对面相术极为重视，社会上流行相术为先，僧道人士对此非常热衷，科举入仕中更是将身貌列为重要条件，士人精英把长相容貌看作是非常重要的文明标志。武惠妃也是因容貌端丽出众被唐玄宗宠爱不衰，她死后玄宗"载深感悼"，驾幸临奠，监护丧葬，因而对棺椁上的人物刻画不会不慎重选择，而外来的"勇士与神兽"这种英雄形象和神话题材显然得到了唐朝上层社会的艺术认同与审美偏爱，由此才会被雕刻在石椁上。

二

武惠妃开元十二年（724）封妃，生前虽然"礼秩比皇后"，但死后才被追赠为贞顺皇后。史书记载，唐玄宗下制表彰武惠妃"存有懿范，没有宠章，岂独被于朝

[1]［英］莱斯莉·阿德金斯、罗伊·阿德金斯著，张强译《探寻古希腊文明》，商务印书馆，2010年，第197页。

[2] 张文玲《古代中亚丝路艺术探微》，台北故宫博物院（故宫丛刊甲种之四十），1998年，第79页。

班，故乃施于亚政，可以垂裕，斯为通典"，"少而婉顺，长而贤明，行合礼经，言应图史"。[1] 她入宫后生养的三个子女相继夭亡，很长时间抑郁不如意。随着玄宗恩宠加深，她心计毕露，争立"国母"，但因出身扰乱朝纪的武则天本家受到阻碍，转而为儿子寿王争立太子屡造冤案，以阴谋手段挑唆玄宗杀死太子瑛、鄂王瑶、光王琚三个亲子，震惊朝野，"天下冤之，号三庶人"。开元二十五年（737），"武惠妃数见三庶人为祟，怖而成疾，巫者祈请弥月，不瘥而殂"[2]。武惠妃临死前心惊胆战，内心受到谴责，生疾恶化病死。所以她经过内心的搏斗、灵魂的挣扎，要祈求守护神保佑自己，确定"神之心"减负，石椁正门前雕刻"神兽与勇士"，尽管是西方传播演变来的图形，也应是符合她生前畏魔惧鬼的幽微心灵写照，石椁制作者或许认为外来神要比本土神灵更为灵验，或许以为外来勇士驱魔造型更加威力无比，所以选择了外来的标示题材。

武惠妃石椁上有灵芝鹿、大山羊、老虎以及飞禽众多图案。动物献祭也是希腊文化的一个重要内容，悲剧一词源于tragoidia，意为"山羊歌"，山羊图像常常被用于悲剧的演唱中，亦用于钱币图案。希腊神话中惯于将金牛、公羊等作为多产象征，而且神喜爱有狮、虎、豹陪伴他，因为猛兽的皮毛在希腊神话中犹如穿不透的盔甲。但是"勇士与神兽"或"英雄牵神兽"不选择写实的动物，而用动物混合体组合成虚幻的神兽图案。写实性动物纹饰是粟特艺术的特点，而神兽式艺术表现则是西亚希腊化后的特征。

神兽就是混合型动物，它将多种动物的特征嫁接组合于一身，成为一种人们幻想中的怪兽。在古代西亚艺术中，埃及狮身人面像、希腊的鹰狮、亚述人面带翼五脚公牛、波斯带翼狮子等，都是混合动物的组合造型。亚欧东部草原上流行的希腊格里芬神兽形象在阿尔泰地区变形后更是流行甚广。波斯的翼狮造型不仅有双翼而且头顶有双角，巴黎美术馆展出伊朗苏萨（波斯首都）前5世纪双角双翼狮子釉面墙，大英博物馆"阿姆河宝藏"中塔吉克斯坦南部出土的公元前5世纪—前4世纪金环腕轮中也有典型的带角有翼怪兽。[3]《荷马史诗·伊利亚特》描述雄狮厮杀

[1]《旧唐书》卷五一《武惠妃传》，中华书局，1975年，第2178页。《新唐书》卷七六《后妃列传》记载御史潘好礼谏疏，指出不立武惠妃为皇后的原因。

[2]《旧唐书》卷一〇七《李瑛传》，中华书局，1975年，第3260页。

[3]《世界美术大全集》东洋编第15卷《中央アジア》，小学馆，1999年，第34页、60页。这类带角神兽均属希腊神话"格里芬"造型。

◀ 图12 狮形神兽纹鎏金银盒，何家村出土

▶ 图13 格里芬形象的来通

时弓身张口咆哮，牙齿间泛出白沫，双目火光闪烁，强健尾巴来回拍打后腿和两肋，激励自己纵身跃起。[1] 这种对狮子的艺术描述，可能是亚欧草原动物风格艺术的直接源头。

武惠妃石椁上神兽头部竖有弯翘的长角，犹如大羚牛的弯角，加上鬃毛飞扬，显得气宇轩昂。神兽的狮首虎身上又散布着豹斑。综合观之，这只神兽呈现出羚角、狮首、虎身、豹斑、花蒲式扇鱼尾等动物特征于一身的组合体，反映了西亚、中亚广泛流传的混合动物神兽造型理念，神兽敏捷迅猛，震吓魔怪，是一种家园守护神的象征意义。英国学者就指出雅典高大扁平石碑上"猛兽的使用常具象征意义，目的是护佑坟墓，这种做法可能起源于埃及"[2]。

其实，这种头生双角、形似狮子的神兽，在唐代屡屡出现。1972年，西安何家村出土鎏金飞狮纹银盒上[3]，就有典型头顶长独角狮形神兽，除了尾巴似狐尾，身上有斑锦圆点纹，与武惠妃石椁狮形神兽花纹近似。唐人认为动物"一角当顶上"类似龙，威势无比，不可触犯。西安唐墓出土文物中瑞兽鸾鸟镜、鸟兽花枝铜镜等，均有奔走的双角神兽[4]，河北正定木庄出土唐王元逵墓志边饰[5]、日本奈良正仓院八角菱花镜以及山西薛儆墓志盖等均有神兽形象，孙机先生曾指出："本来唐代

[1]《荷马史诗·伊利亚特》，人民文学出版社，1997年，第524页。
[2]《探寻古希腊文明》，商务印书馆，2010年，第789页。
[3]《花舞大唐春——何家村遗宝精粹》，文物出版社，2003年，第124—125页。
[4]《西安文物精华·唐代铜镜》，世界图书出版公司，2008年，第101、103、107页。
[5]《唐成德军节度使王元逵墓清理简报》，《考古与文物》1983年第1期。

◀ 图 14 前 5 世纪—前 4 世纪初，有角有翼怪兽手镯，塔吉克斯坦南部出土，大英博物馆藏

▶ 图 15 神与兽纹样饰品，1 世纪前后，阿富汗喀布尔博物馆藏

◀ 图 16 前 2 世纪狮形双角象牙神兽来通，土库曼斯坦国立博物馆藏

▶ 图 17 双角双翼马形帽子饰品，前 4 世纪—前 3 世纪，哈萨克斯坦金人墓出土

狮子的造型就很彪悍，神兽自然更加威武，昂头狞目，巨口利齿，常做咆哮嘶吼状。四肢极其粗壮，肩膊上并有翼形物如火焰升腾"[1]。狮子从西方传入中国，一直被神化为瑞兽，隋唐时代写实性的狮子有时卷发身缩，呈现哈巴狗式的驯化状态，或许这是受到萨珊波斯、天竺"徽章式纹样"器物的影响，但是武惠妃石椁神兽翘首扬尾，长鬃披肩，摇头摆尾，威风十足，更显出气势磅礴，虽然没有飞翼形物，可愈发接近希腊、西亚雄狮风格。

1995 年，山西运城万荣县皇甫村唐睿宗女婿、驸马都尉薛儆墓考古发掘，出

[1] 孙机《关于一支"唐"镂牙尺》，《文物天地》1993 年第 6 期，收入《孙机谈文物》，东大图书公司，2005 年，第 411 页。

◀ 图 18 前 8 世纪—前 7 世纪伊朗彩釉方砖，日本神奈川县丝绸之路研究所藏

▶ 图 19 前 6 世纪—前 5 世纪独角狮子头装饰彩釉断片，伊朗苏萨出土，巴黎卢浮宫藏

◀ 图 20 前 8 世纪—前 7 世纪彩釉方砖，日本神奈川县丝绸之路研究所藏

▶ 图 21 前 5 世纪釉砖狮子像，伊朗苏萨出土，巴黎卢浮宫藏

土石椁线刻画极为精美，石门额上狮形神兽头部长有两根长鹿角，另一个马头神兽头部则长有独角，这两个动物形象与武惠妃石椁上神兽线刻画极为相似[1]。编著者仍称其为狮子和马，避开了对狮、马头上有角造型的解释，将神兽混同为一般的狮、马造型了。现在我们可以清楚地看到薛儆石椁头上有角的狮子、骏马与武惠妃石椁上神兽异曲同工，非常接近甚至如出一辙。

薛儆墓开元九年（721）归葬，武惠妃陵应是开元二十六年（738）建成，两者相差仅仅十七年，线刻风格分期比照，年代相近，形状相似，刀法流利，充满美感，均是盛唐艺术造型的精品。比较而言，武惠妃石椁上线刻画艺术更多采用了外来文化，特别是希腊—西亚—中亚的变异蓝本，神灵拟人化，动物神兽化，祭品鲜花化，这都源于希腊化宗教的典型构思，像石椁多处出现蝴蝶，可能就是借鉴希腊

[1]《唐代薛儆墓发掘报告》，科学出版社，2000 年，第 40、57 页。

◀ 图 22 唐王元逵墓志边饰独角狮形神兽形象

▶ 图 23 唐绿牙拨镂尺双角神兽形象，日本奈良正仓院藏

神话人类起源艺术作品中雅典娜给每个黏土造人的头上放一只蝴蝶表示赋予他们灵魂[1]，这不仅表明唐代最流行的式样与西方流传文化接近，而且直接雕刻了西方高鼻深目、浓须卷发者，再次证明盛唐博采众长吸收外来文化绝不是一句空话。

史书记载，开元二十五年时，唐玄宗亦"颇好祀神鬼"，曾让太常博士王屿专门领祠祭使，"祈祷或焚纸钱，类巫觋"[2]。唐玄宗"自念春秋浸高，三子同日诛死，继嗣未定，常忽忽不乐，寝膳为之减"。这说明当时统治阶级上层流行避鬼怪、祈神灵的习俗。唐代帝王陵园四门均有造型威猛的石狮守园，在当时人心目中，有翼狮子更显威仪。

武惠妃石椁正面镌刻的"勇士与神兽"四幅画面中，四只狮形神兽各有动态，有的圆目瞋睁、奔走顾视，有的四肢健立、张口亮舌，有的前肢抓起，后肢翘起，无不意态酣畅，显示出造型风骨卓荦，要领非常矩度。匠心独运的是，采用四幅画面可能是吸收了希腊与印度的轮回永生思想，古希腊文化宣扬世界分成四大时段，并与天文学观测计算"大年"周期相结合，循环轮回由盛而衰，时光倒流回到起点，世间万物还原最初。[3]印度佛教世界观讲求"一劫"周期，日落万物消融、晨曦万物重生，所有生灵都归于永恒，每一劫都会产生循环不止的神话故事，所以印度史诗中神灵与巨人交替取胜的故事、翻江倒海寻觅长生不死药的故事，以及佛教本生经演化出轮回传说都不胜枚举。中国道教结合佛教因果报应、投胎转世循环之

[1] [德]奥托·泽曼著，周惠译《希腊罗马神话》，上海人民出版社，2005年，第200页。

[2] 《资治通鉴》卷二一四，开元二十五年七月条，中华书局，1956年，第6831页。

[3] [英]李约瑟著，李彦译《中国古代科技》第五章《与欧洲对比看时间和变化概念的异同》，香港中文大学出版社，1999年，第128页。

图24　薛儆墓石门额狮形、马形神兽形象

图25　薛儆墓石椁外右上部狮形独角神兽形象

图26　薛儆墓石椁内独角马形神兽形象

图27　薛儆墓石椁内外族人骑狮形双角神兽形象

图28　薛儆墓出土墓志盖双角狮形神兽形象

说,也传播春夏秋冬四季更迭的轮回超脱尘世思想,巧合的是希腊艺术中也有四季交替自然界的时序女神,因而石椁正面四幅浮雕图案应有深刻寓意,不管是人性复活还是神性还魂,都绝不会随意搭配。

英国学者指出:"在迈锡尼,从公元前16世纪起,墓碑上就雕刻有浮雕,为勇士和动物之类的图案。"[1]这种墓碑浮雕在希腊世界的其他地区一直延续,尽管以后被小型墓碑所取代,但作为坟墓标识物始终存在,所以武惠妃石椁正面"勇士与神兽"浮雕样本应该源于古希腊坟墓的典型装饰。

笔者认为,武惠妃石椁四幅"勇士与神兽"的浮雕图案,显示他们作为守护神、驱魔者已经走进深宫内院,保护着后殿椒房的主人,防止任何冥界幽灵鬼祟的进入。神兽可以逼退诸方妖魔觊觎,这与镇墓兽有着异曲同工的意思。特别是石椁外浮雕线刻画不选择李寿墓、薛儆墓中的仕女侍候、宦官守门、舞女奏乐等内容,而是整体上选择西方勇士与虚幻神兽守护的故事,不仅证明希腊化艺术风格历经古典时代到波斯萨珊始终未有断裂与隐退,而且外来神祇形象被引入唐人意识,不能不使人怀疑唐玄宗时期宫廷中有来自西域的神职人员,或许是长安景教僧团中熟悉希腊艺术的高僧,他们将希腊化祈求庇护

[1]《探寻古希腊文明》,商务印书馆,2010年,第693页。

及实现愿望的神性生活传入中国,扮演着神人之间教义指导者的角色。

<center>三</center>

武惠妃石椁外部图案中外来文化因素众多,虽然在希腊化时代一些主神被混同[1],我们不可能把每一幅图案都与希腊—波斯—粟特的神话原型相对应,或是放在一起进行一板一眼的还原对比,但是自公元前326年亚历山大征服印度和中亚索格底亚纳后,建立的亚历山大边城和塞琉古城,使希腊化艺术影响扩张,虽有部分嬗变,但希腊-巴克特里亚"东方式"艺术延续很长时间,通过武惠妃石椁线刻画和浮雕仍可目睹西域之外的艺术风采。

在石椁侧面立柱上的线刻图,有两位勇士的英雄形象:一位骑在骏马形神兽背上,另一位骑在鹿角雄狮形神兽背上。他们虽与片治肯特壁画中男、女骑士的坐姿相似,但其修长的身躯造型被突出了,小腿甚至下垂到神兽肚下。勇士手托装满收获果实的祭盘,作为祭品高高举起献给神。这与希腊广泛尊崇的英雄阿斯克勒庇俄斯非常相似,他是康复之神,具有起死回生的本领,经常佩戴月桂花冠或松球圣物,手捧大银盘,被人们广泛崇拜,流传后世。此外,希腊女神骑狮子、骑海兽的塑像也很多,并传布至西亚地区,塔吉克斯坦就保存有7世纪娜娜女神骑乘狮子的壁画。

通过比较,可以发现,这两位骑神兽勇士与古代花剌子模骑士头戴"斯基泰尖顶帽"形象大不一样,可借鉴的是唐代薛儆墓石椁内线刻画,有一异族头发男童形象者骑伏在双角狮形神兽背上,一手前探神兽前肢,另一手紧抱兽身,两腿紧夹兽腹,疾速奔跑。张庆捷先生分析这是西域少数民族孩童"正在戏骑这头被激怒的怪兽"[2]。薛儆墓石椁内的神马也是头顶独角,前身有变异的飞翼,与武惠妃墓石刻画勇士骑的马形神兽类似。马头有角,《山海经》早有记载:"有兽焉,其状如马,而白身黑尾,一角,虎牙爪,音如鼓音,其名曰驳。是食虎豹。可以御兵。"不过这段荒诞古怪的记载始终罕有图像印证。武惠妃石椁上西方人骑的这匹马形神兽,或

[1] 见《希腊罗马神话》中对神谱及诸神的分析。
[2] 《唐代薛儆墓发掘报告》,科学出版社,2000年,第39页图46,第91页附录五。

许与新疆青河县阿热勒乡出土的金飞马有联系，不但有翼有角，连身上圆点纹都相似。[1]可以比较的是，用角状物装饰一些雕像是希腊人举行祭祀活动常用的手法，又称"献祭之角"，具有生前虔诚献祭和身后超度的宗教意义。

值得注意的是，石椁右侧面立柱上还有西方民族形象者反弹琵琶的线刻图，尽管不是敦煌第112窟中唐壁画中所绘的女性舞蹈者[2]，时代更早，而且男性舞姿潇洒，凸显其歌舞技能，舞姿呈现不如印度"三折曲"姿态注重腰肢扭曲的夸张，而是显示修长身体的婀娜多姿，大腿到小腿都被拉长。类似的身姿画法见于新疆库车龟兹克孜尔第186窟闻法图[3]、第80窟唐代降伏六师外道图[4]、第171窟度善爱乾达婆王以及库木吐喇石窟供养人，都是腿部比例修长[5]，表现了人物的良好身材与从容姿态。不过从雕刻的仍是勇士容貌来看，这与希腊王宫前男祭司舞蹈献祭仪式相似，祭司出现往往是在召唤某位特定的神明。希腊从荷马时代起就已在婚礼、葬礼、宗教场合表演舞蹈。

又如，石椁上有两对嬉戏的胖乎乎的裸体童子，一对手持荷叶，另一对手端祭盘与手舞飘带。其形象是从希腊罗马艺术中的小爱神厄洛斯模仿来的，在拜占庭、印度艺术里被重新塑造为爱神。敦煌第79窟盛唐供养童子和第159窟化生童子，虽然表现佛教艺术，但都表达了爱心主题。唐薛儆墓石椁门额中间，也有嬉戏玩耍莲花之上的胖童子，颈戴项圈，双臂舒张，裸臀赤腿，立于荷花之上，流云翻卷，优美娴雅。[6]

世界艺术交流史已经证明，动物互斗的造型起源于西亚中东一带，经过波斯传至中亚阿尔泰地区。在波斯文化中，动物互斗似乎象征着光与热对暗与冷的征服，因此意味着春天的开始。众所周知，狮咬羊、虎咬马、虎吞鹿、鹰虎搏斗等主题遍布欧亚草原的诸多艺术形象中，甚至有长着双翼的怪兽扑踏奔鹿的构图。中国北方

[1]编著者定名此文物为金翼兽，属于塞种文化现象。见《草原天马游牧人——伊犁哈萨克自治州文物故迹之旅》，伊犁人民出版社，2008年，第63页。也有编著者判定为汉代金飞马饰，见《丝绸之路·新疆古代文化》，第228页。

[2]《中国石窟·敦煌莫高窟》（四），"第112窟南壁观无量寿经变"，文物出版社，1987年，第53—54页。

[3]《王征龟兹壁画临本》，图59"克孜尔186窟主室侧壁闻法图"，文物出版社，2005年。

[4]祁小山、王博编著《丝绸之路·新疆古代文化》，图4"龟兹诸石窟"，新疆人民出版社，2008年，第152页。

[5]霍旭初、祁小山编著《丝绸之路新疆佛教艺术》，新疆大学出版社，2006年，第73、92页。

[6]《唐代薛儆墓发掘报告》图版53、54，科学出版社，2000年。

▶ 图 29　神祇骑马形神兽形象

▼ 图 30　神祇骑狮形神兽形象

出土的匈奴青铜器和金银器都有这类造型。武惠妃石椁上狮子猛扑嘶咬盘羊图像也是西亚波斯常见的传统，一只狮子奋身扑向长角盘羊，大口啃咬着盘羊的脊背和头部，盘羊呈一百八十度的扭转。动物的后半身作大幅度翻转，这是阿尔泰艺术的典型造型，通常被攻击者几乎都是静止不动地被咬着，但是呈弱势的盘羊仍在作最后的奔逃，两只动物上下相叠，在胜败分明的互斗构图中体现着动物的本能。与此相类似，新疆吐鲁番艾丁湖坎儿墓葬曾出土虎噬羊铜牌。[1]

石椁右立柱还有三具牛头、马头鸟身兽蹄的双翼怪兽，与何家村"牛首鸟身凤翼纹饰"六瓣银盘以及鎏金线刻"飞廉"纹银盒相似[2]，这种亦禽亦兽的灵物似乎是神性的代表，希腊神话中不仅有半人半牛、人上身马躯干、狮身鹫首等传奇怪

[1] 柳洪亮《吐鲁番艾丁湖潘坎出土的虎叼羊纹铜牌饰》，《新疆文物》1992年第2期。
[2] 《花舞大唐春——何家村遗宝精粹》，文物出版社，2003年，第129、139页。

◀ 图 31
娜娜女神乘坐狮子，7世纪，壁画片断，塔吉克斯坦历史研究所藏

▲ 图 32 女神骑狮子，前2世纪，大理石雕塑，土耳其出土

兽[1]，更有化身公牛的怪兽诱拐凡人，取下人的眼睛装饰在孔雀的尾巴上，因而怪兽是牛头鸟身孔雀尾。孙机先生曾认为这种怪兽是中国神话中的"风神"——飞廉[2]，不过依据伊朗德黑兰博物馆藏公元前1000年左右古墓出土的牛首飞翼金器[3]，以及圣彼得堡遗产博物馆收藏的乌克兰尼古珀尔古墓出土的公元前4世纪末锡西厄人古希腊角状杯，上雕刻有马头刺身双翼鸟尾合成怪兽[4]，再结合武惠妃石椁上的怪兽与花卉装饰图案，似有进一步评估的空间。

希腊神话艺术中大角鹿往往是英雄珍爱的动物，作为不知疲倦的象征，被创作成金角、铁蹄。从希腊—花剌子模—粟特艺术创作中演变来的芝角鹿，也是同类典型。芝角鹿因其角非常像有茎有盖的灵芝而得名，原形是粟特的扁角鹿，也有人认为是中亚草原的大角麋鹿。花剌子模的托普拉克-卡拉宫殿遗址出土有3世纪芝角鹿浮雕[5]，日本正仓院藏绿牙拨镂尺、银盘，河北宽城和内蒙古喀喇沁旗出土的唐代银盘上都有芝角鹿形象[6]。武惠妃石椁上的芝角鹿造型栩栩如生，非常传神，与

[1] 希腊各种神话中的怪物、怪兽很多，诸如"喀迈拉"是长有狮首羊身蛇尾的喷火怪物，"科克罗普斯"是上身为人、下身为蛇的形象，克尔柏洛斯是有三个头的怪犬，等等。见[德]斯威布著，楚图南译《希腊的神话和传说》，人民文学出版社，1978年；又见[英]简·艾伦·赫丽生著，谢世坚译《希腊宗教研究导论》，广西师范大学出版社，2006年。
[2] 孙机《七鸵纹银盘与飞廉纹银盘》，载《中国圣火》，辽宁教育出版社，1996年，第167页。
[3] 《世界美术大全集·东洋编》第16卷《西アジア》，小学馆，1999年，第214—215页。
[4] 《世界美术大全集·东洋编》第15卷《中央アジア》，小学馆，1999年，第30页。
[5] [俄]斯塔维斯基著，路远译《古代中亚艺术》，陕西旅游出版社，1992年，第74页。
[6] 杨泓、孙机《寻常的精致——文物与古代生活》，辽宁教育出版社，1996年，第260、287页。

▲ 图33 金独角翼兽，新疆伊犁青河县出土

▼ 图34 龟兹克孜尔80窟唐代降伏六师外道图

佛教本生因缘故事中许多动物为菩萨化身不尽相同，显然吸纳了希腊诸神司掌的野生动物形象。

贞顺皇后（武惠妃）石椁浮雕线刻画，表明皇后等级的墓葬并非按照汉族葬礼采取单一形式的汉传统文化，在唐人以自我"华心"为主的思想观念里，对四方戎狄蛮夷各类族群"夷心"往往是以鄙视眼光看待，但是艺术创作上接受融合了其他外来文化，这种新鲜元素的外来文化认同，激发了艺术创新的灵感和活力，不仅引进了西方物质，也传递了西方精神。我们通过对外来"勇士与神兽"主题的分析，可以看出当时艺术工匠雕刻具有浓郁外来神话传说的作品，显然不是依据汉族粉本参考模仿的构图，而是直接吸纳来自西方文明中心的希腊式文化[1]，从而使寂寞的石椁栖居空间成为西方民族与东方民族"相遇"的世界文化名片。

唐代长安是一座国际移民的大城市，众多外来人口中肯定有不少西域能工巧匠。武惠妃石椁浮雕线刻画不管是京畿官府归化胡人工匠雕刻的作品，还是直接出自希腊人殖民城市的艺术工匠之手，都不像是舶来品。但汉人工匠肯定缺乏西方艺术的熏陶，对外来造型和历史背景的认知十分模糊，只有熟悉西方英雄传说的人，才能采用浅浮雕和线刻相结合的效果雕刻出这些内容，最重要的是主题雕像的选择。武惠妃石椁围绕冥界主题没有采用佛教涅槃超度、道教仙游升天的宗教题材，

[1] 从波斯时期就有大批希腊人来到伊朗，希腊工匠参加了波斯苏萨王宫、波利斯王宫的设计与建设，波斯的希腊化风格在城市文化中非常突出。见刘文鹏《古代西亚北非文明》，中国社会科学出版社，1999年，第452页。萨珊王朝第二代君王沙卜尔一世（240—270）远征叙利亚，一次就带回七万罗马俘虏，并吸引大量西方艺术家和工匠为波斯帝国服务。见塞勒维娅·A. 马蒂森《波斯考古指南》(Sylvia. A. Matheson, *Persia: An archaeological Guide*)，伦敦，1972年，第236页。

或是儒家恩泽慈爱内容，而是取材希腊神话作为构图蓝本，引入新的神灵境界，虽然其宗教信仰、艺术思想有待进一步考释，但凸显的西方文化精神无疑是中国墓葬文化中前所未有的巅峰创造。

图 35 西方胡人反弹琵琶图

图 36 敦煌第112窟中唐反弹琵琶舞女图

图 37 武惠妃石椁儿童玩乐图

38

39

图 38 马头翼兽形象

图 39 鹿头翼兽形象

图 40 牛头飞兽形象

图 41 狮子扑咬盘羊图

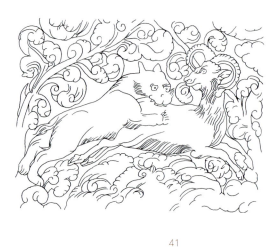

40

41

图 42 牛头独角飞翼神兽六曲银盘（线刻）

图 43 马头独角飞翼神兽鎏金银盒（线刻）

42

43

44

46

45

47

48

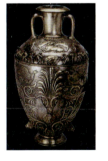

49

图44 薛儆墓石椁外门额上荷花童子形象

图45 敦煌159窟西壁龛顶中唐化生童子形象

图46 牛首飞翼金器侧面，前1000年，伊朗博物馆藏

图47 牛首飞翼金器正面，前1000年，伊朗博物馆藏

图48 斯基泰风格狮子袭击奔鹿金饰品，2世纪，2009年纽约亚洲古董拍卖会展出

图49 马头双翼鸟尾合成怪兽鎏金银瓶，前4世纪，乌克兰古墓出土，圣彼得堡遗产博物馆藏

图50 唐代银盘上鹿的形象，河北宽城出土

图51 唐代芝角鹿银盘上鹿的形象，日本正仓院藏

图52 唐芝角鹿银盘上鹿的形象，内蒙古喀喇沁旗出土

图53 唐绿牙拨镂尺芝角鹿形象，日本正仓院藏

50 51 52 53

RE-APPROACHING THE GRECO-ROMAN INFLUENCE IN INCISED DESIGNS ON EMPRESS WUHUI'S SARCOPHAGUS

5 再论唐武惠妃石椁线刻画中的希腊化艺术

再论唐武惠妃石椁线刻画中的希腊化艺术

唐代是一个吸纳外来文明的阔大丰饶时代,从美国成功追索回归的唐武惠妃石椁,展出后所显示的"异域情调"线刻画再次证明了这一论断。自从这件国宝级文物引起社会各界的关注后[1],笔者在陕西"历博讲坛"作了《唐贞顺皇后(武惠妃)石椁浮雕线刻画中的西方艺术》的讲座[2],指出其"勇士与神兽"浅浮雕画艺术源于希腊风格,主题是象征守护与驱魔。但同行见仁见智,有人半信半疑,认为石椁线刻有佛教伽陵频迦鸟和道教祥云卷纹,是佛教、道教等多元文化的综合反映。讲座公众则对希腊化艺术抱有强烈好奇心,愿意寻求证据,详细探究。为了解疑答惑,笔者对石椁再次作了详细考察,临摹以前未注意的部分线刻画,现对其体现的希腊化艺术继续进行论证。

一 拂菻画样在隋唐时期的广泛流传

汉晋时期中国人了解的"大秦"到隋唐时期被称为"拂菻",大秦就是古罗马帝国,拂菻则是继承了罗马帝国遗产的拜占庭帝国。对此,中外学界已有定论。[3]与前代相比,唐代对拂菻的了解空前增加,各类文献记载了唐人对拂菻的认识,新旧《唐书》都在"西域传"里专门列有《拂菻传》,当时人认为西域诸国所出奇珍

[1] 关于唐武惠妃石椁被盗卖至美国五年后,通过法律途径成功追索回归祖国的过程,在海内外引起极大反响,新闻报道不断,主要文章可参考:师小群《唐贞顺皇后敬陵石椁追索回归纪实》,《中国文物报》2010年11月8日;王恺《唐武惠妃敬陵:一次曲折的考古发现》,《三联生活周刊》2010年第27期。
[2] 拙作论及石椁上首批"希腊化"线描图,见《唐研究》第16卷,北京大学出版社,2010年。
[3] 林英《唐代拂菻丛说》,中华书局,2006年,第19页。

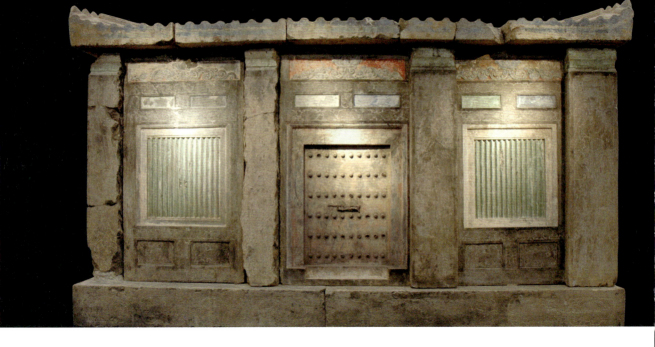

图1 武惠妃石椁全貌

异宝大多来源于拂菻国,《太平广记》卷八一《梁四公》说西海"其人皆巧,能造宝器,所谓拂林国也"。拂菻"西方宝主"形象在唐朝社会广为流传。武德七年(624),高昌曾献一对"能曳马衔烛"的雌雄"拂菻狗";开元七年(719),安国献"拂菻氍毹"。精巧的"拂菻样"金胡瓶等宝器,奇特的绣缋样式纺织品等,更为拂菻增添了神异色彩。当时文人画家们侧重对外国"胡风"的描写,突出华夏与"夷狄"之间的文化差别,例如开元时王维画有拂菻人物形象[1],天宝时张萱和大历时周昉都曾画过拂菻图[2],吴道子奉唐玄宗之命完成的《职贡图》以及后来的画作《十国图》都有"拂菻"的图画[3]。这些绘画不论是临摹还是原创,都反映了拂菻题材作品自成体系,成为当时的流行风尚和一种特定艺术风格。

开元年间,拂菻风吹进长安,愈加强劲。《唐语林》卷二说唐玄宗亲解紫拂菻带以赐大臣,皇宫里的凉殿、王鉷的自雨亭以及拂菻奢华装饰建筑技术给唐人留下了"机制巧密,人莫之知"的印象。段成式《酉阳杂俎·木篇》曾记录许多拂菻语

[1]《南宋馆阁录续录》卷三,影印文渊阁四库全书本,第595册,台湾商务印书馆,1983年,第477页。
[2]《宣和画谱》卷五、卷六,人民美术出版社,1964年。张之杰、吴嘉玲《〈宣和画谱〉著录拂菻图考略》,《淡江史学》第13卷,2002年,第229—235页。
[3] 刘克庄《后村集》卷三二记载"李伯时画十国图",十国图中有拂菻图。林英认为北宋李公麟《十国图》渊源于吴道子奉玄宗之命完成的职贡图,笔者赞成这个有见地的判断。

图2 武惠妃石椁上的宫女图

名的植物,并举例说明拂菻语言发音,唐人似乎知道拂菻与波斯等国流行词语的区别。开元七年(719),拂菻国两次派遣人员到长安朝贡。因此,开元二十五年(737)武惠妃石椁线刻画上雕刻的拂菻传来的希腊化图案,绝不是空穴来风、无的放矢。其实,这类拂菻画风早在唐初裴孝源《贞观公私画史》中就介绍过:

> 拂菻图人物器样二卷。鬼神样二卷。外国杂兽二卷。右六卷,西域僧迦佛陀画,并得杨素家。[1]

据《历代名画记》卷七记,西域僧"迦佛陀"是借用中土佛家名号的天竺画家,他"学行精,灵感极多"[2],曾在隋代嵩山少林寺门上画神。该书引《续高僧传》记载说:"有拂菻人物图,器物样,外国兽图,鬼神画,并传于代。"可见从隋唐之际开始,时人已经注意到来自拂菻的人物画、器物画、外国杂兽画、鬼神画等四类样本所组成的绘画系统,这些画稿样本是否都是由西域僧"迦佛陀"画的,

[1] 裴孝源《贞观公私画史》,见《画品丛书》,上海人民美术出版社,1982年,第33、38页。
[2] 张彦远《历代名画记》卷七,人民美术出版社,1963年,第152页。

尚存疑，因为《贞观公私画史》还说"胡人献兽图……戴逵画，隋朝官本"。但迦佛陀、戴逵等中外画家可能借鉴有序列的拂菻样本，大量临摹描绘到器皿宝物、壁画绘图以及雕塑石刻等用途上，这些"官本"绝不是一般画工所能创作的。特别是拂菻人物画可能就是希腊神话中的英雄勇士，器物画则是胡瓶表面上描绘的希腊神话故事，鬼神画的主题形象就是人头鸟身、人首马身、面丑体瘦长翼者等怪物，外国杂兽或许就是长角狮形兽、长角神马等动物。而且这类拂菻画样如果真是出自权贵杨素家，说明当时王公贵族最先接受和享用西方传来的文化艺术品。

天宝十载（751），李白漫游至河南方城县，即在张少公的厅堂粉壁见到了一幅雄狮壁画，观赏之后写下了《方城张少公厅画师猛赞》：

> 张公之堂，华壁照雪。师猛在图，雄姿奋发。森竦眉目，飒洒毛骨。锯牙衔霜，钩爪抱月。挚蹲胡以震怒，谓大厦之峣屼。永观厥容，神骇不歇。[1]

从这首文赋描绘来看，张少公雪白粉壁上画着一只怒目威猛、毛发纷披、锯牙利爪的雄狮，被一位蹲踞的胡人牵掣，狮子震怒，牵狮胡人反而为雄狮所拽，其力量之威猛，仿佛大厦都在抖动。人们亲睹此壁画后容色恐骇，心情久久不能平静。

按诗画同源审美艺术来说，李白描写的胡人牵狮形象，与武惠妃石椁正面浮雕线刻画上的"勇士牵狮形神兽"几乎一样，河南方城厅堂主人将"胡人牵狮"这样的造型绘于壁画上，说明此类绘画不仅见于京师长安，还被画师如法炮制到地方，可见其流布情况绝非偶然，应该有同类取材的临摹画稿粉本，否则无法逼真而又夸张地再现"胡人牵狮"图像。西安碑林藏开元年间燃灯石柱上有双角狮形神兽、马首双翼怪兽、单角羊形神兽和西方人演奏乐器图；天宝四载（745）《石台孝经》三层台座下部有被称为狮子以及鸟首的瑞兽图。这都说明此类外来画本作为一种装饰，已经深植于普遍流行的唐代石刻艺术之中。

一般来说，唐人厅堂壁画有仙鹤、苍鹰、鹖雕、骏马等，但受西域外来文化的影响，绘画分科中专有蕃族鸟兽一类，特别是周边国家多次向唐朝献贡狮子等猛兽

[1] 安旗《李白全集编年注释》（下册），巴蜀书社，1990年。又见《李太白文集》《李太白集注》等。

异禽,贞观九年(635),康国贡献狮子后,唐太宗命大臣虞世南以"绝域之神兽"作赋赞美其状:

> 奋鬣舐唇,倏来忽往。瞋目电曜,发声雷响。拉虎吞貔,裂犀分象。碎道兕于龈腭,屈巴蛇于指掌。[1]

文赋夸张地描述了狮子的威力,唐朝本土极为少见这种凛凛逼人的动物,也反映了唐代文人对异域远国猛兽的敬畏之情。因为狮子在传说中被赋予超凡入圣的神力,令人畏惧的形象显示出超乎寻常的力量。

> 开元末,西国献狮子。至长安西道中,系于驿树。树近井。狮子哮吼,若不自安。俄顷,风雷大至,果有龙出井而去。[2]

玄宗时,宫廷画家韦无忝以画异兽闻名,他创作的"异兽图后流落于人间,往往见之"[3],颇受时人青睐与收藏。

> 曾见貌外国所献狮子,酷似其真。后狮子放归本国,唯画者在图。时因观览,百兽见之皆惧。[4]

当时大型狮子等走兽成为画家绘制壁画的艺术题材,例如阎立本《职贡狮子图》和《西旅贡狮子图》、李伯时《于阗贡狮白描图》等,虽然有些画家不知姓名,但是走兽绘画的状貌传真肯定是当时画师们普遍追求的艺术手法。特别是"阎立本《西旅贡狮子图》,狮子墨色类熊,而猴毛大尾,殊与世俗所谓狮子不同。闻近者外国所贡,正此类也"。而阎立本《职贡狮子图》中画有:

> 大狮子二,小狮子数枚。皆虎首而熊身,色黄而褐,神采粲然,与

[1] 虞世南《师子赋》,《全唐文》卷一三八,上海古籍出版社,1990年,第614页。
[2] 《唐国史补》卷上,上海古籍出版社,1979年,第16页。
[3] 朱景玄《唐朝名画录》,上海人民美术出版社,1982年,第80页。
[4] 《太平广记》卷二一二《画三·韦无忝》所引《画断》,中华书局,1961年,第1625页。

图3 《营造法式》卷三二《混作第一》,"拂菻"

图4 《营造法式》卷三三《骑跨仙真第四》,"拂菻"

图5 《营造法式》卷三三《骑跨仙真第四》,"拂菻"

世所画狮子不同。胡王倨坐甚武,旁有女伎数人,各执胡琴之类。傍有执事十余人,皆沉着痛快。[1]

由此可见,胡人驯狮图、贡使献狮图、蕃人舞狮图以及这幅"胡王"贡狮图都不一样,或许这个傲慢威武坐姿的"胡王",就是英雄、勇士之类的

大首领。阎立本为什么将一组狮子与胡王、伎女、执事等人画在一起,其表现的西方贡狮图究竟是哪个国家的生活主题?因为当时人对西方王公不甚清晰,只是笼统地称为"胡王",所以难窥全貌,还需继续探讨。

值得注意的是,狮子在佛教中有一种宗教的象征意义。"狮子吼"是佛陀向世间一切有情说法的一种公认的隐喻,佛陀也被认为是人中的雄狮,佛陀坐席被称为"狮子座"。李白写过"黄金狮子乘高座",向僧人朋友表示敬意。文殊菩萨高坐狮身宝座的形象在佛教艺术中是相当流行的,但是轻易不会有胡人牵拽狮子的形象。如果不考虑武惠妃生前的宗教信仰,这种牵狮、拽狮的外来艺术雕刻,有可能更多地反映她希冀借助外来神灵的心理。只要暗合求神驱邪来安抚自己心灵的需要,不管哪方神圣显灵受洗,都可以信奉。

英雄勇士牵挽狮形神兽在盛唐时期出现,一直被后世继承下去,内蒙古奈曼

[1] 周密《云烟过眼录》卷上、卷下,《画品丛书》,上海人民美术出版社,1982年,第347、367页。

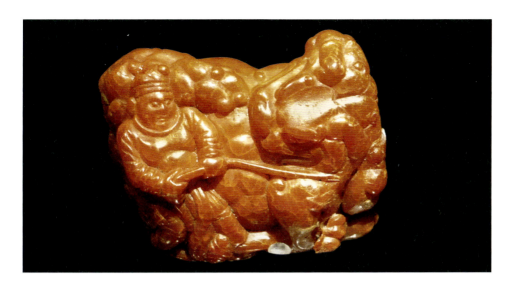

图6 胡人驯狮琥珀饰件，内蒙古通辽奈曼旗辽陈国公主墓出土

旗辽陈国公主墓出土有胡人牵狮琥珀雕饰品[1]，巴林右旗辽庆州白塔有胡人牵狮浮雕[2]，特别是在宋代李诫《营造法式》雕木作制度中就有这类题材和图样供人临摹[3]，卷一二"雕刻混作之制"有八品，其中：

　　四曰拂菻（蕃王、夷人之类同，手内牵拽走兽或执旌旗矛戟之属）……

卷一四载："走兽之类有四品：一曰师子，二曰天马，三曰羚羊，四曰白象。注：驯犀黑熊之类同。其骑跨牵拽走兽人物有三品：一曰拂菻，二曰獠蛮，三曰化生，若天马仙鹿羚羊亦可用真人等骑跨。"

虽然当时官方建筑术语将西方蕃胡称为"拂菻"，但实际仍是西方人牵拽狮子形象，只不过划归为"骑跨仙真"类型，勇士人物除头饰还有发带式遗痕，装束更多已经中国本土化。此时，其与"拂菻"的渊源仍未被遗忘，图样画作明确标明为"拂菻"样式，表明希腊-拜占庭艺术风格东传的烙印很深。

如果说历史文献记载只是一种旁证，那么近年来中国境内出土的汉晋至隋唐时

[1]《辽陈国公主墓》，文物出版社，1993年，第186页。
[2]《内蒙古巴林右旗庆州白塔发现辽代佛教文物》，《文物》1994年第12期。
[3] 李诫《营造法式》卷一二。又见卷三二《雕木作制度图样》，"混作第一"；卷三三，"骑跨仙真第四"，中国书店，2006年影印本，第886、992、931、941—943页。

期的拜占庭帝国希腊风格文物,则用实物直接证明了拂菻沿袭的希腊罗马神话东传进入中国,无可辩驳地加深了人们对拂菻希腊化艺术的认识。例如新疆民丰尼雅遗址出土东汉末年印花棉布上,有手持装满果实丰饶角的上身赤裸女神像,源于希腊神话中主管收成的堤喀(Tyche)女神或谷物女神德墨忒尔(Demeter)。同时代楼兰遗址出土彩色缂毛残片上有持双蛇杖的赫尔墨斯(Hermes)像,双蛇杖是希腊众神之使手持的信物[1]。洛浦县山普拉墓地出土"人首马身"及发带式勇士毛织壁挂,典型表现了古希腊神话中的"马人"故事。尉犁营盘墓地出土东汉晚期红底人兽树纹罽袍,有卷发裸体男子持剑刺击以及石榴、牛羊等图案,为典型的希腊艺术风格。[2]新疆尼勒克县出土东晋时期红宝石金戒指[3],阴刻头戴饰冠、手持鲜花的女性倾坐在台椅上,展现了希腊罗马神话中丰腴女神的形象。宁夏固原北周李贤墓出土的典型希腊-罗马式鎏金银胡瓶[4],瓶身图案属于希腊罗马神话常见的题材,一面表现"帕里斯裁判"中将金苹果送给爱神阿弗洛狄忒(Aphrodite),另一面描绘被劫持的海伦(Helena)在帕里斯带领下回到特洛伊的场景,其意匠显然不像萨珊和粟特艺术风格,而是名副其实的拂菻-东罗马物品。甘肃靖远出土的东罗马鎏金银盘[5],希腊神话中酒神狄俄尼索斯(Dionysus)即后来罗马神巴卡斯(Bacchus)倚坐在骑狮形神兽身上,卷发裸身,肩扛顶端装饰松球的苔瑟杖,象征着丰收,其来自拜占庭继承的希腊文化已为众多学者接受,甚至中间十二等分头像被推测为六男六女,即"宙斯等十二神"。沈福伟指出,4世纪新疆汉晋时代米兰壁画是典型罗马式绘画,有翼天使木板画完全是基督教风格。5—6世纪的库车、拜城壁画希腊风格更为明显,人物发式为拜占庭画风遗迹,画师题名出现Mitradatta,是个纯粹的希腊名字。[6]希腊化艺术风格在东方地区和中国的渗透传播绝不是以前人们了解的那么弱小。

大量出土文物都让我们认识到拜占庭(东罗马)艺术风格的物品是受到人们的

[1] 孙机《丰饶角与双蛇杖》,见《寻常的精致——文物与古代生活》,辽宁教育出版社,1996年,第262页。
[2] 《新疆尉犁县营盘墓地15号墓发掘简报》,《文物》1999年第1期。
[3] 《新疆历史文明集粹》,新疆美术摄影出版社,2009年,第162页。
[4] 吴焯《北周李贤墓出土鎏金银壶考》,《文物》1987年第5期。又见罗丰《胡汉之间——"丝绸之路"与西北历史考古》"北周李贤墓中亚鎏金银瓶",文物出版社,2004年,第79页。
[5] 初师宾《甘肃靖远新出东罗马鎏金银盘略考》,《文物》1990年第5期。又见林梅村《中国境内出土带铭文的波斯和中亚银器》,载《汉唐西域与中国文明》,文物出版社,1998年,第169页。
[6] 沈福伟《中西文化交流史》,上海人民出版社,1985年,第102—103页。

喜爱的。拜占庭擅长用人物图像表达希腊神话中的故事，其奇特的器物外形、典型的希腊人像、怪异的动物图案和繁复的植物图形，往往使得异方远国统治者和上层贵族爱不释手，将其作为奢华品据为己有，东方的汉唐中国也是如此。过去一直认为希腊文化影响中国物质多、艺术少，现在通过文物观察来看，也不完全如此，至少间接影响是存在的。

希腊化艺术的传播从安息时代就一直在波斯和中亚出现，艺术传承并不因政治变化而终结。有先生提示笔者注意，传播东罗马文化的人可能是嚈哒（白匈奴）人，因为萨珊波斯与拜占庭长期争战，可能不接受希腊罗马神话。但萨珊波斯又与拜占庭王室连续嫁娶公主，还与嚈哒通婚，所以形成了拜占庭式的萨珊波斯文化，希腊化的艺术也由此传播。

二　武惠妃石椁线刻画上希腊化艺术再探讨

希腊神话故事经过多次传承，特别是和罗马神话融合之后的添加修改，其版本非常繁多，甚至有前后矛盾的地方，所以有关神话中英雄人物与奥林匹斯诸神的解析很难有体系进行对应阐发。但是希腊神话作为欧洲艺术的精髓成为西方文化演绎的重要内容，其英雄与神的怪物子嗣战斗、神与人类的争斗、勇士与鬼魅的抗争，以及月桂、玫瑰、水仙、银莲花等花语蕴意，都被拜占庭帝国基督教各教派所吸收。

探究拜占庭宗教文化艺术，我们只能沿着希腊化神话艺术的特点进行解读，因为希腊毕竟是东罗马帝国的文化源头。由于武惠妃棺椁石刻历经千年又遭受盗窃破坏，许多地方漫漶不清，为了避免旁证间接误导，我们在以前临摹线刻画的基础上，再补充一些遗落的外来艺术清晰图案，举出荦荦大者进行分析。

第一组：石椁外线刻画上的人物形象，仅从服饰上看，有的具有大夏希腊化人物装束风格，有的具有拜占庭式的萨珊波斯装束风格，额头上日月冠圈、璎珞项圈都明显为萨珊王室装扮，但人物表现形式和造型属于典型的希腊神话谱系。

图7，一个天庭之神以老英雄形象出现，长髯下垂至胸前，两只眼睛圆瞪，头顶绕布带盘缠成型，而不是额头那条神圣的束发带。勇士有着结实宽阔的胸部，身着短上衣，袖子被挽起，两只胳膊肌肉紧绷，两手抓住一条缰绳牵拉着狮形神兽，

◀ 图7 长须髯人牵兽图

▶ 图8 长须神人头像

一副气宇轩昂形象,而狮兽呲牙咧嘴,弓身回头试图挣脱,与牵拽的老英雄形成互相呼应的场面。尤其是狮首画有长角,这是希腊动物性别的象征符号,角是雄性角斗的象征,赋予荣耀的意义。

图8,一个勇士满脸须髯,头发茂密,髭胡四散和直立头发连为一体,犹如竖毛的鲁莽壮汉,另有一条发饰带缠绕额头之上。此形象与古希腊罗马文化想象的阴间冥府有关,《伊利亚特》描述人们从尘世到阴间要经过好几条蜿蜒曲折的冥河,人们只能在艄公夏翁的帮助下才能渡过这些河流。夏翁是一位郁郁寡欢、胡须蓬乱的老人,人们付给夏翁摆渡钱才能顺利过河。希腊人习惯给死者嘴里放进一枚铜币,最初是给死者买地产的钱,后来变为付给夏翁的摆渡钱。[1] 在新疆巴楚图木休克3—4世纪遗址和焉耆七格星7—8世纪遗址出土的雕塑中,一些具有西方古典艺术风格的头像,须发相连,头顶缠巾,与这类线刻画人像非常相似。[2]

图9,一个满头波浪卷发的勇士,眼睛圆瞪,直视前方,手拿拐头手杖,他很有可能就是罗马最重要的神之一"雅努斯"。雅努斯的艺术特征是手杖和钥匙,他是城门的庇护神,保护着家庭、街道、城市平安进出的通道,在百姓中享有很高的声望,人们将他敬为门神。[3]

图10,骑在神兽身上的英雄,英俊年轻,头戴装饰圆环的冠圈,手捧装满果

[1] [德]奥托·泽曼著,周惠译《希腊罗马神话》第二章《神祇》,上海人民出版社,2005年,第183页。

[2] 孟凡人编《新疆古代雕塑辑轶》,新疆人民出版社,1995年,第19页,"彩图头像";第88、164—167页,"泥塑头像"。

[3] 《希腊罗马神话》第二章《神祇》,第78—80页。与此相似的是,赫尔墨斯经常用右手高举召唤灵魂的魔棍,是巫师指挥别人的工具,也是他的标志物,被用来安顿鬼神、驱除邪恶。

实的大型祭盘。古希腊祭祀具体表现是用礼物向神灵致敬，但众神并不希望人们用动物献祭，而是希望人们用刚收获的第一批果实献祭，摘果节上的初果意味着"献出以便获得回报"的观念。而献给具有人类感情的神，则是更高层次的崇拜。

第二组：小爱神是古希腊罗马文化中常见的题材，他围绕着母亲和众神时，经常显现出调皮好动的样子，有着快乐的性格。但在罗马时代，男孩形象逐渐变化，没有了原来的翅膀，基督教将他们看作"圣子"，圣洁的女神生下了威力强大的圣子，但圣子不是一个婴儿，而是越来越像圣父从少年童子成长为一个英雄男人，他们是家庭幸福的引导者，也是新生精灵的精神象征。

图12，童子颈戴项圈，身披飘带，似穿尖靴。童子双手高捧装满果实的祭祀银盘，张开腿骑在大雁身上，大雁翘尾，正伸长脖颈，展翅飞翔。有人将大雁误判成仙鹤，由此判断其为道教文化，恐为不确。据笔者观察，另一个童子面孔前视，身后披帛高飞，呈反方向手持装满果实的祭盘，他骑在长颈大雁身上，有着乘风飞翔之态。此外，还有一个颈戴三环项圈的光头童子，身披飘带，一腿高抬翘起，一腿弯曲弓立，呈现踏云飞翔姿势，对称的另一个童子双手高举帛带，颇有飘飘欲飞之势。

▲ 图9 持拐杖长须神人像

图10 捧祭品盘骑神兽神祇

▼ 图11 花中童子图

图13，一个左倾圆头童子身在卷曲大花蕊中心，另一个右倾的童子颈戴三环项圈，也在花心之中，这两个童子都有绺发，左右对称似有兰薰桂馥的欢态。柏拉图《会饮篇》曾说："厄洛斯身体最旺盛的时候是他和鲜花在一起的时候，因为他不是逗留在没有鲜花、正在凋零的肉体或灵魂里，而是在香气袭人、繁花似锦的地方，他就坐在那种地方。"[1]

古希腊罗马的壁画经常画有童子或少年。古希腊神话传说中，男孩和少年都是家庭的保护神，是家族兴旺与富裕的标志，例如拉瑞斯、珀那忒斯等[2]，其塑像或绘画艺术特点是：他们一般都是成双成对出现，有左必有右，对称时显出不同姿势，脖子上都戴着金银做的避邪挂件或项圈。这与石椁上童子线刻画颇有相似之处。

第三组：在古罗马帝国庞贝壁画上和具有古希腊-罗马风格的石棺图案上，常有神秘乐师的形象，据说乐师具有控制自然界中一切野兽的威力。这种观念在之后基督教的绘画作品中得到了延续，特别在举行献祭时更要用音乐祭仪来启蒙聆听，以此教育接受洗礼的人。

图14，反弹琵琶的勇士，翩翩起舞。在古希腊艺术中，男性舞姿夸张最具吸引力，据说女神最着迷于动作幅度大而夸张的男性舞者，甚至不看舞者外貌而专注于舞蹈动作，因为男性舞者的大幅度舞姿动作集中在头、颈和躯干，所以画作的流畅程度往往显示出男性身躯的强健。

图15，这个神奇的乐师身穿勇士服装，坐在那里演奏，手拍长腰鼓，神态超然，完全陶醉在音乐里。

图16，吹横笛乐人，在古希腊造型中笛子是指牧笛、长笛。这个乐人和琵琶、排箫等乐器演奏者一样，舞姿是祭祀还愿时的表演动作。

[1]〔英〕简·艾伦·赫丽生著，谢世坚译《希腊宗教研究导论》，柏拉图《会饮篇》196A，广西师范大学出版社，2006年，第581页。
[2]《希腊罗马神话》第二章《神祇》"罗马家庭守护神"，第192页。

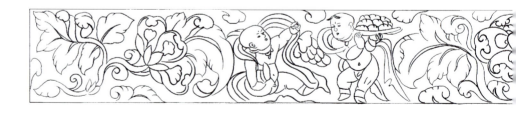

图17，手抱弹拨乐器的西方人，脸庞侧向，眼睛朝上。据说古希腊太阳神阿波罗喜欢在胸前挂着齐特拉琴，伴随琴声歌唱，并喜爱与钟爱唱歌的动物在一起。

▲ 图12 童子捧祭盘飞翼图

▼ 图13 童子戏玩图

舞蹈仪式是一种祈求取悦神灵的活动，勇士们在葬礼庄严、肃穆、神圣的气氛中，表达对神灵的尊重、崇敬和畏惧，也表达对自然界生命节律的敬畏和礼赞。这类独特舞蹈缓慢深沉，是对亡灵的祭奠，歌颂缅怀神的功德，同时也帮助离去的灵魂在人神之间继续沟通。以舞献祭是古希腊一种丰富多彩的文化载体，具体说是在人与神、人与人之间的沟通交流，击鼓道哀，奏乐哀号，舞起兴哀，娱神也娱人。

第四组：有人认为这是佛教中常见的迦陵频伽鸟形象，仔细观察后发现并不是。石椁上确有两位头戴高顶花冠的女性，冠边两侧飞起飘带，整个身体倾斜飘飞，但双翼并未展翅翱翔。这使人联想到奥林匹斯山的神为了拥有广阔天空，狄俄尼索斯宣布把他的神坛献给母亲塞墨勒（即梯俄涅）——卡德摩斯的女儿，让凡人成为永生神，女祭司塞墨勒就以神和狄俄尼索斯的名义跃入天穹。[1]

图19，高髻花冠双翼鸟人。荷马《奥德赛》中，美貌的海妖塞壬在美术作品里具有半人半鸟的体型特征。早期希腊浮雕中半人半鸟的女人还保留着鸟脚；后来，热衷于把神灵人格化的希腊人除掉了灵魂鸟的许多特性，只留下人形、鸟翅的精灵图像。塞壬形象的另一个特征是经常作为坟墓的装饰[2]，有时还被当作哀悼者，或作为坟墓守护者，或作为葬礼上歌颂死者的挽歌手。此外，大英博物馆"哈尔皮

[1]［法］裴利亚·西萨马塞尔·德蒂安著，郑元华译《古希腊众神的生活》，上海人民出版社，2008年，第130—131页。

[2]［英］简·艾伦·赫丽生著，谢世坚译《希腊宗教研究导论》，广西师范大学出版社，2006年，第184页。

图 14 反弹琵琶乐人

图 15 拍腰鼓乐人

伊恩"纪念碑浮雕也刻画着塞壬形象,上半身为女性,长着很大的翅膀和鸟的利爪,带着死者灵魂飞离升空,这种造型艺术经常出现在描绘菲纽斯神话故事的花瓶上。[1]

武惠妃石椁人物线刻画有几个特点值得注意:

其一,众神中几乎没有女性,希腊女神雅典娜、赫拉、狄安娜等高贵优雅的形象均没有出现。而西方雕塑壁画中,象征着贞洁、和平、健康、幸福的女神频频出现,是艺术家最喜爱的表现对象。为什么在武惠妃石椁上却没有此类雕刻?或许是石椁内部的中国唐代宫廷女性着彩线刻画将其取代,这值得进一步思考。

其二,英雄或勇士人物形象多,但是,没有古希腊神话传说的故事性,没有连环画式的表现风格,没有常见的青年裸体男子形象,直接就是单个勇士图案。从古希腊到古罗马,神的形象都是剃掉胡须,越来越年轻,而石椁上很少有英俊少年的刻画,基本上都是成熟有胡须男人的特征,在古希腊神话里,男性勇士下巴蓄着大胡须表示孔武有力,胡须是男性尊严与气概的象征。

其三,童子形象多。整个石椁周边不同位置合计有七八种造型的童子,他们姿势不一,有的站立,有的坐卧,均为左右对称,符合古希腊神话艺术的创作风格。一般来说,古希腊神话中,童子不会在墓葬中出现,更多是在日常生活器皿上绘出,但拜占庭时期认为童子寓意着新生,是神与人的共同再生。

其四,众神均被花丛遮挡,生活在鲜花盛开的优美环境中,这是典型的拜占庭风格,因为古希腊艺术家喜爱用花环装饰神像,鲜花与花环是他们最喜爱的祭品。

[1]《希腊罗马神话》第二章《神祇》,第 127 页。塞壬也可以被描述为歌唱的神。

图 16 吹横笛乐人

图 17 手抱弹拨乐器乐人

拜占庭教堂继承希腊古典艺术时，绘画装饰不仅增加了许多世俗生活的因素，而且讲究在人物和动植物周围配以常春藤叶子，体现神以人间的形式出现在各种场合，表达基督教既有神性又有人性的宗教思想。

其五，所有的野生动物都穿插在人物画外，线条柔和。在古希腊神话里，麋鹿是狄安娜女神的标志，布谷鸟、鹅或孔雀是赫拉女神脚边常见的形象，公鸡、猫头鹰则是雅典娜女神钟爱的动物，鸽子、燕雀是维纳斯女神形象的象征。

其六，无论是勇士还是童子，手捧祭盘的形象较多，在古希腊罗马艺术中，赫斯提亚（维斯塔）、赫拉等神皆手捧祭盘，这有两种说法：一是祭品献给冥界以赫尔墨斯为代表的阴间神灵，不是人神共享的祭盘；二是祭盘果实献给奥林匹斯众神，饱含希望的敬奉仪式会带来丰产和财富。

从石椁外部整体上观察，除了童子形象外，所有神或勇士图案均为单一出现，无重复性，更不对称。石椁侧面立柱刻满了花鸟人物，他们都像是从长满鲜花的大地涌出来的，他们分散居住，却像一个众神的大家庭。这正是《荷马史诗》描写的芬香花环传说与奥林匹斯众神世界，也是拜占庭和萨珊波斯皇室喜爱的图画。

古希腊宗教包含两种不同甚至是对立的因素：一种是敬奉，与古老的奥林匹斯神崇拜有关，敬奉的仪式洋溢着一种欢快、理性的气氛；另一种是驱邪，跟鬼神、英雄及阴间神灵有关，驱邪仪式的气氛则是压抑冷漠的，具有迷信的性质。可以说，古希腊宗教观念由文献记载转化为艺术形象以后，神造型的浮雕、绘画、艺术都非常成熟，有一套系统独创的艺术语言，给后人留下了丰富的文化遗产。古罗

图 18 女宫官图

马以及拜占庭帝国继承了这种文化遗产,又让基督教文化为其增加了一种新的人生教义。

林英教授提示笔者,"勇士和神兽(狮子)"题材的画面中,神兽是主角,勇士是陪衬神兽的角色,在古希腊艺术中,狮子作为墓葬守护者,常出现在墓葬的场景中。画面中,勇士和神兽都有动感,这种动感艺术是古希腊罗马人的创造,古希腊

雕像给人栩栩如生之感,重要原因之一就是解决了人物和动物的运动姿态,形成了成熟的艺术语言。在这一点上,波斯和中亚艺术都是借鉴古希腊罗马艺术的,这种动感的整体画面是人们判断古希腊艺术影响的标准之一。

从这一点上观察,勇士与神兽绘画虽在印度-伊朗系艺术中也有出现,但印度神灵魔怪往往身型的扭曲较大,甚至细腰肥臀式的扭曲表现。因此,武惠妃石椁线刻画上,具有印度特征或色彩的极弱,端正高大尊贵的人物形象,更多富有古希腊罗马-拜占庭式艺术风格。

幸运的是,我们在唐武惠妃石椁上看到了上述希腊化非常明确的线刻画图像,由此构成本文中古希腊罗马-拜占庭艺术的多重性,以及拜占庭式萨珊文化锁链性的证据。尽管我们还没有对每一幅人物图画对应"神谱"做出分辨,因为个性化图像的正面考证非常复杂,各个版本的说法也烦琐幽晦,但是旁证的古希腊罗马神话史料和图像,足以证实我们考证的立论是不会失真与偏离方向的。

图19 人首鸟身双翼图之一

三 景教传教士可能是希腊文化的传播者

景教作为基督教的一支重要派别,无疑是受西方文化影响最为直接的,与拜占庭的希腊化艺术联系更是密切,对古希腊文化的理解自然远胜于其他民族,按照神谕祈祷必然要追寻神话中的英雄,从而丰富自己的宗教题材。将希腊古典真善美题材艺术纳入教会框架是拜占庭统治者的中心思想,他们认为掌握古典希腊的概念,本质上是为了充分理解基督教,古希腊人不囿于具体信仰的思想应该通过基督教的启示精神来领悟[1]。

要了解景教在东方中国的中介传播,就必须了解与其同时代的拜占庭帝国,不能脱离当时的历史背景。需要澄清的至关重要的环节是,融汇古希腊文化、东正教和罗马政治观念以及东方文化因素的拜占庭帝国,本是罗马帝国东部的一部分,迁

[1] 龚方震《拜占庭的智慧:抵挡忧患的经世之略》,浙江人民出版社,1994年,第140—141页。

都君士坦丁堡后虽与西部越来越远，但在近一千年独自屹立中，始终认为自己是罗马帝国的延伸，承续着罗马帝国的正统文化，自称罗马人，所以其周边的萨珊波斯人、突厥人也都称呼拜占庭人为"罗马人"。

但是拜占庭接受希腊文化与罗马帝国拉丁化有所不同，拜占庭文化特征是希腊文化、东正教和东方文化融合一体，君士坦丁堡居民自认为有希腊人血统，多讲希腊语，阅读希腊古籍抄本，传授希腊文学，崇拜希腊神学，与罗马帝国拉丁化形成对峙局面。拜占庭皇帝甚至气愤当时西方教会轻蔑希腊人，自诩坚持"希腊化主义"。所以，希腊文化是拜占庭的主流文化，只是古典希腊是非基督教的，其妖女秽行、兄弟相斗、父子为仇等与传统基督教神学观点相抵触，因而拜占庭文化在协调其艺术方面有着新的选择和解释，吸取了古典希腊许多有益内容，丰富教会宗教思想，迎合《圣经》道德说教，逐渐成为一朵显露的奇葩。

从贞观十七年（643）到天宝元年（742）的一百年间，被称为拂菻国的拜占庭帝国向中国遣使见于记载的有七次。

贞观十七年（643），拂菻王波多力遣使献赤玻璃、绿金精等物。[1]

乾封二年（667），遣使献低也伽。[2]

大足元年（701），复遣使来朝。

景云二年（708）十二月，拂菻国献方物。

天宝元年（742）五月，拂菻国王遣大德僧来朝。[3]

其中最著名的是开元七年（719）正月，拂菻国"其主遣吐火罗大首领献狮子、羚羊各二。不数月，又遣大德僧来朝贡"[4]。

拂菻国委托吐火罗向唐朝贡献狮子本身就很有意思，而随后来朝贡的这个"大德僧"究竟是聂斯托利派景教高僧，还是基督教迈尔凯特派高僧？是拜占庭正统的

[1] 19世纪末，德国学者夏德（F.Hirth）认为拂菻王"波多力"是罗马帝国五人教会中的叙利亚教会总主教的名号，但这一考证问题至今没有形成令人信服的结论。见张星烺《中西交通史料汇编》第1册，中华书局，2003年，第199—200页。

[2] 夏德认为"低也伽"是一种古代著名的解毒药，这种万应药是用六百种原料合成的。他甚至认为是鸦片、大麻类的麻醉药替代品，可供吸食。见[德]夏德著，朱杰勤译《大秦国全录》，大象出版社，2009年，第84页。

[3] 《册府元龟》卷九七一《外臣部·朝贡四》，中华书局，1960年，第11411页。

[4] 《旧唐书》卷一九八《拂菻传》，中华书局，1975年，第5315页。《册府元龟》卷九七一《外臣部·朝贡四》，第11406页。

基督教派还是原属东罗马帝国内的其他基督教宗派？史书未有注明，学术界对"大德僧"的使者身份多年来争辩未定。美国学者谢弗曾指出开元七年拂菻"大德僧"亲自到达唐朝长安，"毁坏圣像者利奥这时正统治着君士坦丁堡，但是由于拂菻在当时主要是指臣服于大食的叙利亚地区，所以我们无法断定这些使臣是否就是由利奥派来出使唐朝的使臣"[1]。谢弗对中国史料的理解可能有偏差，拂菻不仅有大拂菻（拜占庭）与小拂菻（叙利亚），即君士坦丁堡与大马士革之区别，而且"大德僧"并不一定是拂菻官方的使臣，因为拂菻来使具有浓厚的宗教色彩，很有可能就是闻名唐代的景教传教士。[2]

鉴于唐代中亚景教徒分批进入长安等地，所以张绪山教授认为拂菻国六次遣使中至少有四次与景教徒有关。[3]虽然拜占庭内部基督教各派充满了纷争，景教与拜占庭所信奉的东正教会也存在教义解释的矛盾，但它们在根本上是同一宗教，景教僧团上层清楚他们都遭受着萨珊波斯统治者的压迫和阿拉伯穆斯林的打击，他们只有互相支持，才能对付其他宗教的排挤与对抗穆斯林的崛起，因此景教徒更容易转向拜占庭一边，愿意充当拜占庭与唐朝建立联合战线的桥梁和中介。

4世纪基督教被罗马帝国确定为国教以后，罗马皇帝作为基督在人间的代理，宣称要保护所有基督教徒，包括萨珊波斯帝国境内的信徒。波斯基督徒亦认可罗马人身份，甚至采用罗马名字和头衔，在文化上继承沿袭希腊文化，所以景教徒很有可能将希腊化艺术带进唐朝。当时，僧侣画家是拜占庭大主教和东方教会都非常重视的人物，有一技之长的景教僧侣画家以此讨好喜爱异域奇珍的唐朝统治者，利用别开生面的拜占庭艺术或希腊文化渗透进入中国内地，这是外来宗教借助艺术打开局面的常用手段。

或许景教士参与了武惠妃死后的安葬活动，他们提出建议或派出僧侣画家采用希腊样式蓝本雕刻了石椁上的人物造型图案，从而留下没有文字记载的千古画作。因为景教传教士惯于走上层路线，他们在波斯就有为萨珊王族服务的传统，萨珊王

[1] [美]谢弗著，吴玉贵译《唐代的外来文明》，中国社会科学出版社，1995年。

[2] 林英推测"拂菻僧"属于效忠拜占庭帝国的叙利亚迈尔凯特派，暂备一说。见《唐代拂菻丛说》，中华书局，2006年，第52页。

[3] 张绪山《唐代拜占庭帝国遣使中国考略》，《世界历史》2010年第1期。朱杰勤曾认为拜占庭7次派遣使节到长安，其中至少3次通过基督教徒与唐朝官方接触，目的是形成夹击阿拉伯帝国的联盟。见《中国与欧洲文化交流志》，上海人民出版社，1998年，第8页。

族甚至在一段时间内信仰景教,而拜占庭一度又与萨珊王族互嫁公主,通婚联姻。在唐代外来的"三夷教"中,景教与宫廷关系最为密切,官方背景最为鲜明。早在贞观九年(635),唐太宗与阿罗本面谈后允许景教在长安翻经建寺;弘道元年(683),景教士秦鸣鹤为唐高宗开脑治疾;开元二十年(732),波斯王遣首领大德僧潘那蜜与大德僧及烈到长安朝贡,授首领为果毅,赐僧紫袈裟,充当使节的及烈就是景教高僧[1]。尤其是唐玄宗曾派宁王等五王亲临长安城内景教堂设立坛场,又派高力士送五皇帝画像到景教寺院安置,擅长医道的景教僧崇一为宁王李宪治疗疾病。天宝三载(744),从叙利亚新来的主教佶和与大秦寺僧罗含、普论等十七人曾进兴庆宫"修功德",为唐玄宗歌咏演唱景教乐曲[2],这些来自拜占庭属下的叙利亚教会高僧博学多才,又能利用一技之长疏通上层,接触到中国皇帝,所以他们极有可能将自己熟悉的希腊—罗马—拜占庭艺术的画样送进皇宫,从而被皇家接受吸纳,镌刻在武惠妃这种皇后级别的精美绝伦的石椁上。

笔者曾指出,武惠妃石椁正面浮雕画的"英雄""勇士"额头上戴有发带式或圆箍式头饰,源于希腊神话传说中的英雄或勇士的装束,实际上这也是550—641年萨珊波斯时期王族的标志,波斯王族大量采用拜占庭式的希腊文化来装饰自己,被称为"拜占庭式萨珊王冠"。

我们还可以看到,6—8世纪欧亚大陆国际贸易通行三种标准通货:拜占庭金币、波斯银币、唐朝铜钱,这种局面一直持续到8世纪阿拉伯币制建立为止。其中拜占庭金币流行非常普遍,在中国已经出土50多枚,真正的拜占庭金币(索里得,Solidus)制作精美,图文清晰,这些金币主要在皇亲贵族、高门显贵等上层社会中流传,不管是在他们墓葬中出土或是收藏罐钵中储存的金币,既有拜占庭皇帝查士丁尼一世(527—565年在位)胸像等,又有查士丁二世(565—578年在位)头像等,背面既有天使双翼形象或胜利女神像,又有长柄十字架或闪亮星像;金币上统治者肖像、基督教标志和面值符号构成了拜占庭钱币三个图案要素,成为延续了数世纪之久的罗马文明象征。尤其是粟特人热衷于拜占庭金币远远超过他们熟悉的萨珊波斯银币,这表明拜占庭文化颇受崇尚。在唐代出现的外国"金钱",虽然

[1] 朱谦之曾指出《册府元龟》卷九五记载的"及烈"一名见于景教碑文,见氏著《中国景教》,人民出版社,1993年,第66页。

[2] 拙作《唐、元时代景教歌咏音乐考述》,见《第二届景教在中国与中亚国际研讨会论文集》,又见《中华文史论丛》2007年第3期。

在上层社会作为财富和地位的象征而流转,但实际上也传播了拜占庭文化。从发带式皇冠演化而来的圆箍形镶饰皇冠象征着王权与胜利,至少唐人对这种希腊化装束不会陌生,也给人似曾相识之感。

据说9世纪时,阿拉伯人伊本·瓦哈卜见到唐朝皇帝(可能是唐懿宗或僖宗)。皇帝对他说,世界上有五个君主,一是统治伊拉克的"王中之王",二是中国皇帝为"人类之王",三是突厥君王为"猛兽之王",四是印度国王为"象之王",五是拜占庭国王为"美男之王"。中国皇帝对拜占庭人身体端正、面貌美皙非常赞赏,说"世界上的男子,都不如拜占庭的男子那样英俊。他们长相之美,是最为出众的"[1]。这说明拜占庭男子形象在当时颇有佼佼者的评价。

唐代画坛上流行的拂菻风一直延续到宋代,除了前文所举北宋《营造法式》拂

图20 古希腊墓葬狮子守护神(左上)

图21 古希腊墓葬狮子守护神(右上)

图22 胡人驯兽形象门礅,北京松堂博物馆藏(左下)

图23 胡人饮兽形象门礅,北京松堂博物馆藏(右下)

[1] 穆根来等译《中国印度见闻录》,中华书局,1983年,第103—104页。关于四天子到五天子的说法,又参见伯希和《四天子说》,见冯承钧译《西域南海史地考证译丛》第1卷第3编,商务印书馆,1962年,第94—97页。

菻图样外,《宣和画谱》卷三记载五代时期王商画有拂菻风俗图、拂菻妇女图、拂菻仕女图。北宋画家王道求继承唐代周昉"遗范","多画鬼神及外国人物,龙蛇畏兽,当时名手叹伏"[1]。李公麟是对拂菻题材最为关注的画家,他也绘有拂菻天马图、拂菻妇女图等。此外,李玄应、李玄审兄弟亦有拂菻图传世。但是,宋代画家多是借鉴唐代画家意匠,更多的是在摹写唐代画作的基础上完成的。由于西夏辽金的阻隔和中西交通的阻断,宋朝无力开拓西北通道,尽管元丰四年(1081)拂菻王灭力伊灵改撒派遣大首领你厮都令厮孟判来献鞍马、刀剑、真珠,"你厮都令"是 Nestorian(景教徒)的音译,但遥远神奇的拂菻更多的只是宋人想象中的西方国度,只要是西番胡人形象者统统称为拂菻,所以宋代仿效唐画的摹古画作皆为绢本着色,纸本白描才是他们的创作风貌。林英教授指出,宋代图画中的拂菻风貌与唐代真实的拜占庭形象日益分道扬镳、差别巨大[2],这是非常正确的观察。

笔者曾观察过明清时代北京胡同大宅石门礅上的"胡人驯兽图""胡人饮兽图"[3],其实仍是宋代李诫《营造法式》雕木作制度中规定的"拂菻"图样画,其样式无疑源自唐代拂菻风之"勇士与神兽",只不过明清工匠将它们放在了门礅上,但祈求神祇庇护保佑的意义未变,可见外来艺术融入华夏文明,流风遗韵千年不败。

希腊文化不仅是西方文明的开端,也是整个西方文明的基石。千年前唐武惠妃石椁线刻画上表现的希腊化艺术,提供了中西文化交流的另一种可能性,那就是主要继承希腊化的拜占庭文化在唐代入华并不全都是经过波斯、粟特、突厥的间接传播或中介加工,寻觅景教传教士进入中原的轨迹或可再现他们将希腊化文化传入长安的过程[4],这就促使我们进一步反思中西文化交流过程中,拂菻在唐代对外世界中的坐标位置与精神地位,探究唐代外来文明的传播渠道和不同背景,据此将其分

[1] 郭若虚《图画见闻志》卷二,《画史丛书》第1册,上海人民美术出版社,1963年,第24—25页。

[2] 林英《唐代拂菻丛说》,中华书局,2006年,第187页。感谢林英赠送公元前325—前300年希腊墓葬地狮子守护神照片。

[3] 北京国子监松堂博物馆(松堂斋民间雕刻博物馆)收藏的两件"胡人驯兽""胡人饮兽"形象石门礅,据笔者考察并不是所谓元大都宰相府遗物或所谓赵孟頫绘制的图画,而是北宋《营造法式》雕木作制度中供人临摹的"拂菻"牵狮样图。

[4] 张绪山惠赐笔者《景教东渐及传入中国的希腊-拜占庭文化》一文,也指出唐代景教徒通过医术、制钟术、建筑术、药学、天文学以及艺术将希腊拜占庭文化传入中国。见《世界历史》2005年第6期。

图 24 十六国王子举哀图，9—12 世纪初，吐鲁番柏孜克里克石窟 33 窟（临摹品）

为希腊罗马式、萨珊波斯式、中亚粟特式、南亚印度式等四种系统艺术。总之，武惠妃石椁线刻画"写神铸魂"，创造了文化经典中的传奇，这种艺术的永恒性和时空的穿透力，只有冠以"盛"字的唐代才当之无愧。

6

THE STONE LINE-ENGRAVED
PORTRAITS OF THE COURT LADIES IN
THE TANG DYNASTY AND FOREIGN
CRAFTSMANSHIP:
TAKING AS AN EXAMPLE
THE PORTRAITS OF
TANG COURT LADIES
ENGRAVED ON CONSORT
WU'S OUTER COFFIN

皇后的天堂：
唐宫廷女性画像与外来艺术手法

皇后的天堂：唐宫廷女性画像与外来艺术手法
——以新见唐武惠妃石椁女性线刻画为典型

2010年从美国追索回归的唐武惠妃石椁，作为新出的盛唐皇后级别的安栖所，造型丰富、精雕细琢的宫廷女性线刻画像引起了海内外的广泛关注[1]，其石椁内壁共有10幅画屏雕刻了21名宫廷女官、女侍以及宫女，除了一幅刻石有3名女性外，其余每幅都是2名女性形象，是一种新版盛唐女性图画。[2]虽然画师、工匠都未知姓名，但他们显然熟悉外来艺术的创作，采用刀凿和绘画相结合的屈铁盘丝手法，留下了充满张力的异样韵致，特别在构图上用西方绘画手法描绘中国女性，与以前出土的李寿墓、永泰公主墓、薛儆墓等石椁线刻画中的宫廷女性不同，集中表现了盛唐宫廷匠师新的艺术审美观。

一

按照考古学传统解释，墓葬中连屏画一般都是表现墓主人的生前活动，但武惠妃石椁线刻画如果真是墓主人的记录，为什么不表现她生前出行、酒宴、乐舞各类活动的场景，既无天伦之乐、抚儿育女，也无悲痛欲绝、凄婉哀怨，而是展现出一群落落大方、栩栩如生的女性形象，个个丰满，不求清瘦，均有着"脸若银盆，眼如水杏"的外貌特征。特别是每一个女性主角似乎都不相同，并不是一个墓主人的雷同形象。

笔者认为按照唐代宫闱制度，这群女性为首者应是陪侍皇后嫔妃的女官，分掌

[1] 武惠妃石椁现藏陕西历史博物馆，见《唐贞顺皇后敬陵被盗石椁回归纪实》，三秦出版社，2011年。
[2] 程旭、师小群《唐贞顺皇后敬陵石椁》，《文物》2012年第5期。

图1 唐贞顺皇后敬陵

导引闺阁、簪珥首饰、音律舞蹈、医药卜筮、玺印器玩、铺设洒扫等细务,既有名号又有品级,"掌教九御四德,修祭祀宾客之事",属于皇宫六局二十四司职事官体制中的"宫官"[1],是后宫宫人的上层,尤其是六尚之首的"尚宫",地位尊显,礼遇极高。[2]

故这10幅女性群像显得真实而富有层次感,超出了以往唐代石椁上那种程式化、脸谱化宫廷女性刻画套路,她们没有像永泰公主石椁上头戴女官礼仪凤冠,紧紧箍在头上的"汉仪唐典"礼服冠冕的装饰不见了,似乎超出了传统宫廷女性的范围,是盛唐时代"无文字记载"的"肖像画传"。

感谢陕西历史博物馆师小群、程旭先生提供的石椁内壁宫廷女性石刻线描图,我们先从绘画审美视角观看这些宫廷女性容貌的特征:

其一,每一幅线刻图画中都着重用高高的额头表现女性的睿智,在额头发髻卷

[1] 唐玄宗时期宫官设置增多,整体品阶提升,见《唐六典》卷一二《内官》、《唐会要》卷三《内职》、《旧唐书》卷四四《职官志》、《新唐书》卷四七《百官志》。

[2] 2010年3月敬陵考古队在长安区庞留村武惠妃陵墓发掘时,征集到"大唐故宫捌品墓志石",通过"亡宫八品柳氏"陪葬敬陵印证了当时宫官的制度。见《唐贞顺皇后敬陵被盗石椁回归纪实》,第152页。

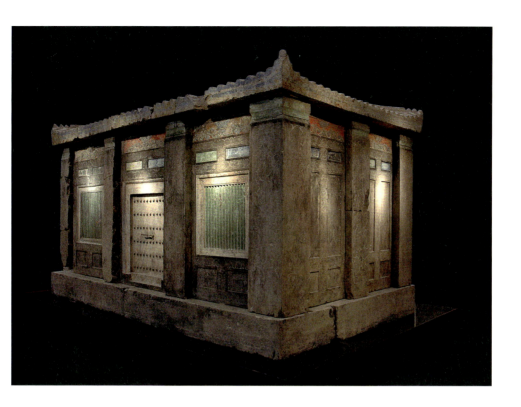

图 2 武惠妃石椁全景图

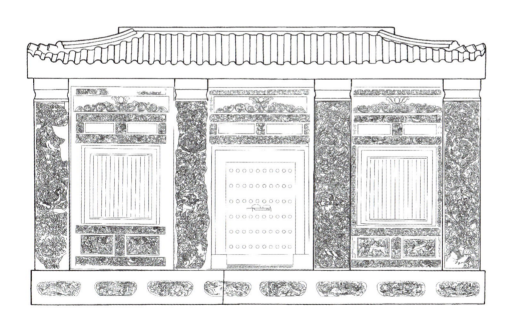

图 3 石椁正面线描图

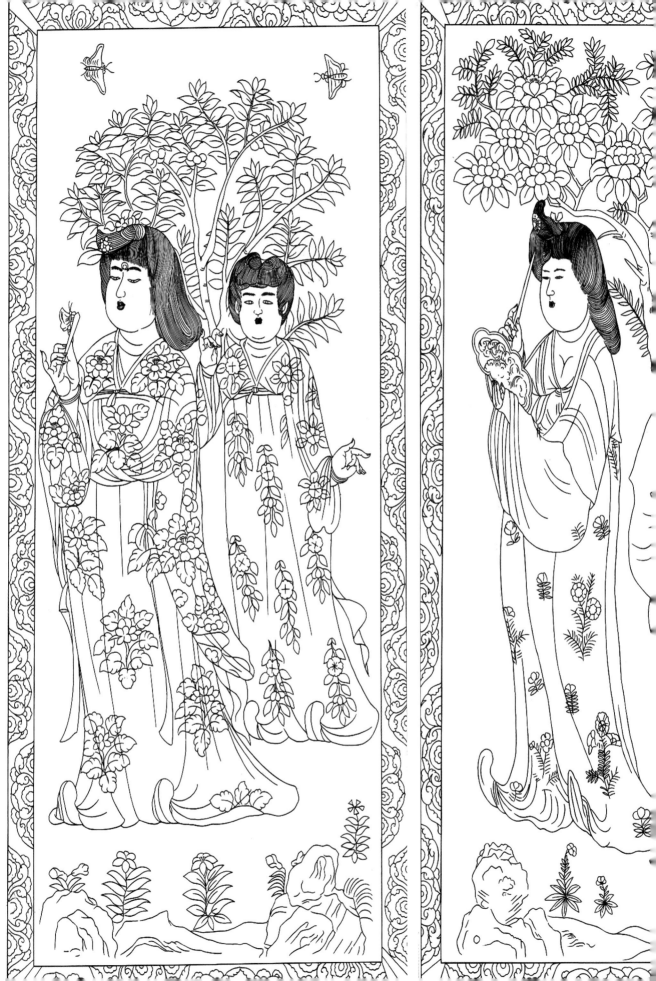

图4 石椁内壁宫女头像（局部）

起的同时，用有力的鼻部线条增强人的鼻翼和脸部印象。画家有意不突出下颌和颧骨，弱化棱角，给人以圆润丰腴质感，平静克制中显得精美悠远。特别是女官脸颊丰满，呈现出健康的神态。

其二，雕刻家对每个女性都精妙地利用了微微噘起的嘴唇，善用樱桃小口制造出女性温和亲切的形象，利用嘴部周围的线条突出女人的性感，丹唇紧抿不露牙齿，似乎欲笑又止，脉脉含情中颇有哀意。

其三，画家不追求丹凤眼或圆眼，而是刻画出细长的眼睛，双眸眼波横水，并且全是隆起的双眼皮，庄重的眼神有种不露痕迹的盼望，使得表情严肃，略显拘谨，在端庄恬静中显示出自信自尊的力量。

其四，眉型修饰凸显讲究，每位宫女眼睛之上眉如墨黛，有的蚕眉立梢宛若刀裁，悉堆眼角之上，有的眉峰凝聚流畅，却无妖娆风情，而在眉目传情中有着温婉清纯之感，但都反映了修眉、刷眉、画眉的不同，与以前永泰公主墓仕女图的蚕眉细目略有差别。

其五，每位宫廷女官的发髻都不雷同，当时要求春夏秋冬都有不同的发式，以表现她们重视时尚感和女人魅力。尤其是浓密发髻突出表现为"缠挽式"的圆球型发髻，明显带有拜占庭宫廷贵族妇女发式的痕迹。

其六，面敷白粉是唐代女性追求美艳的标志之一，但不是一般的涂脂抹粉，而

图5 石椁内壁宫女头像（局部）

是肤若凝脂的粉面。以往发现的石椁线刻画上均无面容涂白，只有这次在女性人物面部绘上白色粉底，相比石刻浅埋浮雕凸凹处更显白嫩，这种用底妆来修饰女性肤色的新做法，很可能源自希腊罗马化艺术中对女人面白时尚涂抹铅粉的模仿。[1]

[1] [英]莱斯莉·阿德金斯、罗伊·阿德金斯著，张强译《探寻古希腊文明》，商务印书馆，2010年，第775页。

其七，石椁线刻画中宫官、宫女虽然没有乐舞场面，但宫女手持琵琶颈头、檀板、小篳篥等乐器，与《宋史·拂菻传》记载"乐有箜篌、壶琴、小篳篥、偏鼓"相符。

其八，画家竭力要表现出善良仁慈的女神形象，线条竖直却非常柔和，在优雅中有着超凡之美，在尊贵中有着庄重之美，如果说中国女性特别是北方女性倾向于温暖、柔和的形象，而西方女性则偏向于冷酷、硬朗的形象，在化妆风格上喜欢个性开朗的裸妆，两相对比，东西方化妆文化和生活方式皆有所不同。

这些宫廷女性身躯微微左倾，两手交叉伸出，神态悠闲自若，天真腼腆，仿佛要跟随主人眺望远方。与头戴柘枝花帽子的女宫监和帘前下层裹头蕃女相比，她们无疑等级较高，所以袒胸露臂，妆扮华贵，"薄罗衫子透肌肤""斜插银篦慢裹头"[11]。衣服长裙精细的皱褶衬托出女性的身材，使她们犹如沾满露水的花神，要与花草同生。她们面容甜美，又微露哀愁，但没有"怯弱不胜"的病态美，表现了女性气质的神髓，手法无与伦比。我们不知这是否准确地反映真实，或是画匠据画本想象的千人一面。依据唐人论画重视写生、写真的特点，大量诸如"妙得其真""曲尽其妙""宛然如真""尽其形态"之类语词被用于评价画家创作，亦可以推知墓葬中线刻画创作者致力于表现真实生活中的女性形象。

观看武惠妃石椁上这一幅幅肖像画，犹如一个女性群体画屏。画家简化了对人物背景和过多细节的展示，以便突出画中人物的形象，在高度概括的板块结构中凝练出丰富的视觉意味，生成了一种静谧而神秘的气氛，有种生命的透彻感。线刻画格调清雅明朗，意蕴高洁清婉，有种"身居尘俗，心栖天外"的境界，画风在淡雅中亦见绚烂。

传统中国仕女画一般都有着"明劝诫、著升沉"与"成教化、助人伦"的功能，强调妇女品德操行、文化修养以及善恶报应的警示。三国曹植《画赞序》说："见令妃顺后，莫不嘉贵，是知存乎鉴者图画也。"宋人郭若虚《图画见闻志》也称："历观古名士画金童、玉女及神仙、星官，中有妇人形相者，貌虽端严，神必清古，自有威重俨然之色，使人见则肃恭，有归仰心。"[2]所以仕女画都有铺衍妇德女仪的宣教功用，武惠妃石刻线画也通过典雅庄重的女性形象"存有懿范""斯为

[1] 花蕊夫人《宫词》，《全唐诗》卷七九八，中华书局，1960年，第8976页。
[2] 郭若虚《图画见闻志》卷一，人民美术出版社，1963年，第19页。

◀ 图6 石椁内壁宫女头像

▶ 图7 石椁内壁宫官头像

◀ 图8 石椁内壁宫女头像

▶ 图9 石椁内壁宫官头像

通典",达到"四德粲其兼备,六宫咨而是则"[11]。

武惠妃是一个刚柔兼济的美艳女性,凭借自身魅力和政治手腕,征服了玄宗,专宠于后宫,震动了整个朝廷。她对亲生儿子的"柔"隐含着母爱的温情,对异子的

[11]《旧唐书》卷五一《后妃传》上,中华书局,1975年,第2178页。

"烈"隐藏着母狼般的阴狠,而她的棺椁内部线刻画力图再现鲜活的人物,所以这些宫廷女性并没有媚态。面对惠妃追封到皇后的人生晚境,她们通过淡淡哀怨的唯美精致画面,让旁观者的目光和思绪随着一幅幅画面流动而渐渐沉浸,达到人性的通透与震撼。

我们看到,武惠妃棺椁内部一周10幅画屏展现了创作者对当时宫廷女性内心世界的体验和感受。青年宫女心事重重,低眉垂眼;中年宫官颇有书卷气,平视远望;年幼宫婢清纯美丽,娇羞可爱。图像既借鉴了罗马古典式的优美和印度式的柔和色彩元素,又融合了中国唐代绮丽式唯美风格,开辟了一种新的画风,画笔尽情展现令人耳目一新的女性面孔,"慢梳鬟髻着轻红""黄衫束带脸如花"[1],情与景会,意与境合,令人回味无穷。

这些女性形象作品不是程式化、模式化的绘画,说明制作过程不是工匠简单的重复模仿,而是艺术家匠心独运的创作,艺术最重要的不是复制,而是创新。这些线刻画直接运用西方艺术手法,与中国传统画法体现出的浓郁笔墨韵味不同。

二

盛唐时期的山水画家王维在人物画上亦有很高成就,他曾画过《拂菻人物》一卷,《南宋馆阁续录》卷三记载"宋中兴馆阁收藏"。[2]

唐代另外两位活跃的仕女画家张萱和周昉也曾画过外国人。据《宣和画谱》记载,张萱画过《日本女骑图》,周昉画过《天竺女人图》,尤其是两人均画过《拂菻妇女图》。[3]所以对武惠妃石椁内壁宫女图,我们怀疑这就是长期以来史书上记载的"拂菻人物样",唐代张彦远《历代名画记》记载画家尉迟乙僧"于阗国人","画外国及菩萨,小则用笔紧劲,如屈铁盘丝,大则洒落有气概"[4]。这种屈铁盘丝描绘方法,有人说是西域画风,实际来源可能就是拜占庭帝国的"拂菻"画风。而

[1] 花蕊夫人《宫词》,《全唐诗》卷七九八,第8977页。
[2] 陈高华编《隋唐画家史料》二一"王维",文物出版社,1987年,第261页。
[3] 《宣和画谱》,于安澜编《画史丛书》第二册,卷三:(五代)王齐翰"拂菻风俗图一,拂菻士女图一,拂菻妇女图";卷五:开元天宝时张萱"拂菻图二";卷六:大历贞元时周昉"拂菻图二"。上海人民美术出版社,1963年,分别见第25、56、61页。
[4] 张彦远《历代名画记》卷九,人民美术出版社,1963年,第172页。

武惠妃石椁内精细刻绘的女性形象，发髻飘逸纹丝不乱，手指弯曲毫无失型，衣服叠依细密异常，基本都是屈铁盘丝画法的线刻画。

元代程钜夫《雪楼集》卷二九《上赐潘司农龙眠"拂菻妇女图"》，评价北宋李公麟所临摹的"拂菻妇女图"：

> 拂菻迢迢四万里，拂菻美人莹秋水。五代王商画作图，龙眠后出尤精致。
>
> 手持玉钟玉为颜，前身应住普陀山。长眉翠发四罗列，白氎覆顶黄金环。
>
> 女伴骈肩拥孤树，背把闲花调儿女。一儿在膝娇欲飞，石榴可怜故不与。
>
> 凉州舞彻来西风，琵琶檀板移商宫。娱尊奉长各有意，风俗虽异君臣同。
>
> 百年承平四海一，此图还从秘府出。司农潘卿拜赐归，点染犹须玉堂笔。
>
> 天门荡荡万国臣，驿骑横行西海滨。闻道海中西女种，女生长嫁拂菻人。[1]

诗中明确指出"女伴骈肩拥孤树"，这与武惠妃石椁、懿德太子石椁、永泰公主石椁线刻画每组两女相随伴于树前的形象完全吻合。[2]"一儿在膝娇欲飞"则与唐开元六年（718）韦顼石椁两幅线刻画相似，两幅画面中宫女身后各有童子，一个持弓欲射，另一个右手举蝴蝶、左手执花环[3]，也与石椁外部花蕊中童子非常接近。类似的还有《拂菻天马图》女子赤手骑马飞驰造型。

唐代画坛上流行的拂菻风一直延续到宋代，《宣和画谱》卷三记载五代时期王商画有《拂菻风俗图》《拂菻妇女图》《拂菻仕女图》。北宋画家王道求继承唐代周昉"遗范"，"多画鬼神及外国人物，龙蛇畏兽，当时名手推伏"。李公麟则是对拂

[1] 程钜夫《雪楼集》卷二九，见陈高华编《宋辽金画家史料》，文物出版社，1984年，第529页。

[2] 《中国美术全集》第20卷《绘画编·石刻线画》，图版40—43，上海人民美术出版社，1988年，第48—51页。

[3] 《中国美术全集》第20卷《绘画编·石刻线画》，又见王子云《中国古代石刻画选集》图20∶5。中国古典艺术出版社，1957年，第52—53页。

菻题材最为关注的画家,他绘的《拂菻天马图》《拂菻妇女图》最为出名。此外,李玄应、李玄审兄弟亦有拂菻图传世。但是,宋代画家多是借鉴唐代画家意匠,更多是在摹写唐代画作的基础上完成的。

虽然我们现在已经无法看到这些《拂菻妇女图》《拂菻仕女图》,但是对照西亚、中亚女性着衣雕刻、壁画绘图、器物造型等,可以看到自汉代以来西域艺术中的希腊文化因素[1],特别是宁夏固原出土北周胡瓶上的女性形象,明显感到希腊罗马化艺术中女性眉目生动、袒胸露乳,甚至更为细腻的气息。相比之下,中国一直讲究女子形象温婉纯净,优雅妩媚。武惠妃石椁上没有拂菻妇女或拂菻仕女形象,所刻画的汉族宫廷女性容貌清纯,与希腊化艺术风格如出一辙。

令人思索的是,武惠妃线刻画中这些唐代宫廷女性袒胸露乳,虽然不像希腊-拜占庭艺术那样单纯突出丰满乳房,而是穿着具有轻透感的抹胸裙,裙长至脚面,在大气飘逸的低胸长裙上露出乳沟,极具强化体态的西方审美。白居易《吴宫辞》形容宫娥:"半露胸如雪,斜回脸似波。"[2]方干《赠美人》:"朱唇深浅假樱桃,粉胸半掩疑晴雪。"[3]周濆《逢邻女》:"日高邻女笑相逢,慢束罗裙半露胸。"[4]西方画家和美学家一直爱将女性饱满曲线比作是她们的"事业线",认为乳房改变着女性的人生际遇。中国古代绘画中也只有唐代妇女大胆露出身体,或说唐诗中敢对女性酥胸进行描写,唐代开放风气确实前无古人后无来者,不由让人疑惑与以拂菻为代表的外来文化影响有关。

依靠画史文献无法确知的《拂菻妇女图》,却通过武惠妃石椁线刻画构图得到了间接展示,无疑给我们带来惊喜,她们与宋代以后传世作品中的妇女画像很不一样,她们比唐墓壁画中的女性形象更写实、更具体、更丰富,尤其是树木、花卉、飞蝶等多种元素环绕女性的造型,无疑是受到外来因素的影响。纵观画史,在唐以前没有出现这种花卉簇拥宫廷女性的表现方式,更不见其演变轨迹。

武惠妃石椁线刻画雕刻技法不同于其他石椁,没有采用生硬古板的平直刀法,而是使用了爽利的圆刀技法,使得女性形象趋于圆润、生动、传神。那极具美感的

[1] 林梅村《汉代西域艺术中的希腊文化因素》,收入郑培凯主编《西域——中外文明交流的中转站》,香港城市大学出版社,2009年,第133—151页。
[2] 白居易《吴宫辞》,《全唐诗》卷四四〇,第4909页。
[3] 方干《赠美人四首》,《全唐诗》卷六五一,第7478页。
[4] 周濆《逢邻女》,《全唐诗》卷七七一,第8754页。

身体曲线，极为真实的肌肤触感，这一切使得原本冷冰冰的石刻给人有血有肉的温暖感觉，这都是雕刻家用熟练的线条技法表现了人物的冷暖悲欢。

陈寅恪先生在《隋唐制度渊源略论稿》"礼仪"章中指出，西域胡族血统的宇文恺、阎毗、何稠等工艺技术家，久为华夏文化所染习，"故其事业皆借西域家世之奇技，以饰中国经典之古制"[1]。武惠妃石椁上唐宫廷女性形象正反映了采用外来西方艺术手法，装饰中国石椁的过程，是"中体西术""东魂西技"的典型艺术代表作。

古波斯七大古典诗人之一涅扎米（1140—1202）曾在长诗《亚历山大书》上篇"光荣篇"中描述罗马和中国画家的竞技，"这边罗马人精心泼彩挥笔，那边中国人使出全部绝技"，他赞美"罗马人的绘画饮誉国际，中国人的才智举世无敌"[2]。而在摩尼绘画传说中，"据说摩尼的画技十分高超，他曾作为先知到中国传教"。这些记载都暗示了中国与罗马的绘画艺术有过间接交往。

值得指出的是，唐代皇家内库收藏有武惠妃写真图画，《新唐书·艺文志》三记载艺术类图卷"谈皎画《武惠妃舞图》"，还收藏有张萱画《少女图》以及《佳丽伎乐图》《佳丽寒食图》等。虽然这些画已经佚失，可是唐玄宗时期"开元馆画"有不少作品都反映了宫廷生活，其中有些现存石刻线画艺术遗迹很明显地表现出与希腊罗马化的"拂菻样"有关，期望对此做进一步的研究。

三

描绘贞洁高贵的女性是希腊罗马艺术家最喜爱的创作，他们描绘或雕塑的西方女性大多是站立的姿态，安详圣洁，早期诸多雅典娜雕像都是圆脸，后来才逐渐变长。希腊悲剧表演时，描绘女性的软木面具为白色，头发逼真，每根发丝都梳理到位，看不出慵懒的模样，特别是希腊神话艺术作品偏爱表现波浪般的卷曲头发，无论男女均以下垂卷发为标志。

希腊化艺术传进南亚后，对印度文化有较大的影响，印度女性造像一定要表现出臀部微翘、膝盖微曲、腰肢微摆的经典"三屈式"优雅姿态，而在传统印度雕像中，女性美的特征包括大眼睛、高鼻梁、丰满双唇、圆润肩部，以及肩、胸、腰之

[1] 陈寅恪《隋唐制度渊源略论稿》，生活·读书·新知三联书店，2001年，第88页。
[2] 《涅扎米诗选》，张晖译，新疆人民出版社，1987年，第275—280页。

图10 胡汉女子立俑，西安唐金乡县主墓出土

间的三条"美人线"。

　　唐代女性服饰尽管演绎出多种款式，显示出女性的柔媚，但并不是百无禁忌。丰满的女性反而要收腰藏臀，从不表现细腰与肥臀，也不展露美背和美腿。相反，肥腴女性却呈现出腰粗臀肥的"桶状"，或给人上身长下身短的错觉。特别是对女性手指"慢挥罗袖指纤纤"的动作，给予了非常的表现。

盛唐时期在长安宫廷效劳的艺术工匠并没有参照其他石椁，着意雕刻女性的时尚冷艳、俏皮活泼，也没有体现其哀怨不忍、悲啼掩面，而是讲究神态端庄，面容玲珑，皮肤白皙、敷粉涂红，注重体现女性漂亮的脸庞，丰满的上围，与西方展示永恒的性感女神一模一样，身体之美是生命的象征，人体塑造就是艺术家审美欣赏与自我感觉的创造。

仔细观察武惠妃石椁线刻画的21位女性，分成十组，其中9幅每组两人，这种每一幅画面里有两个女性的形象，似乎与希腊罗马典型的画法接近。西方古代画家经常将成熟女性与少女或是成年人与少年作为搭配，体现了主神与次神的关系，表示他们之间友谊与爱意的建立，以便在危险时刻互相保护。特别讲究年轻的孩童陪衬大人，这与武惠妃石椁上两位女性合一画面构图非常契合，使人不由得想起两者手法是否有借鉴。唐墓壁画中也有类似画面，即屏风式树下女性人物，一大一小前后配合，如陕西长安南里王村唐墓中六屏式树下盛装仕女壁画，尽管画法较差，但构图立意很有可能与武惠妃石椁线刻画持有同类的画本。[1]

据希腊罗马神话记载，天父宙斯与记忆女神谟涅摩辛涅生下九个缪斯女神，她们懂得怎样歌唱过去、现在和未来，当众神聚集在奥林匹斯山上的宫殿时，缪斯女神唱起优美的歌曲，天庭诸神都会沉醉在美妙的音乐声中。九位缪斯女神有着明确的艺术分工，手里拿着不同的弦乐乐器、长笛、花冠、佩剑、木棍、面具等，表示她们分别主管悲剧、喜剧、舞蹈、抒情歌等，因而在画面和雕塑中她们往往是分组出现，两人或三人为一组。[2]而武惠妃石刻中各个宫廷女性也手持乐器、长拂麈、檀板、短直木、方箓宝盒等，不知是有意承袭还是无意巧合？

武惠妃石椁线刻女性画中只有一幅三人像，显然不是随意刻画的。在希腊爱神阿芙罗狄忒随从里，通常出现美惠三女神，她们代表着妩媚、优雅与美丽，她们为爱神梳妆打扮，她们总能为快乐的众神带来开心的音乐，她们使各类艺术更为神圣，使人类生活变得更加美好。因此，在希腊艺术中经常把美惠三女神塑造成花季少女的形象，苗条娇小的身材配合以天真烂漫的表情，加上总是手拿鲜花

[1] 张建林《唐墓壁画中的屏风画》，载《远望集——陕西考古所华诞四十周年纪念文集》，陕西人民美术出版社，1998年，第722页。贺西林、李清泉《中国墓室壁画史》，高等教育出版社，2009年，第196—197页。赵力光等《长安县南里王村唐壁画墓》，《文博》1989年第4期。

[2] [德]奥托·泽曼著，周慧译《希腊罗马神话》，上海人民出版社，2005年，第85—90页。

站立在爱神木簇绕的花丛中,让人浮想联翩。[1]

与美惠三女神相似的还有三位时序女神,她们是宙斯和法律保护神忒弥斯所生的女儿,代表着自然界的四季交替。虽然她们经常以次要随从的身份出现,但她们与其母一样是人类一切高贵、美丽、善良品性的保护神,所以雕塑绘画作品中的时序女神被描绘成可爱的少女形象,周围饰满鲜花、水果、花环,通常是棕榈枝和月桂花[2]。

此外,希腊神话中命运女神也是三个并排站立的女性形象,她们外表完全相同,手拿线团纺线,表示生命线的长短。所以人们要向她们敬献花环、葡萄酒、点心,还要焚香。

武惠妃石椁中唐代宫廷女性虽是中国女子面容,但是绘制的艺术风格却深深地打上了拜占庭希腊化风格的烙印。宫廷女性不是中国传统礼仪姿态,她们脸部被白粉涂染如凝脂,留有美丽的卷发,身穿香罗花衫,仿佛成了从海水中升起的圣洁女神化身。虽然目前还搜寻不到唐代外来的希腊化画匠的有关记载,但是汉籍所载具有希腊渊源的"女人国"传说曾流传一时,又如玄奘《大唐西域记》记载拂菻与"女人国"的联系,亦属希腊传说的翻版,"西女"的传说暗示着拜占庭帝国在欧亚大陆文化交往中的重大影响力。[3]

笔者认为,武惠妃石椁墨底白线画雕刻雕工非常精细,应该有外来的创作画本,或许就是史书记载的"拂菻样"。笔者大胆推测,可能融入了希腊悲剧艺术的特点,投射出"美的毁灭的挽歌",从而使一群女官、宫人形象动人,叹为观止。

笔者曾指出,武惠妃石椁极有可能采用了景教传教士带来的拜占庭式希腊文化画本[4],景教士善于将宗教来自天堂的心灵安慰施展于传教活动,这是东方基督教的特长之一。特别是面对人们心灵上的焦虑和恐惧,对即将逝去的肉体施以终极关怀,更是传教士的拿手好戏,因为天堂不是随便可以进入的,只有"升华的爱"才是最终通往天堂的请柬。以这么多宫廷女性簇围着皇后级别的墓主人武惠妃,就

[1] [德]汉斯·利希特著,弗里兹(英译),刘岩等译《古希腊人的性与情》,广西师范大学出版社,2008年,第183—184页。又见[英]简·艾伦·赫丽生著,谢世坚译《希腊宗教研究导论》,广西师范大学出版社,2006年,第262—264页。

[2] 《希腊罗马神话》,上海人民出版社,2005年,第93—96页。

[3] 张绪山《汉籍所载希腊渊源的"女人国"传说》,《光明日报》2011年4月7日。

[4] 拙作《唐贞顺皇后(武惠妃)石椁浮雕线刻画中的西方艺术》,《唐研究》第16卷,北京大学出版社,2010年。《再论唐武惠妃石椁线刻画中的希腊化艺术》,《中国国家博物馆馆刊》2011年第4期。

是营造出众多侍从都在天堂里翘首期盼着她到来的氛围，暗示地下世界并不与人世间相隔绝。

余论

"以图述史""以画记史"是用人物肖像作为叙述历史的方式，是希腊罗马以来被拜占庭帝国所继承弘扬的创作。武惠妃石椁线刻画内壁以女性为主体，整合宫廷的各个元素，凸显女性形象的艺术架构，达到了运用个体形象类型化的塑造来强化人们的记忆，召唤人们认同的目的。线刻画通过场景中的女性肖像来阐述历史，让历史画与肖像画交错结合，即让历史通过肖像得以体现，又让肖像转化为历史，不仅逼真地再现了当年的情景，也拉近了观众与人物的距离。

遗憾的是，我们虽了解"拂菻样"拜占庭文化艺术传入唐朝的历史背景，但史书记载扑朔迷离，残缺过甚，所以我们在缝合历史残章时要注意毋将外来艺术过度描述，只是提示在关注西域粟特文化东渐的同时，不要忽视了希腊罗马化艺术的传入。

FUNCTION OF THE TRAY WITH DRINKING SCENE UNEARTHED IN KASHI OF XINJIANG

7

新疆喀什出土『胡人饮酒场景』雕刻片石用途新考

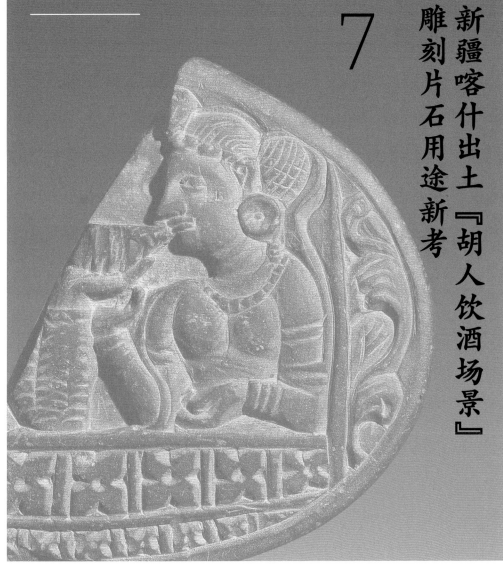

新疆喀什出土"胡人饮酒场景"雕刻片石用途新考

由国家文物局主办的"走向盛唐"展览,2004年开始先后在美国、日本和中国香港、湖南等国内外巡回展出,引起海内外观众的广泛赞誉。2007年以后在韩国"中国国宝展"上又将大部分文物继续展出,笔者曾随中国政府代表团参加了在首尔的开幕式,近距离仔细观察了这些精品,可谓是瑰宝汇聚,许多珍藏令人大开眼界,受益匪浅。

在"丝绸之路繁荣"单元里,1972年新疆喀什疏附县阿克塔什采集的一块被命

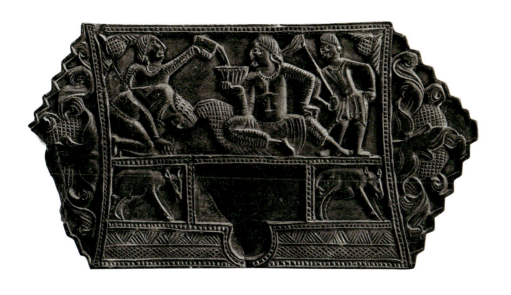

图1 5—6世纪"胡人饮酒场景"雕刻片石,新疆维吾尔自治区博物馆藏

名为"化妆调色石盘"的文物非常引人注目[1],长 19.6 厘米[2]。对这件文物图案,有两种看法。一种看法认为,一个西域胡人庄园主正手捧"叵罗",让侧旁一个侍从给他斟酒,面对庄园主屈膝跪下的奴仆,似乎是在赔罪求饶,另一个则像是随从站在主人背后,他头发卷曲,身穿开领短袍,手持软拂或飞掸等。另一种看法认为,一个西域王手执大酒碗,其手下正在听从主人下达指示,或是下跪恭听王者训斥,后面的侍从举着长柄工具守护着王。其实这两种说法大同小异,整个画面人物雕刻生动形象,带有明显的西域风格。但是,中外研究者都将这块石墨雕刻翻译为 Tray with drinking scene 或 Stone cosmetic tray,中文定名是"化妆调色石盘",或是"人物生活图化妆石板"[3],或是简称"石雕化妆板"[4],笔者曾揣摩很久,认为这些判断与定名都欠妥,都是在物品用途不明的情况下猜测附会。

这件被定为 5—6 世纪的文物,现被新疆维吾尔自治区博物馆收藏,韩国展览图录撰写者介绍:"用石片雕刻而成,是妇女们梳妆打扮时研磨胭脂用的化妆板。""中部有研磨胭脂的方形凹槽,两侧各雕有一头小牛;下层及两边雕刻着花卉图案"[5]。新疆研究者则介绍说:"疏附县乌帕尔出土了一件魏晋时期的化妆石板,石板上雕刻着精美的人物饮宴图,这些人物装扮与中亚粟特地区发现的一些雕塑人物形象非常相似。"[6]我们不知这件文物为何判断与定名为"化妆调色石盘"或是"化妆石板",大概是石墨质地细腻,就推测与化妆调色有关。[7]策展者、保管者和研究者实际上都不清楚它是什么用途,大概人物像底下有空余的长方形空白处,似乎与现代美术画家的调色板一样可以调色,所以就猜测定名为"调色板"。

从发现收藏到近年来的海内外展出,考古文物研究者大概一直不明其用途,将

[1] The Metropolitan Museum of art, *China: Dawn of a Golden Age*, Yale University Press, 2004, p.192.
[2] 美国大都会艺术博物馆图录说是 19.6 厘米,中国、韩国等印制图录都是 15 厘米,究竟多长,无所适从,笔者没有现场测量。见湖南省博物馆《走向盛唐》图录,2006 年,第 34 页。
[3] 王博、吴艳春、祁小山编著《新疆历史图说》,新疆大学出版社,2006 年,第 57 页。
[4] 《新疆维吾尔自治区博物馆画册》,香港金版文化出版社,2005 年,第 165 页。本画册记录为长 19.6 厘米,宽 10.4 厘米,厚 0.6 厘米。祁小山先生面告此石片尺寸确凿无误。
[5] 韩国"中国国宝展"展览图录,2007 年,第 98 页。香港"走向盛唐——文化交流与融合"展览图录,2005 年,第 125 页。其"化妆调色石盘"说明与韩国图录解释几乎完全一样。
[6] 《新疆历史图说》,第 57 页。
[7] 新疆维吾尔自治区博物馆贾应逸研究员介绍原只讲是"石雕板",后来意大利专家说是"化妆板",才确定这个名称。由于此石质为犍陀罗艺术常用石料,故曾推测与嚈哒人有关。王博研究员认为可能与"范"或模具之类有联系。

其定名为"化妆调色石盘"或"化妆石板"，显然都是证据不足的推测猜想。原因有三：一是这个物件若真是用于化妆调色，15厘米中的空白处不到5厘米，显然太小，根本不够调色使用。二是胭脂也不可能放在如此浅薄的石凹槽上去"研磨"，胭脂作为化妆颜料采自红兰花，或将苏木揉烂为碎末制成，一般在碗里调和，再装入胭脂盒中保持湿润。三是由于胭脂为妇女涂抹脸颊时使用，放在盒中便于携带，不会放在一个所谓的平面"调色盘"里去使用。

最近有学者又提出这件文物是"黛砚"，即妇女描眉梳妆使用的石砚类用品，似乎与"化妆调色石盘"功能基本接近，仍是属于同类物品的推测。孙机先生提命笔者注意古代的"黛"实际是绿色的，而且要区分矿物颜料和植物染料的不同，当时妇女描眉大概还是用植物染料，况且"黛砚"这种说法已被学术界否定了。

笔者的研究判断是，新疆喀什疏附县发现的这块5—6世纪胡人捧叵罗喝葡萄酒图案的灰墨雕刻石片，很有可能就是刻有凹雕的长方形标徽封签，酿酒工匠将葡萄酒装入酒坛里储存，把坛口用布蒙盖，用上泥巴或石膏封口，为防止有人偷酒、兑水或掺入杂物，必须在湿软泥巴上用自己专有的封签去按压加盖，干燥后就留下独特的封签印记。因此被人称为"泥头酒封"。根据封签的凹雕图案或花纹，就可判断这坛酒是什么地方酿造的，或由谁负责。这也是葡萄酒酿造者自己专有的标志，成为永久而固定的身份证明。西安唐大明宫遗址也曾经发现过酒坛口上的封泥，只不过没有凹雕图案或浮雕花纹，而是各地进贡的朱红印章，这个印章类似于按下的封签。[1]

这样的石刻遗物曾在两河流域美索不达米亚地区苏美尔人遗物中发现很多，约有六千年的历史，一般是用大理石、石墨、琉璃等制成，长3—5厘米的圆柱形小石棒叫"滚印"或卷筒印章，薄厚1—2厘米的长方形小石片叫"封印"，上面浅浅地刻着以葡萄纹为主的凹雕或浮雕。苏美尔人把精心酿造的葡萄酒装入土陶酒坛运输或储存时，酒坛口刚刚密封的黏土比较湿软，于是就将刻有凹雕或浮雕的滚印推卷摁上，或是把封印直接用力按上，自动干燥后就留下一串或者一个漂亮的封签标记[2]，以利于人们校验质量和定期稽查数量，这就是今天葡萄酒标签的雏形或原型。

[1]《唐长安大明宫》，"西夹城出土封泥"，收入《唐大明宫遗址考古发现与研究》，文物出版社，2007年，第47页。

[2][日]古贺守著，汪平译《葡萄酒的世界史》，百花文艺出版社，2007年，第15—16页。

▲ 图2 5世纪方形印章，其中有神鸟踩蛇斗狮图案，巴基斯坦卡拉奇国家博物馆

▼ 图3 锡尔卡普出土5世纪方形石刻印章，灰岩片，舞蹈神人吹角笛图案，巴基斯坦卡拉奇国家博物馆藏

印度也有类似两河流域的石印，称作"皂石玺"。大英博物馆收藏展出印度公元前3000—前2000年在摩亨约达罗出土的皂石玺。公元前3世纪印度河谷城市最有特色的产品之一就是镌刻的皂色石印，上面往往雕刻有壮牛等图形和独特的刻画符号，平压在烧制前的储物陶罐泥坯上，利用凹凸纹反差技术形成一个黑色的纹样。[1]

两河流域和印度河流域的石墨封印，绝不是一种简单的手工艺产品，而是雕刻图案的艺术印记，它对周边和邻近区域的启迪是不言而喻的，对新疆地区一定也产生过传播和影响，我们已知类似封印的物证，斯坦因（M.A.Stein）曾在和田地区约特干、尼雅以及米兰、楼兰等古代遗址都发现过，虽然形制各样，质地有石、陶、金属等几种，但是人像和动物图像在数量上占有很大比例，其中凹雕有女子半身像、亚历山大类型的无胡须男子头像、波斯人面孔头像、罗马战士半身像、戴头盔男性头像等。斯坦因认为这类封印是萨珊帝国及其附近地区的产品，大部分是用玉髓及玉髓一类的岩石雕刻而成的。[2]

库车龟兹文化艺术博物馆也保存展出有木质雕刻的封模。尽管这类封模图案比较简单，但它的用途应该与石墨封印一样。

从对比的角度来说，凹雕封签可与印章、徽章、花押等物看作同一类的传统艺术品，我们与上述新疆和田等地发现的凹雕封印相比较，喀什采集发现的这块雕刻石片，整体图案就是葡萄园里胡人首领或庄主捧叵罗喝葡萄酒的形象，与岑参唐诗"交河美酒金叵罗"相印证，这就更直观明确地告诉我们这很有可能就是刻有人物凹雕的葡萄酒封签，其功能是用于在软泥上压戳封印标记。所以，胡人喝葡萄酒

[1] [英]爱德华·露西·史密斯《世界工艺史——手工艺人在社会中的作用》，中国美术学院出版社，2006年，第45页。

[2] M. A. Stein, *Serindia: Detailed Report of Explorations in Central Asia and Westernmost China*, Oxford at the Clarendon Press, 1921, Vol.I, pp.211-269.

 4 5 6 7

图案的黑灰石墨雕刻与葡萄酒有直接关系，而与妇女美容化妆调色似乎没有什么联系，也不存在什么女性用品的暗示或隐喻。如果是女性使用的"化妆调色石盘"，为什么不雕刻女性形象或是女性喜爱的图案纹饰呢？

 有学者指出，在和田附近的山普拉墓地出土的一件陶罐上钤有方形动物图像的印纹，在撒马尔罕一处遗址里，也出土有圆形或者方形印章钤记图案的陶片[1]，此外，零星发现的犬、鹿、牛、羊、骆驼等图案钤印与变形字符、人头形象等复合图案，都证明封印至少有一种功能是用来在陶器上压印图案或徽记的，并且是不同人物使用不同的装饰图案，赋予充分的个性色彩。

 美国学者曾详细分析过一件被称为"饮酒场面浅盘"文物所表现的艺术主题，认为在宴会上主角身体斜靠这种主题场景图案，在希腊与西亚相关地区的肖像作品中，有着悠久的历史。这种主题常常伴随着对已牺牲英雄人物的崇拜，亦有其狩猎时的图案，其风格更接近萨珊王朝（224—651）统治下波斯及邻近地区生产的金属器皿图案。6—8世纪片治肯特和粟特有关地区（今乌兹别克斯坦）也都出现过这一绘画主题的文物。在印度阿伽闼1号石窟穹顶装饰嵌板上，在中国制造的中亚富商雕工精致的石棺上，都使用过这类造型图案。宴会场景和狩猎图案一起出现，很可能反映了王室葬礼活动，或与波斯新年节日庆祝习俗有关，寓意着万物重生、万象更新。

 他还指出："来自甘哈拉（今巴基斯坦和阿富汗部分地区）公元前2世纪到公元1世纪片岩上雕刻的小凹盘，其结构与喀什附近出土的浅盘极为相近，这类盘子常常被装饰有饮酒或者打猎的图像，以及希腊神话中的一些主题，但其用途仍是一

图4　前2000年独角兽形象雕刻印石，印度新德里国立博物馆藏

图5　动物与树木形象刻印，印度新德里博物馆藏

图6　前2000年牡牛冻石刻印，巴基斯坦卡拉奇考古博物馆藏

图7　前2000年牡牛冻石刻印，巴基斯坦卡拉奇考古博物馆藏

[1] 刘文锁《中亚的印章艺术》，《艺术史研究》第4辑，中山大学出版社，2002年。

▶ 图8 1958年唐代酒缸发掘现场,库车哈拉墩遗址出土

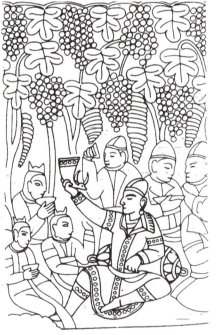

▶ 图9 葡萄架下手捧兽首"来通"饮酒的胡人,北齐石刻,美国波士顿艺术馆藏

个未解之谜。虽然很长时间此类浅盘被视为或多认同是盛放化妆品的器皿,然而近来有人提出它可能是用于王室葬礼或新年庆典等重大仪式上盛放谷物或其他象征性贡献祭品。这类雕刻有宴会或狩猎场景主题的浅盘,似乎也具有相似的宗教仪式膜拜功用。浅盘的主人很可能是喀什地区一个与伊朗传统习俗有密切联系的小国王,或是于5世纪晚期征服了该地区大片土地的白匈奴(嚈哒)的一位地位较高的贵族官员"。[1]

该学者对这类艺术主题的来龙去脉分析得很有道理,遗憾的是,他始终没有对这块石墨雕刻片的用途做出自己的解释。尽管有人认为它是放祭品的石盘,但都是

[1] The Metropolitan Museum of art, *China: Dawn of a Golden Age*, Yale University Press, pp. 192–193.

在浅盘、碟子的功能上转圈，没有联想到它与酒瓮封签有关，与破解谜题再次失之交臂。

我们知道，西域一直是名贵葡萄酒的生产地，葡萄酒在汉代以前已成批酿造，汉武帝时期张骞通西域将葡萄酒传入中原，始为中国人所知。张衡《七辨》中提到过"玄酒白醴，葡萄竹叶"，但当时汉人还酿制不了。魏晋南北朝时仍然如此，《北齐书》说李元忠献葡萄酒，"世宗报以百练缣"，证明当时葡萄酒是很贵的。在新疆塔里木盆地尼雅遗址曾发现大面积葡萄园痕迹，在吐鲁番十六国北凉墓壁画中画有葡萄庄园，2004 年又在阿斯塔那古墓群中发现距今 1700 多年高昌郡时期的葡萄庄园生活壁画[1]，壁画还着重描绘了从榨汁到蒸馏的葡萄酒酿制过程。特别是 1958 年在库车老城东郊龟兹古城内哈拉墩遗址唐代文化层中，发现地下有 18 个盛酒浆的大酒缸，酒缸外涂有 10 厘米厚的胶泥，酒缸大致有 1.3—1.5 米高，缸口直径 20—30 厘米。[2] 阿克苏温宿县也出土唐代

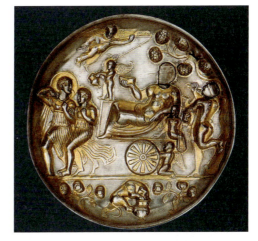

◀ 图10 宴饮图金盘，阿富汗国家博物馆藏

图11 犍陀罗石制餐宴雕片，平山郁夫收藏

▼ 图12 犍陀罗石雕饮酒岩片，平山郁夫收藏

[1]《吐鲁番文物精粹》，上海辞书出版社，2006 年，第 86—87 页。
[2] 黄文弼《新疆考古发掘报告（1957—1958）》，图版 74，文物出版社，1983 年，第 104 页。

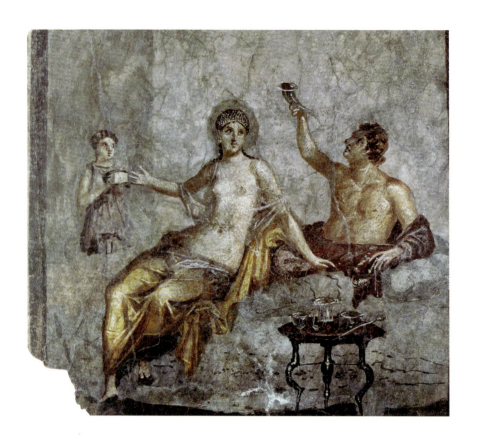

图13 1世纪罗马宴会夫妻饮酒图壁画,男子用银制角杯展示家庭富有,出土于赫库兰尼姆私邸

大酒缸,高1.35米,口径38.5厘米。[1] 喀什发现的酒瓮普遍为70—80厘米高,大概为了装酒倒酒方便,酒瓮口径普遍在20厘米以上。[2] 与384年前秦吕光攻入龟兹(今库车)时士兵钻进酒瓮畅饮"沦没酒藏者相继矣"的史实相符。这都证明西域葡萄酒原产地比较广泛,而且使用酒缸、酒瓮等大型贮酒器,其封口正与本文所述的石雕片尺寸接近。

还有人推测,这块石墨雕刻是佛塔或者土遗址建筑上镶嵌的艺术装饰品,这恐怕也不大可能。因为佛教建筑上如果有装饰,应该是宗教意象的东西,而不是胡人畅饮葡萄酒的形象或造型。同时还可观察到,这块石墨雕刻左半部是斜线断裂的,估计当时曾反复使用,并且按压时用劲不小,造成它的断裂,因为石墨雕刻表面已经光滑。当然,另一种可能就是被人无意摔破的。

葡萄酒作为一种令人沉醉的液体饮料,常常被西域胡人誉为"流动的资产",也是宗教酬神的供品,亦是对外交往的贡品,甚至以酒抵税[3],所以《史记》记载

[1]《丝绸之路·新疆古代文化》"阿克苏专页",新疆人民出版社,2008年。

[2] 承蒙新疆考古研究所张平研究员介绍,库车出土的唐代酒缸与喀什出土的唐代酒瓮不尽相同,库车酒缸较高而喀什酒瓮较矮。在喀什、库车等地发现的大陶瓮常常是成片排列的库藏类型,有的陶瓮面涂青色陶衣,内壁有薄釉防止渗透,有的陶瓮底部还残存葡萄籽。笔者在库车龟兹文化博物馆参观时,仔细观察了出土的唐代酒瓮,特此致谢新疆考古研究所吴勇研究员带领考察以及当地文博单位相关人员的实物介绍。

[3] 见拙作《"胡人岁献葡萄酒"的艺术考古与文物印证》,《故宫博物院刊》2008年第6期,第81—98页。

大宛"以蒲陶为酒，富人藏酒至万余石，久者数十岁不败"。长年存放的葡萄酒，要求原汁质量特别好，这才具有陈年封存、保值增值的潜质。但西域幅员辽阔，各地由于酿造选用的葡萄品种、酿酒运用、酒器容量和储酒条件都有所不同，自然影响到葡萄酒存放的年代与质量，因此，各家酿造葡萄酒后灌装封塞酒瓮（类似后世玻璃瓶瓶口胶帽），要打上自己的封印（徽签）。不管是输往中原的贡品，或是发给各地的商品，封印就是当时的品牌，就是葡萄酒的"身份证"[1]，其独特印象和认知度对人们消费心理无疑有着很大的吸引力。我们现在看到的喀什疏附县发现的这块5—6世纪胡人捧叵罗喝葡萄酒图案的黑灰石墨雕刻，是历史沉淀于酒香之中的见证。

简略地说，一件文物有多种解析，是常见的现象。寻绎文物的轨迹，见证文明的交流，用一定的证据演绎合乎逻辑的推理和猜想，则是非常艰难的，这块石雕片作为石墨封签的证据在用途上是能讲通的，应不是所谓的"化妆调色石盘"，所以应尽快将原来定名改正过来，避免以讹传讹。作为雕刻着"胡人饮酒场景"的封签印记，才是这件珍贵文物的原本用途和真正含义。

[1] 从古代酒瓮封签到现代酒标艺术的产生，历经了几千年的漫长时间，实际上是酿酒家族徽标到酒庄酒厂产品的演变，现代酒标不仅具有"身份证"功能，而且是酒的产地、等级、年份、容量、酒精浓度、出品机构等各种信息的"履历表"。从古到今，为了丰富酒文化的魅力，人们注重标签的艺术设计，甚至沿袭了聘请知名艺术家设计酒标的标志性特征的传统，大多取材于象征当地葡萄、大麦等植物或是充满欢乐自然气息的动物，所以又被人们誉为"标签上的艺术博物馆"，不仅提升了酒文化的直观视觉感受，而且成为一种旗帜性的文化现象。

THE INFLUENCE OF THE BONJI FROM ANCIENT INDIA AND THE BARBARIAN CHARACTERS FROM THE WESTERN REGIONS ON THE CURSIVE SCRIPT OF TANG DYNASTY

8

梵字胡书对唐代草书的影响

梵字胡书对唐代草书的影响

书法是形和体，文化是灵和根。在拙著《书法与文化十讲》中，笔者曾对唐代书法做出高度评价，尤其唐代的草书作为书法的一种书体，达到了创作的巅峰。[1]为什么唐代草书艺术能达到这么高的水平？笔者认为在隋唐中西交流空前繁荣的背景下，印度梵字、西域胡书以及其他蕃语译音都对当时草书取法和创新构建有着不容忽视的影响。

一

梵文是伴随佛经从魏晋时期传入中国的，最初认识梵文者当然是高僧，随着佛经翻译的增多与兴旺，士大夫阶层中通晓梵文者也逐渐增多，并且在学习梵文过程中用汉字注音。梵体字母对汉人书写的影响也越来越大，医方中有胡文药方，医书中有天竺医书，甚至于天文历法和算法算诀都运用了梵文翻译的天竺经典。

在唐代，各地寺院译场众多，既有"口翻贝叶古字经"，又有"字译五天偈句书"，口译、笔译并举。奉诏进入官场译经的人有着很高的荣誉，所以当时书写梵文确实是一件很时髦的事。唐人懂梵文并参与翻译的人不少，其中有僧人，也有士大夫。姚合、贾岛、陆龟蒙、黄涛等人的诗中提到了僧人译经的情况。士大夫中懂梵文的有苑咸、刘长卿、董评事和怀素等，他们都有较高的文化素养。

成都人苑咸举进士第为李林甫书记，开元末上书拜司经校书，中书舍人。苑咸能书梵字，兼达梵音，王维曾为此赠诗《苑舍人能书梵字，兼达梵音，皆曲尽其

[1] 拙著《书法与文化十讲》第六讲《书法出新与隋唐人情》，"颠张醉素"，文物出版社，2007年，第146页。

妙，戏之为赠》，后来苑咸回敬王维一首《酬王维》并有序和注。序说："王员外兄以予尝学天竺书，有戏题见赠。然王兄当代诗匠，又精禅理，枉采知音，形于雅作，辄走笔以酬焉，且久未迁，因而嘲及。"诗歌云：

莲花梵字本从天，华省仙郎早悟禅。三点成伊犹有想，一观如幻自忘筌。为文以变当时体，入用还推间气贤。应同罗汉无名欲，故作冯唐老岁年。

苑咸自己注释云："佛书伊字，如草书下字。涅槃经，何等名为秘密藏。如丶字三点，别则不成。"[1]

这是一段唐人自己解释草书与梵字关系的重要史料，苑咸既是进士出身又担任高官要职，并能将梵字与草书结合起来谈体会，他能书写梵字当是一个重要的文化现象，可见其修养很高。

刘长卿《送方外上人之常州依萧使君》："归共临川史，同翻贝叶文。"讲的也是外国客僧与汉人共同翻译贝叶经的事情。[2]

特别是，怀素的草书受梵文影响带来创作的灵感是不言而喻的。钱起《送外甥怀素上人归乡侍奉》：

释子吾家宝，神清慧有余。能翻梵王字，妙尽伯英书。远鹤无前侣，孤云寄太虚。狂来轻世界，醉里得真如。飞锡离乡久，宁亲喜腊初。故池残雪满，寒柳霁烟疏。寿酒还尝药，晨餐不荐鱼。遥知禅诵外，健笔赋闲居。[3]

诗中明确讲怀素能翻译梵文，又能书写张芝的草书，两者互相影响的关系一清二楚。怀素神清聪慧，"狂来轻世界，醉里得真如"，名曰大和尚，实乃艺术家，"飞锡"是高僧手持锡杖云游传布的代称。

韩偓《题怀素草书屏风》："何处一屏风，分明怀素踪。虽多尘色染，犹见墨痕

[1] 苑咸《酬王维》，《全唐诗》卷一二九，中华书局，1960年，第1317页。
[2] 《全唐诗》卷一四七，第1485页。
[3] 《全唐诗》卷二三八，第2662页。

浓。怪石奔秋涧，寒藤挂古松。若教临水畔，字字恐成龙。"这从另一个角度称赞怀素草书龙飞凤舞的笔法，也间接说明其与梵文胡书如蛇如丝"字字成龙"的关系。

怀素《自述帖》说："怀素家长沙，幼而事佛，经禅之暇，颇好笔翰，然恨未能远睹前人之奇迹，所见甚浅，遂担笈杖锡，西游上国，谒见当代名公，错综其事，遗编绝简，往往遇之，豁然心胸，略无凝滞，鱼笺绢素，多所尘点，士大夫不以为怪焉。"怀素是和尚，他"担笈杖锡，西游上国"，在长安寺院或西北地区寺院观摩印度梵文以及胡语番书，对外来笔墨"奇迹"产生灵感。《历代名画记》卷三记长安千福寺塔院西廊有沙门怀素草书，《寺塔记》卷上记长安玄法寺西北角院内有怀素书，这些都表明怀素草书与佛门有着密不可分的关系，后世书家评论描绘怀素是"醉僧狂草"，或是"经禅境界"，都没有提及梵文胡书对怀素的启迪与影响，未能发现他的书法精髓。

中唐以后，文人士大夫仍然热衷于梵文翻译，刘禹锡《闻董评事疾阴翳书赠（董生奉内典）》：

繁露传家学，青莲译梵书。火风乖四大，文字废三余。欹枕昼眠静，折巾秋鬓疏。武皇思视草，谁许茂陵居。[1]

诗中一方面夸赞董评事继承其先董仲舒《繁露演绎》的家学，另一方面赞许他能翻译梵文经典，对文字颇有研究。

晚唐著名高僧贯休既懂经书奥义，又擅长诗歌书画，他写的《辨光大师草书歌》典型地总结了草书的魅力："雪压千峰横枕上，穷困虽多还激壮。看师逸迹两相宜，高适歌行李白诗。海上惊驱山猛烧，吹断狂烟著沙草。江楼曾见落星石，几回试发将军炮。别有寒雕掠绝壁，提上玄猿更生力。又见吴中磨角来，舞槊盘刀初触击。好文天子挥宸翰，御制本多推玉案。晨开水殿教题壁，题罢紫衣亲宠锡。僧家爱诗自拘束，僧家爱画亦局促。唯师草圣艺偏高，一掬山泉心便足。"[2]

[1]《全唐诗》卷三五七，第4021页。
[2]《全唐诗》卷八三七，第9435—9436页。

另外，太平公主的驸马武延秀有一方玉印，上刻"三藐毋驮"四字，"三藐毋驮"为梵文的音译，意为"侯爵"。张彦远把它收入《历代名画记》卷三的"叙古今公私印记"中。[1]由此可见，梵文已被运用在当时的实际生活中。

二

敦煌文书中发现了不少隋唐到五代的"外语"文献，敦煌藏经洞发现的文书有梵文、藏文、于阗文、回鹘文、粟特文等。而吐鲁番发现的胡语文书更多，除了于阗文外，敦煌五种胡语番书，都在吐鲁番有所发现。吐鲁番还发现有巴克特里亚语、吐火罗语、中古波斯语、帕提亚语、叙利亚语、蒙古语等非汉语文献。除大量佛教文献被发现，吐鲁番亦出土有摩尼教、景教文献的写本。这些写本形态的文献，书法艺术尽显其中，有的"字书"专门解释文字的音韵和演变。正是这些多种文字、不同形态、内容丰富的文本文书，起到了推动多民族语言与多种书法交流接触的中介作用。

东汉末年的大书法家张芝就是敦煌酒泉人，善章草，并省减章草点划波折磔，创为今草，后世称为"草圣"。张芝创造的今草，很有可能受到敦煌佛教梵文和胡书番字的影响，因为敦煌自汉代以来就是中西文化汇聚之地，当地人有条件率先欣赏到梵文和胡书番字线条的抽象艺术。《史记》记载安息国"画革旁行，以为书记"，画革就是在皮革上写字，旁行就是横行书写的文字，说明汉人早就注意到外来文字的特点。胡人番书讲求书法线条的节奏、韵律等形式，这符合汉人审美接受心理，具备了理解和欣赏书法的文化素养。所以，张芝创作草书有着文字交流的先天条件。但张芝书法应该还没有脱离隶书笔法的草书，应该是字字独立的"章草"，与魏晋以后连绵纵逸的草书还有区别。

敦煌是佛教输入中国的初现地和传播地，域外僧人来华学习语言、礼仪、风俗往往从敦煌开始，他们要把带来的佛教经典从梵文翻译成汉文，如译经僧人月支竺法护、天竺僧昙无谶、罽宾僧昙摩蜜多、龟兹僧鸠摩罗什等。[2]《魏书·康国传》载"（康国）国立祖庙，以六月祭之，诸国皆助祭，奉佛为胡书"。汉地文人名士要

[1] 张彦远《历代名画记》卷三，人民美术出版社，1963年，第42页。
[2] 王铁钧《中国佛典翻译史稿》，中央编译出版社，2006年，第120页。

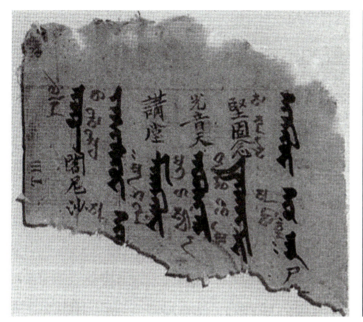

◀ 图1 吐鲁番吐峪沟藏经洞出土梵文、汉文、回鹘文三语佛经

▶ 图2 敦煌马圈湾出土汉简

研究佛教义理，理解佛教经典，信仰佛祖释迦，也要认识梵文。汉晋初期依胡本多，隋唐之后依据梵本，改正错讹，合译润色，解决了"善胡意不了汉旨，明汉文不晓胡意"的问题，在宣讲中杂有外来语言文字，逐步实现口译到文本的升华。

敦煌本是古代游牧民族集聚的地方。汉初匈奴击败月氏，河西一带为匈奴所控制。敦煌建郡后，羌戎、月氏、匈奴等民族反复迁出迁入，随着中外贸易的发展，新的胡人又在敦煌集聚起来。敦煌以外，河西之地，移居之胡人甚多。在多民族、多元文化中，佛教充当了文化交流先锋的角色，佛教高僧们贯综古语、音义字源，手持胡本、梵本对译音文，培养更多的传播信士，参加译经工作的勘助者常有一半是西域胡人，在此情势下，文字互译是早晚的事，带有域外色彩的书法痕迹也理所当然地出现了。

梵文字体横写，故为纬，汉字排列竖写，故为经，经纬错综，然后成文。这是当时一些文人根据梵文传布与汉字发展关系所总结的。特别是汉族文人对梵文研究的深化，完全有可能使得婆罗门文字渐入草书创造体系。源出印度婆罗迷文字的于阗文，曾是6—10世纪通行西域于阗的古文字之一，分为楷书、行书、草书三种，字多合体连写。起源自中古伊朗语文字的粟特文字，4世纪初在敦煌烽燧出土有书

◀ 图3 日本奈良唐招提寺东征传绘卷，描绘渡海遣唐使船

▼ 图4 8世纪阿倍仲麻吕《古今和歌集》草书，日本千叶国立历史民俗博物馆藏

简，6世纪前后出现佛经粟特字体，7世纪时又形成草体文字[1]，曾经在西域中亚交通线上广泛流行。这些胡书也对汉人有影响，例如《大唐西域记》记载玄奘到达康居看见粟特文字"字源简略，本二十余言，转而相生，其流浸广，粗有书记，竖读其文，递相传授，师资无替"。早在汉代和田流通的"汉佉二体钱"在货币正反面使用汉文和佉卢文，给我们带来2世纪西域双语并行的信息[2]，多种文字并用广泛持久，相互影响不难想象。正如唐代诗人许瑶《题怀素上人草书》说的"志在新奇无定则，古瘦漓纚半无墨"。各种新奇文字"参正"交流，才为唐代草书书法走向高峰奠定了基础。

在西域梵文胡书中，印度系、伊朗系的文人也很讲究书法艺术，最著名的摩尼

[1] 热扎克·买提尼牙孜主编《西域翻译史》，新疆大学出版社，1994年，第54页、102页。
[2] 马雍《古代鄯善、于阗地区佉卢文字资料综考》，收入《中国民族古文字研究》，中国社会科学出版社，1984年。

教经书非常讲究书法的摹写，文书装饰华丽，与汉文文书纸面淡雅不同，追求精工书写和图画装饰，字体雅致洁净，表现出颇高的书法技巧。[1]

当然，梵文胡书对唐代草书的影响毕竟会受到一些人的反对驳难，因为梵文胡书"疏瘦枯树，坐卧笔下"，与汉字书法讲究"霞舒云卷，屈伸遒劲"相去甚远。殊俗异风的梵文胡书字体"行行如萦春蚓，步步如缩秋蛇"，也不完全适合中国汉字草书"尖若断而复连，势若曲而还直"的审美追求，但是梵文胡书的游丝笔画和曲拐笔势对唐代草书的影响仍然明显。

顺便提出，日本片假名文字是否受西域梵文胡书的影响，很值得研究。吉备真备在长安是否受过印度高僧和西域胡人的影响，是否受到胡僧书写的启迪，都值得进一步探讨。

三

在唐代，汉人节庆时重视家庭团聚，而胡人节日则重视狂欢。无论是汉人还是胡人的节庆，都是社交性的人际往来，许多汉臣将外来节庆看成是文化冲突的表现，看成是外蕃甚至异族的胡闹，实际上是没有看到这是文化融合的必要补充。

胡人作为西域外来人的代称，他们将胡腾、胡旋、达摩支等健舞和"六幺""屈拓枝"等软舞传入中国，在节庆时常常演出，赢得许多汉人文士赞赏，观者绝倒、投笔呼叫的场景对书法创作无疑有着助推力，就像张旭经常将舞蹈引入草书笔法，从气韵到神韵都显示出笔法的狂放和张扬，因而将草书的审美追求推到了一个新的阶段。如果说古典艺术中，书法的最高形式是草书，乃至大草、狂草，那么书家的艺术极境就是痴狂，尽管张旭、怀素的狂草可能不是真正的精神癫狂，而是艺术状态的佯狂，但他们用这种佯狂的形式寄托了自己的思想观念，遮掩了取法于梵文胡书的一些真相。

颜真卿《张长史十二意笔法记》[2]，以得到张旭真传而概述了他的指点。其后怀素以草书名世，颜真卿又写了《怀素上人草书歌》，赞扬怀素草书"纵横不群，迅疾骇人，若还旧观"。尽管颜真卿的楷书在书法史上的影响远较张旭、怀素大，但

[1] ［德］克里木凯特著，林悟殊译《古代摩尼教艺术》，图版25—28、50—54，淑馨出版社，1995年。
[2] 颜真卿《张长史十二意笔法记》，《全唐文》卷三三七，中华书局，1983年，第3417页。

▶ 图5 日本大谷探险队所获敦煌6世纪尼律藏第二分卷纸本梵文汉文对照墨书

▼ 图6 新疆安迪尔古城采集佉卢文木牍,属于唐代法律文书,判决女奴可抵押、买卖和赠送

他师法草书文字,有着雄伟大方的气象。如果说张旭草书超凡艺术表现为多种癫狂力,那么怀素草书入圣恐怕更是吸取了梵文胡书的线条点画,有诗云:"狂风入林花乱起,殊形怪状不易说","塞草遥飞大漠霜,胡天乱下阴山雪","此生绝艺人莫测,假此常为护持力"。[1]

韩愈《送高闲上人序》说:"往时张旭善草书,不治他伎。喜怒窘穷,忧悲愉佚,怨恨思慕,酣醉,无聊不平,有动于心,必于草书焉发之。观于物,见山水崖谷,鸟兽虫鱼,草木之花实,日月列星,风雨水火,雷霆霹雳,歌舞战斗,天地事物之变,可喜可愕,一寓于书。故旭之书。变动犹鬼神,不可端倪,以此终其身而名后世。"[2]

天宝年间,进士张谓说怀素"奔蛇走虺势入坐,骤雨旋风声满堂"[3],就是结合乐舞评论怀素的草书笔法,击鼓舞剑,纵横挥洒。时人评价怀素艺能天纵,酣发神机,"抽毫点墨纵横挥。风声吼烈随手起,龙蛇迸落空壁飞。连拂数行势不绝,藤

[1] 窦冀《怀素上人草书歌》,《全唐诗》卷二○四,第2134页。
[2] 韩愈《送高闲上人序》,《全唐文》卷五五五,第5622页。
[3] 张谓《句》,《全唐诗》卷一九七,第2022页。

悬查蹙生奇节。划然放纵惊云涛，或时顿挫萦毫发。自言转腕无所拘"。[1] 尽管人们将这种创新比喻为鬼神助道，实际上都掩盖其吸取外来文化的灵感。

图7 日本大谷探险队在库车收集的7世纪社会经济文书

行草书法之所以在唐代达到高峰，既有梵文胡书形式的借鉴，又有西域舞蹈形式的启迪，最根本的在于这一时期草书表现出文化的"魂"，是两者奇思妙想的结合，从而让东西方文明融会贯通。盛唐诗人岑参在天宝年间出塞西域，他在《轮台即事》中吟道："轮台风物异，地是古单于。三月无青草，千家尽白榆。蕃书文字别，胡俗语音殊。"[2] 说明他已经观察到蕃书、胡语与汉字的区别，正是这种奇观崛锋有益于借鉴，有利于书法的创新，即使"古今传记所不载"，也能使行草书法有了跨越国界的感召力，因而隋唐行草才有了许多别开生面的创新。

中国人善于使用富于变化的弹性笔法展现书写艺术，而西域胡人的硬笔虽缺乏笔锋的变化，但可兼顾书写速度，在流动中体现枯白横扫的美感。楷书不讲究书写时间，而草书恰恰讲究书写速度，追求流动酣畅的艺术美学。比如唐代职业抄手们在手抄中笔力往往运用大小不一，全身心倾注于写作，不仅笔随心走，而且达到忘我的绝妙境界。书法手势与传统肢体动作有很多共同点，比如凝神运气、曲线流动、虚实奇倾、丹田吐纳、下沉守中等，特别是讲究转腕飞花、点画兼散，"笔下惟看激电流，字成只畏盘龙去。怪状崩腾若转蓬，飞丝历乱如回风"[3]。总之，中西书写取法艺术有相同之处。

梵文番字虽有规整精准的形式，但其笔画却有着舞蹈的神韵，能激发书者即兴起笔，扭转身体呼应毛笔线条的婉转，呼啸吆喝与胡腾跺脚象征着书法的抑扬

[1] 鲁收《怀素上人草书歌》，《全唐诗》卷二〇四，第2135页。
[2] 岑参《轮台即事》，《全唐诗》卷二〇〇，第2091页。
[3] 朱逵《怀素上人草书歌》，《全唐诗》卷二〇四，第2135页。

顿挫。由此，一场身体与文字的对话由此展开，随着书法家身体的律动，撇、捺、勒、啄、磔、策等变奏展开，一连串旋绕的动作，引出行草的蚕丝旋转。尤其是寥寥数笔的简单墨痕，就将书法线条和胡腾舞姿结合在一起，并将胡书横写变为汉书直写，看似随意，实则讲究，简洁中有着大气，一改初唐娇艳柔美的欧体楷书基调，即使有时汉族文人觉得其笔画书写有些粗疏，但是梵文胡书的内在筋骨非常利于书家直接取法。

需要关注的是，入华胡人也有主攻汉字书法者，《历代名画记》卷五记载：

> 康昕，字君明，下品。外国胡人，或云义兴人。书类子敬，亦比羊欣。曾潜易子敬题方山亭壁，子敬初不疑之。画又为妙绝。官至临沂令。孙畅之云"胜杨慧"。《五兽图》传于代。

《采古今来能书人名》："会稽隐士谢敷、胡人康昕，并攻隶草。"《论书》："康昕学右军草，亦欲乱真，与南州释道人作右军书赞。"《书品》："康昕，希秀弧生。"[1]这些记载都说明康昕这位"外国胡人"不仅善于汉人喜爱的书法绘画，且皆入品评之列，无疑是当时书画界知闻的名手，颇有大家的风范。

四

从汉晋到隋唐，多民族融汇交流，自然有多种语言的沟通，不同时期双语或多语流行，或多或少留下印迹，众多的典型事例可以使人体悟出当时的文化搏动。米芾《海岳题跋谢安、谢万等十四帖》："右真迹，在驸马都尉李公炤第……有开元二字小印，太平公主胡书印。"这是太平公主用胡人书法作印的记载，可惜现在已经看不到了。但是出土文物中不断有新的发现。

1. 2003年，西安北郊考古出土北周史君墓石刻上，分别有粟特文、汉文双语题刻，其中镌刻粟特文33行，汉文18行。[2]这种双语对应题刻记载了北周凉州萨保史君的事迹，也是目前发现最早有明确纪年粟特文和汉文相互配合的文字史料。

[1] 陈传席编《六朝画家史料》，文物出版社，1990年，第338页。
[2] 《西安北周凉州萨保史君墓发掘简报》，《文物》2005年第3期。

◀ 图8 8世纪《游仙窟》文本，日本京都醍醐寺藏

▼ 图9 遣唐使时期《游仙窟》抄本，日本京都阳明文库藏

刻石上汉文楷体书写是从右到左竖排，粟特文是从左到右竖排，粟特文是草书体，令人惊奇。

2. 1955年，西安西郊出土一方晚唐咸通十五年（874）苏谅妻马氏墓志。[1] 这方汉文和中古波斯婆罗钵双语合璧墓石，距离会昌五年灭佛事件近三十年，但入华已久的波斯后裔仍然使用婆罗钵文，表明胡语番书的影响不可低估。自从婆罗钵志文刊布后，众贤考释提示我们某些字形既寄于声，也寄于形，颇有与汉字触类旁通之处，墓志使用书籍体书法[2]，更值得我们对双语志文进行探讨。

3. 19世纪，德国吐鲁番考察队在吐峪沟发现一个类似中世纪图书馆的藏经洞，出土了17种文字拼写的24种语言的各种宗教文书。除了伊斯兰教外，几乎囊括了所有东方语言的宗教文书，尤其是发现有梵文、汉文和回鹘文三种文字在一张纸上

[1] 《西安发现晚唐祆教徒的汉、波罗钵文合璧墓志——唐苏谅妻马氏墓志》，夏鼐《唐苏谅妻马氏墓志跋》，均见《考古》1964年第9期。

[2] 张广达《再读晚唐苏谅妻马氏双语墓志》，收入《文本、图像与文化流传》，广西师范大学出版社，2008年，第253页。

书写的佛经。这说明5—10世纪，吐鲁番不仅实施宽容的宗教政策，而且佛教文化水平很高，有利于文字书写的交流和借鉴。回鹘人开始使用突厥文，后来又利用粟特文拼写回鹘文，文字的转换非常简便，尽管我们目前还不知道书写人的身份，但用三种文字在同一张纸上书写，不论是会意符号的变易，或是形声转注的演绎，单从书法创作角度来说，互相影响是不言而喻的。[1]

从这些双语或多语文字书写来看，都是熟悉两种文字的文人撰文和书写的，尽管有的地方模仿痕迹还很重，但是对精妙的书法创作来说，无疑具有借鉴推阐意义，亦为多类型文化交光互影增添了旁证。[2]

过去，人们只注意书法家写草书时左狂右狷的放达做派，不注意书家从容创作背后的"点线变化"是吸取了奇特外文的感悟，但艺术的表现有思想的临摹，自由散漫的形式也有着内在经脉的牵引。唐开元年间，翰林院著名文人吕向"工草隶，能一笔环写百字，若萦发然，世号'连锦书'。强志于学，每卖药，即市阅书，遂通古今"[3]。他卖药可能与当时贩卖药材的胡商接触较多，赚了钱又买古今书籍，从而吸纳不同文化，写出与胡书相仿的一笔连环字。正是外来的文字触动着艺术的招魂，实现穿越汉字母语的突破，冥想暗索，新造字形，从而使草书破茧化蝶，借梵开新。

但是，在正统的汉族儒家文化影响下，唐代草书受梵文胡书的影响一般不会被记载，加之安史之乱后胡汉隔阂加深，朝廷中贬低、排挤外来文化的势力逐渐占据上风。经过几次澄汰佛僧、弃废佛典，会昌中唐武宗"灭佛毁寺"，勒令僧人还俗，造成空前浩劫，凡是不合中华之风者一律废去。唐朝书家不敢也不会承认自己的草书艺术取法于梵文胡书或胡语蛮书，甚至有意抑制梵字胡书在中原地区的流传，致使草书渊源的线索来历愈发不明。

关于唐代草书的构建被掩盖淡化，我们还要注意到当时的社会环境。因为唐朝以身言书判选官，书法要求"楷法遒美"，严整划一，端正工稳，因而楷书成为官方的标准，不仅是科举的敲门砖，也是官场的通行证。中唐楷书变法大家颜真卿写

[1] 林梅村《丝绸之路十五讲》，图13—14，北京大学出版社，2006年，第289页。

[2] 类似民族书法影响直到后世仍有，比如阿拉伯文书传入中国后，吸收汉文书法优点，在中国西北穆斯林中形成了中国体阿拉伯书法，被称为"经字画"，内容多选自《古兰经》与《圣训》等，以匾额、对联、条屏等形式广泛应用于西北穆斯林清真寺和民居建筑中。

[3] 《新唐书》卷二〇二《文艺中·吕向传》，中华书局，1975年，第5758页。

过《干禄字书》，作为唐人学习官楷书法的范本，成为实用类的"官样"字书。但是草书并没有进入科举科目和选官视野，因为中华文化强调书法的正统纯粹性，书法系统讲究严分正偏，从而使中国书法发展的单一性越发强化，压抑了草书的竞胜势头，甚至有人将草书列入"旁门"，草书的多个取法源头也没有在文本上记载延续下来。

在过去书法史研究中，人们一直抱着汉族书法一线单传的大一统观念，自唐初奉王羲之书法风格为书法"正宗"源流后，天下一统，遮蔽了书家在实际风格、书体意识、技巧流派等方面的渊源脉络和地域差异，忽略了自汉代以来汉族文化对外来文字以及其他风格的模仿，忽视了草书构建的多线来源，也极少有书论家从外来文化角度进行分析和评述。东晋之前书法家蔡邕、钟繇、张芝等人对草书的有意建构渐渐被王羲之风格所笼罩，唐代草书新的创造也被欧体、虞体、柳体、颜体等掩盖，而怀素、张旭等人的草书源自何处，其本人与同时代人都未有具体叙述，似乎张旭传李阳冰，李阳冰传颜真卿，谱系里书法面貌的缺环遗漏很多，书学秘诀更是不传于世，这是一件遗憾的事情。

宋代以后，受理学影响，书学界明确提出了"书统"的概念，对书法创作的正统性大力维护，将唐代草书创作列入旁门左道，还将北宋书家的草书也排斥在正宗、正统、正脉之外，大加鞭挞草书有胡人"毡裘气"，讥讽草书"笔力恍惚、出神入鬼"，书写草书的书家也不能得到尊敬，所以唐代草书取法梵字胡书更不会被人提及，特别是佛教典籍汉化已深，梵文胡语被忽略不彰，这种风气一直延续到明清及近现代。

唐代草书融入西域书写艺术元素有着合理的演化，它注入外来的抽象形态，增加线条构图，而书法不仅是书写的符号，其本身就是抽象艺术，尽管中国文人不一定能领略西域梵文或胡书的文化意涵，但从具象到抽象的草书恰恰给书法文字创造了抑扬顿挫的笔势。

总之，笔者认为唐代草书不是前代草书的一脉单传或纯粹继承，而是吸收了梵字胡书的艺术表现方式，有着多线创新源头。唐代西域、南亚文明的输入，日渐频繁的文化交流开阔了人们的视野，慕奇好异、异调新声是当时社会的一股文化潮流，草书艺术的锐意创新与发展也不例外，值得今后有识者进一步探索。

ARCHITECTURAL RESEARCH ON THE TANG HUAQING PALACE IMPERIAL BATH

9 唐华清宫沐浴汤池建筑考述

唐华清宫沐浴汤池建筑考述

唐人对沐浴净身特别重视，认为这不仅是舒筋松骨、活血畅脉的物质享受，也是荡涤污垢、洗心革面的精神升华，既能生清净之心，又可去昏沉之业。所以，不仅皇家贵族在有温泉的华清宫大兴沐浴建筑，各地也纷纷效仿，注重温泉洗浴。北宋初翰林学士钱易著《南部新书》记载唐朝"海内温汤甚众，有新丰骊山汤，蓝田石门汤，岐州凤泉汤，同州北山汤，河南陆浑汤，汝州广城汤，兖州乾封汤，荆州沙河汤，此等诸汤，皆知名之汤也，并能愈疾"。其中闻名古今的是骊山华清宫温泉。

一

骊山是秦岭山脉折向东北方位而又向西延伸的一个支脉，西距唐长安城30公里，风景优美，形似骊马，自西周幽王建骊宫后，三千年来一直被誉为名山胜地。骊山脚下的温泉，常年水温43℃，含有碳酸锰、硫酸钙、氯化钠、二氧化硅等矿物质和有机物，沐浴后对风湿症、关节炎、皮肤病等疗效显著，故有"自然之验方，天地之元医"的美称。秦皇汉武都在这里砌石起宇、修宫筑馆，建有"骊山汤""神女汤"，其房屋檩条、五角形水道、板瓦方砖等建筑材料均已发掘出土。唐人张籍有《华清宫》诗追述："温泉流入汉离宫，宫树行行浴殿空。武帝时人今欲尽，青山空闭御墙中。"

唐太宗贞观十八年（644），诏令著名建筑家阎立德在骊山主持修建汤泉宫，高宗咸亨二年（671）改名温泉宫，玄宗天宝六载（747）又名为华清宫，据《魏都赋》取其"温泉毖涌而自浪，华清荡邪而难老"之意。唐玄宗对骊山多次扩建，从

图1 西安临潼华清池遗址全景（未发掘前）

开元十一年（723）到天宝八载（749）[1]，疏岩剔薮，造殿盖楼，修筑了新的池台亭阁、王公宅第、百官衙署和会昌城，其规模"大抵宫殿包裹骊山，而缭墙周遍其外"，"治汤井为池，环山列宫室"。[2] 范围包括今天的大半个临潼县城和东西绣岭。

据史书记载，隋文帝、唐高祖、唐太宗、唐高宗、唐中宗等都来过骊山温泉，但只有唐玄宗几乎每年十月都带着嫔妃、贵戚与群臣到华清宫"避寒"。从开元二年到天宝十四载的41年间，玄宗先后到华清宫36次，有时会到第二年三月才返回长安城。"十月一日天子来，青绳御路无尘埃"，"千官扈从骊山北，万国来朝渭水东"，唐玄宗有时在这里接受冬至、元旦的朝贺，有时在这里庆元宵、避夏暑、度七夕，因此，华清宫不仅成为皇帝游赏居住的"离宫"，而且也是处理朝政、进行政治活动的"正殿"，事实上已是一个临时国都。

鳞次栉比、气势壮观的华清宫，是一座平面呈南北长方形的宫城，南枕骊山，北临渭水，恰到好处地利用了骊峰山势和山前自然形成的扇形地带。宫中建筑采用

[1]《唐会要》卷三〇《华清宫》，中华书局，1955年，第559页。
[2]《新唐书》卷三七《地理志一·关内道》，中华书局，1975年，第962页。

对称布局，以津阳门、前殿、后殿、昭阳门排列中轴线，东西两侧有飞霜殿、玉女殿、七圣殿、笋殿、瑶光楼等，并与山上的长生殿、朝元殿等遥相辉映，"高高骊山上有宫，朱楼紫殿三四重"（白居易《骊宫高》）。其中最重要的建筑便是沐浴的"汤池"。

御汤——又称九龙汤或莲花汤，是为唐玄宗特意修建的。《贾氏谈录》记载："汤池凡一十八所。第一是御汤，周环数丈，悉砌以白石，莹彻如玉，面阶隐起鱼龙花鸟之状，四面石坐阶级而下，中有双白石莲，泉眼自瓮石口中涌出，喷注白石莲上。"《明皇杂录》卷下记载："安禄山于范阳以白玉石为鱼龙凫雁，仍为石梁及石莲花以献，雕镂巧妙，殆非人工。上大悦，命陈于汤中，又以石梁横亘汤上，而莲花才出于水际。上因幸华清宫，至其所，解衣将入，而鱼龙凫雁皆若奋鳞举翼，状欲飞动。上甚恐，遽命撤去，其莲花至今犹存。"

海棠汤——又名芙蓉汤，是专为杨贵妃砌的浴池。《南部新书》己部记载："御汤西北角，则妃子汤，面稍狭。汤侧红白石盆四，所刻作菡萏之状，陷于白石面。"白居易《长恨歌》中"春寒赐浴华清池，温泉水滑洗凝脂。侍儿扶起娇无力，始是新承恩泽时"，大概即指此汤池。

长汤——是供其他嫔妃沐浴的汤池。《明皇杂录》说："又尝于宫中置长汤屋数十间，环回甃以文石，为银镂漆船及白香木船置于其中，至于楫橹，皆饰以珠玉。又于汤中垒瑟瑟及沉香为山，以状瀛州、方丈。"据史书记载，长汤十六所，每一所皆有暗渠互相通水，汤深池广，规模极大。"暖山度腊东风微，宫娃赐浴长汤池。刻成玉莲喷香液，漱回烟浪深逶迤。"（郑嵎《津阳门》）"暖殿流汤数十间，玉渠香细浪回还。上皇初解云衣浴，珠擢时敲琴瑟山。"（陆龟蒙《汤泉》）

华清宫中区还有太子汤、少阳汤、尚食汤、宜春汤，东区有星辰汤，瑶光楼南有小汤，开阳门外有杨氏兄妹五家相连的汤沐馆，故址不可考的有香汤、阿保鸟汤等。"宫前内里汤各别，每个白玉芙蓉开。朝元阁向山上起，城绕青山龙暖水。"（王建《温泉宫行》）由于沐浴建筑分散于华清宫内外，所以地下管道曲折复杂，"余汤迤逦相属而下，凿石作暗渠走水。西北数十步，复立一石表，水自石表涌出，灌注一石盆中，此亦后置也"[1]。目前在华清宫外断崖上发现几处沐浴建筑用的排水管道，因方向不一、长度不明、沿山而埋等原因，还不知其通往何处沐浴建

[1] 钱易《南部新书》己部，中华书局，2002年，第89页。

图2 1982年考古发掘唐华清宫御汤遗址

筑遗址。

安史之乱后,华清宫逐渐颓毁,除叛军破坏外,百姓不断将石材砖瓦拆走,唐代宗时宦官鱼朝恩又上表请拆观风楼等楼榭台阁。尽管唐穆宗、唐敬宗等还到华清宫游幸,但因其破损严重,已不再修复。北宋初,"汤所馆殿,鞠为茂草"。

历史文献对唐华清宫部分沐浴"汤池"的记载,为我们提供了进一步研究的线索,由于唐代宫殿地面建筑不复存在,只能寄希望于地下浴池遗迹。

二

1967年,在临潼县城南什字西北角发现一处用石灰石板砌成的方形唐代浴池,1975年,又在此地发现唐代砖瓦堆积,但都因"文化大革命"无人管理维护,被埋压于新楼房下。同时,在华清宫范围出土了各式莲纹柱础、梅花板砖、龙纹瓦当、三彩龙首喷口等。[1]

[1]《唐华清宫调查记》,《考古与文物》1983年第1期。

1982年，在今华清池温泉总源北部，考古学者发现了唐华清宫部分汤池遗址，清理出一处长方形的汤池，东西约17.8米，南北宽约4.95米，面积约88平方米。除去池壁，实际使用面积约为70平方米。汤池四壁凸凹不平、逶迤曲折，有人推测可能是为了模仿自然界的山川河流，有意雕凿的。池底由约15厘米厚的光滑规整的青石板铺成，接缝紧密，并在青石板下平铺两层条砖，以防渗水。整个池底呈缓坡以利于排水，池东南角有进水道，西北角为排水道，还有三个闸门调节控制。[1]

◀ 图3 华清宫御汤遗址

▼ 图4 华清宫海棠汤遗址

在这座汤池殿基上，发现了柱石、西墙和台阶，柱石间距3.25米，素面方形。而在汤池大殿西北又发掘了另一座殿宇，东西长9.3米，南北宽8.5米，面阔三间，进深二间，保存基本完整，墙壁留有白灰墙皮，表面涂有红色染料，现存柱石10个，可以想象当年红柱挺立、斗拱飞椽的建筑形象。遗憾的是，这座汤池具体名称至今不明。1983—1986年，考古研究者又对唐华清宫汤池遗址进行了第二次发掘，清理面积约4200平方米，发现了砖砌水道、陶质水道200多米，石墙324米，枋木18米多，蛇形水源通道18米，以及水井、开元通宝钱币、莲花纹瓦当、方砖等，建筑材料与唐长安城大明宫麟德殿遗址和华清池第一期发掘出土的遗物相同，证明确为唐代沐浴建筑遗存。[2]

最重要的收获是出土汤池遗迹七处，各汤池排水系统设计合理，自成体系，互不干扰，并回避地面建筑物，充分利用了建筑物以外的空间。但汤池设计总布局并不十分和谐，究其原因，主要是唐华清宫不是一次性规划修建，而是在前代

[1]《唐华清宫汤池遗址第一期发掘简报》，《文物》1990年第5期。
[2]《唐华清宫汤池遗址第二期发掘简报》，《文物》1991年第9期。

图 5　御汤示意图
图 6　海棠汤示意图

建造的基础上不断修葺扩建而成的,所以在错落交融中,有的设计显得有些拥挤,苦心于建筑迂回不尽的重叠连接。

经考证推测,有四处可能为皇帝、贵妃、太子、权贵所使用过的汤池建筑遗迹。

唐玄宗御汤(莲花汤):遗迹保存基本完好,为上下两层台式,上层台深 0.8 米、东西长约 10.6 米、南北正中宽 6 米,平面呈对称的莲花形状。下层台深 0.7 米、宽 0.2—0.4 米,平面呈较规整的八边形。池壁分为内外两层,内层砌石,外层用砖。池北壁正中有 4 层石台阶用作上下通道。池底用青石板平铺,靠近南壁处有两个直径 15 厘米的圆形进水孔,西北角有双出水口,整个汤池以青石砌成,因延用时间长,后期修补痕迹至今犹存,池底石板被磨损 2—3 厘米,说明曾被长期使用。这座汤池地基坐南面北,残存 9 个柱石和铺石地面,东西长约 18.75 米、南北宽约 14.75 米,面积约 276 平方米,殿宇宽阔,汤池设计奇巧,制作脱俗,规模宏大,非一般人可用。

杨贵妃妃子汤(海棠汤):汤池用青石砌成两层台式,海棠花形状。从上向下第一层深 0.72 米、东西长约 3.6 米、南北宽约 2.9 米;第二层深 0.55 米、长 3.1 米、宽 2.1 米。汤池两端各有 4 层台阶,池底平铺青石板,正中有一直径 10 厘米的圆形进水口,与石板下陶水管连接。池底因使用时间较长有磨损。其地基平面呈长方形,东西长 11.7 米、南北宽 9.65 米,面积约 113 平方米,地面铺有青石板,北墙基上刻一楷书的"杨"字。整个汤池小巧玲珑,设计独具匠心,平面形状又似海棠花,故推测为杨贵妃的海棠汤。

太子汤:位于今华清池温泉水源北偏西约 45 米处,平面呈长方形,东西长 5.2 米、南北宽 2.77 米、残深约 1.2 米。汤池四壁及池底遭到不同程度的破坏,青石板

图7 太子汤示意图

图8 尚食汤示意图

大多不存，结构也是上下两层，陶质圆形进水道与青石砌筑排水道均存。

尚食汤：距太子汤西南30多米，呈东西长方形，西半部被一石墙隔开。东西两部分也均为两层台式，池壁由青石砌成，池底用青石板平铺，东面、南面和北面均有石阶，可从三处下水沐浴。

由于华清宫大部分遗址被后代改建或叠压，考古发掘仅占其中一部分，对这些汤池沐浴建筑是否就是唐玄宗、杨贵妃等人使用过的，目前还存在不同看法。

笔者认为，目前发掘出土的唐华清宫沐浴汤池建筑遗迹，与历史文献所叙述的内容并不完全吻合，例如御汤（莲花汤）"莹彻如玉"的白石与出土的青石不一致，原记载白玉石面雕刻的鱼龙花鸟形状也无印痕显露，妃子汤（海棠汤）镶嵌在白石面上的四个红白石盆也没发现，百官用的尚食汤不可能距离御汤、妃子池那么近，现推测的御汤面积也不可能供皇帝划舟戏玩，因史书说御汤中央有玉莲汤泉涌以成池，"又缝锦绣为凫雁于水中，帝与贵妃施钑镂小舟戏玩于其间"。特别是御汤"以石梁横亘汤上"，明其建筑可能使用大拱顶，而不是单纯木构架，也有可能石梁是一种横架在汤池上的飞梁，现在复原新盖的御汤房屋没有考虑石梁结构，这是不对的。[1] 刻有"杨"字的基石极可能是工匠姓氏，而不能证明是为杨玉环修建的汤池。

但历史文献记载也不一定准确，特别是唐宋笔记往往是道听途说，来源不详。例如《杨太真外传》卷下记载："华清有端正楼，即贵妃梳洗之所；有莲花汤，即贵妃澡沐之室。"莲花汤究竟是御汤还是贵妃汤就与其他史料相矛盾。北宋宋敏求《长安志》卷一五记载"御汤九龙殿……亦名莲花汤"；而在元代李好文编绘的《唐骊山宫图》中又将九龙汤与莲花汤分为两座汤池。目前考古挖掘认为御汤西北为

[1] 张铁宁《唐华清宫汤池遗址建筑复原》，《文物》1995年第11期。

图9 华清宫汤池台阶

贵妃汤,北宋王谠《唐语林》又说是御汤西南即妃子汤,所以极有可能都是错误的。因为华清宫为历史上著名风景胜地,自唐宋迄今屡有翻修复建,汤池遗址多次被搬动扰乱,清乾隆《临潼县志》:"(海棠汤)在莲花汤西,沉埋已久,人无知者,近修筑始出,石砌如海棠花,俗呼为杨妃赐浴汤。"因此,沐浴建筑遗址改变也是可以理解的。比如,《南部新书》记载御汤"中有双白石瓮,腹异口,瓮中涌出,喷注白莲之上"。而这次发现的莲花汤池中恰好就有两个进水圆孔,似乎印证了史实,但《长安志》卷一五"玉女殿"条记载:"星辰汤南有玉女殿,北有虚阁,阁下即汤泉,二玉石瓮汤所出也。"虚阁(今名夕佳楼)温泉源也是两个进水孔,所以有待于进一步考证研究。不过,现发掘的这些沐浴建筑遗址是"供奉"唐皇家所用,应该是毫无疑问的。

1995年,考古研究者又在唐华清宫梨园遗址进行了发掘,清理面积918平方米,发现一组院落式建筑遗址和一座汤池遗迹。整个遗址平面呈"工"字形,由东西院落、南北廊房联结组成,其中主体地基面积约454平方米,南北长27.2米,东西宽16.7米。位于东院南部的汤池呈东西长方形,二层台式,上层深0.8米,东西长5.64米,南北宽3.58米;下层深0.6米,东西长4.46米,南北宽2.58米。东南角有进水口,北壁池底中部有排水孔,西池壁上层台中部有四级台阶。汤池全用打磨规整、光滑细腻的青石砌做,做工精良,技艺精湛。这处汤池遗址的名称也不明,目前正在考证。有人推测是靠近梨园的小汤。

三

在中国历代王朝中,唯独唐朝沐浴建筑非常兴盛,而前朝后代很少发现这类遗址,因而唐华清宫汤池沐浴建筑就显得异常珍贵。

那么唐人为什么热衷于沐浴呢?沐浴建筑为什么是莲花造型和海棠花造型呢?笔者认为:

其一,受佛教传播影响。

魏晋南北朝以来,无论是寺院还是世俗社会,都在每年四月初八佛诞节时进行"浴佛"活动。为释迦牟尼佛像沐浴,原是印度寺院的习俗,佛教经典中说,悉达

多太子（释迦牟尼）出生时，难陀和伏波难陀龙王口吐清水为他沐浴身体。后来浴佛相沿成习，《大正藏》中有多篇浴佛或沐浴的经卷。唐僧义净《南海寄归内法传》记载了673—685年印度寺院用麝香水沐佛和僧人们浴洗的情况，认为沐浴是超出人世间无尽烦恼的吉祥之水。书中卷三"洗浴随时"条说："（西国）人多洗沐，体尚清净。每于日日之中，不洗不食。又复所在之处，极饶池水，时人皆以穿池为福。若行一驿，则望见三二十所。或宽一亩五亩，于其四边种多罗树，高四五十尺。池乃皆承雨水，湛若清江。八制底处，皆有世尊洗浴之池。其水清美，异于余者。那烂陀寺有十余所大池。每至晨时，寺鸣揵稚，令僧徒洗浴。人皆自持浴裙，或千或百，俱出寺外，散向诸池，各为澡浴。""世尊教为浴室，或作露地砖池，或作去病药汤，或令油遍涂体。""明目去风，深为利益。"[1]《大智度论》卷三描绘中国高僧巡礼的摩揭陀国旧王舍城（现印度比哈尔邦巴特那以北的拉杰吉尔）："种种林木，华果茂盛；温泉浴池，皆悉清净。"当时印度每一个寺院里都有浴室建筑，有的伽兰僧寺庭院中还有一列大柱子游廊构成的大浴池，颇有古希腊、古罗马建筑风格。[2]直到今天，印度人仍有每年节日到恒河或到贝拿勒斯（瓦纳拉昔）、阿拉哈巴德等圣城沐浴的习俗。

印度佛寺沐浴习俗传入中国后被汉僧们普遍接受，长安"城中诸寺有浴"[3]。有水源的寺院建浴池，水源少的寺院设置众多的浴佛盘、盆，每个僧人负责沐浴一尊佛像，然后将浴佛香水淋在自己头上或身上，香水都是用牛头旃檀、紫檀、多摩罗香、沉香、麝香、丁香等名贵香料配制成的。敦煌文书P.3103号《浴佛节作斋事祷文》记载"爰当浴佛佳辰，洗僧良节"[4]。P.3230号《金光明最胜王经》卷七《弁才天女品》，言及为清除不幸，以香汤沐浴清净身体是人生的追求。因此，唐代沙州僧团的宗教生活中广泛使用香汤沐浴习惯，为敦煌士庶生活所模仿。[5]但由于香料多从印度、西亚等外域输入，价格昂贵，一般僧侣和士民很难享受到"香汤沐浴"，只有长安的皇家贵族和达官贵人才能大量使用，这就为我们了解唐华清宫沐浴建筑中有"香汤"之称，提供了研究线索。

[1] 义净著，王邦维校注《南海寄归内法传校注》，中华书局，1995年，第133—134页。
[2] [英] 渥德尔著，王世安译《印度佛教史》，商务印书馆，1987年，第323页。
[3] [日] 圆仁《入唐求法巡礼行记》卷三，会昌元年十二月八日条，上海古籍出版社，1986年，第153页。
[4] 罗华庆《九至十一世纪敦煌的行像和浴佛活动》，《敦煌研究》1988年第4期。
[5] 姜伯勤《敦煌吐鲁番文书与丝绸之路》，文物出版社，1994年，第131页。

其二，受道教方士影响。

魏晋以后，道家作为中国本土宗教文化，产生了广泛的影响。唐代道教不仅始终得到皇家崇拜和扶植，宫观和信徒遍布全国，而且道家炼养术等得到空前发展。人们迷信神仙，企求长生，炼飞丹、吃仙药之风盛行，特别是金丹道教讲究炉鼎丹药、服食导引、羽化飞升、长生久视等，能够满足帝王与达官贵人纵情享乐之所欲，又能提供延寿、宝身等奇异刺激，具有极大的吸引力。但长生之药或仙丹合药是由紫石英、赤石脂、石硫磺、钟乳石等多种矿物质掺杂以人参、白术、桔梗、防风、桂心、干姜等合成，吃后心闷体痒、浑身发热、皮肤易破，急需散发和宣泄药力，所以沐浴与饮水成为服药者散热降温、调养身心的重要手段，甚至一定要及时沐浴，促使身心和畅，否则热力积郁，会带来严重的后遗症。那些道家术士极力鼓吹修建沐浴建筑，以此作为清热解毒和驱散金丹药力的救命灵符。

道教《沐浴身心经》认为沐浴不仅能洗净身体，还能净洁内心，"沐浴内净者，虚心无垢，外净者，身垢尽除"。经常进行沐浴以清除心与身之污垢，就能够"证入无为，进品圣阶，诸天纪善"，进而得道成仙。为此，道经中讲究要用五种香汤沐浴，即在洗浴热水中加五种香料：白芷、桃皮、柏叶、零陵、青木香，既可避邪气、降真仙，又可集灵圣、心聪慧，并定出一些具有特殊长寿功效的吉日良辰进行沐浴，以求添益身体，入道为仙。

唐代皇帝醉心于长生延年之药者甚多，尤其是唐玄宗信道慕仙、钟爱方术，司马承祯、吴筠、胡紫阳、邓紫阳等一大批道士出入宫廷。他自己服食药饵，还遍赐大臣，终生焚香顶礼，"服药物""为金灶，煮炼石英"[1]。据巢元方《诸病源候论》和许孝崇《医心方》等书讲，散发丹药热力需用冷水洗浴冲激，但这容易失宜，导致逆冷短气，引发多种病症，轻者痼疾终身，重者命归阴府，这对皇帝、贵族来说当然不合适了，而水温适宜的温泉沐浴则是最好的渠道。这可能也是唐玄宗"新广汤池、制作宏丽"的奥秘所在，直到他临死前还"即令具汤沐"。

其三，受外域风俗影响。

南北朝以来的民族交融，在唐代继续发展，南亚、中亚、西亚以及东罗马（拜占庭）和阿拉伯帝国的"胡人"，大量进入或侨居长安，甚至入朝为官。他们带来了异域的文化生活，其中大概也包括"君臣同沐""男女同浴""浴池论事"等生活

[1] 玄宗《赐皇帝进烧丹电诰》，《全唐文》卷三八，中华书局，1983年，第411页。

风俗，影响到唐人风俗，甚至成为时尚。许多贵族往往把在大浴池里"沐浴"当作悠闲生活不可缺少的一环，皇帝"赐浴"让群臣同乐也成为一种笼络官员的手段。唐华清宫里的"尚食汤"，就是专门为百官群臣修建使用的。天宝九载，唐玄宗不仅在华清温泉为安禄山造宅，而且特命安禄山"至温泉赐浴"[1]。杨贵妃为安禄山生日"作三日洗儿"，即模仿婴儿出生洗澡，也发生在华清宫沐浴"汤池"。每逢节日庆典，皇帝都要诏赐大臣沐浴"尚食汤"，以示恩宠，共享仙境。长汤中用瑟瑟、沉香垒山以象征瀛洲、方丈、蓬莱三岛，"鸾凤戏三岛，神仙居十洲"，追求既有道家风格的蓬岛瑶台，又有佛家内涵的珞珈胜境。

长安宫室采用西亚风格的建筑，有唐玄宗模仿拜占庭引水上屋、悬波如瀑的凉殿，"座后水激扇车"，"四隅积水成帘飞洒"。许多建筑材料和拜占庭宫殿使用的毫无两样。[2]甚至在729年、730年、737年、741年、746年的吐火罗、北天竺、东天竺、罽宾等国僧侣和使者进献中，大量质汗药(Vajkarana，一种春药)被传入长安宫廷，作为长生不老的灵药。这又和沐浴散发药力有了联系。西方传来的风俗也可能经过长安中转到日本，古代日本贵族时代和武士时代都盛行男女同浴的习俗，16世纪朝鲜通信使黄慎在《日本往还日记》中谈道："俗尚沐浴，虽隆冬不废。每于市街设为浴室，以收其直。男女混处，露体相狎而不相羞愧。"直到第二次世界大战以后，日本一些温泉地区仍设有男女同浴的大浴塘。这对研究唐代沐浴建筑是否有所启迪呢？

至于唐华清宫玄宗"御汤"建筑为莲花形，也有讲究。按照密宗规定，修行者要想成为佛陀，必须住在一朵莲花的中心，莲花象征女根，金刚象征男根，作为金刚手的修行者要裸体正处在莲花中心的双修极乐状态，才能解脱烦恼污染与暧昧不清。莲花瓣上还应侍候着四位瑜伽女或菩萨。在西安唐墓中就发现有三件修行者雕像，他们周身裸露，光头鼓腹，胸部肌肉隆起，盘腿坐于莲花座上，双手下垂于膝部，呈现出入定于花之上的神态。[3]考古学者将其定为佛像是不对的。密宗恰是在唐玄宗开元年间发展兴盛起来，印度密宗高僧善无畏于开元四年至开元二十三年在长安译经，为玄宗举行密宗佛事、唪诵经咒。另一个印度密宗大师金刚智从开元七

[1] 姚汝能《安禄山事迹》卷上，上海古籍出版社，1983年，第9页。
[2] 沈福伟《中西文化交流史》，上海人民出版社，1985年，第160页。
[3] 《西安西郊热电厂基建工地隋唐墓葬清理简报》，《考古与文物》1991年第4期。

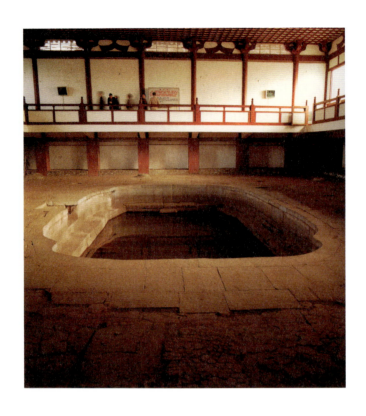

图10 唐玄宗莲花汤（御汤）

年至开元二十八年也在长安给玄宗施"法术"，被封为"国师"。一行和尚与不空和尚也是长期受到玄宗赏赐的密宗高僧。密宗大师们为和道士比高低，争先恐后献修身养性的"秘术"，使玄宗不能自拔。所以，独具匠心的莲花汤完全有可能是按密宗信仰修建的，以便在荷香中沐浴洁身。

又据《佛本行集经》演绎的敦煌文献S.4480号《太子成道变文》说，释迦牟尼诞生时，步步生莲花，惊动了天地，有九条龙吐水为太子浴身。因此泼水浴身是佛祖的特征。华清宫"御汤"又称"九龙汤"，可能也是据此相传而定名。

贵妃"海棠汤"则有可能是按道家道术的护肤美容、延缓衰老、治病疗养等功用修建的。杨贵妃作过女道士，"平生服杏丹，颜色真如故"（刘禹锡《马嵬行》），受仙风道气影响甚重。唐代崇道诗人罗虬《花九锡》附袁中郎《花沐浴》说："浴海棠，宜韵致客"，"浴牡丹芍药，宜靓妆妙女"。荷花或莲花又称"芙蓉"，故"芙蓉汤"造型也有可能不同于"海棠汤"，或是杨贵妃既占有佛家的"芙蓉汤"，又占有道家的"海棠汤"。

唐代贵族妇女沐浴时，喜欢在水中调合"五色香汤"，用各种香料粉屑保护肌肤，润泽面容，经常撒放一些名贵花瓣，取其香味流通，芬芳四溢。例如，"五色香汤"就以都梁香为青色水，郁金香为赤色水，丘隆香为白色水，附子香为黄色水，安息香为黑色水。唐代浴佛节时也广泛使用五色香汤，吉祥避瘟，营造人清脑悟、荡涤胸臆的氛围。

现代一些人认为"莲花汤"取荷花出污泥而不染的高洁之意,"海棠汤"取高贵雍容的丰艳之意,这也可作为一种说法,但其真正的文化底蕴还可作进一步的考证。

四

古代西方人对温泉沐浴更有着极大兴趣。公元之初的古罗马哲学家、戏剧家、政治家赛乃卡(Seneca)曾对人说:"任何一处有温泉从地下涌出的地方,你都要急急忙忙去造一所享乐的房子;任何一处有河流舒出柔臂拥抱山岭的地方,你都要去造一幢府邸。"当时罗马人在风光旖旎的山间温泉胜地,造了大量的沐浴别墅。

早在共和时期,罗马城市就出现仿效公元前4世纪希腊晚期的公共浴场建筑。3世纪后,罗马帝国几乎每个皇帝都建造公共浴场,其目的不但为沐浴,更是一种综合了社交、文娱、健身等活动的场所,他们经常以此招待笼络贵族官僚,浴场一次可供1600人同时沐浴,还包括图书馆、音乐厅、商店、剧场等,成为很重要的国家公共建筑物。罗马上层社会的沐浴享受习俗据说来自东方,仅在古罗马城就发现有11座大浴场,不仅采暖设施完善,地板、墙体、屋顶都有热水输入管道,而且抛弃木屋架最先使用大拱顶。其中罗马城里的卡瑞卡拉浴场和戴克利提乌姆浴场都是庞大建筑群的代表作,主体建筑中央排列一串冷水浴、温水浴和热水浴大厅,两侧配有更衣室、洗濯室、按摩室等,卡瑞卡拉温水浴大厅面积是55.8米×24.1米,戴克利提乌姆的是61米×24.4米,高27.5米,内部空间很畅通,并有直接天然照明和排出雾气的穹顶底窗。浴场内部装饰也十分富丽,地面、墙面贴着大理石板,镶着马赛克,绘制壁画,陈设雕像[1],上层贵族的许多活动都在浴室内进行。

古希腊、罗马浴场对拜占庭、波斯等地建筑影响很大。波斯宫殿中的浴池往往由希腊、埃及和叙利亚俘虏来的奴隶建造,式样和艺术全采取西方风格。

在7—8世纪的阿拉伯帝国里,无论是在大马士革还是巴格达,都受波斯的影响,城市里普遍建有许多公共浴室,因为气候炎热和伊斯兰教戒律的关系,清真寺也都附设浴室。这些公共浴室大多由八角的、方的或者圆的集中式大厅串连而成,上用穹顶,分别作为热水浴室、温水浴室、衣帽厅、按摩厅等。卡善的一个公共浴

[1] 陈志华著《外国建筑史》(19世纪末叶以前),中国建筑工业出版社,1979年,第57页、236页;罗小未等编著《外国建筑历史图说》(古代——18世纪),同济大学出版社,1986年,第52页。

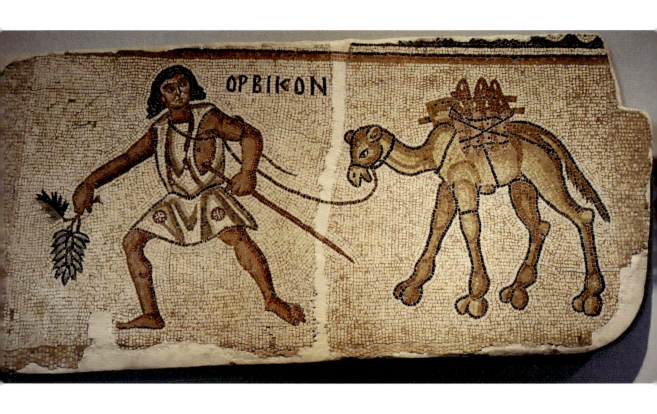

图11 以色列内盖夫北部教堂遗址出土镶嵌马赛克地板画，描绘了6世纪一个人牵着负酒罐的骆驼的场景

室是大约 8 米 ×12.5 米的大厅，更衣大厅约 15 米见方，布哈拉的萨拉封浴室是半地下室，便于保持稳定的温度。[1]

在中亚和南亚地区，曾广泛吸收了古希腊罗马较高水准的城市建筑文化，例如阿富汗哈达、巴米扬（6—7世纪）等地的长方形曼荼罗佛教寺院，采用圆拱门顶和仿科林斯柱头的柱子。公元前 1 世纪后半叶到公元 6 世纪的贵霜王朝，势力范围包括今阿富汗、克什米尔、巴基斯坦、印度西北部和中国新疆塔里木盆地的和田，其佛寺建筑也讲究挖井、铺设水管和渠道，以便沐浴，他们认为神仙只逗留在流淌着生命之水的地方。苏联考古学家实勘阿姆河以北（今乌兹别克斯坦南部）古迹时，发现 7—8 世纪阿依尔坦、喀拉达坂、阿吉那达坂、铁尔梅兹（今塔吉克斯坦南部）等地佛教寺院，皆有拜占庭风格的沐浴建筑，而且浴池很讲究台阶或梯级，认为人们踏着这些台阶下水之后，就会把五光十色的尘世抛在身后，既解脱烦恼，又超脱凡世。

[1] 陈志华著《外国建筑史》(19 世纪末叶以前)，中国建筑工业出版社，1979 年，第 57、236 页。罗小未等编著《外国建筑历史图说》（古代——18 世纪），同济大学出版社，1986 年，第 52 页。

我们现在还没有确凿证据说明拜占庭、阿拉伯、波斯或印度的沐浴建筑对唐代有直接影响，但许多文化习俗通过"丝绸之路"输入。英藏敦煌文书 S.2497 号有唐惠净撰《温室经疏》一卷，温室即浴室，此经据说为中亚佛教徒安世高翻译，其中借天竺神医耆域之名，宣传温泉疗疾的功用。这说明中亚曾盛行印度温汤疗养治病的医方。陈寅恪先生就指出，自北朝以后，在贵族间盛行由中亚地区传进的"温汤疗疾"的习俗，相信温泉之浴能荡邪除疫，治疗百病，去寒祛风。[1] 6—7 世纪的粟特人，占据着伊朗东部和中亚地区，中国史书称为昭武九姓，他们一直是亚洲腹地外交、贸易、文化交汇的中介民族。中唐时期，大批萨珊波斯人和其他西亚人在阿拉伯人军事进攻以及由此导致的社会混乱压力下来到此地区，许多波斯人、粟特人又移居中原长安等地，新疆已发现许多 6—8 世纪的建筑废址，包括国王城堡、住宅、寺院等，也许会考证出不少沐浴建筑。西域和外国使节不断到长安觐见，经常在"临时陪都"华清宫受到接见，也有可能将他们的沐浴习俗与建筑形式传入中国。华清宫"星辰汤"就和西方露天浴池基本一样，即在沐浴时可看到天上的星辰。特别是华清宫沐浴建筑遗址中有许多水池石构面采用白色砂岩石板作冰裂状斗合铺砌，这种建筑技法与古希腊、罗马建筑上的石块冰裂状铺砌的技法，风格完全一致，可说是古代中西建筑文化交流的难得实物证据。

总之，唐华清宫沐浴建筑遗址的考古发现，填补了中国古代浴池遗存的空白，也弥补了史书记载的阙佚，不仅对研究唐代离宫布局、浴池造型、皇家等级、中西文化交流均有重要价值，也为中国古代利用地热资源提供了实物资料。

[1] 陈寅恪《元白诗笺证稿》，上海古籍出版社，1982 年，第 23 页。

THE BATH POOL SITE IN THE HUAQING PALACE AND THE TRANSMISSION ROAD OF EURO-ASIAN CULTURE

10 唐华清宫浴场遗址与欧亚文化传播之路

唐华清宫浴场遗址与欧亚文化传播之路

唐华清宫遗址作为中国唯一的最为完整的皇家温泉浴池建筑,是唐人沐浴文化的标志产物和高峰代表。考古发掘自1982年至1995年共历时14年,先后清理出土了星辰汤、尚食汤、太子汤、莲花汤、海棠汤、宜春汤等8个浴池建筑遗址。[1]虽然唐以前秦、汉、北魏、北周、隋朝相继在此修建离宫别苑,但只有唐朝大兴土木,砌池建室,留下的浴池建筑遗址规模最大、布局最佳、装修最精,其别出心裁令人赞叹不已,浮想联翩。

多年来笔者一直用欧亚交通关系的视角关注唐华清宫浴池建筑遗址,希望溯源追寻出一条古代中西沐浴文化交流的线路,破解其背后的秘密。原因一是唐朝在几千年中国古代历史中处于对外最开放时代,唐玄宗"新广汤池,制作宏丽",最重视皇家沐浴建筑,华清宫浴场建筑遗址是否吸纳有外来文化?原因二是在欧亚大陆上许多文明古国都有著名的公共浴室建筑留存,中国古代社会长期没有公共浴室,为何华清宫独有公共浴场建筑?原因三是历史文献关于中国古代沐浴建筑的记载确实太少,

图1 唐代胡人首形陶水注,和田县约特干遗址出土

[1] 骆希哲编著《唐华清宫》,文物出版社,1998年,第13页。

◀ 图2 华清宫出土的长方形八边浴池

▶ 图3 华清宫出土的海棠形浴池

但为什么唐玄宗在位45年却在华清宫的史料有41次记载留存后世？并有浴场建筑内部石雕装修的记录？撇开那些被文人渲染的李隆基与杨玉环的爱情传说，搁置那些中国沐浴习俗滥觞于西周祭祀礼制的推测，促使我们寻踪探源的还是有明确实物的华清宫浴场建筑遗址。沐浴是人类各民族文明生活中不可缺少的重要组成部分，从古到今利用地热资源优势是各国人民的智慧结晶，浴场建筑文化的交流传播自然也顺理成章，水到渠成。

笔者曾经发表过一篇《唐华清宫沐浴汤池建筑考述》论文，考证星辰汤是唐代男性贵族使用的露天公共浴池，尚食汤是百官臣僚使用的公共浴室，长汤是嫔妃宫婢使用的女性公共浴场，并依据唐代史料与佛教经典推测华清宫浴室建筑遗址与古印度等外来文明有直接联系。[1] 当时在北京大学演讲时，笔者只列举了欧洲公元前4世纪至4世纪古罗马市内有11座大浴场建筑，以及阿拉伯帝国境内和中亚、南亚一些浴室建筑，试图将东西方古代沐浴建筑完全贯穿起来，但史料证据还不充分。随着对世界文化遗产研究的逐步深入，现在终于发现从罗马到长安确有一条沐浴建筑文明的传播之路。

翻开世界文化遗产地图，我们可查到古代浴池遗址非常明确的分布[2]，构成一条传播的线路。

[1] 拙作见《唐研究》第2卷，北京大学出版社，1996年。
[2] 姚晓华主编《世界文化与自然遗产》（上、下），中国文史出版社、光明日报出版社联合出版，2004年。晁华山编著《世界遗产》，北京大学出版社，2004年。

1. 在欧洲罗马帝国版图境内。

1980年列入世界遗产名录的意大利罗马历史地区，古城内遍布文明遗迹，有大大小小800多座私家浴室和公共浴场建筑。最早的建于206—217年的卡拉卡拉浴场，已有1800多年的历史。浴场四壁是大理石，下层是嵌石铺就，浴室里还有壁画、雕像等。高大的浴室分为两层，都用圆拱门，整个浴场占地6英亩，浴场面积14万平方米，可同时容纳近2000人入浴，洗浴分为冷水、热水、蒸汽三种。306年投入使用的戴克里先浴场，面积15万平方米，可接纳3000多洗浴者，其遗址令后人震惊。维苏威火山附近79年的庞贝古城里发掘出的斯塔比亚浴场、广场浴场和中央浴场，不仅建筑各具特色，内部也装修华丽，供暖设施保证冷热水浴及蒸汽浴。有的澡堂门口标牌上写着"祝新到者洗得痛快"，真实地记录了洗浴的状况，1997年被列入世界遗产名录作为文化遗迹加以保护。

图4　意大利罗马卡拉卡拉浴场遗址镶嵌画地面

图5　意大利罗马卡拉卡拉浴场

图6　4世纪希腊花瓶上的淋浴图

1988年希腊埃皮道鲁斯古迹被列入世界遗产名录，埃皮道鲁斯古迹位于伯罗奔尼撒半岛，有着四千年的悠久历史，其中阿斯克莱比奥斯"圣地"的浴室建筑和神庙、祭坛、剧场、旅馆等历史文物群建于公元前4世纪，造型非常著名。

1981年列入世界遗产名录的法国阿尔勒城的古罗马建筑和罗马式建筑中，建于4世纪的普罗旺斯大浴室的屋顶呈优美的半圆形，是奥古斯都统治时期阿尔勒城繁荣的象征，为今人研究罗马建筑风格提供了有价值的样本。1980年列

图7 古罗马卡拉卡拉浴场复原想象图

入世界遗产名录的奥朗日建筑中也有"罗马和平"时期的浴场和露天剧场等。

1986年列入世界遗产名录的德国西部特里尔的罗马式建筑——圣玛利亚大教堂，是41—45年建成的。特里尔城曾是293年罗马帝国"四头政治"的首都之一，建筑极富罗马式古朴典雅的气息，被誉为"第二个罗马"。这里有306年罗马皇帝君士坦丁豪华浴池的遗迹和"巴巴拉"公共浴池。

1992年列入世界遗产名录的阿尔巴尼亚布特林特的考古遗址中，公共浴池和爱奥尼亚式神殿等建筑遗址是这座城市繁荣时期生活的集中反映，修建时间为公元前2世纪布特林特被并入罗马帝国版图后，当时有众多的建筑相继建造出现。

1987年列入世界遗产名录的匈牙利布达佩斯与多瑙河沿岸地区，引人入胜的著名景区就有古老的温泉浴室。

1980年列入世界遗产名录的西班牙托莱多文化古城，保留有410年前后由西哥特人建造的苦水街浴室，别有情致。

1987年列入世界遗产名录的英国埃文郡巴斯城经过了罗马、中世纪和乔治王朝时期，于1725—1825年形成固定的城市布局，有五千座被国家列为保护对象的建筑，其中最著名的有浴场、罗马神庙、大教堂和大泵房等。巴斯城大浴场由温泉环绕，长约91米、宽约45米。浴场里设有2个游泳池、5个浴池，规模最大的一个浴池长24米、宽12米、深1.6米，池底铺有木板，四周围以雕塑和栏杆，浴场

图8 劳伦斯·阿尔玛-塔德玛作品《最爱的习俗》中的罗马浴场，1909年

每天流出的泉水约120万升，温度为46摄氏度。当地的温泉曾吸引罗马人到此建造浴场，存在了四个多世纪。

实际上欧洲浴场建筑还有很多，如古希腊城邦时代阿波罗神殿所在地的德尔斐遗址中有柱子环绕的浴室。德国巴登-符腾堡州城有卡拉卡拉帝国时期所建的罗马式浴室，是利用温泉水疗建造的沐浴设施。意大利南部坎帕尼亚古城的赫库兰尼姆浴室是小型私人付费浴室的开端，据统计，4世纪的罗马有千家左右，罗马人还建造巨大的渡槽以解决无温泉之水的城市大浴场用水问题。法国庞杜加德罗马时期引水高架渠和西班牙塞哥维亚旧城输水道，都于1985年列入世界文化遗产名录。

2. 在非洲北部希腊化和古罗马统治地区。

1979年列入世界遗产名录的埃及阿布米那的基督教遗址，是亚历山大时代留下的唯一历史古迹，挖掘出的大教堂主体建筑后部的浴室，是用小石块砌成，大理石砌成的柱子雕有精美的图案。

1979年列入世界遗产名录的突尼斯迦太基古城遗址，可看出当时的主要建筑有公共浴室、剧场、竞技场、宫殿等。最有名的是修建于2世纪罗马皇帝安东尼时期的浴池，规模宏大，总面积达3.5公顷。浴池位于地中海海滨，其用水是用高约10米的渡槽从60千米外的地方引来的，浴池由更衣室、热水游泳池、蒸汽浴室、按摩室、逐渐升温的热水室、温水室、健身操室、冷水室等组成，各种设施一应俱全。

1982年列入世界遗产名录的阿尔及利亚提姆加德古城保存着比较完整的古罗马遗迹，城中大广场石头铺成的地上刻有"狩猎、沐浴、游玩、欢笑，这就是生活"几行罗马大字。城北有按罗马皇家浴池图样修建的公共浴池，城东和城南另建有两座规模很大的公共浴池。城市浴池的下水道系统轮廓犹存。

1997年摩洛哥沃吕比利斯考古遗址列入世界遗产名录，沃吕比利斯遗址于1874年被发现，1915年开始大规模发掘，其中高利尔那斯浴室与意大利庞贝古城建筑有异曲同工之妙。

1982年列入世界遗产名录的利比亚昔兰尼城考古遗址，是其2—3世纪沿山谷大道发展的第二个市中心，有一些奇异的地下浴室，人称"希腊浴室"。

3. 在亚洲西部罗马化区域。

1979年列入世界遗产名录的叙利亚大马士革古城，至今已有2000多年的历史，这座"古迹之城"中保存很好的公共浴室，是1155年修建的，公共浴室与清真寺、小客栈、医院、室内市场等整体相匹配，反映了当时大马士革城市生活的风貌。叙利亚德拉省的布斯拉古城地处交通要冲，也保存有古罗马、拜占庭和伊斯兰时代的浴室。在幼发拉底河西岸哈里里岗消失的公元前19世纪末期美索不达米亚城市中，玛里古城王室后宫有多间浴室，有木炭烟道供应暖气。

1985年列入世界遗产名录的约旦佩特拉古城遗址，有106年罗马帝国行省时建造的浴室遗址。另一处1985年列入世界遗产名录的古塞尔·阿姆拉城堡，是建于8世纪初的沙漠城堡，原为倭马亚王朝哈里发修建的行宫之一，仅存下来的几处建筑中有用方石砌成的浴室，厚重而牢固，浴室的半球形拱顶上绘有精确的天体星图。

1985年列入世界遗产名录的土耳其伊斯坦布尔历史名城，从4世纪起曾是东罗马、拜占庭、奥斯曼三大帝国的首都，有一大批对欧亚产生过影响的建筑杰作，其公共浴室闻名遐迩。1988年列入世界遗产名录的土耳其帕穆克卡莱（棉花之城）和赫拉波利斯，温泉浴场以雪白石灰岩与热泉结合被认为具有神奇魔力，从公元前2世纪末期罗马时代到3世纪，承袭希腊传统风格的公共浴场和剧院、运动场、陵墓等建筑发展到顶峰，其遗址成为古代高度发达文明的代表和标志。据说马背上的突厥人在西突厥汗国灭亡后迁徙到土耳其后，接触到了拜占庭帝国文化和生活方式，将东罗马人用大理石修砌浴池与突厥人用水净身的崇敬方式融合，形成了后世的"土耳其浴"。

1980年列入世界遗产名录的塞浦路斯帕福斯考古遗址，是建于公元前4世纪

末的古城——阿芙罗狄特圣城，城内有1世纪的大教堂，城北波利斯林海滩有被称为"爱神浴池"的名胜古迹，还保存有中世纪的公共浴场遗迹。

1986年列入世界遗产名录的也门萨那古城，至今已有两千年历史，古城西北部有修建于希木尔王朝时期的哈吉尔宫，整个宫殿建造在一块完整的石头上，高达六层，宏伟壮观，宫中有沐浴水池，是当年伊玛目欣赏宫女们沐浴的地方。

图9 前4世纪—前2世纪阿富汗王宫浴室镶嵌地板

图10 土耳其以弗所建筑遗址内私人浴室

4. 在亚洲南部印度河谷地区。

1980年列入世界遗产名录的巴基斯坦南部倍德省拉尔卡纳县摩享朱·达罗考古遗址，建于公元前2500年，是一座宏伟的砖砌古印度城市，其中最著名的建筑是"摩享朱·达罗大浴池"，为城市贵族、宗教祭司等上层人物所使用，浴室全部采用烧砖砌成，面积达1063平方米，室内大浴池长约11.9米、宽7米、深2.4米，两端有入水台阶，整个浴池砌工精细，四周池壁砖垒层厚两米，砌缝十分严密。浴场周围每个房间还有小浴池，有陶管下水道，据说是世界上最早的专门建造的浴室。

1997年列入世界遗产名录的尼泊尔毗尼专区鲁潘德希县的兰毗尼，是释迦牟尼诞生地，摩诃摩耶夫人庙旁的池塘是最著名的露天浴池遗迹，传说当年摩诃摩耶夫人在此洗澡受孕生下释迦牟尼，池塘边有公元前249年印度孔雀王朝阿育王来此朝圣时立下的石柱，以及一棵身粗十三四米的桫椤双树。

5. 在东南亚地区。

1982年列入世界遗产名录的斯里兰卡东北部波隆纳鲁沃古城，是11—13世纪著名的王都，其城建布局匠心独运，结构复杂，式样繁多，现保留有建于12世纪前后的"波隆纳鲁沃皇家浴池"，以十瓣花圆为中心五层向上展开，是当时皇家贵族使用的浴池，与唐华清宫海棠池造型极为相似。

1992年列入世界遗产名录的柬埔寨吴哥遗址群，是长达7个世纪之久（9—15世

▶ 图11
兰毗尼摩耶夫人庙旁的浴池

▼ 图12
8世纪印度那加兰邦国王浴池中两人像，巴黎国家艺术博物馆藏

纪）的王都，600多处古迹中有数十组建筑遗迹，其中斑蒂柯迪寺东侧的遮耶跋摩七世（1181—1220年执政）的斯腊施朗皇家浴池长700米、宽300米，建于12世纪晚期。这座方形浴池由红色角砾岩石块以阶梯状砌成，池中心曾有一小型建筑，池岸西侧登陆阶台有蛇形栏杆围成的双层十字台座，终端有骑乘三头蛇身上的巨鹰，并有分列两侧的狮子，所有砂岩石制成的艺术构件均属佛教建筑艺术类型巴扬风格，是当时皇家沐浴栖息的舒适场所，也是观赏日出日落的绝佳之地。

6. 在美洲北部玛雅文化地区。

1987年列入世界遗产名录的墨西哥帕伦克古城，从公元前1世纪开始建造，到七八世纪，城市建筑发展到顶峰，帕伦克王宫由四座庭院组成，整个宫室被蜿蜒曲折的走廊连为一体，内壁上雕刻着各种人物浮雕，有的房间还保存着古代蒸汽浴室的设备，反映了印第安人上层贵族沐浴文化状况。据说印第安人所洗的蒸汽浴象征着新生，可以让他们领悟生命的新含义。

除了美洲印第安人沐浴文明是否为独立发明不甚清楚外[1]，我们可清晰地了解到欧洲地中海周围地区希腊化、罗马浴场建筑的传播，罗马帝国疆域包括大半个欧

[1] 彼得·詹姆斯和尼克·索普认为，近年考古发现蒸汽浴是公元前2000年英国不列颠人最早发明的，并由北欧海盗继承传播。玛雅人流行的蒸汽浴室是自己独立发明的，可以治疗疾病。见《世界古代发明》，世界知识出版社，1999年，第478—481页。

洲、北非和西亚，这些浴场建筑起源很早、规模巨大、造型独特、装修精美，国家投资建造公共浴池原因是每一座城市综合性社交中心都在公共浴池建筑内。公共浴室的历史始于公元前6世纪的希腊[1]，罗马帝国强盛后随着版图的扩大而辐射影响周围国家，统治地中海世界的五个世纪里，有罗马人立足的地方都有浴室，其境内许多城市存有浴场建筑遗迹，直至拜占庭帝国时公共浴场建筑仍存在了很长时间，并进行改造更新，所以完全有条件从西亚到南亚、中亚进入西域，通过频繁往来的贡使、商队、僧团和外国移民传至长安，也可能沿南海传播至中国。宁夏固

◀ 图13 隋代第302窟 福田经变·浴池

▼ 图14 470年前后罗马浅浮雕画面，表现的是有侍者扶助出浴的维纳斯

原考古发掘的北周天和四年（569）李贤墓中出土的带有希腊化裸体人物鎏金银壶[2]，很有可能就是沐浴用品，因为希腊-罗马和拜占庭时代以及文艺复兴时期大量神话传说沐浴壁画中都有类似的细长颈鸭嘴状流单把鼓腹壶，在浴室洗浴时用于倾倒热水和香料。

敦煌莫高窟隋代第302窟《福田经变》壁画中也发现有依据经文绘制的露天温泉浴池建筑，尽管图中浴池建筑规模不大，但浴池中有两人正在洗浴的情景非常清楚，浴池周围种植有树木，并有通往浴池外的排水渠道。[3]佛教宣传鼓励僧人和信徒修建浴池，赋予积功德的意义，《佛说诸德福田经》记载"修福"有"七法"，其中修建浴池的功德行为与建果园、植树木一样排列在第二位[4]，因此受希腊化和罗马化建筑风格影响的南亚浴池建筑形制完全可能被中国人所接受。

[1] [法]费朗索瓦丝·德·博纳维尔著，郭昌京译《沐浴的历史》，百花文艺出版社，2003年，第25页。
[2] 《原州古墓集成》，图版75，文物出版社，1999年。关于李贤墓中出土鎏金银壶表面的人物画故事内容有不同解释，但高37.5厘米鎏金银壶的用途显然不是一般饮水器皿，可能与沐浴有关。
[3] 胡同庆《初探敦煌壁画中的环境保护意识》，《敦煌研究》2001年第2期。
[4] 《佛说诸德福田经》，见《大正藏》第16册，第623页。

图15 华清宫出土的长方形浴池之一

《明皇杂录》《南部新书》《贾氏谈录》《唐语林》等史书皆记载唐华清宫浴池建筑内部装饰状况，不仅砌有洁莹如玉的白石雕刻，而且池中放置小舟划桨嬉玩。这与罗马人迷恋公共浴池穹顶下的奢华消遣非常相似，浴场内也有小舟泛水、划船竞渡。西方人崇尚用流动的天然活水举行出生浴、婚前礼仪浴、死亡净化浴，这些都与唐人生活习俗相类似，杨贵妃为胡人安禄山过寿"作三日洗儿"再生浴就是其他朝代所没有出现的洗礼象征和沐浴仪式。白居易《长恨歌》"春寒赐浴华清池，温泉水滑洗凝脂。侍儿扶起娇无力，始是新承恩泽时"等描写杨玉环出浴的情景，与470年前后罗马浅浮雕表现的维纳斯出浴有侍者扶助画面竟有相似之处[1]。华清宫故址不可考的"香汤"记载也使人联想到罗马人不顾浪费每天要坚持洗几遍的"香浴"。

至此，我们终于可谨慎地下结论说，7—9世纪的唐长安华清宫浴室建筑遗址无疑受外来文明的影响，唐代国力强盛，版图辽阔，以长安为中心的丝绸之路有着兼容并包的世界文化精神，尽管不一定直接从东罗马照搬浴场建筑形制，但肯定接触吸纳了周边异域或外邦的沐浴文化，博采众长与"盛唐气象"融为一体。

天宝六载以前，华清宫一直称汤泉宫或温泉宫，盛唐之后作为皇家离宫逐渐衰落，浴池建筑也慢慢荒废，成为人们千年回味和传颂的记忆。唐代诗人描写达官贵人沐浴的无拘无束和绻缱缠绵，更是铺垫了盛世时代华清宫浴池建筑的底色。但这些感伤的诗歌随着社会的封闭幽暗也造成了负面的影响，人们视沐浴为露体轻浮、肉欲罪孽的代名词。宋元以后像唐华清宫那样的浴场建筑不再修建和出现，似乎中国人不讲究舒适宜人的洗浴文明环境，中西沐浴文化交流从此成了一个隐蔽不彰的秘密，需要千年后费力破解。

本文的宗旨就是说明在世界文化遗产中，中国古代也有过华美的浴场建筑和沐浴文化，唐华清宫浴场遗址受到了外来文化的影响，这一历史名胜古迹能与世界浴

[1]《沐浴的历史》，第29页。

场文化遗产组成一部人类有机联系的整体长卷，需要得到全人类的历史和文化认同。笔者不太赞成总是用中外文化差别来说明六千多年前新石器时代仰韶文化时期姜寨先民就在骊山温泉保留有沐浴遗址，这种考古推测可以满足中华文明自身独立起源说，但忽视了中古时期的东西方的沟通与交流，将中国局限或隔离于东亚一隅，即使中外沐浴文化有所差别，更多的还是有人性生活相同之处，特别是盛唐作为古代对外文化交流最频繁的时期，决不是一种孤立的文明。[1]但愿凝固着历史见证的唐华清宫浴场建筑遗址能早日列入世界遗产后备名单，成为全世界共同礼赞的永恒文化遗产。

[1] 笔者对目前华清宫浴池遗址修复保护中所谓"汤池复原建筑"始终持怀疑态度，因为它没有解决建筑中央露明与内部自然采光的问题，没有考虑唐代史书记载室内空间构图类型和石梁石柱之间的关系，更没有思考当时东西方沐浴建筑中券拱技术与文化交流的影响。

"HUJI", THE CLAY BRICK MOULD ORIGINATING FROM MINORITIES IN WEST BORDERING AREAS

11 『胡墼』传入与西域建筑

"胡墼"传入与西域建筑

在中国北方汉语方言中，许多地方将用湿度适中的黏土放在模子中夯打而成的方形土坯叫作"胡墼"。陕西关中方言俗称"胡墼"，又写作"胡基""胡期"或"胡其"，山西太原、忻州、万荣等地的方言就叫"胡墼"，青海西宁方言也叫"胡墼"，河南洛阳方言则叫"胡墼儿"。[1]有的地方把做土坯称为"脱胡墼"，甚至将农田里的大土块也叫作"胡墼"，粉碎耕地里的土坷垃叫作"打胡墼"。

而在中国南方汉语方言里，南京、扬州、丹阳、苏州等地往往把土坯、泥坯称为"土墼"，厦门、雷州等地则称之为"涂墼"。[2]

中国史籍称未烧的砖坯为"墼"，《说文解字》注释云："墼，瓴适也。""砖又谓之墼者，墼之言级也，言其垒叠积聚，层次分明也。"[3]"瓴"俗曰"砖"，未烧者俗云"土墼"。这个名称出现较晚，始见于汉代。汉代以夯土墙为主，个别建筑才用"土墼"砌墙。"胡墼"一词出现应该更晚，在汉代把西域民族统统看作"胡人"的时候，才有了胡葱、胡椒、胡麻、胡瓜、胡桃、胡琴、胡杨等。在汉语的描写词里，有些外来东西实在找不出相应的本地名词，只能造一个新词来描绘它，或是在有些类似的本地物件上加上"胡"字来形容。所以"胡墼"这一建筑专业名词是外来语，还是以汉意附会胡音，需要我们利用考古学、建筑学、语言学和出土文献作为坚实依据，进行科学地破解。

[1] 李荣主编《现代汉语方言大辞典》，江苏教育出版社，1996年。分卷见《西安方言辞典》，第47页"胡期"，《西宁方言辞典》，第29页；《太原方言辞典》，第31页"胡墼"；《洛阳方言辞典》，第47页"胡墼儿"。

[2] 《现代汉语方言大辞典》，见南京、丹阳、苏州、扬州、厦门诸分卷。

[3] 张舜徽《说文解字约注》卷二六，中州书画社，1983年。

图1 公元前2125年古代亚述帝国用土坯建筑的高达21米的乌尔观象台

图2 公元前8世纪两河流域用土坯建造的光明与天神庙宇

一

从人类建筑史学上看，公元前四千纪两河流域就开始大量使用土坯，这是由于两河流域中下游地区缺乏良好木材和石材，人们只能用黏土和芦苇建造房屋，即使在宫殿庙宇等重要建筑物的墙上，也是用土坯砌垂直突出体加强墙垣。公元前三千纪埃及古王国时期，由于尼罗河两岸树木稀少，缺少良好的建筑木材，也使用黏土和土坯建房造屋。特别是埃及比较原始的住宅大都以卵石为墙基，用土坯砌墙，密排圆木成屋顶，再铺上一层泥土，外形像一座有收分的长方形土台。尼罗河三角洲达喀兰斯发现的公元前1085—前950年"后法老时代"的村落中，住房全用土坯砌成，排成一排，这种住宅土坯承重墙历经几千年没有改变。当时，只有一些宫殿才用从叙利亚运来的木料建造。

为了保护土坯墙免受侵蚀，古代中东、西亚地区的一般住宅房屋在土坯墙头排树干，铺芦苇，再拍一层土。有些重要建筑物要趁土坯潮软时揳进陶钉或涂沥青粘接、贴装饰石片等办法以保护墙面。例如约公元前2125年的乌尔观象台，建于苏马连文化时期，是古代西亚人崇拜山岳、天体和观测星象的塔式建筑物，高约21米，内为实心土坯，贴有烧砖面饰的墙也是用土坯砌筑。[1] 所以，西亚土坯建筑不仅起源早、用途多，而且工艺高、技术好，公元前8世纪亚述帝国都城的萨贡王宫，土坯墙竟厚达3—8米，有的大厅跨度达10米以承重殿顶。[2]

公元前6世纪中叶，在伊朗高原建立的波斯帝国向西扩张，征服了整个西亚和埃及，向东到了中亚和印度河流域。波斯帝国的建筑继承和汲取了它所征服地区的种种遗产，并用俘虏来的埃及、希腊和叙利亚的工匠建造宫殿、住宅，在土坯的墙体上粘贴大理石或琉璃，土坯建筑的砌作技术更为精湛。公元前4世纪初，马其

[1] 罗小未等《外国建筑历史图说》(古代—18世纪)，同济大学出版社，1986年，第16页。
[2] 陈志华《外国建筑史》(19世纪末叶以前)，中国建筑工业出版社，1979年，第17页。

顿王亚历山大东征至兴都库什山北，使帕提亚波斯和巴克特里亚（今阿富汗北部）沦为希腊殖民地，不仅使伊朗建筑蒙上了一层希腊文化色彩，而且使印度深受希腊、波斯意匠的影响，并和犍陀罗（今克什米尔）建筑技艺融合，传播到中亚大部分地区，并影响到帕米尔高原另一侧的塔里木盆地南缘，中国新疆和田地区从公元前2世纪起也受到含有波斯风格的犍陀罗建筑文化影响。

◀ 图3 阿富汗艾明卡姆神殿遗迹

图4 伊拉克古巴比伦王国首都遗址

▼ 图5 哈萨克斯坦开阿利克遗址

中亚最主要的建筑材料是黏土，因为中亚绿洲大部分地区都缺乏大尺寸的木材，石料也质地松脆，只有属沙质黏土类的土壤坚实，所以生土建筑是与当地自然生态融为一体的，黏土在突厥语中称"巴尔西"（balciq），生土构筑的城廓"八里"（baliq）与之似有词源关系[1]。中亚"生土"建筑即中原所说的"夯土"版筑土作建筑之一，但中亚生土建筑以土坯砌

置最为典型。中亚土库曼斯坦南部的哲通农耕文化遗址则显示，土坯建筑在公元前7000—前6000年已经产生，而阿什哈巴德的安诺一号文化遗址的泥砖坯使用可能还要早些。[2]我们不知道这种判断是否可靠准确，也不知道是否与伊朗史前文化有亲缘关系。据说史前的中亚已有土坯砌的拱顶建筑，在中亚南部公元前2世纪的康居-粟特古城文化中心占巴斯-卡拉（Dzanbas-kala）遗址，发现一种被称作"墙居"的建筑，整片生土厚墙以土坯或夯土构成，外观如堡垒，围合成一个个矩形院落，墙内辟以土坯拱顶的建筑空间。公元前3000—前2000年，南土库曼尼亚的阿纳乌三号文化遗址亦发现有用土坯拱顶的痕迹。[3]

在中亚，以土坯砌筑墙垣和拱顶非常普遍而且年代也最早，似乎明确告诉人

[1] 常青《西域文明与华夏建筑的变迁》，湖南教育出版社，1992年，第15页。
[2] Б·Г 加富罗夫著，肖之兴译《中亚塔吉克史》，中国社会科学出版社，1985年，第16页。
[3] Mario·Bussagli, *Oriental Architecture*, N.Y. 1973, p.284.

图 6 《开工天物》卷中所载泥造砖坯图

们,散布于中亚西域的古代绿洲聚落文化中的土坯建筑要比黄河流域汉文化中的土坯使用更早。

如果我们把建筑史的眼光放远些,就可窥判到从埃及、两河流域、伊朗到中亚或史书上所称的"西域",远古的土坯建筑留下了充分的遗迹,无论是住宅还是宫殿,散居还是古城,都说明了土坯的使用、砌筑,远远超出了现代人的想象。

二

在中国古代建筑中,"土作"占有重要地位,大规模的建筑活动被称为"大兴土木"。就地取材的筑基、筑台、筑墙、制土坯等土方工程在土木结构的建筑中起着关键作用,尤其在黄河上游湿陷性黄土地区,建房筑屋必须夯实地基,既消除湿陷性又加固稳定性。早在四千多年前新石器时代晚期的龙山文化已掌握夯土技术,出现夯土建造的台基、墙壁。自商至唐,重要建筑包括宫殿在内都用夯土做台基和墙壁,直到清代大型建筑官式做法处理地基仍用夯土。[11] 然而,古代官修营造的典籍中夯土作业记载很少,宋《营造法式》把土方工程归入"壕寨",认为不是技术工程,故不称"作",只在卷三"筑基"条中略有夯筑打杆的记载。至于制土坯的方法更是史阙无书,只有在《天工开物》中才有"辨土色""成坯形"的造砖记载。

与埃及、西亚和中亚古代建筑中大量使用土坯相比,中国制作土坯较晚,而且

[11] 单士元《夯土技术浅谈》,《科技史文集》第 7 辑,上海科学技术出版社,1981 年。

不太广泛。一般认为最早的土坯墙见于商末周初[1]，也有人认为出现于商周以前[2]。陕西临潼康家龙山文化遗址和湖北、河南龙山文化遗址中都发现过土坯用于建造房屋墙壁的现象。陕西岐山凤雏村西周宫室遗址中台基、散水等皆以三合土抹平，边缘和踏步则用土坯砌筑，并出现铺地用的条砖和方砖。[3]但笔者认为商周时期土坯制作和使用不会普遍，顶多是宫室建筑中偶有出现，因为商周最常见的是版筑墙，保存最好的实例为河北藁城商中期遗址和周原甲组遗址，《诗经·大雅·绵》描写周原版筑施工曰："其绳则直，缩版以载，作庙翼翼"。忠实记录了版筑工艺过程。《考工记》中所说的"墙厚三尺，崇三之"，也是指一般的版筑墙工艺原则。因为版筑填土夯移要比土坯脱模晒干叠加快得多，而且土层粘连更紧密，故夯土版筑沿用甚久，一直到现代西北地区农村盖房仍然使用这种技术。从陕西扶风召陈村西周一号宫殿1号室西墙来看，往往是夯土台基不平整时，才用土坯加以补砌。

"坯"字出现最早大概是《礼记·月令》："'孟秋之月'坯垣墙。"使用土坯能比版筑夯土提供更大的建造方便，密实标准也比夯土层高，墙体平面的光洁、平整、稳固等要求相应可以得到保证。但土坯与版筑一样存在着抗压性能小、防水防潮性能差、砌体占用面积大等弊端。于是从西周中期开始烧制的条砖、方砖、空心砖等，到春秋战国时已有了较大的发展，其中秦国的素面条砖、花纹空心砖等在考古发现中数量较大，这不仅与秦的烧陶技术提高紧密相关，而且与秦推行建材标准化有关，陕西凤翔雍城秦宗庙遗址、咸阳秦宫遗址、秦始皇陵区和兵马俑坑都有很好的实物例证。[4]不过，一般民间建筑不可能使用大量的砖瓦或土坯建筑，还是"茅茨土阶"，夯土版筑。

汉代是中国砖石建筑的重要发展时期，学术界一般认为中国古代以木构建筑为主体，砖石建筑不发达，但西汉中叶以后，砖券墓室建筑突然大量出现，不仅大量采用砖石，还大量使用土坯，这一时期土坯砌墙技术日趋成熟，有顺砌、丁砌和侧砌以及三者结合等砌法，各土坯层间均错缝，还出现了侧砌空斗墙。汉代土坯墙垒砌首先见于关中长安和河南洛阳一带，旋即风靡黄河、长江流域主要地区，墓室和

[1] 北京文物研究所编《中国古代建筑辞典》，中国书店，1992年，第41页。
[2] 《中国大百科全书》（建筑·园林·城市规划分册），傅熹年"土作"条，中国大百科全书出版社，1988年，第440页。
[3] 《陕西岐山凤雏村西周建筑基址发掘简报》，《文物》1979年第10期。
[4] 徐卫民、呼林贵《秦建筑文化》，陕西人民教育出版社，1994年，第196页。

地面建筑均大量使用土坯。汉代工匠制作的土坯有两种：一种用湿草泥脱模晒干成坯，另一种用湿土在坯模中夯筑而成。这两种土坯都叫作"墼"或"土墼"，东汉许慎撰《说文解字》说："墼，瓬适也，一曰未烧也；从土，毄声。"[1]这个"墼"字是形声字，即"土"上加"毄"，而"毄"按《周礼·考工记·庐人》和《说文解字》解释为击打之意，相互击中也。由于大量的形声字出现于两汉时期，所以"墼"作为砖坯，应该出现较晚，在居延汉简和敦煌汉简中都出现有"墼"[2]字，并有"治墼""作墼"劳动的记载，《居延汉简·甲篇》1066还记录："墼广八寸，厚六寸，长尺八寸。一枚用土八斗，水一斗二升。"根据这一尺寸，可知墼的大小和今天大泥砖相近。《后汉书》卷七七《周纡传》："（周）纡廉洁无资，常筑墼以自给。"

从汉到唐，夯土和土坯都是主要的砌墙方式，直到宋代，宫殿寺庙的墙壁仍是在砖砌墙裙上砌土坯筑成的，只是有的加木骨而已。所以，土坯即"土墼"的俗称也一直流传下来。

三

如果说"土墼"的称呼产生在汉代，那么"胡墼"的叫法则在其后。

从建筑史学上看，多个民族、国家和地区的建筑风格会兼收并蓄、相互影响，中国古代建筑体系虽以木构为主体，但通过丝绸之路与西域、中亚建筑艺术进行交流也是不可忽略的客观史实。汉代以前，骑马游牧民族如塞人、匈奴人等穿梭于东西方之间，1980年在陕西扶风召陈的西周宫殿基址中发掘出两件蚌雕塞人头像，高鼻深目，窄面薄唇，头戴坚硬高帽，被称为开拓东西方通道的先行者。[3]汉通西域后，中国建筑最显著的变化就是房屋空间增高加宽，斗拱承托檐枋明显变大，原来汉人的跪席踞筵变为胡人的垂足而坐，据《后汉书·五行志》记载："灵帝好胡服、胡帐、胡床、胡坐……京都贵戚皆竞为之。"皇家宫殿以罽宾氍毹（中亚地毯）铺地，贵族住宅中开始使用胡床（折叠交椅）。西域高坐具输入对中原建筑整体尺

[1] 许慎《说文解字》，中华书局，1963年，第287页。
[2] 陈建贡、徐敏编《简牍帛书字典》，上海书画出版社，1991年，第185页。
[3] 尹盛平《西周蚌雕人头像种族探索》，《文物》1986年第1期。

度升高起了很大的促进作用。[1]

汉至唐，由于西域与中国的交流越来越密切，就像《洛阳伽蓝记》所说："自葱岭以西，至于大秦，百国千城，莫不款附，商胡贩客，日奔塞下。"因此，中国人对西方、中亚建筑知之甚多，《晋书·大秦国传》："其城周回百余里，屋宇皆以珊瑚为棁栭，琉璃为墙壁，水精为柱础。"《晋书·外国传》："大秦国屋宇，皆以琉璃为墙壁。"这一描述很像东罗马、西亚领地的建筑特征。中亚土木混合结构的平顶建筑也为汉籍记载，《梁书·高昌传》云其"架木为屋，土覆其上"，即指典型的西域房屋。《洛阳伽蓝记》卷五记载和田末城："城傍花果似洛阳，唯土屋平头为异也。"《北史·西域传》记载安国："都（城）在那密水南，城有五重，环以流水，宫殿皆平头。"玄奘《大唐西域记》卷一一称中亚帕提亚地区"无学艺，多工伎，凡诸造作，邻境所重"，并在卷三称与西域交界的北印度"城多叠砖，暨诸墙壁，或编竹木，室宇台观，板屋平头"。中亚这些平顶建筑主要以日光晒成的土坯砌筑。《新唐书·西域传下》记载中亚何国即康居小王附墨城故地，这座泽拉夫善河流域的古城"城左有重楼，北绘中华古帝，东突厥、婆罗门，西波斯、拂菻等诸王"。从一个侧面说明西域-中亚的建筑风格处于东西方建筑文化的边缘。再就是拂菻（拜占庭），也知其"重石为都城，广八十里，东门高二十丈，扣以黄金。王宫有三袭门，皆饰异宝。中门中有金巨称一，作金人立，其端属十二丸，率时改一丸落。以瑟瑟为殿柱，水精、琉璃为棁，香木梁，黄金为地，象牙阁"。虽然史书没有对土坯制作的具体描述，但从交河古城、楼兰古城等遗址都可明显看出土坯的重要作用。

▲ 图7 汉代玉门关土坯垒砌烽燧遗址

▼ 图8 大夏都城所见土坯砌壁（1953年历史照片）

[1] 刘敦桢主编《中国古代建筑史》，中国建筑工业出版社，1984年，第87页。

图9 吐鲁番高昌故城内土墼建筑（1922年历史照片）

常青认为："西汉中叶以后出现的砖石拱顶建筑，很可能受到西亚和中亚砖石拱顶建筑的影响，循此尚可溯及我国砖石建筑演化与丝路交通背景关系的轨迹，从而可以大略看到，中国古代建筑史上还存在一条若明若暗的中外砖石建筑关系的发展线。"[1] 这种分析，笔者认为很有见地，尽管史书上从没有记载西域土坯制作方法的传入，也没有记载"土墼"和"胡墼"的区别，但从考古与文物实例上仍可看出典型的差别：

中亚土坯常见尺寸为50.8厘米×25.4厘米×12.4厘米，比值接近4∶2∶1。[2]

汉地土坯常见尺寸为33.5厘米×14.5厘米×9.5厘米，比值接近2∶1∶0.6。[3]

根据这个长宽厚之比可知，两者大小规模不一样，汉地的"土墼"较小，中亚的"胡墼"较大，而且秦汉时期还有37厘米×14厘米×6厘米和28厘米×14厘米×7厘米等规格的土坯。这说明"胡墼"大于"土墼"。

汉唐时期，中原与西域、中亚频繁交流，"胡化"的强烈影响也相应扩大，外域技术包括土坯建筑材料的制作也传入内地，驻守西域的汉人戍卒或胡族移民都有可能将中亚的土坯技术带进中原。中原工匠模仿西域制作大土坯，为了区别内地的"土墼"，建筑土材名称"胡墼"自然而然地产生了。可以说，"胡墼"的叫法有着丝绸之路的背景，既是中外建筑文化交流的产物，也是汉人接受胡人文化的产物。

那么，"墼"或"胡墼"的汉语渊源是否与外来语有着对音或转音的关系呢？这几乎是一种无法考清的古史疑案，但我们似乎还能找到一点显露的语言痕迹。例如通行于3—9世纪的中古波斯语婆罗钵语（Pahlavi），称似砖的土坯为xist，其发

[1] 常青《中华文化通志·建筑志》，上海人民出版社，1998年，第308页。

[2] 见中亚捷尔别任蓄水厅公元前1世纪的土坯实物和新疆克孜尔17窟3世纪的土坯。由于建筑用途的不同，土坯也有不同。如楼兰古城官署遗址出土的土坯，一种为42厘米×23厘米×10厘米，一种为17厘米×27厘米×10厘米。见侯灿《楼兰古城调查与试掘简报》，《文物》1988年第3期。而高昌的土坯为30厘米×20厘米×15厘米，在胜金口和伯孜克里克则为36厘米×22厘米×15厘米；见［法］莫尼克·玛雅尔著，耿昇译《古代高昌王国物质文明史》，中华书局，1995年，第74页。

[3] 见陕西扶风召陈西周宫殿遗址中公元前8世纪的土坯和秦咸阳宫殿遗址公元前3世纪的土坯。

音与"墼"似有联系，比较接近。[1]阿拉伯文"土墼"称为girmid（基勒米德），前二个字母发音接近"墼"。[2]当然，可能有意象上的关联，带一点"胡音"，显露一点"胡风"，散发一点"胡气"。就像经西域丝路传入的交椅被称作"胡床"[3]，多层浮图里的楼梯被称为"胡梯"，木骨涂泥的生土穹庐被叫作"胡屋"，以毡为墙的穹庐帐篷被称为"胡帐"，在长安酒肆里的西域女子被称呼为"胡姬"，以及"胡笳""胡琴""胡马""胡服""胡帽""胡伎""胡靴""胡妆""胡旋舞""胡琵琶"等。在汉唐时代中西文化交流中，中原地区积极吸收外来文明又加以改造的情况下，"胡墼"这一建筑材料名词的出现，虽不见于正史记载，但一定有西域建筑的根据。直至今天，"胡墼"这一名词和建筑方法仍在北方一些地区使用[4]，说明其影响确实深远。

建筑是一个时代观念与习俗的载体，并以汉语方言的形式表达出来，"胡墼"就是一个外来建筑象征含义的保留语言，也是历史遗产的语言化石。然而，胡墼的来源由于被漫长岁月及功用技术等物质因素所掩盖，人们只知其名而不知其源，从而也使其中所反映的异域文化交流痕迹变得脉络不清。本文从埃及、西亚、伊朗、中亚到汉唐中国的渊源顺序追溯，就是期望提供一个解析的对照坐标，还其语源失载的真实意义，从胡墼、土墼这类如群星万点的语言发展始末中看到一条中外交流的银河。

[1] 此发音承蒙中山大学林悟殊先生指点，见《简明中古波斯语词典》，牛津大学出版社，1971年，第105页。
[2] 阿拉伯语中对土坯或土墼有五种词汇发音，其转写即Labin（音莱宾）、Libin（音利宾）、Lobn（音来本）、Dub nai（音扯伯乃）、girmid（音基勒米德）。本条承蒙西北大学中东研究所郭宝华先生指点。
[3] 明王圻《三才图会》记载有西域胡式家具制作匠"景师"的名字，此人是否景教徒或传教士，有待进一步考证。
[4] 有人依据《广雅·释诂一》："胡，大也"，解释"胡墼"即比未烧砖坯体积大者，似不能确切解释这一名词的真正原义。见景尔强《关中方言词语汇释》，陕西人民出版社，2000年，第130页。

12

MEMORY OF FOCUS IN THE TANG SUNRISE LANDSCAPE PAINTINGS: MUTUAL CONFIRMATION BETWEEN WALL PAINTING IN HAN XIU'S TOMB AND LANDSCAPE PAINTING ON EXTANT LUTE IN JAPAN

唐代『日出』山水画的焦点记忆
——韩休墓出土山水壁画与日本传世琵琶山水画互证

唐代"日出"山水画的焦点记忆
——韩休墓出土山水壁画与日本传世琵琶山水画互证

2014年对于研究中国山水画的学者来说,是一个惊喜之年。陕西长安考古发掘出土的唐韩休墓壁画轰动学界,为此陕西考古研究院于10月专门召开了学术研讨会,诸位专家各述高见,考古学家用历史眼光审视壁画美术,美术史家用艺术眼光观察壁画世界,出土的方障、折屏等数幅壁画带来的研究进展无疑是巨大的。[1]

笔者曾以韩休墓中乐舞图为中心论述过唐代家乐中的胡人[2],为此专程到西安市长安区大兆镇,进入唐韩休、夫人柳氏合葬墓中做了实地考察。正对着墓室门口的方幅山水画障一入眼帘,立刻给人身临其境的愉悦,散发出强烈的生命气息。当你站在大幅山水壁画前时,仿佛置身于既触手可及但又触不可及的山水新天地,唤起人们寄托"山水之乐"浮华表象之下的灵魂。壁画上虚构的山水图似乎在告诫我们虚构与真实之间的差距,表现出墓主人生前厅堂内的布置爱好。

韩休墓壁画山水图创作于开元天宝时期,这是西安地区唐代壁画墓中独立山水画的首次发现。盛唐时期墓葬中山水画已非常流行,已经超出皇家贵族墓中作为陪衬的山石树木图,例如陕西富平朱家道村唐墓折扇屏风山水壁画,六屏中有五屏描绘的是突兀峻险的高峭峰峦,山石轮廓起伏峻拔,涧水穿流而过,山顶飘逸的云气与深邃的沟壑使得近景、远景画面层叠而上。[3] 河南唐恭陵哀皇后墓(676年),出土有绘满山水图的彩绘陶罐,描绘的高山流水、树木花草、云雾烟霞均气韵浑然

[1]《"唐韩休墓出土壁画学术研讨会"纪要》,《考古与文物》2014年第6期,第107—117页。
[2] 葛承雍《壁画塑俑共现的唐代家乐中的胡人》,《美术研究》2014年第1期。
[3] 井增利、王小蒙《富平县新发现的唐墓壁画》,《考古与文物》1997年第4期。

图1 琵琶捍拨山水骑象胡乐画,奈良正仓院藏

图2 琵琶捍拨山水画(线描图)

图3 琵琶山水图(局部)

◀ 图4 胡王鼓乐骑象图

▶ 图5 胡王鼓乐骑象（线描图）

天成。[1] 近年发掘的长安庞留村武惠妃墓也有折扇屏风山水壁画。[2] 以上诸例，无论是壁画还是器物都以山水为独立题材，为我们研究盛唐时期山水画成熟水平开阔了眼界，也为对比唐代中国与日本奈良时代山水画提供了实物证据。

一 日本传世琵琶山水画"日出"景色

日本正仓院是奈良、平安时代（645—897）的皇家宝库，藏有许多来自中国的国家珍宝，《国家珍宝帐》上就记载"大唐勤政楼前观乐图屏风"，圣武天皇唐墨上刻着"开元四年"纪年，由此可见一斑。南仓藏枫苏芳染螺钿槽四弦琵琶，长97厘米，直径40.5厘米[3]，这是隋唐时期从中国传入日本颇具代表性的弦乐器，引人注目

[1]《偃师南缑氏镇唐恭陵哀皇后墓出土彩绘陶"山尊"》，载洛阳市博物馆编《唐代洛阳》，文心出版社，2015年，第34页。

[2]《长安庞留村唐惠妃武氏墓西壁山水屏风》，《文博》2009年第5期，第58页。

[3] 宫内厅藏版、正仓院事务所编《正仓院の宝物》，"乐器"，图版5，朝日新闻社，昭和四〇年（1965）。又见《正仓院宝物特别展》第95图，东京国立博物馆，1981年。

的是琵琶捍拨腹板上的山水画,画面上部为山岳相连、飞鸟成行的山水风景,下部为通称"骑象游乐图"的四人骑象奏乐形象。

从目前所见的已知唐代山水画中,笔者始终认为这是最可称道的一幅,因为它使用了聚焦的透视技法,远方地平线上一抹阳光透亮四射,高大巍峨的山峰映衬出雄浑壮观的天空。这把琵琶上的山水画运用了透视画法,艺术家的视野从地平线伸出去,最中间的阳光是画面中最理想的位置,也是画面的焦点,证明当时画家的创作有了透视观念。尤其是不管日出朝阳东升还是日暮夕阳西下,都是瞬息万变的景色,画家敢于抓住这个瞬间来描绘,可见太阳在他心中印象非同一般,刻骨铭心。

整个画面物象和谐,色彩明丽,构图工整,在远处高山斜坡上正好可以取景观看,与敦煌唐代悬崖峭壁画法一样,有花树陪衬,湖

图6 法国吉美博物馆展出北朝石棺床第八屏

图7 吉美博物馆北朝石棺床(线描图)

图8 紫檀木画槽琵琶捍拨,上为远景云间图,中为树下奏乐饮食图,近景为骑马追虎狩猎图,正仓院藏

图9 琵琶狩猎山水画,线描图画面,正仓院藏

光掩映，野鸭迎着旭日东升的阳光飞去，给略显静谧的画面增添了些许动感，看着盘旋展翅、一字排开的飞鸟，观者的耳边似有风声掠过，又有展翅鸣叫之声响起，视觉画面巧妙地转换为听觉感受，让人不自觉地沉浸在画中，带来的美感久久萦绕。

图10 琵琶背面，老鹰冲向水鸭子，奈良正仓院藏

琵琶背面黑漆画，以红色为背景，湖面上一只老鹰正冲向飞起的水鸭，从远处地平线上露出的岩石与眼前的山水相互映衬，岩石和树木的画法很有技巧并已经成熟，证明唐代画家在微型画板上已有了巨大的成就。

有日本学者认为这可能是夕阳落山的景象[1]，但笔者认为若是落日晚霞，野鸭不会向着夕阳飞去，而应是寻找栖息归处。从太阳光芒万丈来看，应是朝霞而不是晚霞，有诗云："碧荷生幽泉，朝日艳且鲜"，"翠影红霞映朝日，鸟飞不到吴天长"。[2]整个景色呈现出多层解读的可能，不仅与李白强烈憧憬"白日"的诗意吻合，也与王维辋川诗意中旭日画法非常相符。

画面下方，在地上站着一头白象正停在旅途中，一个鼓手手击腰鼓，一个舞者扬袖而舞，一个年轻男孩与一个女孩，一吹笙篥一吹横笛，坐在白象背上的毯子上。有人认为这是一支中亚乐队正在休息，也有人认为这是胡人乐队奏乐起舞，"纯为西域式的风尚"[3]。

正仓院琵琶山水画明显有着"西域样式"，隐含着西域历史的线索、多元文化的面貌，《乐府杂录》"俳优"条记载："（安国）乐即有单龟头鼓及筝，蛇皮琵琶，盖以蛇皮为槽，厚一寸余，鳞介具，亦以楸木为面，其捍拨以象牙为之，画其国王骑象，极精妙也。"[4]因而有人将此琵琶山水画称为《骑象游乐图》或《胡王骑象鼓

[1]《正仓院の宝物》图录解说，第20页。
[2] 王琦注《李太白全集》卷二《古风五十九首》其二六、卷一四《庐山遥祭卢侍御虚舟》，中华书局，1977年，第123、678页。
[3] 傅芸子《正仓院考古记》，上海书画出版社，2014年，第106页。
[4] 段安节《乐府杂录》，中华书局，2012年，第129页。该书此段点校似有误，暂且存疑。

▲ 图11 麻布山水图,正仓院藏

▼ 图12 麻布山水图,正仓院藏

▶ 图13 山水八卦背八角镜(局部),正仓院藏

乐图》,也有人称之为《安国国王骑象图》。其实,正仓院藏品有许多西域胡风的作品,螺钿紫檀五弦琵琶面板上骑驼胡人,手执乐器边走边弹。[1]琵琶山水画是否吸收了西域绘画的特点有待进一步考证,但是我们不难看出西域样式的影响。[2]

　　日本吸收唐代绘画艺术是多方面的,山水画在这方面应该是非常突出的,正仓院还有一把紫檀木画槽琵琶捍拨,上为远景云间三山式层叠图,中为大树荫下众人奏乐宴饮图,近景为骑马追虎狩猎图。按照中国山水画经典的"高远、深远、平远"三类致远法,这也是典型的唐代山水画风格,整个画面平畴广野,取景阔朗,远处天际线下山脉层叠,远山与白云相间,依山势而下的巨峰高耸,当千仞之势,青绿树丛敷彩点染,体百里之迥。画面下部是明显的唐式异域范本,"野宴与狩猎"无疑是吸纳西域样式后的风格转变。[3]

　　正仓院南仓收藏的"山水八卦背八角镜",镜背后局部刻画的山水图,亦是将远景、近景一同向中景聚拢,以山水为主体,人物为点景,流云飘逸,飞雁成行,取得了"咫尺千里"的效果,方寸间山石叠水,既强调近物,更烘托远势。[4]

[1] 韩昇《正仓院》,"螺钿紫檀五弦琵琶捍拨",上海人民出版社,2007年,第62页。
[2] 法国吉美博物馆展出北朝粟特裔石棺床第八屏,该屏最上部刻绘有太阳光芒闪耀下的山岭重重,表现了重峦叠嶂的山水画面,但其太阳照射未成画面描绘的焦点。感谢黎北岚(Pénélope Riboud)赐赠 Lit de Pierre, *Sommeil Barbare* (Paris, Guimet Musée National des Aets Aaiatiques), 2004, p.24。
[3] 正仓院事务所编《正仓院宝物》(宫内厅藏版),增补改订《正仓院宝物·北仓》,朝日新闻社,1987年。
[4] 《正仓院の世界》,平凡社,2006年,第72—73页。

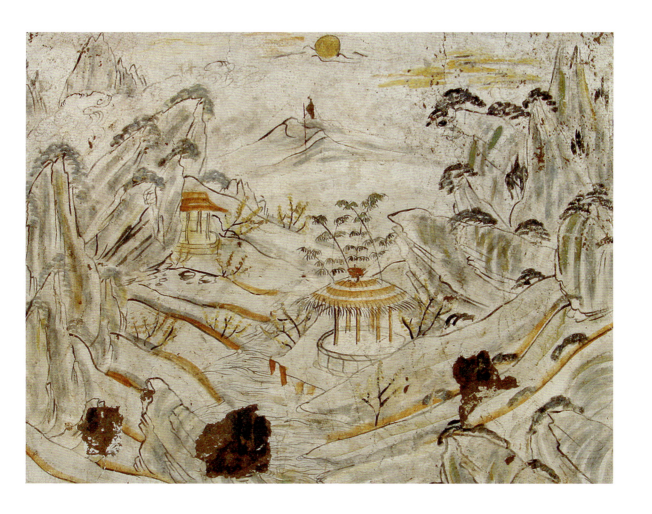

从正仓院收藏的这些8—9世纪的绘品来看,唐代山水画已经形成了独特的审美观,画家们善用以小观大的视角,观赏层峦叠嶂的远近起伏[1],虽然唐代卷轴山水画难见真迹,但是日本保留的这些国宝为我们提供了有力的证据。

图14 韩休墓壁画山水图

二 韩休墓出土山水画"日出"主题

韩休墓山水图壁画属于模仿室内厅堂布置的朱框方屏画障,构图单一,画面局促,绘画水平稍显粗率,无法超越皇亲贵戚墓葬中的壁画格局,更不能与器物上描

[1] *Chinese Landscape Painting*, Volume II, The Sui and Tang Dynasties, By Michael Sullivan, University of California Press, 1980.

绘精细的山水画相比。但是画家勾画行笔流畅，用纯熟的技巧准确地表现出山石水流、树木竹林和圆台草亭的层次感，与盛唐以后流行的"山水障"相仿。[1]

特别是画家有意以太阳作为画面最中间的视点，让山川大地洒满阳光。晨曦初露，阳光充盈游动，使得被衾里的墓主人从长梦中醒来，窄仄的墓室豁然开朗，人与环境同时在阳光下舒张了。与日本正仓院琵琶山水画相比，笔者认为韩休墓山水画更能体现自古以来逐日神话下的浪漫奇想，以及太阳比喻时光流逝的意义。[2]

墓主人生前可能对自然美无尽眷恋，一往情深，家中或许喜爱摆放山水画障。他死后，画工迅疾完成丧葬写貌任务，所以画面只用深浅不一的墨色线条勾勒和淡黄色涂抹，任凭旁观者想象，似朝霞披满山水之间，可闻花香可闻草香，又似晚霞尽洒山坡涧下，可观可赏朴拙山石。整幅画面构图饱满，但满而不臃，繁中有简，张弛有度，十分洗练，简约疏阔中美感油然而生。

韩休墓山水壁画中央画面有两座人工亭子，亭子建在山间水边，多为赏景休闲之用，借亭子歌咏风雅是隋唐常见的题材。在中国传统山水画中，亭子几乎是描绘之必需点缀，它不是单纯的建筑小景，更带有伤感惜别的意义，"十里一亭，摆酒送客"，储蕴着独特的文人风格。

值得思考的是，墓葬里山水画究竟是终南山写生还是主人家实景园林？笔者认为不是写实性很强的庄园，即使有两个草亭遥相呼应，但无人物出现，这与日本正仓院中仓收藏的麻布山水画中有人物活动大相径庭。韩休墓山水画更注重的是在远景太阳光芒照射下，一林一溪，一峦一坞，以山石巨峰仰视其高，而不是庄园那种亲近自然的灵秀意境。画家视觉脱离了岩石的生硬与直白，也脱离了那种粗糙的拼凑感，看似横七竖八勾线，实际骨线很少，但是每一笔都没有虚设，特别是圆波辅线与方折笔触相互关联，在脉络相通中形成水流、山石、树木等自然景色。

或许中国文人寄情山林，追求当下的精神快乐，将平时官场的痛苦化作山林游

[1]《历代名画记》卷一○记载唐代画家张璪"尤工树石山水，自撰绘境一篇"，他曾在长安平原里（平安里）"画八幅山水障"。当时长安"又有士人家有张松石障"。人民美术出版社，1963年，第198页。唐代朱景玄《唐朝名画录》称之为"图障"。《册府元龟》卷一四《帝王部·都邑二》也记载唐敬宗宝历元年用铜镜和黄金银箔"充修清思院新殿及阳德殿图障"。故笔者认为应该用"山水图障"或"松石画障"称之。至于"画障""图障"与"天竺遗法""西域样式"以及西方"硬框式"画作流传关系，笔者将另行讨论。

[2]郑岩教授认为韩休墓山水画内容是"落日返照山谷"，感谢他将即将发表的大作《唐韩休墓壁画山水图刍议》赐给笔者学习。

赏的疏解。韩休生前"性方直""有词学"[1]，不趋炎附势，难免遭受打压，而幽美宁静的山水画田园诗意，自然使他忘却复杂的现实，进入一片与世无争的心灵家园。

张彦远《历代名画记》记载了唐代众多"山水之变"的绘画，或怪石崩滩，或水不容泛，中唐著名山水画家张璪弟子刘商赋诗说"苔石苍苍临涧水，谿风袅袅动松枝"[2]，说的正是当时画风的主题。朱景玄《唐朝名画录》说韦偃"善画山水、竹树、人物等"，"山以墨斡，水以手擦，曲尽其妙，宛然如真"。[3]记载朱审画山水"壁障"，"其峻极之状，重深之妙，潭色若澄，石文似裂，岳耸笔下，云起锋端，咫尺之地，溪谷幽邃"[4]。这些记载说明当时画家既有晕染涂抹，也有山石皴法。

唐代山水画多突出轮廓线的表示，这是继承了早期山水绘画质朴的特点。从敦煌壁画盛唐320窟北壁观经变之日想观、172窟北壁无量寿经变之日想观、217窟北壁东侧日想观以及103窟南壁西侧法华经变之山水局部中，都可看出7—8世纪唐代"山水之变"的发展样式，醒目的太阳与突出的悬崖以及远山、云霞组合，从遥远天际的瀑布流水到近处的凹凸叠石、奇峰、悬崖，皆用重墨粗笔勾画出刚健的轮廓线，这种技法和样式在盛唐极为普遍，所以日本学者秋山光和认为它同正仓院琵琶山水画样式有着直接关系。[5]前面提及的陕西富平朱家道村献陵陪葬墓山水画屏风[6]，也是珍贵的8世纪水墨山水画遗存，其特色都是重墨粗笔勾勒山形轮廓，刻画层叠的尖笋形山峰，并随山峰做纵向皴染。大英博物馆藏8—9世纪《佛传图》、8世纪初期节愍太子墓壁画中山石图等，10世纪五代王处直墓东壁壁画山水图等[7]，都具有相同轮廓绘画方式。唐玄宗泰陵石雕鸵鸟脚下的山岩，也是尖笋状山峰形态，浮雕山峰内侧有明显线条处理，突出山峰质感及凹凸。1995年发掘的山西万荣唐薛儆墓北壁壁画中山石，绘画于开元九年（721），有墨笔皴扫出的山岩[8]，可见这种皴法在8世纪初已经流行于民间画工群体。总结以上画法，可以归

[1]《旧唐书》卷九八《韩休传》，中华书局，1975年，第3078页。
[2] 张彦远《历代名画记》卷一〇《刘商》，人民美术出版社，1964年，第200页。
[3] 朱景玄《唐朝名画录》，四川美术出版社，1985年，第17页。
[4] 朱景玄《唐朝名画录》，四川美术出版社，1985年，第16页。
[5] 秋山光和《唐代敦煌壁画中的山水表现》，载《中国石窟·敦煌石窟》第5卷，文物出版社，1987年，第202—203页。
[6]《富平县新发现的唐墓壁画》，《考古与文物》1997年第4期。
[7]《五代王处直墓》，彩版14，文物出版社，1998年。
[8]《唐代薛儆墓发掘报告》图版9，"墓室壁画"，科学出版社，2000年。

纳出唐代山水壁画的几个绘画特点：

一是用行笔快速的线条构成尖笋状山峰或突兀山体，显示巨峰山体质感，以区别于远景。二是山体上不见苔点，缺少生气，中唐以后点苔才逐渐成为山水画的必要手段。三是用直率粗放线条画出粗粝坚硬的岩石，如懿德太子墓中山石都是表现坚硬质地，地表少土。四是树干生于岩石之上，拳曲扭转，根部外露，细藤绕树。五是茅草亭两两相望，反衬山水背景。

唐代出现的皴法属于线皴，是一种快速行笔的线条描法，但它不是信手涂抹，而是以长线条扫除山岩体面，正如晚唐荆浩诗中形容："恣意纵横扫，峰峦次第成。"王处直墓北壁山水画，就是平远构图，用扫出的线条描画山岩，稍加晕染，降低了山石的坚硬度。日本9世纪平安前期《法华经》中插图（日本滋贺延历寺藏），以金色扫染山体，可看作是中唐以前山水画流传到日本的一种画法。民间画工群体透露出山水绘画的一些信息，也就是在盛唐时出现的皴法，以线条的笔触，处理近景中的山体质感，区别于远景，有意表现古拙凹凸质感。

三 "日出"焦点透视法的比较与互证

山水画在唐代独立成科，并不以山势巍峨、山川连绵取胜，而是以奇峭起伏、丹崖绝涧构图，以富有诗意的平山淡水表达文人的审美情趣，开一派之先河。从绘画艺术精神来看，唐代山水画无疑受到老庄寄情山水的影响，也受到佛家禅宗"物我两忘"意象的渗透。由此，山水画在画面空间上有了极大的自由，画家可以随意控制视点的位置，既可远观山峰层峦，又可近看一室小景。后人在西方"焦点透视"理论基础上又提出了中国的"散点透视"，实际上，中国山水画观察的不是视点的"眼"，而是寄托个人情志的"心"，抒发情感才是中国传统山水画的观看方式。

从早期山水画看，作为最早的卷轴山水画，隋朝初年的展子虔《游春图》具有典型意义。展子虔采用了与西方绘画不同的透视方法，画面采取鸟瞰式的构图，山冈层层叠叠，河面开阔，近景、中景、远景结合巧妙，以水相连接，实现"咫尺千里"的效果。整个画面没有明确的视点和视平线存在，但所绘山水、植物、游人的远近虚实都合乎情理，近大远小，比例恰当，在透视上已经有了后期山水画的基本雏形。南朝姚最《续画品·补录画家》中评论萧贲画团扇"上为山川，咫尺之内，而瞻万里之遥；方寸之中，乃辨千寻之峻"，说明南北朝时山水画家已经使用散点透

视系统表现千里江山。[1]

出土的韩休墓山水壁画使得我们产生了一些认识，与同时代山水画相比：

1. 日本正仓院琵琶山水画和韩休墓山水壁画，最重要的共同点都是以"日出"为固定静止的焦点，使人们从世外鸟瞰角度观照依靠太阳的牵引，朝露浸润大地，山川获取了拔节向上之力，整幅画面既凝聚在太阳之下，又仰观俯察天地，延宕在山水的时空深处。

图15 唐山水图陶罐，洛阳偃师恭陵哀皇后墓出土

2. 韩休墓山水画与日本正仓院琵琶山水画都以层叠、沟壑错落的画面，表现了高山峻岭的深邃和地理空间的广阔，山峦盘旋升腾的立体感凸显山间空白处飘逸的云气，从近到远衬托出群山之上的太阳。太阳的位置就是视觉聚焦点，它升高后不仅辐射山山水水，其周围的云彩更增加了画面的灵动感。

3. 两幅画都显示了阳光下的温暖，仿佛给予人起死回生的期盼与信念。虽然韩休墓山水画过于世俗，缺乏超越艺术的悠远感，缺少意蕴深邃的构思，但为了时光的流转和灵魂的再生，其内容都与实景集聚呼应，呈现出天地万物无限延展之感。

4. 韩休墓山水画的简洁与正仓院琵琶山水画的繁复，呈现简繁对比的显著特点。正仓院山水画苍浑滋润，从笔线勾勒到分离点染，均用浓墨表现丰富的层次，有着精雕细刻的用意。韩休墓山水画具有文人画的意趣，但画面中没有人物出现，而正仓院山水画的人物则具有西域胡人的特征。

5. 韩休墓山水画色彩单一，画匠似有时间紧迫、匆匆赶工的意向，是在较短时间内完成的创作。正仓院琵琶山水画色彩艳丽，人物描绘精妙入微，非同一般工匠之作，至少是皇家工坊内的高手画师所为。

[1] *The Birth of Landscape Painting in China*（《中国山水画的产生》），By Michael Sullivan, University of California Press, 1962, p.129.

关于两幅画在山石构造、墨线勾勒、淡彩渲染等方面的比较，还可细细探讨。过去人们爱用移动观点观赏层峦叠嶂，描绘中国自然山水之境，可是韩休墓山水壁画以太阳"日出"固定、静止地反映对象，这种聚拢审美的独创艺术手法反映出中国山水画多元的空间观念。

综合上述比较，已不难看出唐代山水画题材的成熟与完备。张祜《题王右丞山水障二首》"精华在笔端，咫尺匠心难。日月中堂见，江湖满座看"[1]，描绘出"日月"在山水画中的中心位置。大诗人李白、杜甫等均采用题画诗方式，描写盛唐时期山水画的视觉效果，例如《李太白全集》中有8首题画诗，《巫山枕障》《观元丹丘坐巫山屏风》《当涂赵炎少府粉图山水歌》等都是咏山水，其中"名公绎思挥彩笔，驱山走海置眼前""征帆不动亦不旋，飘如随风落天边"成为绘画裁剪取舍和布局造境的经典名句。[2] 杜甫《奉先刘少府新画山水障歌》中咏道："画师亦无数，好手不可遇"；《戏题王宰画山水图歌》："十日画一水，五日画一石。能事不受相促迫，王宰始肯留真迹"，"尤工远势古莫比，咫尺应须论万里"，这些都是赞赏当时画家构思布局山水画创作的佳句。[3] 这些咏画、记事、鉴赏、雅集等题画诗，使绘画造型艺术与诗歌语言艺术结合，达到了更上层楼的意境。

中国古代山水画不同于西方古典风景画，西方古典绘画最重要的标准是线条流畅的写实，而东方艺术在绘画筋骨之上强调对精神气的理解。中国山水图式虽然也写实，但更多地属于"以形媚道"精神情感的传达，一度主要通过情景交融构成意境去传达山川秀美，甚至轻视逼真的物象描绘。唐代王维《山水论》曰："凡画山水，意在笔先。丈山尺树，寸马分人。远人无目，远树无枝。远山无石，隐隐如眉。远水无波，高与云齐。"[4] 但仅有意境并不足以概括山水画的本质，从韩休墓山水壁画构图空间来看，其核心目的在于传达主家生前堂庑之下的环境布局、喜好心绪与精神情感。

韩休墓山水画为研究中国山水画的变化发展，提供了重要实物史料，墓室中的

[1] 张祜《题王右丞山水障二首》，《全唐诗》卷五一〇，中华书局，第5803页。
[2] 何志明、潘运告《唐五代画论》（湖南美术出版社，1997年）中未收集李白这几首题画诗，实不应遗漏。
[3] 李栖《两宋题画诗论》有详细分析，台北学生书局，1994年，第28—34页。
[4] 传唐人王维的《山水论》究竟是假托王维的作品还是五代荆浩的作品，一直未定，但是甚为精到的画诀，仍不失为我们研究中国传统山水画的观察点。见俞剑华编《中国画论类编》第五编山水（上），人民美术出版社，1986年，第596页。

"山水画障"犹如窗景梦境：进入墓中空间后，似乎进入韩休家庭院落，有胡汉奏乐舞蹈图，有文人高士图，亦可通过山水画障远眺自然。画面柔和温润的淡黄色彩，仿佛用一种特殊的神秘香料细抹在山水之间，使它们免于流逝与腐朽。山水壁画如幻如梦，传递着深不可测的辽远感，超越了普通官僚的生活场景，营造出难以名状的山水意境，将暗淡无光的墓室装饰得美轮美奂，超越了文字与声音，最为直接地传递出世间的追求。

总之，唐朝开创的这种"日出"焦点山水画题材，作为特定观念对后世影响长远，周小陆先生曾提及傅抱石与关山月合作创作的人民大会堂名画《江山如此多娇》，与韩休墓山水壁画何其相似，因为都采用了"致远法"的画法，视角由平、仰转为俯视。[1]其实，笔者认为应是"日出"样式这种焦点透视法传至后代。墓葬壁画是死者灵魂的审视，也是有着艺术底色的历史画卷。我们分析山水壁画不能只注意山石花木等细枝末节，而应从整体上让人看出新意，绘画技巧也必须适合于艺术理念的发挥。

一幅画只有参照另一种同类画，观察两者的特点，比较两者的异同，才能更好更深刻地解读这幅画最有价值之处。因此，用日本正仓院琵琶山水画的一种异域眼光考察，或许能为解读韩休墓山水画提供另一种新的视角，避免用历史思维优先已知的定式坐标，去简单地裁量一幅具有时代意义的作品。

[1]《"唐韩休墓出土壁画学术研讨会"纪要》，《考古与文物》2014年第6期，第113页。

13

LIGHTING THE LANTERN AND PERFORMING FOREIGN DANCE AND MUSIC TO PRAY FOR GOOD FORTUNE—A NEW ARTISTIC LEARNING ON THE BUDDHIST "EULOGY ON THE STONE LANTERN" INSCRIPTION OF THE HIGH TANG PERIOD COLLECTED IN THE BEILIN MUSEUM, XI'AN

燃灯祈福胡伎乐
——西安碑林藏盛唐佛教《燃灯石台赞》的艺术新知

燃灯祈福胡伎乐
——西安碑林藏盛唐佛教《燃灯石台赞》的艺术新知

燃灯祈福是北齐以来宗教祭祀中兴起的一种常见重要仪式，也是教徒积累善德的供养手段，佛教、道教都用燃灯象征光明的智慧，外来的祆教、摩尼教等也有燃灯之举。点燃香灯实际上是点燃心灯，在佛教中，其真正意义在于用借灯献佛的形式，解脱心苦，祈佛保佑，实现心愿。燃灯者可以破除愚暗，开启人的觉悟；传灯者普及佛法，爱心相续，累代传承，生生不息。

佛教中将燃灯作为对佛供养的必须形式，与水、花、涂香、饮食、烧香并列，精美的灯盏无疑是传递智慧、光明的供具之一，所以寺院不论是白瓷灯盏、铜灯檠还是摩羯灯等都非常讲究外形的制作。燃灯分为烛灯和油灯两大类，寺院殿堂或室内往往并用烛灯、油灯，院落内外举行法会仪式则多用油灯置放石台之中，燃灯石台从而与经幢一起成为建筑小品的配合件，有着亭亭独立的艺术造型，传至朝鲜半岛、日本，成为遍及佛寺园林的建筑装饰符号和祈愿供养的文化象征。

唐代寺院道观中建造置放燃灯石台成为开元天宝时代的流行风尚，但留存下来的却不多见。西安碑林博物馆自20世纪50年代入藏有一尊唐代开元二十九年（741）的燃灯石台，近年始为人们关注[1]，其石台"胡人伎乐"和"混合神灵"线刻画尤为精美，充溢着外来艺术风格，值得海内外学人研究。

[1] 承蒙西安碑林博物馆赵力光先生揭示赐教，强跃先生带领笔者现场考察石刻，薛建安先生惠赐拓片，对此致以诚挚的感谢。

◀ 图1 碑林藏燃灯石台全貌

▶ 图2 燃灯石台侧面

一 《燃灯石台赞》祈愿见证

西安碑林藏这座燃灯石台，残存高约1.2米，八棱型石柱，应该是石台中间"身"的部分，根据座、身、顶三部分结构形制与石柱卯槽观察，原灯台上部估计应有灯室，并上接攒尖式屋盖或石摩尼珠，下部应有八角形覆莲底座，或雕刻有佛像璎珞，或装饰有幔帐帏幕，这样燃灯石柱才会比例匀称，造型优美，组合成精致的石柱整体。

不知这座燃灯石台原出自长安何处寺院，或何处建筑，只能依据石刻文字"题额"和内容定为《燃灯石台赞》，全文如下：

1. 然灯石台赞并序　习艺内教梁幼睦撰
2. 建石台然香灯者，府使苏公崇圣 /
3. 教之所立也，判官唐公内教等树 /
4. 善因之所赞也，工探怪石斫而砻 /
5. 之，对金容而屹起，兼王毫而普照 /，
6. 深因罕测，大福无边，载纪鸿休 /，
7. 敬为铭曰：
8. 石台岌立舍宝光，照耀三途并十方 /，
9. 念兹成就福无疆 /。
10. 大唐开元岁次辛巳，月直大火，八日庚申建 /，
11. 云韶使、银青光禄大夫行内侍苏思勖 /
12. 府使判官、朝议郎、行宫闱丞唐冲子 /
13. 云韶典黎万全、间元晖、朱朝隐 /

然燈石臺頌并序　晉國公教梁切詰撰
建石臺然燈者　闡使蘇公岑聖
教未所立也刻官唐公於故里
㠯司之有懸之也十三樣在石衢而醋
之對金容而酕　武王毫而昔照
深回呼澗大福　無邊蔵紀鴻休
敬諡銘曰
石臺發立合宇光　照曜三途示十方
念茲成就福無疆

大唐開元歲次辛巳月直大火日庚申建

雲麾將軍守左金吾衛大將軍　行內侍蘇思勗
府使幹官朝議郞行寺闇祭唐沖子
高崇順內敎所衛王思泰
內敎康道嚴　戴嗣林　本如玉　蘇仙兒
張桃祥　嚴阿仵　陳阿仵　李文隊
趙李生　郭奴子　蘇方進　桿却脫
尉遲光　尉遲仙　唐尚貞　萬安實　朱朝隱
　　　　武戒相　蘇奄子　白旅人　梅阿兒
李尚山　陳阿他　楊南建
　　　　朱姿兒
雷遲　孫樹生　蜜喬察　孫里奴
倉寶宗尚仙　盧福仙　龐處子　孫大義　如思親
雲韻孫樹郞　尉侯超祢　蘇怡俊　張萬年
寳臺府典軍白鳳珪　折衝郎丁金　習靭典趙意
宗合誰善因傅燭夫累積素　㠯　書
刊厥石樹
開元聖文神武皇帝　皇太子諸王
北荘薦同僚　幸眞六道麦及
文武百僚　幸眞六道麦及

14. 乔荣顺，内教折冲王思泰、宋如玉／
15. 内教康宜德、成丑奴、严阿仵、高仙儿／
16. 张休祥、李阿毛、陈八□、李文殊／
17. 赵李生、郭奴子、苏子仪、薛却腕／
18. 尉迟光、尉迟仙、罕尚真、葛良宾／
19. 纪孩孩、武水相、苏希子、白张八／
20. 骆阿毛、魏瑜逊、董孝忠、梅阿九／
21. 李勒山、陈阿仙、朱婆儿、杨南建／
22. 宁王府典军白凤珪，折冲郑子全，习艺典赵亲／
23. 云韶长上王冲冲，李福仙、张思察、孙黑奴／
24. 余宝、宋尚仙、雍奴子、孙大义、茹思琛／
25. 袁尊、孙树生、刘齐痓、刘齐光、张万年／
26. 孙意、孙二郎、万俟赵仵、解招俗、曹伏奴／
27. 彰礼门押官韦靖、左光晖、师承恩、赵元深／
28. 宋令望，京总监西面丞阁启心书／
29. 刊层石，树善因，传灯无穷，积善多福，奉为／
30. 开元圣文神武皇帝、皇太子、诸王、文武百僚、幽冥六道爱及／
31. 兆庶同获斯福。

这篇《燃灯石台赞》是开元二十九年（741）由一群来自皇宫内以供奉艺人为主体的各色人物，为祈福而竖立的石柱，共有66人署名在面上，其中史书有载的著名者如纪孩孩，段成式《酉阳杂俎》记录市井名伎生日夜宴请到的"乐工贺怀智，纪孩孩，皆一时绝手"[1]。贺怀智和纪孩孩都是当时的琵琶高手。

李肇《唐国史补》记载"梨园弟子有胡雏者，善吹笛，尤承恩宠"。仅从石刻名单的人名里观察，可能也有胡人乐工，例如康宜德、曹伏奴、雍奴子、成丑奴等，即使汉人或是其他蕃族人名也都比较低贱，诸如唐冲子、郭奴子、孙黑奴、梅阿九、骆阿毛、李阿毛、朱婆儿等。唐代乐户是掌握音乐技能的杂户，地位虽然比

[1] 段成式《酉阳杂俎》，《唐五代笔记小说大观》下册，上海古籍出版社，2000年，第645页。

图4 燃灯石台图名录之一

图5 燃灯石台图名录之二

图6 燃灯石台图名录之三

图7 燃灯石台图名录之四

图8 燃灯石台图名录之五

图9 燃灯石台赞题额图

"良人"低贱,但毕竟是皇家乐官制度的下层成员。《教坊记》说:"楼下戏出队,宜春院人少,即以云韶添之。云韶谓之'宫人',盖贱隶也。"[1]石刻题名似乎都是男性,没有女性乐伎,大概宫廷女乐归宜春院管理[2]。令人疑惑的是,《乐府杂录》中记载开元时期一些著名乐工却没有出现在这座石柱题刻上,如李龟年、张野狐、安不闹等。可能是云韶乐是"仙家行道"的集体性乐舞,云韶院乐工更番替换,不突出个人才艺,人多史无记载,所以石刻记录的人名反而弥足珍贵。

唐代文献里"内教坊"与"教坊"经常混用,实际是一个机构,掌管"新声、

[1] 崔令钦《教坊记》,中华书局,2012年,第12页。
[2]《新唐书》卷二二《礼乐志》十二,中华书局,1975年,第476页,"宫女数百,亦为梨园弟子,居宜春北院"。

散乐、倡优之伎"，胡三省注："教坊，内教坊也。"[1]唐初武德年间内教坊使由宦官出任，如意元年（692）武后改名为"云韶府"，神龙年间恢复旧称。开元十二年（724）唐玄宗为了与开元二年（714）新成立的内教坊区别，又"自立云韶内府，百有余年，都不出于九重，今欲陈于百姓，冀与公卿同乐"[2]。云韶使是云韶府的行政主管官员，负责皇宫内演奏雅乐"云韶"法曲之事[3]，而苏思勖是当时有名的宦官，他兼任云韶使，不仅是"置教坊于禁中以处之"，即内教坊设立在大明宫，而且苏思勖本人可能"晓音律、知技艺"。内教坊乐工时多时少，技艺高超受宠的乐工按照"长入制度"，可以长期出入宫中为皇家表演，称为"长入"。习艺内教、云韶典、云韶长上等职务则为擅长乐舞技艺的人担任。至于教坊府使判官、内教折冲等官职，均为乐工遥领享受的待遇和地位，类似梨园中的供奉官。而且教坊与云韶府、梨园可以互相调动、互相兼职。

从这个祈福署名人员官职来分析，是由内教坊、云韶府、宁王府、彰礼门、京总监等几个机构组成的。根据望仙门内东壁乐具库的记载[4]，彰礼门或许也是存放云韶乐演奏用的玉磬、琴瑟、筑、箫、笙、竽、跋膝、登歌、拍板以及大型鼓架等乐器的地方，所以彰礼门押官才会列入题名中。

宁王李宪是唐玄宗李隆基长兄，历史上不仅以"让皇帝"闻名于世，更是"审音之妙"[5]，善吹横笛，爱读龟兹乐谱，对乐舞音律造诣颇深。宁王府典军、折冲、习艺典三位列入祈福署名人，说明其平时与宫中内教坊的交流。《唐李宪墓发掘报告》显示[6]，63岁的李宪于开元二十九年（741）十一月病故，而《燃灯石台赞》立于这年六月九日，应是其生前"乐风雅属""谦德遗让"的记录。

当时技艺精湛的乐工常常到各王府及权贵宅邸献艺，或去禁军参加宴聚演出，李龟年"岐王宅里寻常见，崔九堂前几度闻"。他们交流技艺，往来学习，自然结为圈子。唐代流行结社活动，如官人社、女人社、渠人社、亲情社、兄弟社等，也有与佛教活动有关的社，如燃灯社、行像社、造窟社、修佛堂社等，还有僧俗弟子因写

[1] 《资治通鉴》卷二一六，天宝十载正月条，中华书局，1956年，第6903页。
[2] 宋敏求编《唐大诏令集》卷八一《政事·礼乐·内出云韶舞敕》，商务印书馆，1959年，第466页。
[3] 《云韶》本三代古乐名，云韶为云门黄帝乐，大韶为虞舜乐。唐玄宗改武后时《云韶》为法曲，即新《云韶乐》。"云韶府"在唐文宗开成二年（837）更名为"仙韶院"。
[4] 段安节《乐府杂录》，中华书局，2012年，第121页。
[5] 郑棨《开天传信记》，中华书局，2012年，第82页。
[6] 陕西考古研究所《唐李宪墓发掘报告》，科学出版社，2005年，第224页。

经、造经、诵经而结社。尽管他们来自不同家族、不同地域，但共同出资，设置石灯、镌刻石幢、树立石柱是常有的事。从现存唐代石灯铭刻文字看，很少出自皇家寺院或朝廷资助，均为地方寺院信徒赞助雕造。而这件《燃灯石台赞》皇家内府色彩浓厚，绝非普通乐人所为，他们或是习艺内典的熟人一起燃灯结社，或是苏思勖率领最受皇帝宠信的"御前供奉第一部"，志同道合，彼此帮衬，共同供奉，刊石纪事，燃灯的"石台"其实变成了祈福颂德的"颂台"。

二 佛教燃灯是节日信仰标志

燃灯最早传自印度，东晋高僧法显《佛国记》描述南亚举行佛教法会时不仅"作倡伎乐，华香供养"，而且"通夜然灯，伎乐供养"。随着佛教东传中国，各地佛教法事活动也屡屡出现燃灯仪式，佛教信徒通常在佛塔、佛像、经卷前燃灯，这成为供养行事的大功德，也是佛教徒积累功德的一项重要宗教手段。如遇正月十五、八月十五、腊八等特殊节日，还要寺院全体出动"内外燃灯"，石窟寺院则由僧团组织"遍窟燃灯"。

《佛般泥洹经》卷下记载："天人散华伎乐，绕城步步燃灯，灯满十二里

◀ 图10 廊坊隆福寺长明灯楼

▼ 图11 廊坊隆福寺长明灯楼（俯视图）

图12　长明灯楼
伎乐之一

图13　长明灯楼
伎乐之二

图14　长明灯楼
伎乐之三

图15　长明灯楼
伎乐之四

图16　长明灯楼
伎乐之五

图17　长明灯楼
伎乐之六

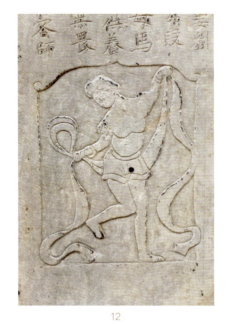

12

13

14

15

16

17

地。"[1]《无量寿经》卷下也说："悬缯然灯，散华烧香。"[2]《佛说施灯功德经》更是将燃灯作为僧侣和信徒积累功德的一种形式。玄奘临死前，专门"烧百千灯，赎数万生"[3]。僧侣和官民借燃灯祈愿纳福，使燃灯供养成为一种常见的祈福仪式，诵读《燃灯文》，祈求国泰民安、善因增福。虽然各地燃灯仪式的细节不一，但燃灯供养的主题基本相同。龟兹石窟壁画中就有比丘燃灯供养图像，跪对佛陀的比丘头顶、双肩、双手均放置灯具，显示灯具众多，发愿祈求功德圆满。[4]更重要的是燃灯仪式时，梵响与箫管同音，宝铎与弦歌共鸣，往往有伎乐供养或是歌舞合璧烘托，"通夜然灯，伎乐供养"。尤其是灯具作为佛教六种供具之一，表示智波罗蜜，在佛经中多以灯比喻明智慧、破愚痴，因而灯具越造越大，高耸的石灯成为佛教法会上教徒信仰的一种标志。

值得追溯的是，燃灯石台又称为"石灯""灯楼""灯幢"[5]，中国现存时代最早的石灯为山西太原龙山童子寺北齐石灯。唐代石灯则有山东方山灵岩寺永徽五年（650）石灯、河北曲阳北岳庙延载元年（694）石灯、青州龙兴寺景云二年（711）石灯，河北元氏县开化寺天宝十一载（752）石灯，山西长子县慈林山法兴寺大历八年（773）石灯，以及陕西乾县石牛寺石灯，黑龙江宁安渤海国晚期（893—906）上京龙泉府朱雀大街南部佛寺石灯，等等。

与西安碑林燃灯石台可比较的是河北廊坊光阳区古县村发现的长明灯楼，原为唐代幽州安次县隆福寺内遗物，现移入河北廊坊博物馆。[6]这座石灯雕制带纪年刻铭于武则天垂拱四年（688），从石灯托盘上卯槽结构形制来看，原来石灯上部应该有灯室，后来佚失，其形体巨大，高3.4米，汉白玉石质，联体壸门方形基座，八边形灯柱台座承托盘组成。石柱中部正南面刻有篆书题额："大唐幽州安次县隆福寺长明灯楼之颂"。颂序、颂词皆为楷书间以行草，安次县尉张煊撰文，并镌刻有《燃灯偈》《知灯偈》《般若波罗蜜多心经》以及功德主姓名、官衔。

[1] 白法祖《佛般泥洹经》卷下，《大正新修大藏经》第1卷，第174页中。
[2] 康僧铠《佛说无量寿经》卷下，《大正新修大藏经》第12卷，第272页中。
[3] 慧立、彦悰《大慈恩寺三藏法师传》卷一〇，中华书局，2000年，第220页。
[4] 《中国石窟·克孜尔石窟》二，图57、94、97、170，文物出版社、平凡社，1996年。
[5] 陈怀宇《唐代石灯名义考》中指出唐代石灯主要名称"灯台"，早期另称"灯楼"，中晚唐出现"灯幢"之名。见《唐宋历史评论》第1辑，社会科学文献出版社，2015年，第56页。
[6] 笔者受陈怀宇先生委托考察隆福寺长明石灯柱，感谢廊坊博物馆馆长吕东梅介绍。另见付艳华《廊坊地区的佛教石刻艺术》，《文物天地》2014年第8期，第83页。

图18 燃灯石台胡人排箫图

图19 胡人排箫图（线描）

图20 燃灯石台吹笛图

图21 胡人吹笛图（线描）

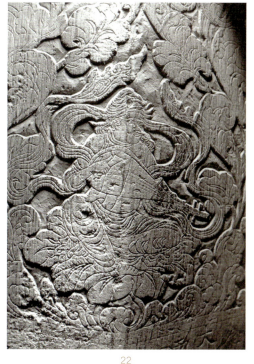

22

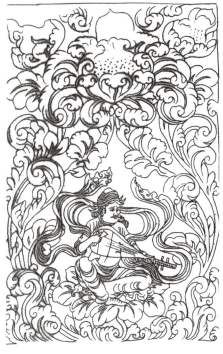

23

24

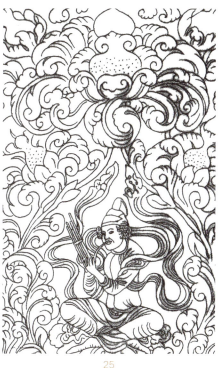

25

图22 燃灯石台胡人琵琶图

图23 胡人琵琶图（线描）

图24 燃灯石台胡人吹笙图

图25 胡人吹笙图（线描）

图 26 燃灯石台独角马头鸟身神兽图

图 27 独角马头鸟身神兽图（线描）

图 28 燃灯石台双角狮身神兽图

图 29 双角狮身神兽图（线描）

图30 燃灯石台鹦冠飞鸟神禽图

图31 鹦冠飞鸟神禽图（线描）

图32 燃灯石台独角麋鹿披鬃神兽图

图33 独角麋鹿披鬃神兽图（线描）

隆福寺长明灯楼实际就是石灯台，台座上楼阁性灯室"楼""台"通用，不仅为考证幽州和安次县建置沿革提供了证据，而且丰富的雕刻内容和艺术风格也印证了武周时期佛教寺院供具的精美。最引人注目的是，石柱上部拱龛里雕有16尊佛像，石柱下部尖拱龛内有浮雕伎乐，有六面伎乐人或跪或坐于须弥式莲花座上，分别演奏琵琶、排箫、短笛等乐器，两面为舞动飘带的舞伎，奉行的也是"华香供养、倡伎作乐"的戒律法规。

据敦煌文书 P.3405《正月十五日窟上供养》斋文记录的10世纪初敦煌佛事燃灯求恩活动中"敦煌归敬，道俗倾心，年驰妙供于仙岩，大设馨香于万室，振洪钟于苟芦，声彻三天。灯广车轮，照谷中之万树；佛声接晓，梵响以（与）箫管同音。宝铎弦歌，唯谈佛德"[1]，可知燃灯点香时是有乐舞表演的，至少有乐队伴奏演出。所以廊坊唐隆福寺长明灯楼上雕刻有乐舞形象，西安碑林开元二十九年燃灯石台线刻画更是用繁茂恣意的花卉、人物、动物图案描绘了这个宏大乐舞场景。

从敦煌文书来看，每逢正月十五、腊八等节日，固定会在莫高窟举行遍窟燃灯活动，因为正月十五"上元"是"三元之首"，必须年年供养不绝，"燃灯以求恩"，寺院"燃灯表佛"相延成俗，灯轮光明彻于空界，窟窟常梵宝馥，香气遍于天衢。唐代将上元灯节由一夜改为三夜，"先天二年二月，胡僧婆陀请夜开城门，燃灯百千炬，三日三夜"。开元二十八年（740）以正月望日"连夜燃灯"，天宝三载（744）十一月敕"每载依旧正月十四、十五、十六开坊市燃灯，永为常式"[2]。《朝野佥载》卷三记，"燃五万盏灯，簇之如花树"[3]，佛教燃灯供养实际上已经成为不分贵贱全民同乐的节目。

佛教常言"不忍圣教衰，不忍众生苦"，用智慧点燃心灯，就是净化心灵、心香供养，可谓"灯灯续焰火，慧光普照亮"。要保证"法音宣流，光照大千"，燃灯传灯之举成为佛教徒必做功德，大的寺院更是通过僧团运筹组织燃灯活动，四处燃灯表达对佛的崇拜，并诵念祈福的燃灯文。燃灯需要花费很大，佛教徒组成"燃灯社"，凑集油粮以承担寺院节日活动，敦煌地区官民燃灯同庆就表明，祈求"国泰人安，永无征战""荡千灾、增万福，善业长，惠（慧）牙开"，甚至"燃神灯之千

[1] 马德《敦煌遗书莫高窟岁首燃灯文辑识》，《敦煌研究》1997年第3期。
[2]《唐会要》卷四九"燃灯"，上海古籍出版社，1991年，第1009—1010页。
[3]《朝野佥载》卷三，中华书局，1979年，第69页。

盏""照下界之幽途",成为大众祈愿纳福的隆重仪式。[1]敦煌 P.3461《燃灯文样》:"燃灯千树,食献银盘,供万佛于幽龛,奉千尊于灵窟"。不仅专设负责燃灯僧备办酒食,而且僧官要上窟诵读发愿颂赞贺节。吐蕃归义军时期,敦煌僧务管理机构"都司"下专设"灯司",在燃灯活动时向燃灯社分配任务。[2]

西安碑林《燃灯石台赞》是盛唐时宫内云韶府使苏思勖"崇圣教",率众人树立燃灯石台祈福的标本,既导引出对当今皇帝的崇拜,又涉及对皇太子、诸王、文武百僚以及老百姓的祈福,颇有皇家的气魄,所以资料非常珍贵。

由于汉地社会佛教的兴盛与寺院的强大,入华的粟特移民及后裔也受到影响,他们信奉的祆教亦熏染佛教燃灯活动的流风,尤其是粟特人在敦煌佛教教团中势力强大,由信仰祆教转为信仰佛教,但燃灯祈求光明是两教共同的追求。[3]敦煌文书中有"沿路作福,祆寺燃灯"[4]的记载,说明祆寺燃灯有崇拜圣火、追求光明的意义,向达先生曾认为唐睿宗时建议夜开城楼"燃灯百千炬"的"僧婆陁"或是西域火祆教徒。[5]作为宗教信仰崇拜,燃灯"既明远理,亦弘近教。千灯同辉,百枝并曜。飞烟清夜,流光洞照"[6]。燃灯从神圣性佛俗到娱乐性民俗的演变,拜火舞到顶灯舞及灯舞的传递,本土文化与外来文化的交融汇通,早已渗透"去暗除昏"的艺术创作之中。

[1] 冀志刚《燃灯与唐五代敦煌民众的佛教信仰》,《首都师范大学学报》(社会科学版)2003年第5期。
[2] 敦煌文书《庚戌年(950)十二月八日社人遍窟燃灯分配窟龛名数》,宁可、郝春文《敦煌社邑文书辑校》,江苏古籍出版社,1997年,第281—283页。
[3] 有学者认为,粟特人既信仰祆教又信仰佛教,保持祆、佛两教并重的习惯,但其拜火与燃灯的习俗是否交融需进一步研究。见郑炳林《唐五代敦煌的粟特人与佛教》,《敦煌研究》1997年第2期。
[4] 张小贵《敦煌文书所记"祆寺燃灯"考》,载《庆贺饶宗颐先生95华诞敦煌学国际学术研讨会论文集》,中华书局,2012年,第577—578页。
[5] 向达《开元前后长安之胡化》,见《唐代长安与西域文明》,生活·读书·新知三联书店,1957年,第55页注释三六。
[6] 昙谛《灯赞》,见欧阳询《艺文类聚》卷八〇《火部·灯》,上海古籍出版社,1965年,第1370页。

图34 2—3世纪犍陀罗燃灯佛授记浮雕

三 燃灯石台的艺术题材

从贞观至开元天宝之际，流行的外来文化中，最显著的标志之一是拂菻艺术遗痕，《宣和画谱》记载唐代王商、张萱、周昉等绘《拂菻风俗图》《拂菻士女图》《拂菻妇女图》《拂菻图》等，拂菻乐、拂菻妖姿舞等也进入皇家内教坊。拂菻绘画的粉本传入中国后，一度呈爆发之势，受到各方面的追捧，被广泛运用于石刻线刻画上，西安碑林博物馆展存的唐开元九年（721）兴福寺残碑碑侧胡人骑狮图、开元十五年（727）唐杨执一墓门楣及墓志侧十二辰蔓草纹、开元二十四年（736）大智禅师碑侧菩萨盘坐和女首凤身图、唐惠坚禅师碑侧狮子与童子纹图、唐石台孝经碑座长角狮子图等都属于此类作品。[1]陕西临潼博物馆展出唐开元二十九年庆善寺石门和门楣上童子、塞壬、神兽形象线刻画，亦是拂菻遗风。[2]唐开元二十一年阿史那怀道十娃夫妇墓石椁上人物图像也有拂菻狗及类似翼鸟等线刻画。[3]近年发现的唐开元二十五年（737）武惠妃石椁上勇士牵神兽图和勇士捧果盘骑神兽敬献图更是有力的印证[4]，虽然不是完全套用拂菻艺术中希腊罗

[1] 西北历史博物馆编《古代装饰花纹选集》，陕西人民出版社，1953年。笔者考察西安碑林石刻库房还有一些未展出的石雕线刻画，均有盛唐拂菻艺术遗痕。

[2] 赵康民编著《武周皇刹庆善寺》，陕西旅游出版社，2014年，第30—32页。

[3] 1993年咸阳文物考古研究所发掘阿史那怀道十娃夫妇墓，其单檐歇山顶石椁现存于顺陵文管所，初步介绍见李杰《勒石与构描——唐代石椁人物线刻的绘画风格学研究》，人民美术出版社，2012年，第41页。

[4] 拙作《再论唐武惠妃石椁线刻画中的希腊化艺术》，载《中国国家博物馆馆刊》2011年第4期，《唐贞顺皇后（武惠妃）石椁浮雕线刻画中的西方艺术》，《唐研究》第16卷，北京大学出版社，2010年。

马神祇形象，而是经过印度—伊朗—粟特系列神话造型艺术的传播，但在神话故事的谱系中仍能看出人物、情节和场景的关联。

了解开元时期拂菻风格的绘画后，我们再看《燃灯石台赞》上乐伎图像，八棱石柱按照"上图伎乐，顶祈香坛，下图灵像，形影降服"，分为上下四个图案，既不是天宫伎乐也不是供养伎乐。上部四幅"胡化造型"均为高鼻深目胡人形象，他们手持乐器，呈坐部乐伎盘腿姿势，乐器从右到左分别为笙、琵琶、横笛、排箫，但没有筚篥、箜篌、羯鼓、拍板等，按照段安节《乐府杂录》所记"胡部"，也是以琵琶为主的胡部新声，或是以龟兹七调糅合汉族清乐而成的场面。

第一个胡人卷发，头戴立式高帽，双手合抱笙管，口含笙嘴，正在吹奏。胡人乐伎身披飘带，全身着罗马-波斯式贴身细长纹紧身装，足蹬软鞋，盘腿坐于圆毯上。

第二个胡人头缠多层束带，前后露角，脸庞上倒八字眉，深目高鼻，留有短胡须。他手持四弦琵琶，右手拿拨子弹奏，盘腿高翘。

第三个胡人没戴帽子，卷发垂至两鬓，头顶发髻束扎成圆球状，直鼻大眼直视前方。他手持横笛似在卖力演奏，坐卧中单腿竖立。

第四个胡人也是卷发，下披两鬓，头戴有花冠球的小扁帽，这是典型的拜占庭式帽饰。画面上胡人炫服靓装，衣轻若飞，有着婀娜妙曼的奏乐姿势。

《燃灯石台赞》下部四幅"神灵动物"画，实际上也是拂菻艺术系统"十二个混合神灵"的重要特征，有的兽头鸟身魔怪化，有的猛兽羚角化……显示神灵动物可以抵抗恶神，防止妖魔伤害亡者的灵魂，保护善良人安全抵达彼岸世界。石台从右到左依次为独角神灵骏马、双羚角狮身神兽、鹦冠飞鸟神禽、独角鹿首披鬃灵兽。这些图画配合石台祈愿文字，可以使佛教信徒得到教化。

石台上下每幅画面都布满了蔓草缠枝，花团锦簇，使画面饱满填平，中间有石榴花、无花果、百合花等，交叉缤纷，叶瓣配合圆壶形长枝直顶硕大花朵，繁华大气。整个画面用人物、动物、植物交错构成几何形排列，波状花叶翻边是典型的拂菻装饰风格遗痕，源自希腊化美索不达米亚的藤蔓环绕艺术。[1]这种琳琅满目的"繁饰"也是盛唐时期的石刻艺术特征，与佛典讲究的天界盛景相吻合，"香果琼枝，天衣锡钵"，"香风触地，光彩遍天"，灯柱高耸，照知四方，仰慕心神，振锡

[1] Mikhail Treister, "Late Hellenistic Brooches Polychrome Style and its Relation to the Jewellery of Roman Syria", *Silk Road Art and Archaeology*, 2002, No.8, p.29.

凌云。

开元天宝年间,高等级墓葬中石椁上线刻画非常流行拂菻装饰图案。与《燃灯石台赞》有关的宁王李宪墓为例,其石椁门柱上石榴花、立柱上百合花与串枝叶等花的海洋,簇拥出一个个拜占庭桃形圆圈式图案,有披鬃甩尾的雄狮,弯角大盘羊,头生双角、身披双翼的神兽,手持长矛的勇士,颈绕绶带、口衔花叶的飞雁,身披华案的白象,头生独角的翼马。特别是既有身骑独角翼马、头戴双飘带金冠(王圈)的勇士,又有手捧鲜果祭盘、头戴两翼带宝冠的展翅鸟身女性[1],均为典型的拂菻神话人物形象。[2]由此可见,当时流行的线刻画艺术与外来文明有着不可忽视的关系。

率领教坊、云韶众多乐工燃灯祈福的苏思勖,官至银青光禄大夫、行内侍省内侍员外,卒于天宝四载(745)。1952年2月在陕西西安东郊发掘其墓时,发现墓内东壁上有一幅完整的乐舞壁画,《文物》1960年第1期发掘简报描述:"中间舞蹈者是个深目高鼻满脸胡须的胡人,头包白巾,身着长袖衫,腰系黑带,穿黄靴,立于黄绿相间的毡上起舞,形象生动。"[3]其实,苏思勖墓内壁画表现的是盛唐时流行于上层社会家庭中的乐舞,新近发现的盛唐韩休墓"乐舞图"壁画再次证明当时盛行的风尚。

李宪墓室中东壁壁画也画有"乐舞图"[4],方形毡毯上六人组成乐队,既有吹笙胡人,又有拨弦汉人,正中间男女双人对舞图构成一幅欢乐景象。欣赏乐舞的高髻丰腴女性则是皇亲贵族形象的生动写照。整个壁画反映了宁王李宪家庭欣赏琴箫音律、舞蹈鼓乐的生活场面。

教坊乐工和云韶府乐工无疑是较容易接近皇帝的人,他们在大宦官苏思勖带领

[1] 人首鸟身类"神禽"在佛教艺术中的解释众说纷纭,有"人首朱雀""羽人""迦陵频伽鸟""禺强""千秋"五种说法。传统说法是佛教取材中国神话半人半鸟和道教升仙思想产生的"飞廉""瑞禽"等复合形象。

[2] 拜占庭6世纪圆雕渐渐减少,但是从7世纪开始,拜占庭艺术以花叶和缗带为基础的装饰手法扩大,浅浮雕(包括线刻画)广泛使用了几个世纪,不仅用在建筑物所有的雕刻部分,而且边框画大量使用神话、战争、狩猎等大场面画作。见 Par Alain Ducellier 著,刘增泉译《拜占庭帝国与东正教世界》,台湾编译馆,1995年,第269页。

[3] 《西安东郊唐苏思勖墓清理简报》,《考古》1960年第1期。熊培庚认为壁画中描绘的是当时的"胡腾舞",见《唐苏思勖墓壁画舞乐图》,《文物》1960年第8—9期。周伟洲依据乐器组合认为是胡乐融合汉舞特点的"胡部新声",见《西安地区部分出土文物中所见的唐代乐舞形象》,《文物》1978年第4期。

[4] 陕西考古研究所《唐李宪墓发掘报告》,彩版14,科学出版社,2005年,第151—152页。

下为唐玄宗及皇太子等人祈福，雇用的画匠有可能是寺院里技艺高超的匠人，也有可能是宫中供奉皇家的画师。不管是何人，都可看出画匠采用了开元时最流行的"拂菻样式"粉本或辗转的"画稿样"，"写貌尤工，切于形似"。唐代画工善于利用"通用粉本"对原图像扩展运用，从而在燃灯石台上留下了盛世背景下的"胡人乐伎图"和不同凡响的"神兽异禽图"。

 源自佛教的燃灯仪式，经过改造，在中国形成了燃灯石台。进入唐代，燃灯习俗日盛，燃灯与传灯，按照佛教经典说法，能发挥启蒙人心和师承传照的作用。家家念佛燃灯，信仰仪式中祈福活动相当频繁。西安碑林藏《燃灯石台赞》树立在寺院宏大建筑构架里，只不过是一个建筑小品，也是佛教节日燃灯祈福场合中的一个配角，既表示对佛的虔诚礼拜，亦表达供养人祈福祝愿的心情。[1]但是《燃灯石台赞》上部纷繁复杂的胡人乐伎线刻画，不仅印证了燃灯与伎乐相配的记载，其"华台"艺术的表现力由此也可见一斑；下部采用"狮子神兽"和其他"灵兽"图案，却不用佛教十二辰兽固有的教化模式，不能不使人赞叹盛唐艺术吸纳外来文化后的创造，开阔了中西文化多角度交流的文化视野。

[1]　日本圆仁亲历记录开成四年（839）扬州僧寺与民间共度燃灯节盛况："（正月）十五日夜，东西街中，人宅燃灯，与本国年尽晦夜不殊矣。寺里燃灯，供养佛，兼祭奠祖师影。俗人亦尔。当寺佛殿前建灯楼。砌下、庭中及行廊侧皆燃油（灯）。其灯盏数不遑计知。""诸寺堂里并诸院皆竞燃灯，有来赴者，必舍钱去。"《入唐求法巡礼行记校注》卷一，花山文艺出版社，1992年，第97页。

CHANGE OF THE DRAGON IMAGE IN TANG DYNASTY AND FOREIGN CULTURE

14 唐代龙的演变特点与外来文化

唐代龙的演变特点与外来文化

龙是数千年来中华民族的标志和精神象征，它以特殊的神灵含义和图腾形象渗透进各个文化领域，甚至成为古代政治崇拜的核心与权威。龙文化的内涵也广泛而深沉，在人们思想意识中影响极大。但关于龙的实质、龙的起源、龙崇拜的形成以及龙的神话流传等问题，至今众说纷纭，莫衷一是，未有定于一家的答案。[1]龙的造型与图像传世很多，《广雅》云："有鳞曰蛟龙，有翼曰应龙，有角曰虬龙，无角曰螭龙。"《说文》谓龙"能幽能明，能细能巨，能短能长；春分而登天，秋分而潜渊"。龙从简单到复杂，从抽象到具体，从具象到意象，各个朝代互有差异，充满疑惑，变化莫测。本文拟抛开南辕北辙的争论，仅就唐代龙的演变特点以及外来文化因素做一分析。

图1 唐代走龙银碗（底部）

[1] 王笠荃《龙神之谜》，《中国文化》第5期（1991年秋季号）。尚民杰《中国古代龙形探源》，《文博》1995年第4期。王大有《龙凤文化源流》，北京工艺美术出版社，1988年，第77页。何星亮《中国图腾文化》，中国社会科学出版社，1992年，第353页。何新《谈龙》，（香港）中华书局，1989年。

一　唐代龙文化源流

唐以前的龙，形态不一，各有差异，从石刻、铸像、画像或其他工艺品上看，有的长角，有的无角；有的长爪，有的无爪；有的长翼，有的无翼，没有固定统一的模式。这些差异，反映了古人按自己意念中的形象来创造自己的龙造型。

考古学上发现最早的龙是山西吕梁山南端吉县柿子滩石崖岩画上"鱼尾鹿龙图"。[1]史前时期见于龙之形体的实物有：河南濮阳西水坡仰韶文化墓葬中的龙，内蒙古敖汉旗兴隆洼、赵宝沟遗址陶器上绘制的龙，内蒙古翁牛特旗三星他拉村出土的玉龙[2]，辽宁牛河梁红山文化女神庙中出土的玉龙，以及辽宁阜新查海龙纹陶片、湖北黄梅白湖乡摆塑型龙、浙江余杭良渚龙首玉镯等。这些史前"龙"的发现，把中国上古传说中的龙由虚幻变成了实体，为中华龙的渊源提供了重要线索。

商周时期龙的特点是以玉石与青铜来雕塑，殷墟妇好墓出土的"屈体玉龙"（或称卷龙）、"猪首屈体龙"以及龙纹玉璜等为代表。商代青铜器已有大量龙纹装饰，商末周初才有青铜龙做攀登状饰于青铜器上，如陕西扶风巨浪乡海家村出土了迄今发现最大的商周青龙，系圆雕式爬行状，四川广汉三星堆也出土有商末青铜攀龙。西周的玉龙多作璜形、玦形和环形；青铜器上则有早期多齿角龙纹、花冠龙纹和晚期的花冠象鼻龙纹等。

春秋战国时期，不仅有龙纹玉佩，而且龙纹已入于帛画，如长沙楚墓出土的"人物龙凤图"和"人物驭龙图"。绣品中则有湖北江陵楚墓出土的"蟠龙飞凤纹""龙凤合体纹""舞凤逐龙纹"等。青铜器上还有交龙纹、圆龙纹、群龙纹等。这一时期的龙蛇纹出现四体或群体相互交缠的多种复杂形式，均匀构成平列带状图案，形成十分完美的装饰效果，保持了寓意深广的吉祥物风格。

秦汉时期，出现了龙的画像砖、石雕、彩绘、漆器、壁画、瓦当等，如陕西咸阳出土的秦代龙纹空心砖，四川汉代"龙车行空图"画像石，河南南阳西汉"苍龙星座图"画像石，陕西西安汉城遗址出土的青龙瓦当，河南洛阳烧沟西汉卜千秋墓壁画中的龙纹彩绘，都是姿态完整的代表作。秦汉时期龙的艺术风格更为精细具体，特别是西汉龙的造型章法变化较大[3]，一是龙纹多呈一种蟠螭图案，"螭"就是

[1]　干振玮《龙纹图象的考古学依据》，《北方文物》1995年第4期。
[2]　孙守道《三星他拉红山文化玉龙考》，《文物》1984年第6期。
[3]　罗二虎《试论古代墓葬中龙形象的演变》，《四川大学学报》1986年第1期。

传说中的龙属神兽，其蛇形体长弯曲，造型与龙纹多有相似之处，身尾不分，融为一体。二是以四神（青龙、白虎、朱雀、玄武）为造型的龙增多，瓦当上的青龙姿势就其圆形而仰头翘尾，长颈鳞躯，鸟啄鳄足，构成圆形。三是有些龙出现双翼，即应龙，飞翼紧贴前胸和前腿处，与躯体并行向背部伸展，状如奔腾，体现出浪漫遐想的动态，具有波斯阿契美尼德朝翼狮的表现手法。

魏晋南北朝时期，那种东汉以来交互盘绕的结龙形象逐渐消失，从壁画、画像砖、墓志石、石棺等来看，龙的形象呈现出身尾分明、体似狮虎、龙角前卷、四肢细长的特点，身躯雕琢鳞纹趋密。大多数的龙有飞翼、鹰爪，有的飞翼夸张成细长的飘带形，造型风格与以前稳重沉着的静态相反，一般呈匍匐爬行状较多，线条流畅讲究行云流水[1]。特别是有些龙的形象，兽腿犬爪、张口吐舌的造型非常突出，四肢兽毛飘起，颈背衬托焰环，上唇长于下唇，都使得龙的新形象更像飞禽走兽，脱离了以前静卧弯曲的蛇鳄之形。

纵观唐以前龙形象的发展趋势，不难体察到战国以前的龙形象简单，多是附在器物上的几何形体装饰，西汉以后的龙则由多种动物特征组合而成，从抽象化转化为写实化，既保留模仿了母体动物某一部分形象的特点，又有神灵浪漫主义幻想的轮廓，而且越来越表现出一种奔腾之势，使龙的造型栩栩如生，活灵活现。

笔者认为，两汉魏晋南北朝几百年间龙形象的演变，已改变了先秦华夏部族图腾式神灵的标记，随着各民族不断迁徙和融合，龙"综合"为一种新的造型，尤其是龙起源、传播于中国北部与西部，凤鸟起源于中国东部与西部，更说明龙的造型不断演变，与北方草原游牧文化和西域外来文明有密切联系。东汉以后，龙的总体造型风格趋向于以狮形化为主，或者说龙、狮合一化。龙造型体形粗壮，辅之以兽腿、兽足，身尾分明，毛发俱长，四肢奔驰，清楚地证明了伊朗与西亚艺术以及游牧民族文化的基本因子。而且龙马、龙虎并提的名字和习俗也在汉代以后流行，"龙驹穿电""龙腾虎跃""龙行虎步"等动态词语使用，"左青龙、右白虎"的方位广泛应用，青龙造型接近白虎或狮形走兽。即使鹰爪也与游牧人狩猎驯养猎鹰有关，鹰隼锋利的爪子是捕抓小动物的锐器，具有威吓的意义。新疆出土的古代文物中有不少龙纹图案，如焉耆出土的铜镜上的龙纹图呈现出马体特征，而在尼雅遗址发现的一件木雕上刻有一条犬形龙，这正是当地游牧民族生活中离不开犬马的最好

[1] 邢捷、张秉午《古文物纹饰中龙的演变与断代初探》，《文物》1984年第1期。

图2 赤金走龙,西安何家村唐代窖藏出土

说明,特别是疏勒出土的一件陶片上,有一条龙以出自希腊罗马忍冬纹和本地葡萄叶纹为陪衬,蜿蜒结合[1],这些都不能不使我们考虑到西北游牧民族中的中西文化交融习俗。

沈福伟《中国与西亚非洲文化交流志》第二章中指出"龙的变异"[2],例如叙利亚巴尔米拉出土的双菱四兽纹绮,菱格中成对的瑞兽身呈狮形,头部则是生有双角的龙,是狮化的龙。这种龙与汉代长安瓦当、茂陵空心砖上的龙虽然体长不同,但和陕北榆林、绥德出土的翼龙一样,全是狮形走兽,头顶有绶带演变成的波状角,都属于1世纪的遗物。龙的狮化开始于1世纪东汉与安息加速交往之际,首先出现在北方交通要道附近是不足为怪的,它反映了外来文化渗透的痕迹。

值得一提的是,北方有些龙头是马首的写真。《尔雅翼·释龙》谓龙有九似:"角似鹿,头似驼,眼似兔,项似蛇……"如内蒙古翁牛特旗三星他拉村出土的玉龙,是马头蛇身,突出马鬃长飘,是马飞奔时之雄姿。战国时期马头蛇尾"龙"形玉佩也注重了马鬃竖立,并突出张口嘶鸣。本来马与龙的形体差别较远,但由于与草原游牧民族的崇拜融合在一起,"马有龙性"成为游牧人的神灵信仰。正如晋《拾遗记》卷三所说:周穆王驭"八龙"之骏,名曰"超光""逾辉""越影""挟翼"等,"挟翼"还"身有肉翅"。《西京杂记》说汉文帝有九匹良马,名叫"龙

[1]《新疆出土文物中的龙纹图案》,《新疆艺术》1990年第4期。

[2] 沈福伟《中国与西亚非洲文化交流志》第二章,上海人民出版社,1998年,第80页。他还认为:"龙在中国是四方之神中的水物,属于阴兽;狮在伊朗是太阳的化身,象征君权;它们各自在本民族的意识中起着崇高的指导作用。狮龙结合代表了东周以来阴阳交合的观念,中国传统的龙与来自伊朗的异兽狮的结合,是一种文化上的融合与反馈。"

子""浮云""赤电"等。美国学者谢弗认为在中亚各地都有水中生出骏马的传说，汉武帝时张骞寻找大宛的汗血马就是"龙马"，"这种神奇的骏马宣告了汉民族龙的时代的到来"[1]。这也可说是对汉以后龙形象演变的一种注释。

各个时期对龙的塑造，都受到当时社会的流行观念和审美意识的影响。至少在公元前4世纪，由波斯艺术所传导的双翼兽就出现在黄河流域，秦汉盛行的升天成仙思想，与有翼龙也有密切关系，它使《周易·乾卦》中"飞龙在天"和《山海经》中所说的黄帝"乘龙四巡"更为形象，墓葬中乘龙、驾龙升天者很多，长沙马王堆一号汉墓出土帛画、洛阳西汉中期卜千秋墓壁画、陕西三原隋开皇二年李和墓石刻线画都是代表。而这种有翼龙可以在古代迦勒底文化中找到亲缘关系，迦勒底的龙有四足，身上有鳞，且有双翼。[2]同样，佛教、道教的盛行也都与龙形象存在联系，此不一一再列。总之，唐以前龙的形象变化较大，其造型的演变对唐代龙的创作有着直接的渊源关系。

二 唐代龙的演变特点

唐代是中国古代文化的繁荣昌盛阶段，龙的应用范围进一步扩大，不仅朝廷频频使用"龙朔""神龙""景龙""龙纪"等年号，而且从皇家内作坊到民间工匠屡

[1] [美]谢弗著，吴玉贵译《唐代的外来文明》，该书缕述唐代外来物品十八类，一百七十余种，中国社会科学出版社，1995年，第138页。

[2]《简明不列颠百科全书》(30卷本)第3卷，第652页。

屡制作龙的艺术品。唐人朱景玄所著《唐朝名画录》中记载玄宗时少府监冯绍政"善龙水";僖宗时孙位亦以作龙水画知名。考古与文物资料表明,这个时期龙的艺术得到了充分发展,数量之多,不胜枚举。依其含义基本可分为两类:一是出现在具有特殊宗教意义的载体上,如石刻上的龙,有墓志、石棺上的线刻和碑头上的深浮雕及立雕、壁画等,其以通天神兽为主;二是出现于实用器皿、建筑构件之上,如铜镜、佛龛、玉雕、金银器、丝绸、绘画、瓷器等,其以吉祥瑞兽为主。它们分别以不同的制作工艺和创作手法,塑造出翼龙、团龙、行龙、卧龙、盘龙、腾龙、蹲龙、云龙、戏波龙等。

在石刻形式上,常有螭龙穿壁的雕刻,使平面上凸显主体的效果,表现了人们对龙的神奇功能的想象。例如开元十一年(723)御史台精舍碑上的碑头雕龙,斑斓婉转,腾空翻滚,对称中足爪支地欲动,栩栩如生。建中元年(780)颜氏家庙碑和建中二年(781)广智三藏和尚碑,其碑头雕龙都是两侧对称,螭龙盘卷回绕[1],仿佛升天腾云驾雾,入水倒海翻江。

在玉雕造型上,因玉石长短不一,镂雕出的龙也各具特征[2],长的昂首突起,龙身蜿蜒,仿佛起伏欲飞;短的蹲卧扬尾,踩云拨雾,犹如叱咤风云。其设计匠心独具,给人以龙吟虎啸、奔走不歇的联想。

在铜镜铸造上,龙纹铜镜常常作大胆的夸张,龙身倒立,四足分撑,似乎耀武扬威,张牙舞爪,又似兴云布雨,蛰雷勾电。有的铜镜环绕云水纹,有的排列日月双鹊,还有的衬托莲花卷草等。唐代盘龙镜和双盘龙镜在全国各地屡有出土。

在金银器上,逐渐接近绘画风格,对龙的想象自然真实,例如有的青铜镀金龙似猛狮行走,与陵墓前石雕狮子非常相似;有的金龙前爪撑地,后腿倒立,一副从天而降的神态。1970年西安何家村出土的赤金龙仅长4厘米,高2—2.8厘米,体形虽小而神态毕肖,甚至连鳞片也表现得十分逼真。[3] 1988年陕西咸阳唐墓出土的四龙金镯,以二龙戏珠对称造型而巧夺天工。鎏金银盒、银碗、银筹筒等器皿上的龙,也是形态各异,有的团龙卧底,有的鱼龙混合,有的模仿麒麟,有的形似凤

[1] 张鸿修编著《历代龙像500图》,三秦出版社,1993年,第93页。
[2] 许勇翔《唐代玉雕中的云龙纹装饰研究》,《文物》1986年第9期。
[3] 陆九皋、韩伟编《唐代金银器》,图版109,文物出版社,1985年。

舞，西安何家村出土的银碗外底的蟠龙和江苏丹徒丁卯桥发现的银盒底行龙，都是造型舞爪腾跃，工艺巧夺天工。[1]

在陶、瓷瓶上，壶腹部或把手所塑造的螭龙，有的作吸吮状，伸颈俯首，犹如饮水寻泉；有的双龙口衔壶沿，反伸龙身，给人以争强斗胜之感。洛阳唐宫遗址出土的盛唐三彩龙首杯，器身上龙头浮雕双目炯炯，口中喷出的水柱上卷为杯把，翻腾的浪花和米粒大小的水珠散落杯身，使喷薄吐雾的巨龙气势跃然而出。[2]

在丝绸织物上，龙纹多呈现于圆形的团花中，以四方连续排列，构图丰满华丽，争奇斗艳，对称性的双龙形象颇有波斯织锦的风格。

此外，在敦煌唐代壁画中，也有千姿百态的龙像描绘，例如"乘龙飞仙""守护双龙"等壁画，龙首狮身形异常突出，两翼飞天蕴涵着求仙长生的追求，与西域绘画风格极为相似。而壁画"云龙图"中的龙身首分明，仿佛是腾云驾雾的神兽。还有一些"莲花团龙"装饰画，以螭龙卧波的形式再现出生机勃勃的写实风格。

从目前考古文物资料上所看到的唐代龙造型，虽然因地域和作者的不同而存在着一些差异，但以长安、洛阳为中心，仍可发现一些不同于前朝后代带有规律性的特征。

其一，龙头演变。

唐代的龙头，既不像先秦以前的方形龙头，也不同南北朝时扁长龙头，而是相似于同时期的麒麟头部，也有人认为是印度摩羯纹头部（具有象鼻、巨口、利齿的特征）[3]，各类龙造型头部附加物还不完善，但有自身特点。如唐代龙角开始有明显分叉，却不像宋以后那样分叉较多似鹿角。唐代龙发均向尾部披散，不象宋以后发稍向上弯卷或向前伸展。唐代龙除有汉代以来的胡、髭外，还出现有须髯，但没有宋以后出现的髦。唐代龙的上下唇不再外卷，上唇顶端成尖形。

其二，龙腹演变。

唐代的龙腹凸起，身段紧凑，颇拟虎、豹造型，龙的腹部与颈部、尾部衔接很协调，粗壮宽大，不像宋代以后那样龙体修长、弯曲。唐代龙体上背鳍不同于汉代那样排列疏松，也不同于明清那样呆板固定，而是趋于不定型的细密，如腹甲、龙

[1] 韩伟编著《海内外唐代金银器萃编》，"分类汇编线图（一）：龙"，三秦出版社，1989年。
[2] 《洛阳唐三彩》，河南美术出版社，1985年，第88页。
[3] 刘志雄、杨静荣《龙与中国文化》，人民出版社，1992年，第204页。

图3 唐代金龙，苏州西山林屋洞出土

鳞就是整齐细密，呈现一种美观。特别是龙的双翼，有的振翅欲飞，有的飘飘乘云，动感极强。

其三，四肢演变。

商代龙的四肢与爪数已依稀可见，战国时龙的四肢明显伸长，并出现三爪龙。唐代仍沿续三爪，但唐代的龙爪常常似虎狮之爪，圆曲肥厚，脱离了鹰禽之形，被称为"龙骧虎步"，矫健有力。而且很少像宋代那样凸显四爪，明代凸显五爪。唐代龙的肘毛趋于明显，讲究飘逸美丽，可能与外来文明有关。

其四，龙尾变化。

战国以前龙尾常呈逐渐收缩状，有的弯曲如钩，有的短如蚕尾。战国以后龙尾变得细长，状同游蛇。唐代龙尾虽有沿袭前代之形，但更多的是龙尾上扬，近似虎尾，并很少有尾鳍。特别是唐代龙尾缠绕右腿之上，是一个十分有趣的现象。宋以后又恢复原状，所以唐代龙尾显得虎虎有生气。

上述唐代龙的演变特点只是一般规律，特殊情况不包括在内，如唐代的螭龙，有的像体态柔曲的蟒蛇，有的又像飞云掣电的游龙；又如唐代的行龙，有的双翼翩翩，有的则不带双翼。唐代疆域辽阔，不同地区发现的龙造型及纹饰表现也不尽一致，说明龙形象的变化是多样的。

综合唐代各种龙形象来看，其特点是在继承了前代造型基础上又有了新的变化，龙的形象中动态多于静态，常常做奋力疾走状或腾飞状，龙身以猛兽体态为主，腿部丰满，强劲有力，龙首口角特别深，上唇上翘，眼睛炯炯有神，四肢筋骨裸露，双翼位于前腿与身躯关节处，网格状鳞纹布满龙身。所

以，唐代龙的造型是中国古代龙纹装饰演变中的一个重要阶段，对五代及辽、西夏龙的风格很有影响，但在北宋以后，唐代那种刚劲有力的龙风格逐渐减退，而以一种更为烦琐华丽、张牙舞爪的龙蛇混杂造型保留于明清装饰之中。

龙作为一种吉祥图案饰纹，在唐代居于"灵物""瑞兽"的显位，也被涂上浓重的神话色彩，但还没有像宋元以后成为神权和皇权的象征，武则天登基铸造八棱铜柱"颂德天枢"，也是将龙当作"灵物""圣器"居中。所以，龙在唐代民间被广泛采用，并向文化生活各个领域扩散，"双龙呈祥""飞龙升天"等题材的绘画、织绣较多，在建筑石刻、瓷器纹饰、金银器物等方面都可以使用，圆雕的金走龙也出现了，因此龙的创意十分注意艺术效果，显得雄劲奔放。唐玄宗开元二年（714）曾一度敕令，禁天下造作织成等品种和锦、绫、罗的龙凤、禽兽等异文字及竖栏锦纹。[1]但这仅是为了制止当时奢侈靡费的世风，其后仍被使用，高官显贵更不受限制；所以唐代宗大历六年（771）又禁民间织锦中使用盘龙、麒麟、狮子、天马、辟邪等纹饰。不过，这种对龙文化的垄断，目的是为了在生活消费品上抑奢崇朴，还不是纯粹区别高低贵贱的标志，在民间社会生活中也不可能完全禁绝，各种龙造型工艺品使用的随意性，石刻龙雕像广泛存在的普遍性，都表明状况仍无改变。龙纹在当时已成为人们喜闻乐见的吉祥图案。

三 唐代龙造型中的外来文化因素

汉晋南北朝到隋唐时期，西方的文化艺术不断被引进中国，尽管起源于中国的卧龙、潜龙、飞龙等艺术造型始终占据被崇敬的主体地位，但由于西方事物的输入，增添了龙的神采。尤其是中外文化交流盛世的唐代，因为佛教艺术的传入，外来胡风的神奇魅力，以及鹰鹘、孔雀、鸵鸟、狮子、猎豹、犀牛、羚羊、天马等外来禽兽的引进[2]，更影响了中国龙的塑造，也更加为之龙腾虎跃、熠耀生姿，呈现出新的艺术面貌。唐人苏鹗《杜阳杂编》中记载唐代宗时西域曾进贡过"龙角钗"和"履水珠"，"上刻蛟龙之形，精巧奇丽，非人所制"。

笔者认为，唐代龙的内容与形式，无疑都受到域外的影响。

[1] 宋敏求编《唐大诏令集》卷一〇八、一〇九《禁约》，商务印书馆，1959年，第563、566页。
[2] 《唐代的外来文明》，第138页。

首先，从龙的内容上分析，早在商周时期中国北方草原地区动物纹饰就承袭了西域斯基泰人野兽纹题材，如屈足鹿、狮身鹰头兽、后截躯体扭转兽、袭击幻想性野兽等，不少西方学者认为斯基泰艺术对中国古代文化的影响要大得多，并举例说明楚文化中有角的狮子、鹰头飞兽等特殊现象的艺术母题，是来源于早期的斯基泰人。如罗斯托夫采夫把龙纹、饕餮纹、鹰头兽纹作为中国动物纹的三大主题，甚至认为都起源于两河流域或近东。[1]他还认为由于龙纹在秦汉以前尚未成为动物纹中的重要题材，龙首是由马首变化而来，其艺术印象与游牧人有关。所以，在中亚、新疆、内蒙古等发现许多塞人"动物风格"的器物[2]，母题均为奔跃之势或静卧之态的狮、虎、豹、马、鹿等，尤其是创造幻想神怪之物和瑞兽，可能与中国龙有密切联系。例如，5世纪左右开始在中国北方墓葬中出土大量的"镇墓兽"，其渊源就是西亚、中亚守卫宫殿神庙的幻想神兽，有的狮首鹿角、豹身马蹄，有的胡面高鼻、兽身蹲坐，四肢长有三只锋利的爪子，火焰形卷毛上竖，翅膀自腰部向上展开，尾巴端部如同一簇尖头树叶，似乎准备随时一跃而起，驱赶妖邪。公元前4世纪河北平山战国中山王墓出土的错金银铜有翼神兽，就是镇墓兽的雏形。尽管汉晋南北朝到隋唐时期"镇墓兽"形态多变，兽面、人面异化，独角前冲，双翼张开，毛发耸立，但作为外来信仰文化背景的表露，与中国龙的造型演变不能说没有一点影响。

其次，从中原与西域文明接触看，月氏人系"龙部落"的传说屡见于文献。敦煌写本《唐光启元年沙州伊州地志》记载："龙部落本焉耆人，今甘、肃、伊州各有首领"。焉耆的吐火罗王族以龙为姓氏，于阗文和藏文文献也称留居中国西部的小月氏为"龙家"。据考证，吐火罗人崇拜的神就是龙，其图腾是龙神。[3]《史记索隐》引崔浩注："西方胡皆事龙神，故名大会处为龙城。"月氏是最早驯养高头大马的民族，其称为"龙部落"，崇祀的龙神类似于马。《周礼·夏官·廋人》记载："马八尺以上为龙，七尺以上为䮽，六尺以上为马。"《论衡·龙虚篇》曰："世俗画龙之像，马首蛇尾。由此言之，马、蛇之类也。"月氏人将马神化为龙，制造有龙首刀，月氏王族又称为龙族，都提醒我们注意龙的外来影响。特别是1979年在阿

[1] 罗斯托夫采夫《南俄和中国的野兽纹》(M. Rostovtzeff, *The Animal Style in South Russia and China*)，普林斯顿，1929年，第70—73页。

[2] 纪宗安《塞人对早期中西文化交流的贡献》，《西北民族研究》1989年第1期。

[3] 林梅村《汉唐西域与中国文明》，文物出版社，1998年，第79—81页。

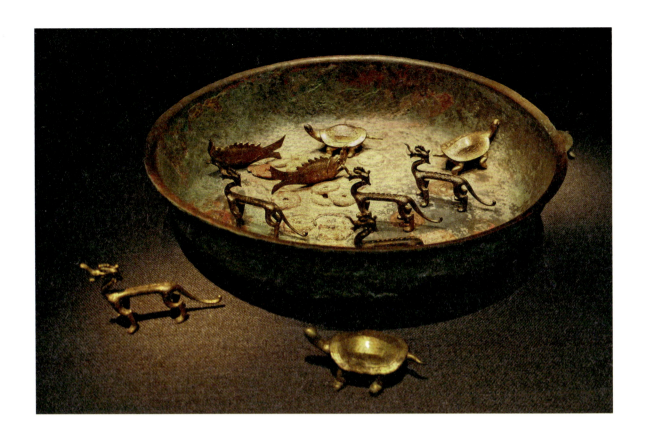

图4 金龙聚宝盆，西康铁路马家沟村唐墓出土

富汗北境发现公元前1世纪古代大夏黄金宝藏古墓，这是大月氏人的黄金之丘墓地[1]，相当于西汉宣帝至平帝时代，出土的黄金艺术品中有相当数量的作品反映了龙的主题，如2号墓的双龙守护国王耳坠和翼龙，5号和6号墓的对龙脚镯，4号墓的对龙纹短剑鞘等。这不仅说明以龙为主题的艺术品是月氏人本族的文化艺术，而且龙应视为吐火罗部落东支即月氏和焉耆的图腾。据《北史·吐谷浑传》载青海吐谷浑的著名良马也叫"龙种"。7世纪时，唐玄奘曾经路过龟兹城，他记载龟兹一座天祠前有一处龙池，"诸龙易形，交合牝马，遂生龙驹，忄戾难驭。龙驹之子，方乃驯驾"。谢弗认为这种神话传说来源于更西部的伊朗地区，当时长着双翼的骏马普遍存在于波斯艺术作品中，甚至阿拉伯"大食马"据说也是"西海"岸边的龙与牝马交合所生，长着"龙翼骨"的龙马是中国人从西方得到的神奇优良

[1] V. I. Sarianidi, "The Golden Nobles of Shibarghan", *Time Magazine*, 2 July, 1979. 吴焯《西伯尔罕的宝藏及其在中亚史研究中的地位》，《考古与文物》1987年第4期。

图5 法藏伯希和敦煌文献中的龙形象

骏马。[1]尽管关于龙起源于马有不同看法,但中原与西域文明在公元前10世纪就有接触和影响,则是已被考古文物所证明的。这一文化渊源延续到唐代,杜甫在《丹青引赠曹将军霸》中写道:"先帝天马玉花骢,画工如山貌不同","斯须九重真龙出,一洗万古凡马空"。在吐鲁番阿斯塔那北朝隋唐墓中出土的联珠对马纹锦、联珠兽头锦、方格兽纹锦等,也有典型的萨珊波斯翼马、翼兽形象。[2]由此可知,唐人吟颂的"龙马精神"[3]是有所指的。唐代仗内饲养御马的"六闲"马厩中,就有沿袭汉天马"龙媒"的名称,而其中"飞龙厩"的骏马于"六闲"中最优良,并在骏马身上烙上"龙"字样的印记。

再次,从龙的形式上辨别,也可发现唐代龙形象受外来文化影响很大。一是龙头顶角分叉伸长,与西域出土的大量"鹿纹""叉角羚羊纹"的毛织品、铜器图案非常相似,表现了浓郁的亚欧草原文化气息。二是龙头变得圆而丰满,大多数脑后有鬣,显然是吸收了外来狮子头形象,鼻子也近似狮鼻。龙颈和背上出现的"焰环"虽在南北朝时期已有,但唐代更加明显,无疑是受了"火聚光顶"(为五佛顶之一)这类佛教装饰艺术的影响。三是龙身往往做成带翼兽的形象,这是典型的西域艺术风格,在中亚阿姆河地区墓地中屡屡见到公元前5世纪至前2世纪装饰带翼兽的文物。双翼风格在西方带有表示希望的含意,但在中国大多数翅变小,特别是胡天信仰中具有火焰形伸展的飞翼在唐朝屡屡展现。四是龙体与西域诸国使者所献珍禽异兽中的狮、豹等类似,明显地具有高度的狮化和龙形于一身,而来自古代非洲、西亚的狮子是唐代艺术家极力讴歌的对象。五是唐代龙的造型与狻猊、天

[1]《唐代的外来文明》,第138页。

[2]《丝绸之路——汉唐织物》"说明",文物出版社,1972年。

[3] 李郢《上裴晋公》:"四朝忧国鬓如丝,龙马精神海鹤姿。"见《全唐诗》卷五九○,中华书局,1960年,第6850页。

禄、辟邪等灵兽有着直接或间接的关系，而狻猊源于狮子，天禄源于叉角羚，辟邪源于犀牛，都是外来文明的产物。至于唐代龙头有髯，龙尾似豹尾，四肢有毛，以及龙口大张、伸嘴戏珠等，均与西方文化东传有关。

值得注意的是，1973年在新疆吐鲁番阿斯塔那出土的景云元年（710）"黄色联珠双龙纹绮"[1]，其辅纹是繁缛的四出忍冬，主纹由联珠和圆珠各一圈环绕，中央的花柱显示西方拜占庭流行的生命树的变体，两侧是对称的立龙，龙身侧立，相向腾舞，龙的形象矫健雄强，图案颇具有中外合璧的艺术风格。河南汲县出土的唐青瓷堆贴花凤首龙柄壶[2]，明显是西方胡瓶的样式，浮雕感印纹突起，造型奇崛挺拔，装饰纹样取材具有鲜明异域文化胎记，可凤首、龙柄却透露着中国气派，构成壶柄的立龙很像一只无尾、四肢竖立的爬行动物，是唐代青瓷中西合璧的杰作。

唐代西方造型、中国装饰的龙形象文物还有许多，说明唐代龙的题材受外来影响很大，尽管西方的龙传说和龙神话与中国的龙差别甚远[3]，唐人对传入的外来文明也是有选择的，但在日益中国化的龙文化中，仍能看到交流渗透和演变的特点。可以说，在数千年的中华龙文化中，唐代龙形象以它丰富多彩的独特造型，最显著地体现了中外文化的融合与总汇，从而成为深远持久的文化标志物。

[1] 新疆维吾尔自治区博物馆《新疆出土文物》，图版115"联珠龙纹绮"，文物出版社，1975年，第110页。
[2] 冯先铭《唐代的青釉凤头龙柄壶》，《文物参考资料》1958年第2期。
[3] 古代西方人心目中的龙常被描绘成一条蛇或是一只长着蝙蝠翅膀、身披鳞片能喷火的巨大蜥蜴。它们或是守护财宝的卫士，或是恶魔本性的象征。希伯来文献中的大龙口喷烈火也能带来雨水；英国威尔士地区的传说以红白两色的龙分别代表守土卫士和入侵者；基督则常常脚踩恶龙；古代阿拉伯人把龙尾视为黑暗的象征；印度教视龙为世界的本源，佛教分神鬼为八部而以天、龙二部为首，中国民间相传的龙王、龙宫故事即来源于佛经。

THE IMAGE OF THE EAST AND WEST "DRAGON" AND EXTERNAL COMMUNICATION

15 东西方龙形象与对外交流

东西方龙形象与对外交流

西方的"龙",英文作"dragon",在西方世界被认为是一种充满霸气和攻击性的庞然大物,西方龙在《圣经》里是一种脖子很长、有两翼而性格凶猛的可怕动物,往往与"魔鬼""撒旦"同体,被认为是迷惑人类的典型不良怪物,是邪恶和暴力的象征。于是,在西方历史神话的典籍中,恶龙往往成为英雄勇士们功成名就的牺牲祭奠品,屠龙故事一再为人们津津乐道。

中国的龙是一种虚构的神话中的动物,一般具有骆驼的头,鹿的角,兔子的眼睛,牛的耳朵,蛇的脖子和身体,鲤鱼的鳞,鹰的爪子,老虎的脚掌,一般没有翅膀。有时它被认为是天意威严的标志,有时又被认为是吉祥天降的圣物,它能够制造雷电,也能带来祥云。龙是中国人之间的精神联系,是中华民族的象征与中国文化的一部分。中国人骄傲地自称为"龙的传人",在很多文化表现中突出"龙"的中国特色。

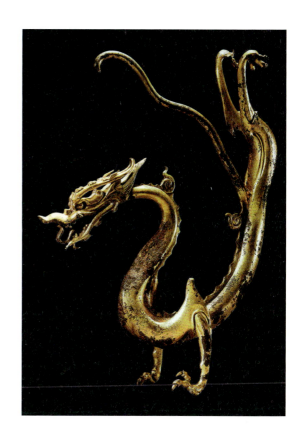

图1 西安草场坡唐代遗址出土

东西方文化中对龙形象的界交,双方无疑有着差别:在现代,中国龙主要是吉祥嘉瑞的象征,而dragon主要是邪恶暴戾的象征;中国龙一般没有翅膀,dragon有着巨大的蝙蝠翅膀;中国龙的身体修长,dragon的身体粗壮;中国龙不食人间烟火,但是dragon吃人和动物;中国龙的颜色为金黄色或其他颜色,dragon的颜

◀ 图2 唐鎏金铜龙，洛阳关林大道出土

▶ 图3 鎏金铜走龙，西安唐大明宫遗址出土

色主要是黑色的；中国龙嘴上有长卷胡须，而 dragon 更像恐龙或蜥蜴。

国内外神话学界早在 20 世纪 80 年代就有人指出："我们一向坚持认为中国龙既不是西方的毒龙 (dragon)，也不是印度的那伽 (naga)，三种神异动物不可混为一谈，也不宜采用一个名称互译，如汉译佛经将 naga 译作龙，不少英文著作将龙译作 dragon。"[1] 最先翻译"dragon"的人并不理解龙在英语文化中的含义，习惯将中国龙翻译成现成的"dragon"，这确实是一个延续了多年的讹误。

在西方，人们爱用"dragon"这个单词代表中文里的"long（龙）"。对他们的认识而言，"dragon"是一种口吐火焰的暴烈野兽，总是四处奴役掠夺公主美人，但又必然遭到身披闪光盔甲的骑士屠杀。所以在西方人的意识里，龙是一种邪恶而可怖的猛兽。但是，在中国人心目中，"龙"与蟒蛇更加相近，口含明珠并给人带来吉祥好运，甚至是上层统治阶级的专用代表物，只有皇帝才能着龙袍、坐龙椅、住龙宫，甚至皇帝生气也是"龙颜大怒"。简单来说，西方龙的动物恶性大，中国龙的神物灵性大；西方龙的文化地位不高，中国龙则是中华民族文化的精神符号和情感纽带。

东西方的龙有着完全不同的意义。西方人心目中"dragon"的形象，和中国人对"龙"的看法是完全不一样的。东西之间在语言、文化、传统、思想、价值观等各个方面有着极大的差异，假如我们不去沟通、互动、理解、尊重、宽容、适应这种极大的差异，以及互视对方的独特存在，那就怎样也无法理解（也许是故意不去理解）龙的问题对于双方民众的敏感性和重要性。

[1] 阎云翔《试论龙的研究》，（香港）《九州学刊》1988 年第 2 卷第 2 期；又见马昌仪编《中国神话学文论选萃》，中国广播电视出版社，1994 年。

约在100多年前，中国龙被直接翻译成"dragon"。

2006年12月，上海外国语大学党委书记吴友富领衔主持的"重新建构中国国家形象品牌"的课题，提出"龙"作为中国形象的代表性标志，在西方世界被认为是一种充满霸气和攻击性的庞然大物，龙的形象往往具有一定局限性，常常让那些对中国历史文化了解甚少的外国人由此片面地产生一些不符合实际的联想，因此容易招致别有用心的歪曲。为了纠正西方世界对东方文化在认识上的偏差，中国有必要在重塑国家形象品牌时，挖掘传统文化中的积极元素。[1]

图4 圣人乔治斗恶龙，大理石浮雕，巴黎卢浮宫藏

这个课题被媒体公布后，立即在全国引起一片反对之声，90%的网民都认为"龙"自古以来就是中国的象征，应该继续作为我们的形象标志，甚至有人宣称中国国家象征符号为何要照顾外国人感受？为何要曲意逢迎西方人？吴友富迅速利用记者进行解释声明："所谓龙不再作为中国形象标志的报道纯属无稽之谈"，他强调："龙象征中华民族团结、勇敢、一往无前的精神，这些反映了中国传统和谐理念的文化元素必须坚持，中国龙的形象一定要坚持！"[2] 同时，他说在对外宣传和传播时可以注意挖掘诸如"龙凤呈祥""龙王送雨""龙飞凤舞"等和谐元素，使"龙"的形象更完整、更丰满。

从吴友富前后变化的话语中，我们不难看到在对待"龙"的象征符号问题上，有两种值得注意的价值判断和文化趋势：

一是中国选取传播自己民族的象征符号时，应注意国际上特别是西方人的接受

[1]《新闻晨报》2006年12月4日。
[2]《光明日报》2006年12月5日。

图5 双龙联珠纹绿绫，日本奈良正仓院藏

与看法，如果龙这种形象不为西方世界在情感上认同，那就要思考调整自己的国家形象符号，以免产生负作用。

二是在一个全球互相关联时代里，"龙"作为当代中国的代表性标志，已经有了与时代不合的局限，甚至影响了我们国家对外交流的形象，因而作为一种代表文化的形象有必要进行重塑或另选。

现在的问题是，龙是否是我们国家唯一的形象标志？是否是民族生存根本的象征符号？如果改变具有历史传统的龙形象会带来人们认同的紊乱，那么用狮子、凤凰等替代文化产品是否合适？国内学术界目前正在争论的"中国龙"是否应该翻译成英文"dragon"一词，与龙的善恶形象并不完全一致，在英语中"dragon"显然是一个具有负面形象的词。就像"中国"的英文翻译一样，有着同样的困境。因为英文或法文有时将"中国"译成"中央帝国"，实际上是将一个带有贬意的名称强加到中国头上，意思是天下都围绕着中国。一些看来并不重要的"细节"，实际上对中国在西方公众心目中的形象却产生重要影响的问题，我们应给予充分关注。

尽管不应夸张语言文字的影响力，但笔者认为，西方一些国家反复将中国龙翻译成他们心目中的"dragon"，或将中国翻译成"中央帝国"，都有意无意地在欧美公众舆论中造成了一种负面的冲击。他们强调"dragon"这个词，以此来表示汉语中的"龙"字，将其演绎成具有扩张主义性质，并对外部有着难以理解的影响。我们不能低估这种对表达情感的语言的阴险操纵，他们只要反复使用某种带有倾向性的词语，就塑造出一个使人误解的形象，最明显的例子就是到处用"全球化"和"世界化"来暗地里体现"美国化"的某种倾向。在目前中国正在和平崛起的快速发展过程中，重提"龙"这个名词翻译的历史背景，是对外交流中学者专

家的责任，一些人建议把龙翻译成"Loong"[1]，解决将中国龙翻译成"dragon"的讹误与负作用，其用意无疑是良好的，译名形音意兼备确是上选的用词。[2]

2007年4月23日，美国《商业周刊》社论文章题目就是："为什么中国龙难以驯服？"仅从这个题目上，就可看出他们心目中的"中国威胁论"，反映了通过工业革命后完全统治世界长达两个世纪的西方大国，在面对一批过去第三世界国家的强劲崛起时，它们的恐惧与担心。过去第三世界获得独立自由也好，有关国家间平等对话也好，以及联合国创立旨在平衡各方力量的国际组织也好，都从来没有动摇过欧美国家白色人种根深蒂固的优越感。因此出现新崛起的中国大国这一事实，从深层次来说，对西方是一次真正的打击，必然要用西方恶龙"dragon"来形容中国的国家形象。

我们在对外交流中，应当注意更多地从接受者角度考虑共赢、共享的交往效率及实际效果，一方面全球化应保护各个民族文化的多样性，不能用"西方龙"框范"中国龙"；另一方面，也不必单方面过度张扬中国"龙"的形象，不必激进地宣称"我想怎么样便怎么样，用不着顾及西方人心目中的形象"。东西方之所以会对"龙"有不同的认知，不仅在于文化结构、历史积淀、民俗喜好不同，也与中国对世界的影响力或软实力的认知有密切关系。我们要正确传播中国龙的形象，在各种文明交相融合中体现"中国龙"的积极作用。

即使现在欧美国家政治漫画中，用"dragon"象征侵略者或敌人都是最普遍的选择。在欧洲近代以来的历次较大规模战争中，有关政治漫画都以"dragon"象征侵略者。例如欧洲一些国家用"dragon"象征德国法西斯，美国反战片中将日本版图画成一条"dragon"象征日本法西斯，"9·11事件"以后，美国一些漫画家常将恐怖势力画作"dragon"。

把龙译为"dragon"不仅不能表现中国龙的独特性，反而使外国人视中国人为恶魔或恶魔的后代。

[1] 拼音long在英文中发"朗"音，故多加一个"O"，且第一个字母必须大写，以示区别。如李小龙、成龙等人译名均为"Loong"。
[2] CCTV《东方时空》2006年12月8日播出节目《八成受访者建议给龙换译名》。

本卷论文出处

(唐风胡俗与外来文明专题)

- "醉拂菻"：希腊酒神在中国
 ——西安隋墓出土驼囊外来神话造型艺术研究
 《文物》2018 年第 1 期

- 唐昭陵六骏与突厥葬俗研究
 《中华文史论丛》第 60 期（1999）

- 唐昭陵、乾陵蕃人石像与"突厥化"问题
 《欧亚学刊》第 3 辑（2001 年 12 月）

- 唐贞顺皇后（武惠妃）石椁浮雕线刻画中的西方艺术
 《唐研究》第 16 卷，北京大学出版社，2010 年

- 再论唐武惠妃石椁线刻画中的希腊化艺术
 《中国国家博物馆馆刊》2011 年第 4 期

- 皇后的天堂：唐宫廷女性画像与外来艺术手法
 ——以新见唐武惠妃石椁女性线刻画为典型
 《故宫博物院院刊》2012 年第 4 期

- 新疆喀什出土"胡人饮酒场景"雕刻片石用途新考
 《西域文史》第 4 辑，科学出版社，2009 年

- 梵字胡书对唐代草书的影响
 《第八届中国书法史国际研讨会论文集》，文物出版社，2011 年

- 唐华清宫沐浴汤池建筑考述
 《唐研究》第 2 卷，北京大学出版社，1996 年

- 唐华清宫浴场遗址与欧亚文化传播之路
 《唐韵胡音与外来文明》，中华书局，2006 年

- "胡墼"传入与西域建筑
 《寻根》2000 年第 5 期

- 唐代"日出"山水画的焦点记忆
 ——韩休墓出土山水壁画与日本传世琵琶山水画互证
 《美术研究》2015 年第 6 期（收入《杨泓先生八秩纪念文集》，文物出版社，2018 年）

- 燃灯祈福胡伎乐
 ——西安碑林藏盛唐佛教《燃灯石台赞》的艺术新知
 《文物》2017 年第 1 期

- 唐代龙的演变特点与外来文化
 《人文杂志》2000 年第 1 期

- 东西方龙形象与对外交流
 《龙文化与和谐社会》，中州古籍出版社，2009 年

本卷征引书目举要

(为节省篇幅，征引史料古籍全部省略)

- 罗香林《唐代文化史》，台湾商务印书馆，1955年。
- [日]羽田亨著，耿世民译《西域文化史》，新疆人民出版社，1981年。
- 张文玲《古代中亚丝路艺术探微》，台北故宫博物院"故宫丛刊甲种"，1998年。
- 沙武田《敦煌画稿研究》，民族出版社，2006年。
- 王嵘《西域艺术史》，云南人民出版社，2006年。
- 段文杰《敦煌石窟艺术研究》，甘肃人民出版社，2007年。
- 张广达《文本、图像与文化流传》，广西师范大学出版社，2008年。
- 周晋《写照传神——晋唐肖像画研究》，中国美术学院出版社，2008年。
- 扬之水《曾有西风半点香——敦煌艺术名物丛考》，生活·读书·新知三联书店，2012年。
- 郑岩《逝者的面具：汉唐墓葬艺术研究》，北京大学出版社，2013年。
- [美]梅维恒著，王邦维等译《绘画与表演——中国绘画叙事及其起源研究》，中西书局，2011年。
- 姚崇新《中古艺术宗教与西域历史论稿》，商务印书馆，2011年。
- 赵丰、齐东方主编《锦上胡风：丝绸之路魏唐纺织品上的西方影响（4—8世纪）》，上海古籍出版社，2011年。
- 刘婕《唐朝花鸟画研究》，文化艺术出版社，2013年。
- 樊英峰、王双怀《线条艺术的遗产——唐乾陵陪葬墓石椁线刻画》，文物出版社，2013年。
- 《盛唐风采：唐薛儆墓石椁线刻艺术》，文物出版社，2014年。
- 《丝路梵相：新疆和田达玛沟佛教遗址出土壁画艺术》，上海书画出版社，2014年。
- 严娟英、石守谦合编《艺术史中汉晋与唐宋之变》，石头出版公司，2014年。
- 傅芸子《正仓院考古记》，上海书画出版社，2014年。
- 李崇峰《佛教考古——从中国到印度》，上海古籍出版社，2015年。
- 杨泓《美术考古半世纪——中国美术考古发现史》，人民美术出版社，2015年。
- 《皇后的天堂：唐敬陵贞顺皇后石椁研究》，文物出版社，2015年。
- 汪小洋《中国墓室壁画史论》，科学出版社，2018年。

- 小学馆《世界美术大全集·东洋编第 4 卷·隋唐》，1997 年。
- 小学馆《世界美术大全集·东洋编第 13 卷·インド（1）》，2000 年。
- 小学馆《世界美术大全集·东洋编第 15 卷·中央ァジア》，1999 年。
- 小学馆《世界美术大全集·东洋编第 16 卷·西ァジア》，2000 年。
- 陕西考古研究院编《壁上丹青：陕西出土壁画集》，科学出版社，2009 年。
- 《文明之海：从古埃及到拜占庭的地中海文明》，文物出版社，2016 年。
- 《欧亚衢地：贵霜王朝的信仰与艺术》，上海书画出版社，2017 年。
- 陕西历史博物馆编《中国古代壁画：唐代》，广西美术出版社，2017 年。
- Treasures of the Louver, Preface by Michel Laclotte, Abbeville Press, 1993.
- The Looting of the Iraq Museum, Baghdad: The lost Legacy of Ancient Mesopotamia, Edited by Milbry Polk and Angela M. H. Schuster, New York, 2005.
- The Complete Illustrated Encyclopedia of Ancient Greece, Nigel Rodgers, Hermes House, 2012.
- An Age of Luxury the Assyrians to Alexander, Jointly organized by the Hong Kong Museum of History and the British Museum, 2018.

Han and Hu:
China in Contact with Foreign Civilizations

by Ge Chengyong

ARTS

"Drunken Fulin": the Greek Wine God in China — on the Modeling Art of the Exotic Myth Motif on the Camel Bag Figure Unearthed from a Tomb of the Sui Dynasty in Xi'an

This paper makes in-depth analysis to three camel figurines of the Sui Dynasty archaeologically unearthed in Xi'an in recent years. On the camel bags carried by these three camels, the so-called "Drunken Fulin" motif which has been described in the historic anecdotes is depicted, vividly showing the figure of Dionysus supported by two attendants, matching the traditional artistic modeling of the god of wine in the Greco-Roman mythology. The entire design consisted of the arcade, rhyton, amphorae, ivy vine patterns and the figures of the warriors beside them with highly holding heads, which is a new definite evidence for the introduction of the worship of god of wine originated in the Mediterranean region into China across the boundaries. Referring to other physical evidences of the Greco-Roman and Byzantine arts discovered within China in the recent century, the unique route of the introduction and acceptance of the typical symbols of the Hellenized mythology in China is again proven, and the indepth researches on the history of the cultural communication between China and the West via the Silk Road are also benefited.

A Study on the Six Steeds in Tang Zhao Mausoleum and Turki Funerary Custom

Li Shimin, Emperor Tang Tai Zong, had his six steeds, which served him during his crusade at the beginning of his regime, carved into black stone figures and displayed at the north part of his mausoleum in order to show off his feat and courage.

The Six Steeds become world famous masterpiece of relief works. However, no systematic research has been done in China on its place of origin, the meaning of their names and titles, and the custom of funerary objects. There is even misunderstanding of the meanings of the names resulting from literal interpretation of the Chinese characters.

In this paper, the names and titles of the Six Steeds are reverted back into the Turki language in an effort to search for their meanings. While pronunciation in Turki is often the same for different meanings, the Tang people were

apt to use Turki words for the convenience of communication. In this consideration, the author tries to correct the previous misinterpretations of their names after different colors of horse hair by pointing out that the titles are made according to the traditional Turki custom when they paid their tribute of noble horses to the Tang administration.

In the author's opinion, at least four out the six steeds were of noble breed in the Turki horse series, originating from both the Eastern and the Western Turk. The Tang people erected the stone statuaries of the Six Steeds at the Zhao Mausoleum in a way to imitate not only the nomadic Turki custom with horses everywhere in their daily life, but especially their funeral convention which used horses as an eulogy of Emperor Tang Tai Zong's military achievements. It is shown that in the beginning of the Tang Dynasty there was significant influence from nomadic ethnic groups such as the Turks on Chinese culture. The way Emperor Tang Tai Zong used the stone relief of Six Steeds at his Zhao Mausoleum to eulogize heroic emperors is closely related to the Turki custom of funeral, belief and religion.

The Stone Statues of Westerners of Zhao and Qian Mausoleums and the Problem of Turkic Features

This article argues that the sacrificial stone statues of Westerners of Zhao and Qian mausoleums were the result of the strong influence of the nomadic Turk tribes' death and burial customs on the imperial burial regulations of Tang dynasty. After a serious observation on the remained stone statues of the ancient Euro-Asian grassland, based on the origin of the culture, religion and art exchange, the author expounds that the most representative stone statues are that of the Turks. Since the nomadic tribes' custom of placing stone statues in front of the graveyards was earlier than that of Central China, it was proved that such a custom spread to Central China under the immigration of the Turks. The Turkic burial customs had a strong impact on the Tang people, especially from the beginning till the pride of Tang dynasty. The modeling, action, dresses and the carving of characters of the stone statues in front of Zhao and Qian mausoleums, all have some Turkic features. They are the direct manifestation of the Turkic stone statues' influence on the death and burial culture in Central China.

Western Artistic Features of the Relief Paintings on the Stone Coffin of Queen Zhenshun (Honored Consort Wu) of Tang Dynasty

Compared with the stone outer coffins of Tang Dynasty known to us, the exquisite stone outer coffin of Wu Huifei, which is permeated with multi-cultural and exotic characters, should belong to the national treasures. Its essence lies in the relievo on the front, with a theme that originates from the myth of "the warrior and the mythical animal fighting with the devil". The relievo is extremely similar to Greek myths and Roman style. It is a vivid example for the study of the western art in China during the Tang Dynasty. The theme of the relievo on the stone outer coffin of Wu Huifei followed neither the Buddhist Nirvana way, nor the wish of becoming the supernatural/immortal being in Taoism. It also had nothing to do with the bounty or mercy thoughts of Confucianism. However, it was directly brought from the Greek art, which is one of the most important representatives of western Spirit. It is no doubt a brand new creation in

Chinese funeral culture.

Re-approaching the Greco-Roman Influence in Incised Designs on Empress Wuhui's Sarcophagus

This article is a renewed study of the Greco-Roman influence in designs incised on Tang Dynasty Empress Wuhui's（武惠妃）sarcophagus. Drawing on historical sources of art, the author reviews the Byzantine designs prevalent during the Sui and Tang period. It is pointed out that the sarcophagus designs are stylistically similar to Greek mythology and Byzantine Roman art and show Byzantine Sassanian characteristics. The author believes that Nestorian missionaries, who were familiar with Greco-Roman culture and had easy access to Tang emperors, were likely credited for the spreading of this culture. The designs imitating prototypes from Greek mythology indicate a clear grouping of Western cultures that travelled to high Tang China: Greco-Roman, Sassanian Persian, Sogdian, and Indian. They provide new materials for studying Western classical culture. Byzantine style influenced Chinese art and culture and was evident in Chinese art after the Tang and Song Dynasties.

The Stone Line-Engraved Portraits of the Court Ladies in Tang Dynasty and Foreign Craftsmanship: Taking As An Example the Portraits of Tang Court Ladies Engraved on Consort Wu's Outer Coffin

A comparative analysis of the Chinese and western artistic elements shown on the stone portraits of the court ladies engraved on the outer coffin of Consort Wu of the Tang dynasty demonstrates the application of the western techniques on Chinese art works designed with the popular "Fulin Style" of that time and the different artistic aesthetics by the court painters. These masterpieces are worthy of the representative featured by Chinese style but western craftsmanship, oriental ideology but western techniques together.

Function of the Tray with Drinking Scene Unearthed in Kashi of Xinjiang

Starting from 2004, the exhibition "China: Dawn of a Golden Age" sponsored by the State Administration of Cultural Heritage has toured extensively in America, Japan, Hong kong and Hunan Province. In one of the theme units "Prosperity of the Silk Road", a stone tray with drinking scene found in Kashi in 1972 attracts more attention. The author makes comparative analysis between this tray and some cylinder seals from the Tigris-Euphrates Valley and the Indus Valley, suggesting that the stone tray with a scene of drinking grape wine dated 5th or 6th Century would be an oblong seal, which might be a prototype of modern seal of grape wine.

The Influence of the Bonji from Ancient India and the Barbarian Characters from the Western Regions on the Cursive Script of Tang Dynasty

If calligraphy is a body, then the culture should be the soul. The calligraphy of the Tang dynasty was given high evaluation, especially the cursive script, a kind of chirography, was the peak of creation. And why did the cursive script have such high evaluation? The author thinks that the Bonji from ancient India and the barbarian characters from the Western Regions had an

irreplaceable influence on the imitation and innovation of the cursive script during Tang dynasty.

Architectural Research on the Tang Huaqing Palace Imperial Bath

This article inquires into the architectural style of Tang imperial baths and the bathing customs of that period by studying the ruins of Tang imperial bath in the Huaqing Palace, which has been excavated in recent years. The other sources used in this study are historical documents and archaeological objects. This paper proposes unique opinions with regard to the origin of hot spring baths in the Tang dynasty and the modeling and layout of baths. It also points out the errors in both the historical books and the current views of some archaeologists.

The Bath Pool Site in the Huaqing Palace and the Transmission Road of Euro-Asian Culture

From the cases of bathhouses listed in the World Heritages, the author analyzes the distribution of Euro-Asian bath culture. The influence of Mediterranean Greek and Roman bathhouses covered most Europe, North Africa and West Asia. The buildings, with their early origin, large scales, unique styles, and exquisite decorations, were invested by governments because they were the major social center in every city. The history of public bathhouse dates back to the 6th century BC in Greece. Its influence enlarged to the surrounding countries with the expansion of the Roman Empire. Within the 5 centuries of Roman reign, there were bathhouses wherever there lived the Romans, which left relics behind in many cities. Later on during the Byzantine Empire, public bathhouses remained popular for a long time. Therefore it is quite possible for them to be introduced into the West Regions from West Asia to South and Central Asia, and then into Chang'an of the Tang Dynasty through frequent visits by envoys, trade caravans, monks and foreign immigrants. The bath pool in the Huaqing Palace during the 7th to 9th centuries was no doubt inspired by foreign civilizations. Though it did not necessarily use similar Roman architecture style, it did adopt the bath culture of the surrounding and foreign nations. More historical and cultural identification need to be granted for this historical site to be included as an integral part of world bath culture heritage.

"Huji", the Clay Brick Mould Originating from Minorities in West Bordering Areas

In a northern Chinese dialect, "Hu Ji" refers to a square mud brick made from moist clay in a mould after heavy hammering. This paper suggests that there is a Silk Road background behind the name of "Hu Ji". With the frequent communications with the West Regions and the Central Asia during the Han and Tang period, constructional materials were made and also introduced into the mainland. Either the Han soldiers guarding in the West Regions or the Hu emigrants brought the mud brick making techniques into the Middle Plains. When workers in the Middle Plains made the huge mud bricks in the style of the West Regions, they called them "Hu Ji" in their dialect in order to differ them from the local "Tu Ji" (mud brick). The paper traces back the origin from Egypt, the West Asia, Iran, the Central Asia, and China during the Han and Tang period to prove that the "Hu Ji" is a product of architecture cultural

exchange between China and foreign countries, and a product of Chinese adoption of Hu culture.

Memory of Focus in the Tang Sunrise Landscape Paintings: Mutual Confirmation Between Wall Painting in Han Xiu's Tomb And Landscape Painting on Extant Lute in Japan

The author makes a mutual confirmation between the wall painting in Han Xiu's Tomb of Tang Dynasty and the landscape painting on extant lute in Shosoin of Japan. This is a new breakthrough in the concept of painting that the landscape painters of Tang Dynasty were already using a perspective that focuses on the sunrise. We take it for granted that the wall painting in Han Xiu's Tomb is one of the most important physical materials to study the development of Chinese landscape painting. This kind of landscape painting with sunrise focus was created in Tang Dynasty and had a far-reaching impact on paintings after the Tang dynasty.

Lighting the Lantern and Performing Foreign Dance and Music to Pray for Good Fortune——A New Artistic Learning on the Buddhist "Eulogy on the Stone Lantern" Inscription of the High Tang Period Collected in the Beilin Museum, Xi'an

To donate stone lanterns to the Buddhist and Taoist monasteries and temples was a very popular fashion in the High Tang period, but very few physical cases of the stone lanterns of that time survived to the present. In the 1950s, the Beilin Museum in Xi'an acquired a stone lantern pillar carved in the twenty-ninth year of Kaiyuan Era（741）of Tang Dynasty, which bears the inscription of "Randeng shitai zan（Eulogy on the stone lantern）" and the names and official titles of the donors of this stone lantern to pray for good fortune. The 66 donors were from the Neijiaofang（Palace Music School）, Yunshaofu（Bureau of Natural Harmony）, Mansion of Prince of Ning, Zhangli Gate, Jingzongjian（supervisor-general of the Court of the Imperial Stud）and other people, including Su Sixu, who was the director of the Bureau of Natural Harmony, He Huaizhi and Ji Haihai, who were two of the famous pipa-lute musicians at that time. On the stone pillar, the scene of dance and music performance played by the people in foreign costumes and facial features and figures of exotic animals are also carved, the form and style of which would be from the Byzantine art.

Change of the Dragon Image in Tang Dynasty and Foreign Culture

For thousands of years, the dragon has been a spiritual symbol for the Chinese nation. It has a significant impact on people's mindset with its special divine meaning and totemic image pervading in all cultural aspects. Yet there is no one definite answer to the questions concerning its nature, origin, formation of its worship, and the spreading of its legend.

The author believes that the dragon image, though originated and revered in China, transferred into new art images with the impact of western culture and arts introduced into China during the Han, Jin, the Northern and Southern Dynasty, Sui and Tang period.

This paper demonstrates the great impact on the substance and appearance of the dragon during the Tang Dynasty from the perspective of interaction between the Middle Plains and

the Western Regions. First from the prolonged furcated horns on the dragon's head, its similarity with many "deer patterns" and "pronghorn patterns" unearthed in the Western Regions reflected distinct grassland cultural style. Secondly, the dragon's head became more round, with lot if curly hair on the back, apparently inspired by the foreign lion head image. The nose was closer to that of a lion as well. The "flame loop" on the neck and the back of the dragon was undoubtedly influenced by Buddhist decoration art. Thirdly, the dragon often appeared as a winged-beast, a typical art style from the Western Regions. Double wings in the West denoted hope, but in China the wings got smaller--they frequently appeared as flame-shaped flying wings. Finally, the dragon image of the Tang Dynasty was a combination of the exotic lion, pronghorn and rhinoceros, a sign related with the western culture brought into the East.

There are many dragon-shaped relics of the Tang Dynasty unearthed with western images and Chinese decorations, manifesting deep foreign influence. Yet the legend and myth about the dragon in the West differs greatly from that of the China. In ancient West, the dragon was often described as a serpent or a huge scaly with chiropter wings erupting flame from its mouth. They are either rigorous guards of treasures or symbols of devils. The heaven dragon in Hebraic documents could bring rain when spitting out flames. Legend in the Welsh area indicates that the red and white dragons represent home guards and intruders respectively. The Christ often stepped on an evil dragon. Ancient Arabians believed that dragon tails indicated darkness. The dragon in the Indian religion is worshiped as origin of the world. In Buddhism gods and devils are divided into eight categories with heaven and dragon as their chief. The Chinese folklore about the dragon king and the dragon palace is originated from the Buddhist doctrines. The Tang people did have their own choice when facing foreign cultures, but from the local dragon culture, the interaction, penetration and evolution still could be seen.

The Image of the East and West "Dragon" and External Communication

We should lay more emphasis on appreciating each other's uniqueness and reaching win-win during cultural communication. On the one hand, we should protect cultural diversity and not define the Chinese "Loong" as Western "dragon"; On the other hand, we shouldn't promote the Chinese "Loong" image unduly. The reason why there have been different understandings of "dragon" in the East and the West is not just differences in culture, but it also depends on the degree of the Chinese influence on the world. So we should promote the "Loong" image in a proper way and bring out the best image to the world in the tide of global communication.

后记

讲中国古典艺术，离不开我的家乡——西安。这里有着中华文化正宗嫡传而自豪的优越意识。有人将西安称为十三朝古都，似乎在这里建都的王朝越多就越伟大。实际上，西安能够称得上辉煌时代也就是秦汉唐那么几个王朝，不见得越多越重要，小王朝你争我夺反而对都城文化破坏得厉害。

但是，西安是一座前世注定和传奇故事有着不解之缘的城，是一座史册厚重、历经沧桑的历史名城，虽然现在人们爱用激光霓虹灯把它装扮成一座色彩斑斓、雍容华贵的不夜城，或是把它塑造成一座讲究生活品位、追梦奢华的欢乐城，但人们从来不敢说它是一座将尊严视若生命、追求自由的城，也不愿诉说它是曾经遭受屈辱蹂躏和精神毁灭的伤痕之城。

人们爱在这里观赏汉唐帝国深深浅浅的印记，陶俑雕塑、壁画艺术、诗词歌赋，无数的艺术人才在这里创作了彪炳后世的绝唱。现在所谓古都建筑，大多数是后人近年才仿建的，顶多是一个跨越千年的象征而已。

遥想千年前的唐代都市生活，由于外来影响，很容易发生追新求异、你唱他和、相染成风的时尚风潮。但是时尚的东西往往起落无常，随波逐流，短效行为较多，例如汉人传统的长袍宽袖不适宜骑马出行，胡人的短袄窄袖却适合马上民族的驰骋。贵族女性不坐辇舆爱骑五花马之类的高头骏马，外来人士却是骑骆驼，牵着小动物长途跋涉。

艺术是我们理解古代世界的捷径，一幅壁画、一个雕塑能帮助简化理解复杂的文字信息，让我们对那个时代一目了然。没有艺术作品就没办法了解许多不同成分的信息。然而，换个角度，只靠艺术图像也有可能陷入过度猜测的陷阱，错失复杂而具体的历史感受。所以，艺术图像与文献释读是不可分离的。

例如韦贵妃墓葬中的《献马图》提供了当时人沉湎在朝贡体制和天下观念中的历史证据，懿德太子墓壁画甬道上成群的侍卫奴仆表现了上下内外等级森严的社会伦理，韩休墓中山水图壁画可令人体会到唐人对居处自然环境的休闲观念和普遍理想。许多新图像的解读，不禁使我们想到这是艺术家在做历史学的工作，也是考古学家在做艺术史的研究。原先界限分明的不同学科现在越来越综合了，以至于人们惊呼考古、历史与艺术史之间已经很难划分畛域。

艺术本无国界，在一个心灵蔽塞、信心缺失、文化弱化的国度里，艺术自然也不会百花盛开，而隋唐正是外来艺术进入中国的高峰时期，波斯画、拂菻画、天竺画纷纷传进中原汉地，即使中国工匠在细节描绘上加入了自己的观念，仍然掩盖不住"西方式"的艺术风格、并通过种种方式显现出外来艺术的魅力。

前辈学者孙机先生、杨泓先生以开阔的学术视野和丰富的图像阅读经验给我留下了深刻的印象，并屡屡指导我检视文物的艺术构图。我身为中央美术学院丝绸之路协同创新研究中心兼职研究员，金维诺先生、薛永年先生、孙景波先生、罗世平先生、李军教授、郑岩教授、贺西林教授、张鹏教授等人多次与我交流切磋，此外每年参加各个学院博士生的答辩，教学相长，从意大利古典绘画到法国启蒙时代油画，从中国古代汉晋绘画到西域美术源流，我们都讲究关注新资料，利用图像证据，视觉语言促使着我们探寻更多的艺术发展史。

有人说，决定人生境界的不是知识，而是认识到自己的无知。同理，决定艺术境界的也不是创作本身，而是灵感激发后的常识眼界。面对古代艺术的世界，我们只能说意想不到的作品是学术研究永不停歇的动力。

感谢海内外博物馆和文物考古单位给我提供观察艺术品的机遇和条件，感谢很多亲朋好友提供线索并馈赠美术图片，感谢所有帮助过我进行艺术研究的老师、同人、学生。